THE BIGGEST BLUFF
How I Learned to Pay Attention, Master Myself, and Win

人生賽局

我如何學習專注、掌握先機、贏得勝利

Maria Konnikova
瑪莉亞·柯妮可娃 著
魯宓 譯

懷念沃爾特・米歇爾。

我還沒出版我的論文，

如我向你所承諾的，至少有這本書。

願我們都有清明的心智，

知道什麼是我們能控制的

什麼不能。

獻給我的家人，

總是支持著我

不論如何。

願大家都健康。

「人生唯一的教訓：

生命中的意外超過一個人能承認並保持清明的程度。」

——法斯托‧馬斯卓（Fausto Majistral），出自湯瑪斯‧品瓊的作品《V》

「我祝你們好運，

因為前方對於有準備或沒準備的人都不容易，你們會需要好運。」

——約瑟夫‧布羅茨基，〈體育館的演說〉（Speech at the Stadium）

「但是偶爾會發生怪事，偶爾夢想會成真，

生命的整個模式被改變，偶爾月亮會變成藍色。」

——奧登，〈伐木巨人之歌〉（Libretto for Paul Bunyan）

譯序

牌桌上的生命智慧

魯宓

撲克在西方國家就像我們的麻將，是歷史悠久的桌遊娛樂。近年來網路發達，撲克更是成為世界性的遊戲。規則簡單，人人可以上手，菜鳥也有機會打敗高手，因此我也懷著夢想，投入其中。但是入門後才知道其中大有學問……我學習撲克時，涉獵了不少相關的書籍與資訊，所以我有機會翻譯本書真的是非常幸運，因為在眾多撲克書籍中，本書非常特別，可算是獨樹一幟。

一般撲克書的作者幾乎都是在賭桌上征戰多年的職業老手，本書作者則是原本對撲克一無所知，但擁有心理學博士學位的社會科學家。一般人玩撲克的動機很簡單，就是賺錢，本書作者則是進行心理實驗，探究運氣與技術之間的關係。她請教了眾多撲克高手與心理學專家，不僅在很短的時間就有了成果，也讓撲克從旁門左道進入心理學、科學與哲學的領域。

在某種程度上，撲克甚至解答了一個困難的哲學議題：人生究竟是命運決定論，還是自由意志論？

命運論與自由意志論是看似矛盾的兩種主張，在宗教上與哲學上都是針鋒相對，難以相容。但是在撲克中，尤其是德州撲克，命運與自由意志各司其職，相處融洽。德州撲克中，當發牌員洗好了牌，所有人的強弱已定，無法更改，最菜的新手也可能拿到最強的牌，這就是命運。但發牌後，最強的牌不一定贏，最弱的牌也可能靠技術取勝，詐唬對手棄牌，扭轉命運，這就是純粹的自由意志。命運與自由意志，運氣與技術，直覺與理性，藝術與科學，信仰與覺察……這些看似對立的矛盾都出現在德州撲克中，成為了一體的兩面。抽象的哲學理念如何落實爲具體的可操作項目，在本書有精彩的呈現。

以技術擁抱客觀視角

撲克之所以能把抽象的哲學轉化爲具體可操作，關鍵在於下注。下注是所有賭博都有的動作，但撲克的下注不只是押下錢而已，而是包含了破解運氣的技術：機率。

機率是機會的量化，命運女神與人類自由意志的共通語言。撲克的種種概念如賠率、正負期望值、範圍與頻率等等，其核心全都是機率。了解了機率之後，不僅了解了賭博的奧妙，對於所謂的投資也會建立起正確的基本觀念。所以本書作者認爲應該把德州撲克列入正規的教育課程中，但也不出所料地遭受了「離經叛道」這類的抨擊。事實上，如果眞的把這

個遊戲列入正規教育，讓大家都有機會接觸，相信在股市被坑殺的散戶將大幅減少。

除了有助於投資之外，學習玩德州撲克還有另一種助益，是賭場所不樂見的，那就是讓你清楚看穿賭場的種種伎倆。

就算是合法的賭場，也都是倚賴著嚴密的機率與人性弱點，讓賭客奉上金錢。賭場的所有遊戲都有內建的機率優勢，絕大部分毫無技術可言，想贏只能倚賴運氣（唯一可靠技術取勝的21點，也被賭場想盡辦法防止賭客算牌）。有人會問，撲克不也是賭場的遊戲？其實不算是。撲克是賭客彼此較量，賭場只收服務費，因此沒有內建的優勢，最為公平。所以賭場其實並不喜歡撲克，而更喜歡同樣使用撲克牌，但毫無技術的百家樂。賭場算準了人性弱點，知道賭客一開始只敢小賭，但只要嚐到了小贏的甜頭，必然會產生貪念而越賭越大，開始大贏大輸。贏了就想贏更多，輸了就想扳回來。在賭場內建的優勢下，賭客從贏變成輸的運氣（機率）遠高於一直贏下去，最後通常都是大輸收場（但通常我們只聽到大贏的故事）。學習撲克，能夠讓我們洞悉運氣的陷阱，真正了解賭博之害。

關於本書，還值得一提的是作者的慧眼識英雄，挑了一位最不像撲克冠軍的撲克冠軍來當她的撲克啟蒙導師。艾瑞克・賽戴爾說話輕柔、愛好文藝，從八○年代末就縱橫撲克錦標賽。在這個越來越年輕化的戰場，他的「長壽」是眾所皆知的傳奇，但本書也揭露了他鮮為人知，在撲克界極為少見的特質，幾乎可算是獨一無二！畢竟撲克有運氣的成分，職業牌

手雖然致力於降低運氣，提升技術，但幾乎無人敢否定運氣的力量，總是試圖以某種具體方式來掌握無形的運氣。各種吉祥物、幸運符、紅色內褲等等大行其道，就算是頂尖高手也寧可信其有。但是對艾瑞克而言，這種信仰是一廂情願的妄想，只會絆手絆腳，讓人分心。唯有專心處察，才能真正處於運氣的無形流動之中。艾瑞克與本書作者在此示範了一種覺察，超越了實際的技術與主觀的迷信，進入客觀清明的境界。

在成為撲克大師之前……

相信大家看了本書之後，對於德州撲克一定躍躍欲試。想入門的話，除了家庭娛樂，也有很多免費線上撲克遊戲可選擇。在尚未開放博弈的階段，賭場式撲克現金桌只存在於非法的地下賭場，作弊手法猖獗，毫無安全保障。所幸近年撲克愛好者努力爭取，現在我們有了合法的撲克錦標賽俱樂部，以運動比賽方式來推廣撲克，成績好的人還可以代表國家參加國際大賽，為國爭光。

但最後必須提醒讀者，就算是合法的線上撲克或現場錦標賽，只要是動用真錢，在技術尚未到位之前，面對運氣波動的最好武器，就是資金管理。資金管理最重要的原則：只用可以輸掉的錢來玩，絕不可動用生活費。這些可輸掉的錢是所謂的資金庫。將資金庫除以20

（激進型）或 40（保守型），就是每次進場的單筆金額。第二個重要原則：輸了絕不加碼翻本。也就是說，以最小的金額進場，至少要連輸二十次才會輸光資金庫，如此可盡量延長學習的時間。

輸的時候最重要的是情緒管理，一定要克制想翻本的貪念，輸掉的就當成是繳學費。

虛心學習，技術必然會慢慢進步，資金庫的增減是無法自欺欺人的成績單。翻譯了本書，讓我打牌時，每一個決定多了幾秒鐘的觀察與思考（技術），少了一些立即的習性反應（命運），光是如此，對資金庫就有了很大的幫助。這個道理不僅可用在撲克上，也是很好的生活原則，但真的是知易行難啊！還好撲克是個很好的練習場。就算沒有贏錢，誠如本書作者所言：德州撲克會讓你對人生的波動起伏更能安然自處，贏得無價的智慧。

目錄

人一苦心計畫，上帝就偷笑

──拉斯維加斯，二○一七年七月

房間裡人山人海。大家低著頭，靜肅的臉孔大多被遮蔽在太陽眼鏡、帽子、帽兜與特大號耳機之後，難以區分身體與牌桌綠色絨布的界線。數千人似乎癱坐在直接來自於七○年代餐廳的椅子中──橘色與芥末色圖案的椅背，略呈直角結構的金色椅腳。俗氣的霓虹燈懸吊在臨時搭建的梁下，讓此地看起來像一家刻意呈現歡樂氣氛的醫院。一切都有點陳舊過時，有點破損。唯一有些意義的東西是懸掛在天花板下的彩色數字，下面是一枚籌碼的圖片。不清新的賭場氣味瀰漫整個房間──舊地毯、清潔粉、一絲甜膩的香水味、冷掉的油炸食物、無氣泡的啤酒，以及毋庸置疑的金屬味，這些都是數千人從早上待在這個空間中所留下來的。

在這些感官的衝擊中，一開始很難確定有什麼不太對勁。然後你就想起來了，是一種怪異的安靜。如果這是一場派對，你會期待聽到無數交談聲、椅子聲、腳步聲。但這裡只有緊

張的氣氛。你可以聞到、聽到、嚐到那種壓力，也可以感覺到壓力在你的肚子裡築巢。房間中只剩下一種聲音，讓你想起夏天求偶的蟬鳴聲。那就是疊籌碼的聲音。

這是年度最大撲克錦標賽的第一天——世界撲克大賽（World Series of Poker, WSOP）主賽事。這是足球世界盃、高爾夫名人賽、美式足球超級盃，但你不需要是超級運動員才能參加。這項比賽開放給所有人。只要一萬美元，世界上任何人都可以參賽，嘗試贏得撲克的最高榮耀：世界冠軍的頭銜，以及高達九百萬美元的獎金。對職業撲克好手與業餘玩家而言，這是事業的巔峰。如果贏得主賽事冠軍，就保證在撲克歷史上留名。可以跟頂尖高手較量，並有機會得到撲克世界最崇高與豐厚的獎品。房間中有些人為了這個機會存了好幾年的錢。

這一天即將結束。數千人參加了今天的首日賽——太多人想玩，比賽必須分成幾組才能容納所有人：這個美夢很昂貴，但非常誘人。現在很多人已經出局，也就是輸光了籌碼。留下來的人都努力想要打到第二天，不希望打了一整天，卻在結束之前黯然離場，無功而返。

大家都想要拿到神奇的塑膠袋：一個榮耀的透明保鮮袋，讓有幸進入第二天賽事的人收納他們的籌碼，用興奮的筆跡在袋子上寫下姓名、國籍與籌碼數，然後貼上那功效可疑的膠帶，封好這個袋子，再精疲力竭地倒在某家不知名的旅館床上。

但目前還沒到籌碼裝袋的階段，還有兩個小時要打。整整兩個小時。

兩個小時內可能發生很多事。因此有一張桌子特別引人注意。八位玩家坐在那裡，如

一般的撲克牌局進行著。但桌子中央有一張空椅，六號椅。平常情況下，這沒什麼特別的，空椅意味著有人出局，遞補的人還沒到。只是，這裡並無人出局。空椅前的牌桌上有幾疊籌碼，照著大小與顏色排列。

每一手牌局，發牌員都會伸手拿走一份寶貴的前注（Ante），這是桌上每位玩家要看牌就必須付出的強迫賭注。然後發牌員會發出兩張牌，隨後就把兩張牌收進棄牌堆，因為那張椅子上沒人打牌。隨著每一輪牌局的進行，那堆籌碼逐漸減少，但是椅子仍然是空著的。什麼樣的笨蛋付了一萬美元參加世上最崇高的撲克比賽，人卻沒有到場？什麼樣的蠢貨才會讓自己在主賽事被盲注清空（就是不玩牌而讓籌碼慢慢減少）？

那個天才，我很遺憾地要說，就是作者在下我。

桌上其他人都在猜測我可能的遭遇，而我正以胎兒姿勢縮在里約賭場飯店套房的浴室中，沒有更好的說法，就是把自己的腦漿都吐掉。會不會是食物中毒？晚餐休息時，我在走廊那間墨西哥餐館吃了知道自己不該吃的酪梨醬。或這是糟糕的壓力反應？腸胃不適的延遲發作？誰知道。但我打賭是因為我的偏頭痛。

我做了無盡的準備，好應付一切突發狀況，當然包括了偏頭痛。我畢生都受此之苦，所以不會掉以輕心。我已經事先服用了止痛藥、早上做了放鬆的瑜伽、靜坐、睡了滿滿九小時。雖然我緊張得不想進食，但還是在晚餐休息時間吃了東西。儘管如此，偏頭痛仍然發生

了。

這就是人生。你可以盡力準備，但到頭來，總有事情頑固地超乎你的控制。你無法計算到愚蠢的霉運。如你常聽到的：「人類苦心計畫，上帝就偷笑。」我的確可以聽到幾聲笑聲。

我當初之所以要玩撲克，是為了更理解技術與運氣之間的界線，學習我能控制什麼，不能控制什麼，如果有任何教訓值得強調，就是這個：你無法用詐唬來嚇走霉運。撲克之神並不在乎我趴在地上的理由。我無法埋怨任何人，「但這是主賽事耶！」的理由根本不重要。不管緊張或壓力，偏頭痛或食物中毒，撲克牌仍然繼續發下來。我可以盡量計畫一切，但總會有未知因素找上我。最後的結果仍會來臨。我只能盡力做好自己能控制的，其餘的就不是我能決定的了。

就在我思考著是死在那裡，或打起精神麻煩某人幫我把剩餘的些許籌碼裝袋，然後爬到比馬桶更乾淨、更不臭的地方等死時，我聽到手機發出收到簡訊的音效。是我的教練艾瑞克·賽戴爾（Erik Seidel）。訊息是「情況如何？」夠簡單了。艾瑞克想知道自己的學生做得如何，這是他的偉大追尋旅程。頭痛的噪音更強烈了。我鼓起最後的意志力，回了簡訊。

「還好，籌碼有點低於平均。」據我所知這是實話，「繼續撐著。」有點不實，但我天性樂觀。

「好，祝好運。」他的簡訊回覆。

喔，艾瑞克，你完全不知道我多麼需要好運。給我一些老式的好運吧。

我們能掌握變化與運氣嗎？

「儘管昂貴與危險，最好的人生課程莫過於賭桌上傳授的，尤其是撲克賭桌。」

——克萊門斯·法蘭斯（Clemens France），《賭博衝動》（The Gambling Impulse）

——紐約市，二〇一六年夏末

在房間的另一端，我看到艾瑞克·賽戴爾的招牌棒球帽放在他身旁的座位上。我知道這是他的招牌帽，因為我已經研究他很久了。我以旁觀者的身分把他的性格（或至少似乎是他的性格）列成圖表。他不像大多數尋求注意的頂尖職業好手，那些人喜愛攝影機、喜愛觀眾、喜愛自己的特色，不管那是亂發脾氣、瘋狂強勢或在牌桌上說個不停。他很安靜、保守、極為專注，打牌時似乎充滿了考量與準確。他也是個贏家：擁有許多條世界撲克大賽的

手鍊、世界撲克巡迴賽頭銜、數千萬美元獎金。我經過了精挑細選，畢竟我準備請他花一年的時間來陪我——這就像第一次約會就求婚，我的研究必須非常徹底。

我很久沒這麼緊張，真的緊張。我仔細挑選了服裝——高雅卻不乏味，嚴肅而不過度。讓人可以信任與依賴，但也可以一起吃喝玩樂。這將是一次很複雜的誘惑。

我們在一間好萊塢式的法國咖啡店見面。我提早到，但他甚至更早。他坐在房間遠端的右邊角落，小桌子對他瘦長的四肢與兩百公分的身高似乎太小了。他穿著暗色圓領衫，襯托著蒼白而專注的臉孔，正在看一本雜誌。讀我鬆了一口氣的是，那似乎是本《紐約客》，八月份的，封面是一幅海景水彩。讀《紐約客》的撲克玩家是我喜歡的撲克玩家。我有如一隻追蹤氣味的獵犬，不想嚇跑了眼前的獵物，朝桌子慢慢接近。

♣ 洞悉人性的撲克好手

艾瑞克‧賽戴爾無疑是世界上最謙虛含蓄的撲克冠軍。除了他的撲克頭銜外，他悠久的職業生涯也超過其他高手：他仍然參與世界級的比賽，如他在八〇年代剛開始時一樣。這並不簡單，過去三十年來，撲克有著極大的改變。

如現代生活的許多方面，撲克的質已經被量所取代。思考超過了直覺。統計超過了觀

察。賽局理論超過了「感覺型撲克」。我們看到這種潮流也出現在心理學的領域——社會心理學讓路給神經科學——還有音樂的領域，演算程式與專家不僅量化了我們聆聽什麼，還有一首歌要具備什麼結構才有最大的流行效果，精細到幾分之一秒的時間。撲克也不例外。

加州理工學院的博士們坐上牌桌，列印出統計數字，交談沒幾句就會提到ＧＴＯ（game theory optimal，優化賽局理論）或＋ＥＶ（positive expected value，正期望值），討論頻率勝過討論感覺。

艾瑞克的撲克風格屬於心理層面，比較不注重數學計算，而更重視對於人性的理解，儘管大家認為這種方式已經落伍，艾瑞克仍位居頂尖行列。在誇張、充滿睪固酮與自我情緒的職業撲克世界，艾瑞克的獨特不僅是他的謙虛。他可能是唯一擁有布魯克林音樂學院會員的職業撲克好手、願意搭飛機去看脫口秀，或對於世界各地的美食擁有百科全書般的知識。

他當然是唯一喜歡紐約市勝於拉斯維加斯的職業撲克好手。除了拉斯維加斯，他在曼哈頓上西區也有住處，這是他長大的地方。他有真誠且無止盡的好奇心，對生命的熱情是有傳染性的。

「你知道茱莉亞・史東與安格斯・史東嗎？」我們一見面，他就這樣問我。

誰？我完全不知道這些名字的出處。是我沒聽過的作家？我不知道的演員？還是艾瑞克隨便想到的紐約客，覺得我應該認識？結果是音樂家。我希望自己沒有讓他失去興趣，我的涵養足夠通過他的文藝測試。我的緊張絲毫未減。

「是來自澳洲的兄妹檔音樂家，他們真的很特別。我聽過他們演奏許多次。」

「真的很特別」將成為我耳熟能詳的一句話。新版《奧賽羅》舞臺劇：真的很特別；拉斯維加斯的一家偏僻小壽司店，我首次去賭城時，我們在那裡吃了晚餐：真的很特別。我比他年輕二十五歲，但跟他談話後，卻發現自己忘記了享受新經驗的滋味。我已經變懶了、我感覺疲倦，想要縮在家中，而不是去青年中心聽最新的演講，或去看來自加拿大的無名音樂家表演。我理想的夜晚是：在家吃晚餐、喝些葡萄酒和茶、在床上讀本書或看部電影。他回答：你人在紐約，全世界最偉大的城市！看看你錯過了什麼。

他對撲克有同樣的熱情與不止息的好奇。他喜歡關注撲克的後起之秀，追蹤最新的手機應用程式與電腦程式，從來不會覺得自己已經學會了一切。他拒絕登上巔峰。如果要我為他想出一句人生格言，那就是：生命過於短暫而不該自滿。的確，當我最後不可避免地問起一個他最常被問到的問題：「他對撲克菜鳥有什麼忠告？」他的答案是四個字：「注意觀察。」這是我們經常忽略的四個字，專注於當下要遠比隨興所至困難多了。

大概跟許多撲克菜鳥一樣，我最早知道艾瑞克是透過一九九八年的電影《賭王之王》。在許多方面，《賭王之王》把撲克介紹給了大眾：故事中的傑出法律系學生（麥特·戴蒙飾）靠著撲克技術賺錢上大學，最後放棄了法律，成為職業撲克牌手。有一場牌局成為戴蒙電影角色的靈感來源，在電影中被大量分析，那就是一九八八年的世界撲克大賽，艾瑞克·

賽戴爾與陳金海的最後對決。「陳他媽的金海撲克大師」，電影對白中不斷這麼說。而艾瑞克・賽戴爾是不知天高地厚的小鬼。那是撲克尚未流行時最出名的一場對局。賽戴爾的一對Q輸給了陳金海的順子。撲克大師設下陷阱來捕獲生嫩的獵物。

陳金海當時是衛冕的世界冠軍。賽戴爾則是首次參加大型比賽，打敗其他一百六十五位參賽者，在決賽桌上成為陳金海的對手。那是難以置信的成就，也是難以置信的撲克事業起點。

那部電影上映於一九九〇年代末，在大學校園深受歡迎。到了二〇〇〇年代初期，所有學生都想靠撲克來賺學費。當時我不在乎撲克，不知道什麼是順子，或陳金海如何設下陷阱逮到賽戴爾；那彷彿是一種外國語言，我沒興趣學習。但當我在多年後終於看了那部電影後，有句臺詞讓我印象深刻，就是麥特・戴蒙思索著賽戴爾與陳金海對局時說的：「重要的不是玩什麼牌，而是如何玩對手。」雖然是陳腔濫調，但說中了我的興趣核心，反映我當時對於世界的想法。心理學、自我控制、如陳金海般願意用順子過牌到最後：偷偷地坐擁最佳牌型，用繩子套住你的對手，誘騙他們以為自己贏了，但其實你從頭到尾都勝過他們。你不需要知道順子是什麼，也都能明白這種策略的魅力。

現在主角之一就在這裡：孩子也成為了大師、撲克界的一位傳奇。我來這裡說服他未來一年收我為撲克學生，儘管據我所知，他從來沒收過學生，而我從來沒玩過撲克。我要艾瑞

克教導我、訓練我參加終極的撲克錦標賽——世界撲克大賽。這項比賽在多年前讓他成為撲克傳奇。**透過這趟旅程，我希望學習如何不僅在牌桌上，也在真實的世界中做出最佳決定。**

透過撲克，我想要馴服運氣，學習在命運似乎與我作對時扭轉情勢。

本來只是一年。乾淨俐落、可以控制、可以消化。我已經計畫好了。我要找艾瑞克一起合作，我將參加世界撲克大賽主賽事，然後就可以說這個故事。

想出一個期限是容易的。一年是可以界定的，它會結束、容易理解，因為大家都可以想像一年的過程。我的什麼什麼一年，我嘗試新角色的一年有明確的期限。沒人想聽我的三年半未竟之旅。誰有那種時間？我們可以應付一年，它既美觀，也是混亂生命的乾淨解藥。

但生命另有主張。計畫改變、架構消失、被未知的東西取代。人類苦心計畫，上帝就偷笑，一點也沒錯。不管我對上帝有什麼想法，我相信隨機。宇宙的運作充滿了雜音，完全不在乎我們的計畫、我們的渴望、我們的動機、我們的行動。不管我們做出什麼決定，總有雜音存在。我們不管如何努力都無法掌控變化與運氣，但能怪我們嘗試嗎？

♣

如何優化選擇？

在生活的各種決定中尋求運氣與控制的平衡，是我努力多年想要掌握的。小時候，我可

能擁有了最棒的運氣：我父母離開了蘇聯，為我打開了充滿機會的世界。青少年時，我在學業上使出渾身解數，成為我家在美國上大學的第一代。成年後，我想要弄清楚我的處境究竟有多少是自己造成或命運使然？就像很多前人，我想知道自己的人生有多少是我可以居功，或只是愚蠢的運氣。

我用我所知道最好的方式來尋求答案。我上了研究所、提出問題、想出一些研究。我想知道，我們究竟有多少時候掌管了一切？在運氣為主的情況下，自以為掌管一切對於決策有何影響？當人們處於不確定、情資不完整的情況時，會如何反應？

在五年的時間中，我在哥倫比亞大學做博士研究，找了數千人來玩一種虛擬的股市遊戲。時間壓力下，他們必須「投資」特定金額——自己的錢。他們的投資績效直接成為即將獲得的酬勞。投資範圍很大，從一美元到七十五美元——用來選擇投資兩種股票之一或債券，如此進行數百次。債券的收益總是很安全，但金額總是很少，事實上就是一美元。股票則模擬了股市中的實際股票模式：可能賺到更多錢，一次多達十美元；但也可能是輸家，按一次滑鼠就讓自己獲利少了十美元。每一回合的遊戲，兩支股票（有創意地名為 A 與 B）被隨機分為「好」或「壞」。選到好股票，就有二分之一的機會賺十元，四分之一機會不賺錢，四分之一機會賠十元。選到壞股票，獲利機會跌到四分之一，賠錢機會增加到二分之一。

我感興趣的是：人們做選擇時會用什麼策略，多快知道哪一支股票是好的？（優化投資

策略可讓人快速被好股票吸引，因為整體獲利會較高，儘管偶爾賠錢）。

我所看到的完全出乎我的預期。一而再，再而三，人們會高估自己對於情況的控制程度，而且是聰明人，在許多方面很傑出的人。他們應該更了解狀況，但他們不僅很早就決定要如何區分自己的投資，也會根據極有限的情資來決定哪支股票是好的，並堅持已見，就算他們已經開始賠錢。相對於運氣，他們越是高估自己的技術，就越少聆聽環境想要告訴他們的，做出的決定就越糟：參與者會越來越不可能轉而選擇好股票，而是會對壞股票加倍投資，或完全轉向債券，因為他們以為自己很懂，而不理會任何相反的徵兆。

尤其是在真實股市中，當贏家變成輸家或反過來時，更是如此。換言之，覺得握有控制的幻想會阻止真實的控制出現，於是做決定的品質很快就會衰退。他們會照過去的做法或過去的決定，而無法了解情況已經改變，過去的成功策略已不再管用。人們看不到世界想要告訴他們的訊息，因為那不是他們想聽到的。他們喜歡繼續當環境的主宰，當環境比他們知道得更多，就一點都不好了。

這裡有個無情的真相：**我們人類總是覺得自己掌握穩固的控制，其實我們是被運氣的規則所操弄。**

我一直被這個問題所困擾。但解答是什麼？要如何實際運用理論知識來做出更好的選擇？

這是個困難的問題，主要原因之一是：運氣與技術之間的公式核心是機率。

我們腦部有一個基本的弱點，就是不太能理解機率。統計數字完全是反直覺的：我們的腦部在演化上就是無法理解不確定的本質。在我們原始的環境中沒有數字或計算，只有個人經驗與道聽塗說。我們沒有學會處理抽象的訊息，例如：老虎在這個區域非常罕見，只有二％的機會碰上一隻，被攻擊的機會更低；我們卻學會用強烈的情緒來對應，例如：昨晚這裡有一隻老虎，看起來好可怕。

數千年後，這個弱點依然存在，名為「描述與經驗的差距」（Description-Experience Gap, D-E Gap）。許多研究發現，人們無法理解數字規則，做決定時是根據「內心感覺」「直覺」或「覺得是對的」，而不是根據已知的訊息。我們需要訓練自己用機率來看世界。但就算是如此，我們也時常忽略數字，而看重自己的經驗。我們相信自己想要看到的，而不是研究所發現的。例如最近很多人都會想到的：災難預防。

你如何準備應付颶風、洪水、地震等極端氣候，因為地球暖化而愈發平常？你需要擔心核子戰爭或恐怖攻擊嗎？有一些統計數字可以幫助你知道自己是否需要特別的居家保險，或是否可以在某些地方買房子，也有機率圖表說明，相對於洗澡時滑倒而致命或傷殘，你遭受恐怖攻擊的風險有多高。

但心理學家一再發現：就算是提供了所有的圖表，也不會改變人們對風險的認知或後

來的決定。**什麼會改變他們的想法？親身去經歷，或認識經歷過的人。**例如，當珊迪颶風來襲時，如果你在紐約市，將來就可能會買洪災保險：如果你不在，則可能會投資海灘別墅，雖然數字顯示你的海灘可能不會存在很久，你的別墅也可能會跟著一起消失。如果你經歷過九一一事件，你對恐怖攻擊的擔憂會大幅暴增。在所有情況下，人們的反應都不會配合統計數字。紐約市不是每一幢房子都需要洪災保險，但你會過度反應，因為你有過惡劣的經驗；海灘別墅是很糟糕的長期投資，但你反應遲緩，因為統計數字沒有影響到你；你在洗澡時滑倒的機率要比遭遇恐怖攻擊大多了，但可以試試看說服別人這個事實，尤其是有朋友死於世貿大樓的人。

我們的經驗勝過一切，但大多數情況下，那些經驗都很偏頗：經驗教導我們，但教得不是很好。這就是為什麼在日常決定中，非常難以區分運氣與技術，這需要統計數字，而這種能力並非與生俱來。因此我找到了撲克：**在正確的使用下，經驗可以成為有力的盟友，幫助我們了解機率。**這種經驗不能是一次性的突發事件，必須是系統化的學習過程，例如牌桌上的環境。**正確的系統化學習過程可以讓你把運氣與其他東西抽離開來，**這是不管如何計算數字或研究理論都比不上的。

♣ 掌握生命難題

我離開學校數年後，技術與運氣的問題對我個人變得更迫切。

二○一五年對我的家族不是一個好年頭。一月份的第一週，我在各方面的典範——我的母親——因為公司被併購後遭到裁員，失去了二十年的工作。她的工作表現很好，是程式設計師。我以為她很快就會重新站起來，但是她碰上矽谷的一個殘酷現實：年齡歧視非常盛行，尤其是對女性。她五十多歲，對年輕的公司而言太老，而又沒老到可以退休。一年後，她仍然處於失業狀態。

「人生太不公平了」，這是我最早的想法。但如果母親教導了我任何事，那就是人生並沒有公平的概念。這只是運氣不好，接受吧。

幾個月後，我健康活躍的獨居外婆在晚上滑倒。金屬的床沿加上硬地板，還沒有伴侶聽到任何聲音。鄰居注意到沒有關掉的燈光，第二天早上便發現了她。兩天後，她過世了。

我們沒有機會道別。我甚至不記得我們最後一次的交談：言詞平淡、語氣平淡，雙方都沒有什麼新鮮事。她可能有問我的新書何時出版。她無法閱讀英文，必須等待俄文翻譯版，但她等不及要拿到。我敢打賭她有這麼問。我們每次交談時她都會問。我每次都會訓她：

「不要問，我會告訴你時間。」我感到不耐，而她會提高聲音說，以後永遠不會問我任何事

了。

我應該更有耐心。但後見之明總是分外清晰。她會在語音留言上簡短地說：「我是外婆。」好像怕我會搞錯，而我總是不會迅速回電。她經歷過二次大戰，熬過了史達林、赫魯雪夫、戈巴契夫，最後卻被滑溜的地板與踏錯的腳步打敗。不公平，或者可以說，運氣不好。只要站穩腳步，她就還會活著。

然後我丈夫失業，他加入的新公司沒有如計畫發展。因此，我發現自己的處境是多年來未見的：必須以自由作家的收入來支撐我的家庭。我們離開了美麗的西村公寓、我們改變了生活習慣、我們盡力適應。除此之外，我發現自己的健康狀況突然變差了。

最近我被診斷出一種怪異的自體免疫症狀。沒人知道這是什麼，但我的荷爾蒙指數突然發狂，突然對幾乎所有的東西都過敏。有時我甚至無法離開公寓，皮膚只要碰到什麼東西就會起疹子，外面又是冬天。我抱著筆電，披著寬鬆的舊圓領衫，希望不會發作。我找了一個又一個的專家，接受一次又一次的類固醇療程，但只聽到同樣的話：原發性（idiophthic），也就是醫生「毫無頭緒」。原發性（字根是idiocy，愚行）很昂貴、不公平、倒霉。

但這是真的嗎？

也許是我的錯，多年前不聽母親的話，跑出去在走廊玩耍。畢竟我出生在俄國，車諾比核災時人就在那裡。她訓誡我待在家中是有道理的。也許該怪兩歲大的我。

我閱讀詹姆斯‧索特，他說：「我們無法想像這些疾病被稱為原發性、自發性，我們直覺知道一定不僅如此，它們是在攻擊某些看不見的弱點。認為它們是隨機發生的這種想法讓人無法承受。」我發現自己不停點頭同意。不管是不是純粹的運氣，情況都糟透了。

這是很熟悉的思考模式。運氣圍繞著我們，無處不在。從平凡的事情，如走路去工作並安然抵達，到更極端的事情，如從戰爭或恐怖攻擊中存活，而幾公分之外的同伴卻沒有這麼幸運。但我們只在事情不順遂時才注意到運氣，且很少質疑運氣保護我們免受他人或自己的傷害。**當運氣站在我們這一邊時，我們不會注意它，它是隱形的；當運氣與我們作對時，我們就對其力量感到畏懼，開始思考其成因與原理。**

有些人在純粹的數字中尋求慰藉（實際上就是純粹的高中數學）。如二十世紀統計學家與基因學家費雪爵士在一九六六年指出的：「百萬分之一的機會必然以適當的頻率發生在自己身上感到多麼驚訝。」想到目前世界的七十五億人口，可以確定高度不可能的事情也會定期發生。「百萬分之一」就是每秒發生一次：你很親近的某人將死於莫名其妙的意外、某人將失業、某人將罹患神祕的疾病、某人將贏得樂透。這是機率，是純粹的統計學，是生命的一部分，不管是好或壞。如果沒有怪異的巧合或突發事件，那才奇怪。

有些人把機率加上了情緒，它就成為了運氣：機會突然被賦予了價值，正面或負面、幸

運或不幸、好運或壞運、逃過一劫或碰上橫禍。有些人把運氣加上了意義、方向、動機，運氣就成為了命運、業障、宿命──一種有目標的機會，本該如此。有人甚至更進一步：一切命中注定。永遠都注定了，我們以為擁有的任何控制或自由意志都是純粹的幻象。

那麼撲克究竟與這一切有何關係？直到我開始這趟旅程前，我從來就不會玩牌，這輩子沒打過撲克、沒看過真正的牌局。撲克在我心中是不存在的。但面對了一連串的壞事，我就採取當我想了解事情時的慣常做法：我去讀書。任何可以幫助我理解情況，讓我能重新取得些許控制的書。在我的瘋狂閱讀中，我讀到馮諾曼的《賽局理論與經濟行為》（Theory of Games and Economic Behavior）。

馮諾曼是二十世紀最偉大的數學家與策略家之一：他發明了我們都攜帶的那部小機器──電腦（當時並不小）、建立了氫彈的科技，也是賽局理論之父。《賽局理論》一書是他的基礎文獻，我從書中得知：整個理論都是由撲克所啟發的。

「真實生活中有詐唬，有小小的騙術。問自己，對方以為我要怎麼做？」馮諾曼寫道，「這就是我理論中的賽局。」

馮諾曼不喜歡大部分的紙牌遊戲，他覺得那些很無聊，玩的人是浪費生命，是不可能掌握純粹的運氣的。但他認為純粹運氣的遊戲並不會比相對極端的遊戲更糟糕，例如：象棋，在理論上可以掌握所有的訊息，每一步都可事先用數學計算。他對遊戲的不信任之中有一項

例外：撲克。他愛玩撲克。對他而言，撲克象徵著人生難以描述的技術與機會的平衡——有足夠的技術值得去玩、有足夠的機會讓挑戰有價值。他在各方面都是很糟的牌手，但也無法阻止他去玩。撲克是終極的謎題：他想要了解撲克、解開撲克，最後打敗撲克。他相信如果能從技術中區分出運氣，把技術的角色強化到最大，降低運氣的影響，就掌握了生命中一些最難抉擇的答案。

因為不像其他遊戲，撲克反映了人生。它不是純粹運氣的轉輪，也不是有完美數學資訊的象棋。就像我們所生活的世界，撲克是兩種極端的複雜結合。它位於支點上，平衡著我們生命中的兩種相對力量——運氣與控制。任何人在任何一手牌、任何一次局牌、任何一場錦標賽中都可能走運或失利。一次讓你站上世界巔峰，另一次則墜入谷底，不論你有多少技術、訓練、準備、才能。但是到最後，運氣是短期的朋友或敵人，技術則較淵遠流長。

撲克有數學基礎，但帶著一些人性欲望、互動、心理學⋯⋯微妙的細節。欺敵的小手段不太能反映現實，但讓你比其他人有優勢。人類不是理性的。訊息不是開放給所有人。行為沒有「規則」，只有基準與假設。在特定的條件中，任何人都可能隨時打破這些基準。馮諾曼感興趣的遊戲是那些像生活一樣無法被清楚描繪的。真實生活是要根據永遠無法完整的資訊來做出最好的決定：你永遠無法知道別人在想什麼，就像你永遠不知道別人的底牌，只知道你自己的。真實生活不只是模擬數學上的最佳決定，而是要辨識出隱藏的獨特人性。明

白不管多少正規的模擬，也無法捕捉難以預料的人性。

當我讀到馮諾曼特別選擇撲克來探索世上最重要的策略決定時，我有了靈感。就如同我一直進行的研究與學習一樣，撲克不是理論性的。它是實用性的、是實驗性的。撲克含有人類心智的最佳學習方式，不是一次性的，而是一種系統過程。換言之，非常適合我想進行的研究。

♣ 做出最佳決定

撲克不是一種固定不變的遊戲，而有許多不同的玩法，例如梭哈（Stud）、奧馬哈（Omaha）、低牌七張梭哈（Razz）、百得之（Budagi）與五項全能（HORSE）。每一種撲克都有獨特的規則，但所有撲克的基本條件是一樣的：有些牌是明牌，大家都看得到，是所謂的公用牌；有些是暗牌，只有拿到的人可以看，也就是所謂的底牌。你根據自己的底牌強弱，以及你認爲其他人的底牌強弱來下注。因爲你只確定知道自己的牌，所以這是一種不完整訊息的遊戲：你必須根據自己知道的資訊來做出最好的決定。最後一輪下注之後，仍然存活的人就可以贏得底池，也就是之前所有下注的總額。

但我選擇研究的是特定的一種撲克，也是最受歡迎的一種：無限注德州撲克（No Limit

Texas Holdem）。它與其他撲克的差異在兩方面：首先是有明確的公開訊息與隱藏訊息。每人被發兩張底牌，這是特權訊息。我可以根據你的行動來猜你有什麼牌，但我無法確知。我唯一確定的資訊是公開訊息，就是發到桌中央、牌朝上的公用牌。德州撲克的公用牌有三次發放階段：首先是同時發三張牌，名為「翻牌圈」；第四張牌名為「轉牌」，是在次一輪下注結束後發出；第五張牌名為「河牌」，是在又一輪下注結束後發出。這時候，你手中有兩張只有你知道的底牌，桌子中央有五張大家都知道的公用牌，以及四條「街」，就是四輪下注，你根據這些資訊來做出最好的猜測，判斷你的底牌與其他看不見的底牌之間的強弱。

有些撲克玩法的未知數太多（例如有一種是發給每個人五張底牌），技術的影響較弱。還有些玩法的未知數太少（一張底牌），把猜測減到太低。德州撲克的不完整訊息量，讓技術與運氣之間達到特別有用的平衡。兩張底牌是很實際的比率：足夠的未知讓牌局模擬生活，但又不會因太多未知而亂猜一通。

這種撲克第二個特別之處是無限注的概念，馮諾曼很喜歡這種方式。「純粹的詐唬威力受限於遊戲的限注。」阿瑪里洛瘦子這麼說，他是當代頂尖的撲克好手之一，一九七二年贏得第三屆世界撲克大賽冠軍頭銜。

如果是限注，意味著你的下注有最高限制。這限制有時候是由賭場規定，不能超過固定的金額。有時候是所謂的「底池限注」，由當時的下注總金額來決定：你的下注不能超過底

池。這兩種情況，你的行動範圍都被人為限制住。無限注時，你隨時都可以押下一切。可以「推出籌碼」，也就是全押，把你的所有籌碼都放入底池，這時牌局就會非常有趣。限注是給「膽量如蚯蚓的人或職業會計師。」瘦子說，「如果你無法對某人下手，賭下你的一切，就不算是真正的撲克。」

撲克在此特別能反映我們日常生活的決策過程。因為生命永遠沒有限制：對於任何決定，我們沒有內建的限制來阻止全押。有什麼能阻止你在任何時刻冒險押下所有財產、名譽、忠誠、甚至生命？沒有。畢竟到頭來沒有任何規則，除了一些內心的考量，只有你自己知道。你的所有對手在做決定時也必須知道：你可能孤注一擲，他們又應該投資多少呢？

這是無止盡的互相毀滅遊戲，在我們生命中的各種方面上演，並由另一位賽局理論的大師——諾貝爾獎經濟學家湯瑪斯·謝林發揚光大。誰先說「我愛你」，在感情上「全押」？如果說了，是否就會被甩？誰會在生意協商中掉頭走人？誰會發動戰爭？能夠全押，也知道其他人有全押的選擇，是非常重要的變數，讓許多決定都變得非常困難。

當然還有情感上的元素。不管是在牌桌上或真實世界中，沒有什麼風險像全押：在最好的情況，它可以讓你「翻倍」，也就是贏得可能的最高金額、籌碼加倍，但也可能終結你的遊戲。你可能贏得畢生最好的交易或一位人生伴侶，也可能發現自己破產或情感受創。無限注撲克就像人生，充滿高風險與高報酬。難怪世界撲克大賽主賽事是無限注德州撲克，也難

怪這是我選擇學習的遊戲方式。如果想要做出最佳的決定，最好還是採用最佳的模式。

選擇了遊戲之後，還有一個決定要做：現金桌或錦標賽？現金桌上，每一枚籌碼有現金價值。例如，現金桌買入一百美元，你就有一百美元的籌碼放在面前。任何時候只要付出相同的現金，都可以增加籌碼。任何時候都可以起身離去。如果輸光了，也總是可以再次買入。更重要的是，比賽結構保持不變。如果你買入一美元／兩美元牌局（就是在發牌前必須先投入的盲注是小盲注一美元，大盲注兩美元），這個結構永遠不會改變。你不會突然發現大盲注變成了五美元。

在錦標賽中，籌碼的價值是相對於其他對手的籌碼：它們是用來計算分數的。一百美元買入的錦標賽也許會拿到一萬或二萬籌碼。數額並不重要，所有人一開始都有相同的籌碼，你的目標是盡可能累積籌碼，最後的勝利者會贏得比賽所有籌碼。如果開始輸掉籌碼，那就太糟糕了。因為如果是無法重新買入的比賽，就不能再掏出一百美元來買籌碼，輸光了籌碼就出局。大家努力的目標是存活下來。

盲注有既定的「升盲時刻」。也許每隔半小時或四十五分鐘，視比賽結構而定，盲注就會加倍。突然間，你的籌碼價值自動減少了，要贏得籌碼的壓力越來越高，不然你很快就會被盲注耗光，也就是籌碼自動被盲注或前注扣掉，最後什麼都不剩。

這兩種遊戲方式有相當不同的運行動力。現金桌是《戰爭與和平》。讀了一千頁，但還

沒有看到戰火是否平息。可以快速往前翻頁，但事情的發展有自己的節奏。錦標賽就像讀莎士比亞。還沒看到第三幕，很多角色就已經死了。如果想快速觀看人生的過程，撲克錦標賽最適合了。所以這是我的選擇。

經過幾個月閱讀馮諾曼書中對撲克的見解、觀看頂尖撲克好手的影片、聆聽講評，我真的開始想知道，我是否能從撲克中終於找到一個方法，來改善我在日常生活中想要區分運氣與技術的失敗人性做法。撲克是否能幫助我丈夫想清楚他的下一個事業選擇，以及是否可以重新開始，或該等待完美的底牌？撲克是否能幫助我思考何時該放棄醫療諮詢，或規畫財務未來時該如何應付帳單？是否能幫助我母親度過不佳的職場環境？是否能幫助我規畫事業、極大化我的贏面、極小化我的虧損？我決定自己試試看。

♣ 心理學家對上撲克冠軍

此時我們可以回到我與艾瑞克・賽戴爾的會面。對他而言，撲克的挑戰稍微不同。過去三十年來，他是撲克世界的一位領袖，擁有八條世界撲克大賽手鍊（錦標賽歷史上只有五位超過他）、一個世界撲克巡迴賽頭銜。他已進入撲克名人堂，其中目前還活著的只有三十二位。他也擁有撲克歷史上第四高的錦標賽贏利紀錄（他維持在第一名許多年），打入世界撲

克大賽錢圈的次數更是第四高（一一四次）。這些年來，他有十五週都待在全球撲克指數（Global Poker Index）第一名。許多人認為他是ＧＯＡＴ，意思是史上最偉大的（The Greatest of All Time）。

那麼，這樣一位職業撲克好手為何會同意一個莫名其妙的新聞記者，像個好奇幼兒一樣四處跟著他，詢問關於世界運行的最基本問題？他不在乎名氣，所以我不太能利用我的記者證件。他不喜歡分享自己的策略，更是沉默寡言到了惡名昭彰的地步。

「我不會被寫在書中吧？」艾瑞克在西村小餐館聽了我的提議後這樣問。他在椅子上扭動著，又縮進去一些，好像是想盡可能避開眾人的關注。

「唔……」這不太是我所預料的。

「我不知道自己是否能配合。你知道我從來不當教練。我的旅行時間……」

我打岔。「事情進展太慢了。」

「我雖然不知道一副牌有幾張……」

「等一下，你是說真的嗎？」換他打岔。他昂起了眉毛。至少我讓他吃了一驚。

「一點也沒錯。我不會是典型的撲克學生。」

我繼續說，我的特別之處在於我的背景。

「我有心理學博士學位。我研究決策過程──就是你每天都會做的，但我是理論的觀點。」

「心理學家。這倒很有意思，在撲克上可能很有幫助。」他往前傾，瘦長的手肘圍繞住桌上的餐點。「我覺得你是從最有價值的區域來看撲克，而且是最不一樣的價值。其他人都是以數學、資料為主。你這個區域要開放多了。事實上，在一些偉大的牌手中，最容易被剝削的是那些最重視數學的。」

「啊，很好。」我很高興在不佳的開場後，終於有了一些進展。「我從高中後就沒有做過什麼數學了。」我承認。

「我的數學也不是很好，那沒什麼特別的。」艾瑞克說，讓我安心了一點。「懂數學沒什麼不好，但數學不會是撲克的阻礙。撲克的基本數學員的非常基本，連六歲孩童都會。」

我鬆了一口氣。但我也許最好別說自己通常都靠數手指來計算。

「重要的是要好好思考。真正的問題是，好好思考與努力學習是否足夠？我覺得可以。」艾瑞克說。

我是局外人，在某方面來說很好，艾瑞克說我可以帶來新的觀點，與一些其他牌手通常沒有的技能。我沒有那些狹窄的專門知識，但知道如何學習、如何思考，擁有人們如何運作的專門知識。艾瑞克對我的語言能力尤其感到好奇。

「你會說幾種語言？」他問。

「嗯，只有兩種非常流利，英語與俄語。但我以前也會說法語與西班牙語，義大利語也

「不錯，」我說，「我上過波斯語，但已經都忘了。」

「我想那會很有幫助，」艾瑞克說。「你知道菲爾‧艾維（Phil Ivey）嗎？」

我點點頭。他是我僅知的幾名撲克好手之一。

「有人說他曾經是所有不同撲克遊戲的頂尖高手。」他說，「你可以把每種不同遊戲看成是需要學習的不同語言。我覺得真正有趣的是，他姊姊是語言學家，會說十五種不同的語言。」

我很佩服。相較之下我很普通。

「你能找到多少人有那樣的腦筋或興趣？」艾瑞克繼續說，「菲爾與他姊姊的大腦似乎很類似，可以用不可思議的方式來學習語言。你顯然也能快速學習語言或適應不同語言，因為那基本上就是挑戰所在。」

這很有道理。在許多方面，撲克就像學習語言。畢竟有新的文法、新的字彙、新的世界互動方式。但我看到一個很大的差別。人類有內建的語言學習能力。有些人比其他人更好，但我們都很輕鬆就學會自己的母語。腦部似乎具有地圖，可以分辨聲音的意義與規則，而不用特別教導。撲克則不是：不管你在心理上多麼願意玩撲克，撲克大部分是關於統計。需要了解機率、自己手牌的優劣與其他人的強弱比較、有多少可能改善等等。這些都需要某種程度的統計計算。我在那方面有多強，則是另一回事了。

「你要知道，心理學其實是撲克最迷人的一部分。」艾瑞克說，打斷了我的思索。「你是研究決策的哪一方面？」

「事實上我的研究所指導教授是沃爾特·米歇爾。」

「哇，眞讓人興奮。自我控制在撲克中非常重要。」

原來艾瑞克也知道沃爾特的研究。我似乎選對了。

「我想應該是吧。」我回答，「我雖然從來沒玩過撲克。但我可以告訴你：我敢打賭自己在這方面讀過的東西超過牌桌上所有人。我做過壓力與決策的研究，在情緒方面、時間壓力方面，各種我覺得非常相關的東西。而且……」我說得起勁，不希望他打岔。我要他同意收我爲學生。「看看我找到的這篇文章。」我拿出了我的王牌——一篇關於撲克破綻（Poker Tells）的論文，據我所知，這從來沒有發表到學術領域之外，而且是對於世界撲克大賽決賽桌的分析，貨眞價實的。

艾瑞克仔細閱讀，非常專心，然後他笑了起來。

「哇，好吧。但別把這個給任何人看。」

我承諾我不會。就這樣，一段合作開始了。

* * *

我有了一次罕見的機會：我們很少能學習一樣全新的技能，讓自己成為全然的新手，不僅有世界級好手指導，而且該領域的技術／運氣是如此平衡，如此反映生活。艾瑞克其實不在乎我是否贏得任何比賽。他只想看看我們能進展到何處，心理學、對人的解讀以及情緒研究能讓我走多遠。如果從零開始，對人類心智的了解是否能勝過牌桌上的數學與統計天才？

在某方面來說，這是生活哲學的一種考驗。品質對上測量、人性對上演算。我將處於這個國家在模式改變上的一種極端，而最後的考驗將是世界撲克大賽主賽事。這項錦標賽只有一位女性曾經打入決賽桌，但從未出現過女性冠軍。艾瑞克不僅訓練我玩撲克，還訓練我要贏。他相信這種方式可以成功。我會盡全力讓這趟旅程有意義。

對我而言，這不只是一種考驗或一種哲學。它雖然很重要，也有私人的意義：我不想讓艾瑞克失望。他的信心有一部分是相信我的能力與他的做法，但也表達了無限的慷慨：對他的朋友與他信任或尊重的人而言，艾瑞克是我長久以來所認識最無私的人。他不僅對我付出了自己的時間，也給予了他的信任、他的才能、他的心智、他的名譽。我只能想到，我最好別搞砸了。

以機率思維改善決策

「如果我們認為運氣的遊戲是不道德的，
那麼人類產業的所有追求都是不道德的；
因為沒有一個不是憑運氣，沒有人不是冒著損失的風險，
來換取一些獲利的機會。」

——湯瑪斯・傑佛遜，《關於樂透彩的思考》（*Thoughts on Lotteries*），一八二六年

——波士頓，二〇一六年秋季

「你要當賭徒？」

那是我的恩雅奶奶，我還在世的另一個祖母。我來到波士頓看家人，對自己的新計畫躍躍欲試，她則不是那麼興奮，說她反應冷淡算是太溫和了。她有一種表情是讓下巴往前伸

出，彷彿可以切開石頭，有如一位騎著馬的戰爭英雄或憤怒的將軍。我可以感覺到奶奶的失望壓在我的肩頭。經歷超過十年的不斷解釋，她幾乎快要（但還沒有）原諒我不想生小孩，但這個……這是一個新低點。如果你以為一百五十二公分高的九十二歲老婦不會有多生氣，請三思。她可是蘇聯時期的小學老師，其經驗超過軍隊的魔鬼士官長。

她搖著頭。

「瑪莎（這是我的暱稱）。」她說，語調中充滿哀傷，婉惜我準備要拋棄的生活。她只說了這一句，就傳達了我即將毀滅自己，做出難以理解的重大錯誤決定。

我可以看到杜斯妥也夫斯基的賭徒在恩雅奶奶的腦袋中打轉，在輪盤桌上揮霍自己的生命。杜斯妥也夫斯基知道自己在寫什麼。他與二十二歲的情婦出遊時，迷上了賭輪盤，而且「全部輸光光」並沒有阻止他的癮頭。雖然賭博最後導致他與情婦分手、第二次婚姻差點破裂，以及財務一敗塗地，他仍舊無法抗拒賭桌的吸引力。

「我每件事都會做到底，」他在一封信上這麼寫，「在我的這一生，我跨越了這條底線。」

這是我在奶奶臉上清楚可見的命運。一位哈佛高材生卻選擇要做這種事情？

「瑪莎，」她又說了一次，「你要當賭徒？」

奶奶的反應也許極端，難以忍受看到自己的孫女將墮落，必須以身阻擋。但不只是她

有這種反應，在接下來的幾個月，我被指控「鼓吹利用撲克爲教育工具導致社會沉淪」，也被陌生人說是道德淪喪。一群很理智的人在聚會時對我說，玩撲克很好，但我對於鼓勵他人（甚至是兒童！）去學習說謊有何感覺？

撲克世界充滿了誤解。首先就是我在傷心的恩雅奶奶臉上所看到的：撲克等於是賭博。

我已經準備出發，展開旅程。在我心中，這趟旅程有很好的動機：大家理應了解撲克是學習決策的重要方法。想一想馮諾曼！我們都上牌桌吧！但看到恩雅奶奶，我明白了需要更努力說明撲克不僅是學習工具，也是最佳的決策工具。我將要一再解釋來爭取支持，所以我最好還是說得正確。

♣ 撲克蘊藏的人性技術

撲克，在外行人眼中是很容易的遊戲。就像我認識的每一個人都「有書要寫」，只要有機會就寫，畢竟大家都會寫字。所有認識艾瑞克的人都認爲自己也可以成爲職業撲克好手，或至少成爲厲害的撲克玩家。我們大多低估了所需要的技術。撲克看起來如此簡單：拿到好牌就可賺大錢。或詐唬大家，賺更多錢。不管如何都可以賺大錢。

我似乎每次與艾瑞克談話都會聽到一個新故事，有個酒保或服務生或計程車司機認出

他，說自己的撲克也打得很好，只是沒機會去打、「幸運之神」就是沒有上門，但也許艾瑞克可以贊助他去參加某場大比賽……

撲克確實是有運氣的成分，但什麼東西沒有呢？職業撲克牌手是賭徒，而那些簽下職業足球合約的人就不是賭下生命嗎？他們可能下週就受傷，或一年後因為成績不如預期被球隊釋出？我們說撲克玩家在賭博，卻尊重根據更少資訊來做同樣事情的股票交易人。在某些方面，撲克玩家的賭博比大多數人更少。畢竟他們就算斷了一隻手，仍然可以玩撲克。

但是大眾心中的誤解會根深蒂固，有個簡單的理由。不像圍棋或象棋，撲克包括了下注，下注就涉及了金錢。而只要扯到錢，就等於是擲骰子或百家樂那種真正的賭博遊戲。所以我告訴奶奶我時常重複的說詞，這也算是屬於我自己的格言——在撲克中，**你可能用爛牌**

致勝，也可能輸掉一手好牌。

在賭場的所有其他遊戲，以及充滿完整訊息的遊戲如象棋與圍棋，你必須有最好的才能致勝，沒有其他可能。光這點就足以解釋為什麼撲克是技術取勝，而不是場賭博。

想像牌桌上有兩名玩家。發了牌，他們都必須看自己的牌，依牌夠不夠好來決定是否下注。如果你想玩，最少必須跟注大盲注——也就是拿出跟當時最高下注同樣的金額放入底池。你也可以選擇蓋牌（放棄這手牌，這一輪只是旁觀）或加注（下注超過大盲注）。但誰知道是什麼因素影響決定？也許你拿到了好牌：也許是普通的牌，但認為可以智取對手，所

以還是參與下注；也許你觀察到其他人因為你沒有玩太多手牌，覺得你很保守，所以想利用這種形象，用比平時更差的牌來玩；也許你只是無聊。不管是什麼理由，就像底牌，只有你一人知道。

對手會觀察你的行動，然後做出反應：如果你下大注，也許是你有好牌，或用壞牌來詐唬。如果你只是跟注，因為你的牌很普通，或你平常就是被動的玩家，或你是想要「慢玩」（用好牌來被動反應），如陳金海在一九八八年世界撲克大賽與艾瑞克的對決。

每一個決定都發出信號，好牌手必須知道如何解讀。這是來回不斷的詮釋舞蹈：我該如何反應你？你會如何反應我？贏的經常不是最好的牌，而是最好的牌手。這種微妙的對應就是馮諾曼在紙牌中看到的軍事策略解答。不是因為所有人都是賭徒，而是因為要成為贏家，必須有更好的技術──人性上的技術。

沒錯，經濟學家英格・費德勒分析了幾個撲克網站上六個月的數萬手牌局，發現最好的牌平均只有一二%進入攤牌階段，不到三分之一（意味著技術夠高的牌手可以說服其他人在下注結束之前棄牌）。

芝加哥經濟學家李維特與湯馬斯・麥爾斯（Thomas Miles）比較二〇一〇年世界撲克大賽兩群牌手的投資回報率，發現業餘玩家平均輸掉一五%的買入金額（約四百美元），而職業牌手獲利超過三〇%（約一千兩百美元）。他們寫道：「這裡觀察到的投資回報率比金融市

場高了許多，被視爲最有天分的財務管理者，一年獲利最高也是三〇％。」換言之，撲克的成功代表了，它比更受尊敬的投資業還更具有技術性。

🍀 準確的機率思維

當然還有更深的道理。下注是很麻煩的東西，就算是想對最理性的頭腦解釋撲克的技術，「下注」也構成了很大的障礙。其實下注是讓撲克勝過其他技術性遊戲的核心：**對於不確定的事情下注，是了解不確定性的好方法，也是克服各種困難決策的好方式**。不需要是賭徒都可以了解爲什麼。

德國哲學家康德在其著作《純粹理性批判》中提到，下注是社會一種嚴重疾病的解藥：對於世界機率本質的無知所產生的虛假信心，渴望把灰色看成黑白分明，對於確定性的不適當信任。在我們心中，九九％或甚至九〇％，基本上就會認爲是一〇〇％，雖然其實不是。

康德舉例，醫生的診斷是根據知識，但結論並不一定正確。那只是醫生根據現有的資訊與他在這方面的經驗所能做出的最好判斷。但他會告訴病人，他並不確定嗎？也許。但更可能的是，如果他的確定到達了特定的程度（因醫生而異）他會把自己的診斷當成事實來陳述。

但如果他必須對自己的診斷下注呢？「經常看到有人大膽而確定地發表意見，似乎完全不了解自己可能有錯。」康德寫道，「提出賭注可以驚動他，讓他暫停。」現在他就有真正的風險了，必須重新評估對自己的意見究竟有多確定。「有時候他發現自己的說服力也許有一元的價值，但沒有到十元。」康德繼續說，「如果提議下注十元，他立刻就會覺察到他的錯誤可能性。」

如果賭注更高呢？突然間，我們有方法可以矯正人類思維的許多愚行。「如果我們必須把人生的幸福下注在任何意見上，我們的判斷就會少了許多豪邁之氣，我們會有所警覺，發現自我信仰的真實力量。」康德如此說。

你是否願意把全部家產下注在你花了數小時自信發表在社群媒體上的意見，完全不考慮任何錯誤的可能性？你願意賭上你的婚姻嗎？你的健康呢？在這種情況下，我們最深的信念突然都不是那麼確定了。

當然，對自己的意見下注跟批評他人有很大的差異。當我們自己犯錯時，我們會更為寬容。想想二〇一六年美國總統大選。所有媒體的民調都顯示希拉蕊會勝選──所有媒體都錯了。奈特‧席佛因為這種錯誤而備受責難。他在過去的選舉預測很準確，這次的「錯誤」幾乎讓他成為眾矢之的。但席佛究竟說了什麼？

在他的最後一次民調，二〇一六年十一月八日，他給希拉蕊七一％的勝選機會，川

普二九％。二九％是很大的數字，幾乎三分之一，但大多數人認為七一％就很篤定了。如果我們每次判斷時，都得思考替代方案的複雜性就太麻煩了。對大眾而言，七一％就是一○○％，希拉蕊贏定了。

但如果你必須下注，根據席佛的預測，你是否願意把七一％當成一○○％來下注？或者你會注意到誤差相當大？川普勝選的機率就跟德州撲克在翻牌圈中了一對差不多。只要玩過幾次就知道，在翻牌圈中一對的機率遠大於○。

奈特・席佛會玩撲克。事實上，他曾經玩線上撲克而過著還不錯的生活。撲克教導他，這個世界的某些本質是我們大多數人懶得去理解的。

撲克是非常有力量的窗口，它能讓人看到機率的思考，正是因為有下注的因素：撲克的下注不是突發事件，而是重要的學習過程。**當我們學習的結果有真實的賭注風險，我們的心智就會員正學習。**這就是為什麼孩子們的學習能力很強，也記得他們所學習的，因為他們知道如何與何時應用學到的知識。這是從經驗中學習機率的好處：我們不僅理解了二九％的感覺，現在也成為了知識，因為我們若不學習，就可能會受到傷害；如果我們繼續下注錯誤的金額，我們會被懲罰；如果我們繼續說「我覺得沒問題」，而不量化自己究竟有多少機率是沒問題，我們就會賠掉所有的錢。

但在生活中，我們經常這樣毫不思考：為什麼我要買這支股票？因為有另一位投資人

說他覺得很好；我為何要賣掉這支股票？因為他放空了，我聽起來覺得正確。我們是情緒化反應，而不是查看統計數字：投資人賣出獲利股票來鎖住利潤，這樣感覺很好，雖然數字顯示股票短期將繼續上漲；他們抱住賠錢股票，避免鎖住虧損，那樣感覺不好，儘管數字說明應該停損出脫。事實上，很多研究顯示，專業投資人很容易忽略統計資訊，而重視自己的直覺。如果他們完全不交易，通常結果還比較好。

「對大多數的基金經理人，選擇股票就像擲骰子而不是打撲克。」諾貝爾經濟獎得主康納曼這麼說。不僅大多數基金的表現比股市差，逐年之間的連動關係也低到讓人難以置信。

康納曼繼續說：「在特定一年表現成功的基金大多是幸運，擲出了好骰子。研究者大致上都同意，幾乎所有挑選股票的人，不管自己是否知道──少數幾個知道──都是在玩運氣的遊戲。」

這個課程很難在撲克桌之外學習到。就算似乎承認著後果的人（如買賣股票者），通常也不願意承認自己的那股確定感是錯誤的，但因為世界要比撲克桌更為複雜，所以可以很容易地怪罪其他事情。沒有立刻得到回饋時，很容易產生技術的幻覺。撲克可以革除這種習慣，這是其他事情無法做到的。撲克可以改善決策，遠超過了遊戲本身。

當我剛開始與我丈夫約會時，他常在談話時向我核對事實。我從來沒有做過投資，但我習慣對自己的發言投資了或許過多的確定。「你確定嗎？」他會問，「我想我要去查證。」

他就會拿出手機或一本書來查證。我後來改善了一些，但無法革除這個習慣。直到我進入了撲克世界，那種過程才真正變得明顯。我沒有玩很久就發現自己會說：「嗯，我大概有七五％確定。」這種不適宜的確定感讓我的銀行戶頭承受了幾次後果，我知道只能怪自己技術不佳。

你個人該負責的，就不可能轉移到其他人身上，這是關鍵所在。事實上，有一種特別的律師，對於機率的思維比專門處理機率的專業金融人員還高明：負責處理和解決賠償比率的律師。因為正確的計算關係到更高的個人風險，所以他們就會員正學習。同樣高明的還包括氣象學家與賽馬的賠率控制人員：他們的風險計算很準確，因為他們不僅是處理機率，他們的表現也有即時的回饋。如果預測錯誤只能怪自己。

在遊戲的領域之外，準確的機率思維是罕見的技能。撲克世界的一位大師丹‧哈靈頓（Dan Harrington）多年前離開撲克，展開很成功的房地產事業。他告訴我關於一位表現不如預期的公司雇員故事：此人似乎很好，資歷足夠，但對事情的判斷需要改進，也完全沒有面試時那樣敏銳。此人與其他員工有個很大的差別：他有傳統的金融背景；其他員工則是來自於撲克與雙陸棋的世界。「我的合夥人告訴我，以後我們只雇用職業賭博好手，不然就立刻踢我一腳。」丹回想著，「成功的雇員了解賠率，了解所需要考慮的決策分叉，不會讓私人情緒介入。這是學習自賭博的，在生活上非常有價值。」他們從此再也沒有雇用無撲克經驗的

人。

我願意打賭，第一個不把機率視為某種神明或超自然力量、被稱為機率之父的吉羅拉莫・卡爾達諾是名賭徒。他是醫生、數學家、哲學家，參與的團體研究出高等代數，他的散文也發人深思（莎士比亞似乎很崇拜他，據說哈姆雷特的「生存還是毀滅」〔To be, or not to be〕）這幕戲中，便手持著卡爾達諾的書《慰藉》〔Consolation〕）。卡爾達諾也靠賭博賺了很多錢。但他的賭博方式是當代所陌生的。

卡爾達諾很瞧不起當時流行的求神問卜。占星學宣稱可從星辰看到未來，但卡爾達諾寫道，「我從來沒看過在賭場上運氣好的占星學家，或那些聽從他們建議的人。」當時也流行泥土占卜（Geomancy），用地上的痕跡來預測未來，他覺得「很不牢靠地空洞又危險」。在一五二六年時，這可是很不合時宜的看法。別忘了，當時會把認為地球不是宇宙中心的人燒死。占星學似乎是很前衛的科學。

卡爾達諾明白，把運氣當成某種更高的力量是必輸無疑的。想要預測是否有神靈或其他引導力量是無用的。他提出另一種方式：透過機率來預測。他明白可以根據特定對他有利的頻率來出手。他曾經輸了不少錢給一個在紙牌上做記號的人。為了贏回他的財產（他也輸了不少衣物與用品），他想出了更數學性的做法，最後不僅贏回對手的不當獲利，也寫了第一本關於機率的書——《運氣遊戲之書》（Liber de Ludo Aleae，在他過世很久之後才於一六六三年出

版）。

卡爾達諾思索如何計算骰子與紙牌時，也描述了許多人認爲是最早的撲克遊戲普利麥羅（primero）。這個遊戲沒有用到整副牌，下注規則也有點奇怪，但基本上與現在的撲克類似：有些底牌、有些公用牌、有複雜的互動、要假裝你有一些牌或沒有一些牌，也要解讀對手的訊息。這個遊戲傳遍歐洲，在德國被稱爲Pochen，意思是「試探」。法國則稱爲Poque，不久之後就演變出很多新玩法。

沒人知道這個遊戲何時飄洋過海到美國來，但似乎就像很多全國性的消遣活動，都是在無聊的炎熱夏天中受到歡迎。一八○三年，路易斯安那州的一些法國人在前往紐奧良的一艘緩慢蒸汽船上無所事事，於是玩起了Poque，不久後這遊戲就慢慢由蒸汽船帶往這個新國家的各地，最後成爲了撲克。於是機率的理論也跟著撲克一起傳播開來。

但是卡爾達諾對一件事感到遺憾：了解機率並不足以馴服運氣，除非作弊。他花了很多時間描述作弊的方法，像是運用改裝的骰子與做記號的紙牌，否則不可能持續贏錢。他的理論「促進了理解，但對實際的玩法幾乎無用」。他這麼說不完全正確，但可以看到他的遺憾：如果想改善贏率，必須了解機率；如果確定贏錢，就必須在紙牌上做記號。

撲克不只是要調整你的信念強度，也是要你接受事實──從來沒有百分之百的確定。你永遠無法得到所有你想要的訊息，你必須繼續行動，把確定感留在門外。

\＊　\＊　\＊

恩雅奶奶沒有被我說服。撲克也許讓人知道沒有任何事情是確定的，但奶奶仍確定我會陷入黑暗。我知道不管說什麼都無法改變他的想法。他伸手一揮，否定了我關於技術的論點。他心中有更多的論點。

「但這不是認真的，」他說。不管有沒有技術，這件事還有一樣東西困擾著他。「這只是個遊戲。對於遊戲要如何認真？」他要我當教授，那才是認真的。一份真實的工作、有技術的工作。

直到不再是如此。我越是思索，我越開始懷疑那種工作究竟有多少不是冒險賭博。想像可以追隨我的興趣，但就業市場不會。我要與誰一起研究？我要很好運才能找到仍然重視五大性格特性的心理學部門。我曾經與沃爾特·米歇爾一起研究，他很反對五大性格特性。那麼學術出版呢？誰會被指派來評估我的文稿？一個願意傾聽的人，或覺得我的研究是鬼扯的人？我不會因為選擇了跟流行策略不一樣的玩法而被踢出撲克錦標賽，但我若得罪一位系主任或人事主管，或當紅的知名教授？那就再見了，我的工作。

在許多方面，撲克是技術性的挑戰，就業市場則是賭博。我的面試如何？我上哪所大

學？有沒有讀研究所？我面試時是否說錯了話？這些細節都是運氣做主，可以讓我成功或失敗。在賭桌上，我用自己的方式來玩牌。成功或失敗完全是我自己的責任。

「但你為何不去下棋？」我的奶奶又說話了，「那是讓人尊重的遊戲。」

我嘆了最後一口氣。我真希望可以帶他去華盛頓廣場公園散步，他就可以看到真正的棋手。在賭棋與觀棋打賭之間，有我所見過最激烈的下注。

「我能夠體會那些人，」艾瑞克有次在華盛頓廣場散步時告訴我，「因為他們是遊戲玩家。他們跑出來下棋，就是因為了解這種感覺。」

但我沒力氣了。我不要長篇大論說下棋是充滿完整訊息的遊戲，而人生是不確定的遊戲。我不要提到華盛頓廣場。我只能繼續我的生活，希望在路上可以證明自己。

失敗的藝術

「如果你把所有的贏利

全押在一把上，

然後輸掉，從頭開始

絕口不談你輸了錢……」

——吉卜林，〈如果—〉（IF-），一九三四年

——紐約市，二〇一七年秋季

我睡眼惺忪醒來，一頭亂髮，手機播放著豎琴的鬧鈴。我選擇這個比較不刺耳的鈴聲，但卻讓我很不健康地討厭起豎琴。現在是早上六點，無業的作家通常不會看到這種時間，除非是熬夜寫作。但我必須在八點前從布魯克林區到上西區。原來艾瑞克是隻早起的鳥兒。八

點還是後來的妥協，不是他原先提出的時間。

課程開始，如所有的紐約課程，有著燻鮭魚與貝果麵包。我們坐在咖啡館中，艾瑞克很想聽我的進展，到目前為止，僅限於理論。

「你與丹的會面如何？」他問。

丹就是丹·哈靈頓，綽號「行動丹」（眨眨眼），因為他的風格看似保守。他與艾瑞克的交情深厚，可回溯到艾瑞克還在玩雙陸棋的時候。那是一九七九年，艾瑞克來到波士頓參加一場雙陸棋錦標賽，距離哈靈頓的家鄉隔了一條河。丹在雙陸棋界已有一段時間，艾瑞克則是新秀。

「這個十九歲的聰明小鬼。」丹回憶。他們打到錦標賽的最後，來了一場老將與年輕小鬼之戰。

丹贏了。「我玩得很好，」他告訴我，「艾瑞克只是說：『你是誰啊？我沒聽過你。』」因為他來自紐約，而紐約人總覺得全世界只有紐約。」

艾瑞克後來認識了丹，丹則對撲克產生興趣。現在丹已經從撲克界退休。「我太老了，」他說，「這是年輕人的遊戲，信不由你。奇蹟的是艾瑞克這樣的人，在這個年齡還繼續打撲克，真的非常驚人。我在他這個年齡也還打撲克，但那時候的對手很弱。」不過丹的成就也包括了大家都渴望的世界撲克大賽主

賽事冠軍，也創下四次打入主賽事決賽桌的紀錄，包括有一次拿到了第三名。那一年是一位會計師克里斯·孟尼梅克（Chris Moneymaker，透過線上衛星賽打入主賽事）拿下了冠軍，開始了現代撲克的盛況，這也被稱為「造錢者效應」。

把撲克基本知識為千萬讀者濃縮成書。我很幸運，他人剛好也在紐約。

找寫了教科書的人。《哈靈頓談德州撲克》（Harrington on Hold 'em）是一本經典，丹·哈靈頓

艾瑞克從來不收學生，更別說是對撲克一無所知的學生。所以在基本撲克知識上，他叫我去

找到一位好導師，對於學習任何新技能都非常重要——好導師知道何時該去尋找支援。

♣ 基本的基本

丹與我在城中旅館碰面，那是他從西岸過來這裡時會住的地方。我不確定該期待什麼，但很高興看到他戴著一頂白棒球帽來見我——我看過他的所有照片，他都會戴著帽子。我讀了他的書，難以相信他願意對我說明撲克的本質細節。

我們去咖啡店吃早餐，立刻相見如故。原來我們小時候家境都不富裕。我告訴他，我很幸運，父母支持我最近的冒險，儘管有財務風險還是鼓勵我，但我也承認我奶奶的看法不太一樣。

他說不管我如何努力，那些看法可能永遠不會改變。他回想自己告訴母親，他贏得世界撲克大賽。

「媽，你覺得如何？我贏了一百萬。我是撲克世界冠軍！」

她回答：「喔，太好了，丹尼。你知道，我們的表親帕卓‧哈靈頓，他剛在西班牙高爾夫球公開賽贏了八萬。」

丹繼續嘗試：「媽，我贏了一百萬。」

她的回答不變：「聽著，丹尼，他是歐洲公開賽。」

「你想要知道什麼？」他喝著早餐咖啡問我。

一切。我告訴他，我想知道一切。

我期待的課程是關於戰勝機率、關於計算、關於位置與優化策略的力量。我是有聽到一點這些內容，但我眞正聽到的是一堂關於失敗的重要速成課。

「你讀過我的書？」丹問。我是讀了。那是艾瑞克爲我安排的課程第一步，他稱之爲我的旅程基礎。我做的第一件事就是去買了丹的書，也閱讀了，寫著筆記，從頭讀到尾。我可以告訴你們，我的書頁筆記會讓文學系的研究生都爲之汗顏。我仔細讀了每一章節、標記、畫線，在書頁上寫滿了註解。我也許在幾週前還不知道一副牌有幾張，但讀書是我天生擅長

的。

艾瑞克以前沒有收過學生，他自己的早期經驗也不太適用於我身上——我並沒有打算停下一切，把所有時間都放在撲克俱樂部中與頂尖高手切磋。現在有線上撲克，可以花很短的時間就累積很多經驗。況且撲克世界與他剛進入時已經大不相同。現在也有強大的電腦程式，幫助你計畫策略，幾秒鐘就進行百萬次模擬，來回答策略上的問題，這些以前只能靠不斷重複與經驗才能做到。丹的書是艾瑞克能想到的最佳入門——為我的旅程打好基礎，而不會從一開始就讓我無法負荷。

「至少我覺得這些書很適合你，」艾瑞克一開始就說，「讓我知道情況如何。如果太難，我們再想其他辦法。」

從漫長的夏天進入了初秋，書頁筆記是我的救生筏，我唯一具體的成績，顯示了我的學習。艾瑞克從一開始就說得很清楚：必須達成某些標準，我才能在我的撲克旅程上繼續前進。如果我要跟他學習，就不能省略步驟。

首先是閱讀與觀看——閱讀哈靈頓的書、觀看一些頂尖牌手的牌局影片。然後我們討論：我提出問題，等艾瑞克判斷我有足夠的理論基礎來開始玩牌而不會輸光，我才開始真的玩牌——線上牌局，賭金很少，但用的是真錢，看看我是否能把課程付諸實踐。遊戲幣是行不通的。很多人很會玩大富翁，但實際買賣房子總是賠錢。只有當我開始在線上牌局穩定贏

錢，我才可以去做我以為立刻可行的事：進軍拉斯維加斯。在真正的賭場、真正的賭桌，拿著真正的籌碼，真正地玩牌。不知為何，線上牌局不像真的，儘管是用真的金錢在玩。

就算到了拉斯維加斯，距離世界撲克大賽還是很遙遠。主賽事的參賽費要一萬美元，對一無所知的業餘者是很高的風險。如果我沒準備好，這就像用鈔票來生一堆可愛的營火，可以感受到美好的溫暖與光輝，然後很快就是灰燼與不太好聞的焦炭味。

艾瑞克極有責任感，非常認真地擔任一位導師。如果我要他當我的教練，我必須同意，除非他覺得我至少有一點成功的機會，否則不管是不是為了寫書，他不會讓我靠近一萬美元的錦標賽。我必須能夠在低額的錦標賽中穩定進入錢圈，從最小的比賽逐步爬上較大的比賽。

現在已經是九月，主賽事是翌年七月。也就是說還有十個月——不到一年的時間。我甚至還沒有實際玩過一手牌，真正的或線上的。所以我牢牢抓住哈靈頓的書。如果我夠仔細閱讀，我希望得到足夠的推力，讓我快速進步。我花的時間比預計更長，正如艾瑞克所言，這對我是一種新語言，但我依然保持無限的樂觀。至少我可以在期限內完成閱讀。所以當我見到丹本人時，我不僅讀了他的書，而且一讀再讀，解析了整部作品。

艾瑞克與我花了很多堂課、數週的時間，討論我的筆記與問題，建立了一個學習基礎。這不是傳統的課程。我們沒有坐在那裡複習、沒有課程計畫、沒有特定的題目或目標，我們

只是散步。艾瑞克非常喜歡散步。自從他幾年前得到一支健身手錶，他就非常虔誠地每天都要達成步數目標。我後來才知道，散步是他重要的例行公事，不管下雨或晴天、在紐約市或拉斯維加斯或世界任何地方、不管他是否玩牌或參加錦標賽。這不只是為了運動。這是他的思考方式、他的回憶方式、他的社交方式、他的學習方式。

我們散步、我們談話，我們讓下午的步伐來決定談話的速度。壯觀的哈德遜河在我們左邊閃耀著藍光，河濱公園的花床在我們右邊綻放，我努力跟上他的大步伐，小心地把我的手機放在袋子一側來錄下談話，同時忙著從袋子掏出一本翻爛的《哈靈頓談德州撲克》尋找相關的書頁，手持著小筆記本，寫下我覺得需要回顧的重要想法。我不是很有協調性，時常忙著抓住掉落的手機或筆，同時又要保持步伐。我想告訴艾瑞克，他的計步器並不在乎多快走完，但我喘不過氣來這麼說。我們看起來一定很像一對怪冤家。

我們最早的散步談話，你也猜得到，是最基本的。我鑽研了超級基本功——所謂的地面作戰規則：你被發下兩張底牌、決定是要玩或蓋牌。如果你決定要玩，可以跟注或加注。所有人都遵守著同樣的決策過程，以順時鐘方向從大盲注左邊的玩家開始，那個位置被適當地稱為「槍口位」（Under the Gun）。然後每次有了新的資訊，也就是發下了新的公用牌，就要再做一次下注決策。到最後，如果下注結束時只有一人持牌，此人就贏得底池。如果必須要攤牌——也就是最後的下注被跟注了——持有最好牌型的人是贏家。少數情況會平分底池，

因為雙方的牌型相同，或是以公用牌來決定（也就是公用牌勝過了底牌）。但稍微不那麼基本的基本規則是什麼？

「哈靈頓很強調牌手的不同類型，」我向艾瑞克報告讀書心得，「保守型、激進型或超凶型之類的？」

「我覺得你現在不需要考慮這些，」艾瑞克笑著說，「但我很高興他說明了這些類型。」

「除了超凶型之外，我為何要採取任何其他類型？」我問，「基本上，他說自己唯一無法真正預測的是超凶型，因為他們什麼牌都玩，所以很難猜他們手中是什麼牌。但如果是那樣，為什麼不一直都那樣玩？」

我最早學到的課程之一是起手牌的選擇：我知道會被發兩張牌，必須決定要玩或不玩，但應該保留哪些牌？在牌桌上的什麼位置來判斷起手牌是否夠好？艾瑞克解釋，在越早的位置，起手牌必須越強才玩，因為後面還有人準備行動。這是有道理的。對於任何決定，訊息就是力量。越早行動，資訊就越少。後面還有很多人等待做決定，情勢可能會改變。

他談到不同起手牌的策略價值：口袋對子（同樣大小的兩張牌）、同花連張（花色相同，大小相連，如一張7與一張8）、同花隔一或二或甚至三（花色相同，但不是連張，如一張6與一張8）、同花順子A（A與較小的同花可能成為順子）。它們都必須是完整武器

庫的一部分。有些可獨立作戰、有些具有更多可能性會在不同情況成為強牌、有些具有阻擋的價值可降低對手的強牌機會、有些很有潛力，可以成為超級好牌，從較弱的對手得到最大的價值。他解釋說不能一直用同樣方式來玩那些牌，尤其是缺乏經驗的我。

「基本上，在剛開始時，如果只玩好牌是不會出大錯的。」這是他給我的第一個確實訊息。但哈靈頓說的似乎也很有道理：如果我突然開始玩起其他人想不到我會玩的牌，以超凶的方式，他們怎麼知道要如何反應？

艾瑞克笑了。他說：「這個嘛……」聽起來很像我對一些年輕作者會說的話，他們讀了某本世界名著而受到震撼，但我知道最後一切如他們期待的那樣。「這個嘛，那種方式的確很吸引人。超凶型牌手在很多地方會壓迫你，你會覺得自己再也無法承受壓力了。他們很善於找出這種情況。但他們也可能會讓自己洩漏太多。我同意丹的看法，超凶型牌手是很具挑戰性的對手，你不一定希望他們出現在你的牌桌上，但你也可能收到他們很棒的禮物，所以你就可以原諒他們這麼凶。」艾瑞克說的禮物就是很多籌碼。他說超凶型的牌手可能會短期大勝，但大多數時間會輸光。在頂尖的層級，他們存活的時間極短。

「我對於丹所說的這部分特別感興趣，」艾瑞克說，「讓我想起了十年前的撲克。有一段時間，超凶型的牌手非常成功，有些人成為明星。然後過度激進把他們耗光，現在他們變得很規矩了。你必須找到平衡。有些人從來不會踩煞車。在最高額的比賽中，參賽費高達數

十萬元，真的需要能夠踩下煞車。贏得兩百元線上錦標賽跟數十萬元錦標賽，是完全不一樣的方式。」

♣ 學習如何輸得好

所以答案是什麼？行動丹與艾瑞克自己的成功是很有說服力的個案：基本上要踏實。培養這種踏實的形象，然後加上要超凶，但是要在正確的地方與時間。不是一直如此，不是持續不斷，而是要思考。

沒有任何既定的做法。總是需要深思熟慮。甚至7與2——統計上的最糟底牌——在適合的情況下也可以玩。問題是，情況通常不適合——超凶型的牌手也許在一段時間輾壓了所有人，卻忘記遲早會突然撞車。當然太保守也是一種缺點。你會很容易被預測、時常失去棄牌的能力。你一直耐心等待好牌，所以無法放棄好牌。

「如果想在大錦標賽有好成績，」艾瑞克告訴我，「例如參加了四百人的比賽，你必須玩許多手，因為光是靠好牌無法讓你贏，至少有很大的機率無法贏。儘管知道踏實的基本策略，你還是必須顧意放棄好牌。願意多玩牌，而且大膽冒險的人，比較能玩到夠深。」夠深的意思是比大部分的參賽者存活更久。「你只是要多用點腦筋。」

我點點頭。這不是我想要的答案，但這是我得到的答案。

現在我終於見到了丹，但是丹說了一段話，打斷了任何更技術性的問題。「我們可以談你應該要注意的一切，但事實上，在你開始花時間玩牌之前，那只是資訊過量。」

我點點頭。我當然知道在毫無經驗的真空狀態下，太多資訊的危險。我明白自己那一堆書頁註記與幾乎無法辨識的艾瑞克智慧格言不需要更多同伴，至少目前不用。

「但我可以告訴你，你最必須克服的就是你自己。」他說得對。直到你經歷了一整個月的不順利，你不會知道自己是否做得到。如果你只是走運，就永遠不會學到如何好好打撲克，就是這麼簡單。」

『每個人都有計畫，直到嘴巴挨上一拳。』他說得對。丹繼續說，「拳王泰森說得最棒：

他不是說什麼新生訓練、不是『磨練才有收穫』，也不是讓我有失敗的心理準備。他是說很不一樣的東西，非常基礎的東西，以至於我們時常會忘記，不管我們是學習新東西，或只是平常過日子……你需要有方法來測試自己的思考過程。

在我開始賣弄策略與專業的矯飾之前，我需要回答更基本的問題：我是否思考正確？他是否學到思考一首詩的基本結構？在我開始添加奇異的香料之前，我是否學會煮簡單的白飯？

唯一的做法就是要經歷失敗：寫出壞詩、燒焦食物、交出很爛的草稿。「你必須忍受失

敗，」丹繼續說，「聽起來很殘酷，但那才是正道。」

失敗的益處是成功無法提供的。如果你立刻就贏——如果你進入任何新領域就迅速成

功——你就無法判斷自己是否真正傑出或完全是靠運氣。

丹告訴我，艾瑞克仍然活躍的真正原因（我必須問問艾瑞克是否同意這個說法）是他能

夠冒險，但還保持足夠平衡來煞車。行動丹的綽號是來自於保守的形象，艾瑞克也不是以瘋

狂的詐唬而出名。「有很多高手打牌時比艾瑞克或我更有勇氣。問題是那存在於他們的個性

之中，其中也包含了毀滅他們的種子。」他們會連贏，但他們不知道如何優雅認輸，然後繼

續前進。

「你會看到很多十年前的超級明星，今日都沒有什麼錢。他們是超級明星，是因為他們

能夠挑戰極限，他們有能力。但當事情出了一點差錯，他們不是崩潰，就是不知道如何處理

金錢，全花在毒品與運動賭博上。所以他們真的有勇氣嗎？沒有。」

沒有私人恩怨，一切公事公辦。我的目標必須很單純：好好經營我的生意。

「有些人的目標是要成名，或只是想找刺激。」丹說，「那會導致他們最終的失敗。」

我是否知道自己的無知？我是否有好好思考？

「身為職業賭徒，你必須了解：如果你無法客觀衡量情況，你就是輸家。」丹告訴

我，「這個遊戲會打敗你，就這麼簡單。如果你不了解情況，遊戲就會說，我們要拿走你的

錢。」

丹說：「最重要的，是發展自己的判斷力與自我評估能力，讓我能持續地客觀重新評估自己的處境：我的程度是否足以讓我進行目前的玩法？不是關於輸贏，那是運氣決定的。而是關於思考、關於過程。」丹自己就是活生生的寫照：他不是在走下坡時結束，而是在巔峰。

「九年前，我剛贏了一百六十三萬。我走出錦標賽，回頭看，我說：『到此為止。我無法再忍受這些東西了。我贏了一百六十三萬，但我只覺得疲倦與操勞。這不值得。』那時我就決定，我不會再玩任何嚴肅的撲克了。我的心已不在此。」

大多數人不會在你贏大錢之後叫你收山。但丹看得出來自己變弱了，越來越老了，而其他人越來越強。他在自己開始退步之前收山。

就是這樣，我的第一堂真正的撲克課程不是關於勝利，而是關於失敗。

「當你輸錢時，你會成為一個大贏家。」丹說，「任何人在贏錢時都玩得很好，但你是否能在輸錢時控制自己，繼續玩得好？而不會變得太保守，仍然客觀評估你手上的機會？如果你能這樣，你就戰勝了這個遊戲。」

我深有同感。畢竟當初是失敗讓我來到了牌桌前。學習在遊戲中輸——建設性與創造性的輸——將會幫助我在生活中的輸。輸了再捲土重來、輸了而不當成是個人的失敗。我懂，

但非常難做到。丹點頭。「這很難，甚至對我也是如此，而我已經有了畢生的經驗，這不是容易的事。」

我們道別。他錯過了他的上午健身運動，但他要去享受他的「平靜退休生活」。

♣ 「歡迎」失敗，「應付」勝利

「丹很棒。」艾瑞克說。沒錯，丹告訴我的一切都真實無誤：成功的一個關鍵，也可算是唯一的關鍵，就是保持客觀。客觀是很難做到的。

「這樣很好，你一開始就對自己的挑戰有很難得的實際了解。」他說，「你知道會有波動起伏，而這些波動是很隨機的。」

這並沒有讓我感覺好一些。我想提醒他，我是個作家，沒有太多錢可輸。一個有三千萬贏利的人這麼說很容易。

但其實這樣說艾瑞克並不公平。他剛開始時一無所有，也幾乎全輸光。他大學休學去玩雙陸棋，因此認識了丹，但後來決定回歸從事較傳統的工作。他認識了未來的妻子盧雅，知道自己必須對生命認真起來。所以他去華爾街工作，卻剛好碰上一九八七年的股市崩盤。他失業了，而盧雅懷孕了。

他沒有把失敗當成私人恩怨。他重新評估自己的選擇，更努力學習。基本上，他是「被嚇到去好好打牌」，然後開始贏錢。為什麼他能衝過終點線，其他人卻不行？顯然天分是一個因素——艾瑞克顯然在撲克這一塊很傑出，但他還有更宏大的一種能力：他完全不自負。他願意對自己與自己的程度保持客觀。

「當情況不順利時，其他人覺得自己永遠被不公平籠罩。」他告訴我。這些人會介意。他們不知道為何失敗、如何從失敗中學習。他們想要怪罪於某事或某人，不想後退一步分析自己的決定、自己的打法、自己可能犯錯的地方。「那樣想真的是生命中一大缺陷。我們有時都可能會像那樣，但重要的是知道差別。如偉大的吉卜林所言：『如果你能遇見勝利與災難，平等對待這兩個假冒者。』」

我點點頭。我知道那段話。

「我愛那段話。那真的是撲克的基本。人們都歡迎勝利，而無法應付失敗。這個遊戲非常容易讓人產生錯覺。」

我寫下來。首先要了解波動的黑暗面：只有在此時，才能真正學習好好做決策。因為當你勝利時，很難停下來分析自己的過程。如果這麼順利，何必自找麻煩？**在學習上，勝利真的是一大敵人，災難才是良師。災難會帶來客觀。災難是最大錯覺——過度自信的解藥。**到最後，勝利與災難都是假冒者，都是由運氣生決定的結果。只是其中之一是較好的學習工

具。

有一項經典的控制錯覺實驗：哈佛心理學家艾琳・蘭格（Ellen Langer）要學生猜拋銅板的結果，人頭或字，然後再告訴他們猜得是否正確。共有三種設定，分別按照特定順序預先決定結果：隨機形式的結果、在開始時猜對較多、在結尾時猜對較多。三種情況的猜對總數都一樣，唯一的差別是次序。

但是實驗結果大不相同。參與者猜完了之後，蘭格問他們一系列問題：是否覺得可以更進步？是否覺得自己有天分？是否需要更多時間來改善？如果干擾較少是否會更好等類似的問題。不論在任何情況，這些問題的答案顯然應該都是否定的。任何其他的答案都是把運氣的產物（拋銅板）視爲一種技術。但她並沒有得到一致的答案。在隨機或結尾猜對較多的情況下，學生的回答是否定的；但是在開始時猜對較多的情況下，他們就突然變得短視。

是啊，他們覺得自己的確很厲害，如果有更多時間一定會進步。成功導致失去了客觀：他們突然都陷入了控制的錯覺，以爲自己真的能夠預測拋銅板的結果。

如果我們很早就輸，我們就有機會客觀。但如果我們一開始就贏，控制的錯覺就會大行其道。雖然蘭格的研究是在七〇年代，當我讀研究所時，沃爾特與我進行了同樣的實驗，結果仍然相同。猜對猜錯應該無關緊要，但並非如此。

「撲克的美麗在於，它通常會懲罰錯覺。」艾瑞克告訴我，短期的控制錯覺也許沒關

係，但如果繼續下去，幾年後就沒人知道你了。在真實生活中，我們可以一直欺騙自己。如果我們在撲克上選擇錯覺而不是客觀，我們遲早會完蛋。

我承認感到緊張。純粹的客觀非常困難。我真的可以做到嗎？

艾瑞克當然可以。就算是吃早餐時，他都能展現出自己願意聆聽建議，並改變他的行為。

「你不喜歡蛋黃的味道嗎？」我問他。我們點的食物送來了。我點了燻鮭魚貝果麵包盤。他也點了一些鮭魚，還點了蛋白煎蛋。對我而言，這似乎失去了雞蛋的滋味，雖然我與艾瑞克還不熟，我忍不住要說出來。

「我喜歡，」艾瑞克說，「但我讀到只吃蛋白更健康。」

我很快就會知道艾瑞克非常注重營養科學，但他也總是願意聆聽其他人提出相反的證據。這正是我現在要做的，我甚至會拿出手機來加強我的小型演說，提出了較新的研究。

營養是很麻煩的東西，憑空提供營養建議更是麻煩。很多人聽了會充滿敵意，封閉起來——你憑什麼告訴他們該吃什麼？他們已經有了定見。但艾瑞克會聆聽，他會閱讀、會點頭。我給他看一段我喜歡的娜拉・艾弗朗（Nora Ephron）論文：「可以吃各種有高膽固醇的食物，如龍蝦、酪梨與雞蛋，」她這麼寫，「這些食物對你的膽固醇完全沒有任何影響。完全沒有。聽到了沒有？很抱歉我必須如此強調，但你們到底在想什麼？」她對於蛋白煎蛋特

別同情。「每次我被迫看到朋友吃蛋白煎蛋，我都爲他們感到難過。首先，蛋白煎蛋沒有味道。其次，吃的人覺得自己做對了，其實他們只是收到錯誤資訊。」下次我們共進早餐時，艾瑞克點了全蛋。我忍住沒問他是否比較好吃，但我想像自己看到了他臉上的滿足表情。

我搭地鐵回布魯克林區時，發現艾瑞克並沒有給我太多具體的建議。我們的談話仍然是比較理論性的，我希望可以少一些。我想到這種感覺很熟悉，這種交流互動卻沒有眞正的答案，或唯一的答案是「嗯，這要看情況；我們何不想一想？」這不算是蘇格拉底式的對話，艾瑞克沒有讓我停留在那裡，但這種互動比較專注於過程，探索而非終點目標。

當我抱怨他如果有很明確的意見，他對我笑一笑，說了一個故事。那一年稍早，他與目前最成功的一位高額撲克牌手談話。那位牌手對於特定的一手牌該如何玩有很明確的意見。艾瑞克安靜聆聽，然後對他說：「較少確定，較多探索。」

「他不是很能接受，」艾瑞克告訴我，「其實他很不爽。」但艾瑞克不是批評。他是提供了自己多年經驗所學到的：保有更多問號、保持開放心態。

然後我明白自己想到了什麼：但丁《神曲》。但丁來到了奇怪的地方，一無所知，不知道通往何處。他在這個煉獄世界中的嚮導維吉爾沒有指引方向，而是站在但丁身邊，陪他一起走下去。

當別人知道我向艾瑞克學習，立刻就想知道他對某些打法的想法。這位神祕的冠軍是否

終於會透露他的祕密？對艾瑞克而言，答案很簡單：就是沒有答案。這是不斷的探索過程。

一手牌有很多玩法，只要有思考過程就好。艾瑞克自己也許會對於同樣的底牌、同樣的牌桌位置、同樣的對手，卻在第二天採用不同的打法。沒有確定，只有思考。

是的，這很讓人感到挫折。我想要答案。我想要有一位嚮導，告訴我在小盲注時拿到一對10、面對槍口位的加注，然後高劫持位（Hijack）再加注要怎麼辦。夠多哲學了，我想要尖叫。給我一些確定的答案！告訴我是否該跟注或全押或棄牌。告訴我是否犯下大錯！但我的這位維吉爾不為所動。我只剩下了挫折感不太強的憤怒，而數週之後，它奇蹟似地癒合成為了知識。畢竟撲克就是要對於不確定感到自在，只是我不知道這不只是對於玩牌結果的不確定，而是對於「正確」做法的不確定。唯一確定的，是我自己的思考。

幾年前，艾瑞克去聽了麥克·卡羅（Mike Caro）舉辦的研習會，關於如何在牌桌上即時解讀出對手的破綻。「他是個相當奇特的傢伙，」艾瑞克說，「他在講臺上走來走去，一開始就問，撲克的目標是什麼？」我點頭同意。我也常問自己這個問題。

艾瑞克繼續說，「有人回答，贏錢，他說不對。有人說，贏很多牌局，他說不對。他說，撲克的目標是做出好決定。我覺得這是對撲克很好的看法。」

他想了一下。「當你輸是因為公用牌的緣故，感覺還好，沒什麼關係。如果是因為做了錯誤決定或犯錯而輸，就會痛苦多了。」

艾瑞克不肯告訴我如何玩一手牌，不是因為他很壞，而是因為答案要來來自於做決定的能力。來自於我自己思考一切的紀律。他只能給予我工具。思考的基礎，是我要自己找到出路。

也許短期內會讓我感到挫折。但至少我不會在自己一無所知的領域落入蛋白的陷阱。如果你對於解答式的建議感到懷疑，如果「較少確定，較多探索」是你的照明燈，你不僅會聆聽，你也會調整，更會成長。如果那不是自我覺察與自我紀律，我不知道還有什麼算是。

學習策略家的心智

——紐約市，二〇一六年深秋

「知可以戰與不可以戰者勝。

識眾寡之用者勝。

上下同欲者勝。

以虞待不虞者勝。」

——《孫子兵法》，紀元前五世紀

不久，我就有了新的早晨例行活動。每週幾天，我會前往曼哈頓與艾瑞克散步。其他日子，我會從布魯克林區搭地鐵到曼哈頓，轉乘穿越哈德遜河底的列車，然後從車站走路到最近的咖啡店——有時星巴克，有時更奢華一些。我買下未來幾小時的時間，打開我的筆電，

進入線上撲克的世界。

在真實世界中，行動與回饋之間往往因為外在干擾而無法吻合。行動包含著意外、不確定、未知的元素：突然間，你不確定自己學到的是否正確、是否做得正確。有太多東西了。

儘管如此，有一件事無疑是真實的：練習雖然不夠，也沒有神奇的數字讓練習見效，但如果不練習就無法學習。如果你對任何事情認真──下棋、寫書、成為太空人、玩撲克──你必須學習所須的技術。沒有人是有天分到可以不學就會，連莫札特都需要上課。如果你想學撲克，沒有任何東西可以取代真正打牌、看牌局如何進行、學習不同情況的感覺。以前得花數十年在賭場打牌練習，現在最有效的方式就是玩線上撲克。牌發得很快、每個決定都計時，幾分鐘內就有很多情況，而不是現場牌局耗費的幾小時。

我請教過的所有人都有共識：如果我想要在限期內進步，就必須玩線上撲克。唯一的問題是線上撲克在我的家鄉紐約州是非法的。這個消息一開始讓我感到困惑。我們有樂透彩，紐約市更到處可見模擬球隊電玩遊戲的廣告，撲克當然要比上述的賭博更有技術性吧？

因為我是撲克菜鳥，不免被所有我詢問的人給予傾巢而出的訊息。我在此得知撲克在法律上的一堆爛攤子──直接呈現為何清晰的決策是如此重要，外來的考慮如何讓本來清楚的事情變得混濁不清。

一切全都開始於二〇〇六年的《非法網路賭博法》：網路上任何有關賭博的轉帳不再合

法。撲克是賭博，或看似如此，但這些定義有些模糊。賽馬就被排除在外，但賽狗就被納入此法之中。模擬球隊電玩遊戲呢？當然是技術。其他運動彩金呢？當然是賭博。

賭博的一個定義是「一人涉及賭博，就是此人把有價值之物押在運氣比賽或未來事件上，非由自己所控制或影響，同意或了解自己或其他人會因為事件的特定結果而獲利」。但很快就增列文字來免除如股票交易或房地產投資，不然它們似乎也應該包括在內。心理學家亞瑟・瑞博（Arthur Reber）說，這種結果是「沒有說服力的辯解，設計來區分社會接受的賭博與其他不被接受的」，或用來區分政治正確的賭博，與那些被強力遊說反對的——如撲克。

有幾年時間，撲克似乎躲過了雷達。但在二〇一一年四月十五日，首次正式實施《非法網路賭博法》，這天是撲克界所謂的黑色星期五。當時還在美國市場的三大撲克網站：全面暴衝（Full Tilt）、撲克之星（Pokerstars）與絕對撲克（Absolute Poker）都遭起訴，資產被凍結。看起來美國的線上撲克被畫下了句點。

但是法律沒有禁止各州自行讓線上撲克合法，所以慢慢地，有些州加入了，包括了紐澤西州。這就是法律沒有什麼我可以在這家咖啡店玩線上撲克，同時眺望著哈德遜河另一邊的曼哈頓。在這裡玩撲克完全合法，但當我越過河流後，我就突然變成了罪犯。想一想眞的非常奇怪，但是政客本來就不是以理性或公平著稱。我敢打賭他們也有類似蘇聯老祖母的人坐在他們肩膀上，低聲說著：「邪惡，邪惡，邪惡！」

因此我來到這裡，這個我沒理由卻瞧不起的州，唯一真正的理由，嗯，因為這裡不是紐約。

我加入了一場錦標賽，按下電腦上的錄影鍵。

♣ 專注當下 vs. 心不在焉

回到曼哈頓，艾瑞克坐在我旁邊，我開始播放影片。

「我喜歡那隻小狗，很好的點綴。」艾瑞克看著螢幕說，「我們要為你做一件小狗運動衫來參加現場賽。」

我選擇了一隻小臘腸犬的照片當我的頭像。我很好奇別人會怎麼想。我的網名是thepsychchic。一個字，全小寫，經過了深思熟慮，包含了我想要傳達給對手的許多特質。psych是心理學（psychology）的縮寫，或心靈（psychic），或神經病（psycho）。我是不是在玩心理戰，或讀心術，或發神經？就算沒讀書的人也知道chic是「女孩」。在撲克這種男人的世界中，對手是女孩時的打法會跟其他對手不一樣。他們也許認為一樣，其實就是不同。在對於線上撲克的一項研究中，男人詐唬女性形象對手的比率，比對男性或中性形象時要高出六％，但是當他們面對了這種可能性，又會拒絕相信。

在比賽剛開始時，我在前方位置用非同花 J－10 加注，有許多人跟注（許多人決定放入跟我一樣多的賭注來看頭三張公用牌，也就是翻牌圈是什麼）。三張公用牌都是黑桃，而我沒有黑桃，但公用牌有 K 與 Q，讓我有了所謂的兩頭聽順。隨便一張 A 或 9 就可以讓我有順子。順子是很好的牌型，幾乎勝過一切，除了同花，也就是五張牌是同樣花色。如果任何人的手上有二張黑桃，就已經讓我「聽牌死」（就算我中了順子還是輸給了同花）。如果任何人有一張黑桃，他們就把我的順子聽牌減少了兩張。如果發出了黑桃 A 或黑桃 9，就算我中了順子，他們也中了同花，我還是輸了。

但可以這麼說，此時我完全沒想那麼多。我的想法大致如下：我不想表現出自己的真實情況──一個不知道自己在幹什麼的人。我不想示弱。

我是第三個做決定的人，小盲注與大盲注也都跟注了，前兩位都過牌，也就是暫時不行動，等著看我的反應。通常大家會過牌給翻牌前的加注者，也就是說，如果你的位置比翻牌前做出最後加注的人更前面，你可以過牌，觀察情況。我後面還有兩個人，所以不管我選擇做什麼，我必須知道還有四個人會在我之後做決定──後面兩個尚未做決定的，以及前面兩個過牌的，都在等待是否有人會下注開始行動。

我覺得下注在我的順子聽牌上是絕佳的主意。當然我還沒有成牌，但我有很棒的聽牌，我想要贏得那些籌碼。已經有四名跟注者，也就是有很多所謂的死錢在底池。我決定下半底

池的注（牌桌中央籌碼堆的一半）。下一名牌手蓋牌，但他後面的牌手決定跟注。然後，最可怕的情況發生了，小盲注加注了。加很大！我別無選擇，只能棄牌，輸掉了原先的加注與後來的半底池下注。

「好，我們有很多可談的。」艾瑞克說，繼續看著沒有我的牌局影片。

我轉身看他，想觀察他的表情，但就跟平常那樣平靜空白。

「首先，你為何加注？」

「你說過 J—10 是很好的聽牌，所以我想我應該玩。我以前也贏過——其他人完全料不到！」

那是我的第一個錯誤。我不僅誤以為非同花牌就跟同花牌一樣好（並非如此），我也忽略了翻牌前最重要的一個因素：位置。

「你要在很後面的位置才玩那手牌，」艾瑞克說，「你後面有太多人可以加注——在剩餘的牌局中，你會處於很糟糕的情況。」

在任何互動中，都要盡可能掌握最多的訊息。最後一個行動的人就占了優勢。你已經知道對手的決定、他們的動作、他們的下注。在交涉中，你擁有了力量。在爭論或辯論中，你擁有了力量。你比他們知道更多。他們必須先動作。你有以靜制動的優勢。位置稱王。

我們繼續回顧整個牌局，確定我犯下了所有可能的錯誤。我已經入池了，翻牌圈之後我

應該過牌，而不是下注。如果我要下注，應該下完全不一樣的額度。我唯一做得正確的一件事，就是最後棄牌，但我已經燒掉了很多籌碼。

「但我犯下的最關鍵錯誤不是決策不良——」艾瑞克說——而是我大部分的決定都沒有好理由。「你有機會在翻牌圈中牌，那是容易的部分。」我分心於太多其他東西，包括那個小小的倒數計時器。我拋下了自己的思考，去想很多可以輕易從記憶中取得的事情：「你說過那是很好的聽牌」並不是加注的合理理由：「我想贏得籌碼」並不是下注的好理由。（還有我無法告訴艾瑞克，我自己心知肚明的理由：我不希望艾瑞克覺得我太弱與被動、玩得太保守。畢竟他告訴我，激進的策略才能贏得錦標賽。）

至於我的下注大小呢？嗯，我完全不知道自己為何下注那個數目，除了底池一半看起來很合理。下更多的話，我的寶貴籌碼可能會輸掉太多，而我會捨不得；下更少的話就沒人會棄牌，我要他們棄牌，我才能贏。

「我們談過這個，」艾瑞克說，「你的每一個動作都必須有清晰的思考過程：我知道什麼資訊？我看到什麼訊息？是否能幫助我在這一手做出有資訊的判斷？」

我知道我們談過，但實在很難執行，有那麼多事情，還有那個計時器！為什麼計時器那樣倒數？為什麼下注尺那麼難正確點選？那就要花二十秒了。是什麼惡魔設計了這個介面？

「每一個動作，你都必須回去思考你知道的一切，做出正確的結論。你不能太快行

動。」

甚至有那個邪惡的時鐘也不行？

「甚至有時鐘也不行。高額比賽都有時鐘，等你到拉斯維加斯就會看到。」艾瑞克參加的錦標賽雖然是現場賽，做決定的時間是有限制的：通常時鐘會給你三十秒，然後就會用掉你的時間銀行。線上有實際的時間銀行，現場則是要給發牌員時間卡來延長時間。

這讓我擔心：我設計心理學研究時用來操控壓力與激烈情緒的一個方法，就是給予時間壓力。我看到參與者的決策品質隨著分秒流逝而下降。人們會感受到壓力，開始驚慌、衝動行事。我在線上比賽當然感受到了壓力。光是有時鐘就讓我想要立刻行動，不觸犯時鐘的怒火。我可以感覺到時鐘在監視我、評斷我。這個小混蛋。

「你會習慣的，這其實沒什麼大不了的。」艾瑞克說，「幾秒鐘的思考就足以讓你應付所有的行動。停下來吸一口氣，想想你的選擇方案：我要棄牌嗎？我要跟注嗎？我要加注嗎？一切都有可能。你必須小心，不要太快行動。那是很多人的主要漏洞。我有時也會犯這種錯誤。」

這是很實在的建議，也是專注於當下與心不在焉的差別。還好身為一個菜鳥，我還沒有建立任何長久的習慣，不管是好習慣或壞習慣，像是「我總是在這裡下注」「我總是在這裡過牌」。我的行動中沒有「總是」。我必須主動考慮不同的選擇，所以我可以建立起更具思

考的習慣。

「你是新手，這很好，你還會質疑一切。」艾瑞克說，「尤其是剛開始時，你是從基礎開始。然後慢慢地，你開始建立不同的思考習慣，考慮所有的選擇。思考這些可能性，看看還有什麼可選擇的。」

♣ 戰場策略

我在大學時，除了心理學之外，也修了軍事理論與歷史。我不只是對決策感興趣，也想要知道世界上一些最重要的決策，所以我讀了關於戰爭與衝突的著作。當然包括了經典之作——卡爾‧馮‧克勞塞維茨的《戰爭論》，還有《孫子兵法》。當我嘗試搞懂相當簡單的撲克決策中的所有策略，艾瑞克說的話讓我有了某種領悟。這是一場戰役，而我是指揮官，但我沒有任何兵力，只有我自己與我的行動。

我從來沒有用這種方式來思考我生命中的任何情況，但現在想來真的很有道理。在任何戰役中，就算是很小的軍事行動，都需要評估情況、地理環境、敵人的本質。不能只用一種以前管用的策略，或看到別人用過後很成功，就貿然發動攻擊。**每次行動都必須重新評估，根據現有的情況而不是過去的知識做決策。**需要有一種過程、一種系統、一種計畫，隨著回

饋而改變。如果沒有，不論勝利與否，你怎麼知道戰役的勝負是出於技術或運氣？你輸掉了籌碼，是因爲你碰上了不好的運氣，或因爲你的戰役決策不佳？

我的 J—10：這項武器的價值是要看使用的時間與方式。如果我的位置優於對手（有最後行動的優勢，可以先觀察其他對手的行動然後才決定，如同處於高處，能評估整個戰場），這項武器的價值就大爲提升。我可以見機行事、有最終的決定權，沒人可以偷襲我。

由我來結束下注。但如果我在前方第一位或第二位就使用這項武器，敵人還能在我後面偷襲，此時這武器就突然失去了威力。我可能會發現自己被很多人擠壓，不知道還會有什麼行動。我的視野變得模糊，不確定性也增加。突然間，已知與未知的訊息改變了。這手牌不是可越野、全功能，隨時可發射的「口袋火箭」A–A。這手牌非常需要配合情況（甚至連 A–A 也最好能取得位置優勢）。位置就是資訊，你擁有越多敵人的資訊，你就越強大。當然位置並不能擔保不受偷襲，但可以讓情況比較好控制。

還有，這裡的情況是多人入池，也就是多重的敵人。大家都知道兩面作戰會比一對一更困難，更別說是一對四了。「當你面對多人入池時，」艾瑞克告訴我，「就必須更直截了當。」

有太多變數要考慮。就像一名將軍策畫多階段的計畫，我必須想到未來的好幾步。如果繼續下去，我是否處於好的反應位置？我下注是希望他們棄牌，但要是他們不這樣做呢？我

要怎麼辦？要是他們加注呢？我要如何回應？好的策略必須想到所有可能的情況。對手越多

就越困難。沒錯，如果我要在行動中思考，而不只是反應，我就必須學習這麼做，而且在時

限內做到。

更不利的是，錦標賽剛開始的階段不適合任何重大的行動。我還不知道其他對手的任何

事情，也沒有機會解讀。我不知道我的敵人有什麼弱點？什麼強處？我何時需要防禦？何時

可以攻擊？他們強的時候有什麼動作？弱的時候呢？他們會常詐唬嗎？或詐唬次數不夠？還

是剛剛好？光是一個對手就夠頭痛了，更別說是四個。

線上撲克也許不像現場那樣適合解讀對手，但還是可以研究行為模式：如何下注、下注

時間、下注多少。如果跟某人玩得夠多次，就可以感覺到對方是什麼類型的。有些凶而鬆：

他們玩太多牌型，下注時非常大方。有些凶而緊：他們也下大注，但只玩強牌。有些被動而

弱：他們喜歡玩很多起手牌，但只要有人加注就會蓋牌。在線上，不僅可以重複與同樣的對

手玩，也可以記下他們的特性，並加以註記區別。下次碰到他們時，就立刻知道你對他們的

評等。

如果我觀察更多手，就會至少明白一件重要的事：在這張牌桌、這個戰場上，大家都很

好鬥，人人都動用了軍火。老天！他們都準備好作戰。他們來這裡不是想坐著旁觀其他人戰

鬥。他們想自己參戰。這裡的人都很喜歡看到翻牌圈與轉牌。他們不常棄牌、想一直看到河

牌。這個事實讓我知道大部分的牌局都是多人入池，我選擇的武器與戰術就會調整：更強的武器、更強的位置、更多路線選擇、可承受多重攻擊的路線，只要選擇了就會更激進。在這樣的戰役中，我需要更堅固的起手牌——也就是有可能持續改善的牌——而不是我的軟弱聽牌。

這裡的情勢也不適合我的策略。「你必須學習觀察公用牌的質地，」艾瑞克告訴我。

「是不是很乾燥？（牌之間沒有太多的關聯，大小相距很大，不太可能有很強的聽牌）或很潮濕？（牌之間較有關聯，二張或三張同花，或可能成為順子，讓尚未成為強牌的人可以聽牌而突然變成強牌）？是不是靜態的（新牌也不太可能改變情勢）？或動態的（有許多聽牌，如順子與同花，新牌可能會劇烈改變底牌的價值）？」

公用牌的質地就是戰場的地形變化。不同地形要有不同的策略。你不會在山區發動如在平原或海上同樣的攻勢。動態的公用牌需要謹慎應對，更小心地思考前方；靜態的公用牌可以稍微短視，而不會有太嚴重的後果。如果只面對一個對手，同花的公用牌也許很適合詐唬；但是在多人的情況，這就成了沼澤。

在我現階段的旅程，重點不是要準確掌握每一種可能地形的戰法，而是明白地形是我必須注意並加以考慮與配合的要素。我前進時自然會準確掌握。但是很多人從來不會停下來思考，只是莽撞前進，握著以前的策略，沒發現自己的地圖可能已經嚴重錯誤。我就是如此，

艾瑞克的工作則是讓我不會再犯。

我欠缺思考的地方遠不只如此。我的半底池下注是為了什麼？下注的大小與功能對於任何決定都是非常有用的比喻。你究竟願意冒多少風險來達成目標？在什麼情況下你想要多次下注但金額很小？什麼情況少下注，但下大注？什麼時候要下超大注？什麼時候要孤注一擲，如瘋狂車手玩試膽的對撞遊戲，拔下方向盤來展現終極的不讓路決心？這一切如何隨著對手而改變？你用的一切策略，都必須要問：你想達成什麼？是否可用更少的代價來達成？是否要派出一營的兵力去做只要幾個士兵就可達成的任務？是不是派出偵查兵就好（小小的試探注）？是否需要動用重武器與整支軍隊？

如果我能撐到河牌，就必須確定我有正確評估我的對手。「如果公用牌有順子或同花的可能，最後就可能有人會詐唬。那也是你自己詐唬的好機會。」艾瑞克說。「但我怎麼知道呢？我還沒看過任何攤牌好了解其他人的真正策略，此時當然也還不會選擇好機會來詐唬。」

這就要說到最重要的重點：目前的我還不是個好指揮官。我所知道的還不夠多，看不到完整的戰場，甚至不確定是否拿對了武器。例如在這裡，我認為自己的牌是很好的聽牌，因為艾瑞克曾經用同樣的牌示範過（但他用的是同花牌）。我沒有想那麼多。畢竟我讀到同花只增加了二％的勝率，啊，我真得意自己知道這個知識。二％沒有多少，基本上就是一樣。

只是這並不一樣。任何策略家都會立刻告訴你，任何優勢都很巨大，二％是很大的優

勢。同花可成為更強大的武器，除了因為它比較容易使用，也因為同花會讓很多情況都更清楚，所以有心理上的優勢。但我還不知道這一點。我沒感覺到。我不懂。我此時的優勢完全是零。而我所擔心的不是我有沒有正確思考，而是我是否看起來很弱。好指揮官絕不會在意其他人怎麼想。觀感的重要性是為以後的行動建立形象。

當然，除非是比你更強的人在觀察你。我願意承認：「我想，如果我只是過牌會顯得很弱，你說我需要更激進一些。你也說玩牌不要戒慎恐懼。」

「首先，你不能這樣想，」艾瑞克告訴我，「我的意思是，事實上你在這裡是很弱的，不應該入池，但那不是重點。重點是你不能根據觀感來玩牌。『不要戒慎恐懼玩牌』並非要你激進，而是不要出於恐懼做決定。重點不是被動或激進。你可能非常激進但仍然恐懼。而被動可能是很強的。」

我點點頭，吃了一口杏仁可頌。批評──尤其是有道理的批評──伴隨著甜點總是比較好下嚥。

艾瑞克繼續說：「你要知道，這其實非常重要。很多牌手在實況轉播時會變得更糟。因為他們很擔心自己的形象。」（因為轉播時會讓觀眾看到牌桌底牌）

在電視剛開始轉播撲克時，艾瑞克很有名（有些人則會說他惡名昭彰），因為他拒絕對攝影機或讀卡機展示底牌。他不是怕顯得很笨，而是不想透露他的策略。現在，不想展示底

牌是行不通的，而這樣做其實並沒有真的傷害到他。他是我所見過最能調整自己玩法的頂尖牌手之一。

善於觀察的殺手

當你想像動物王國中最成功的掠食動物，你會想到什麼？可能是獅子或獵豹，牠們奔跑起來非常高貴，也許是潛伏著的狼。牠們都是凶猛的野獸，都很有力量，也都致命。但牠們沒有一個算是最成功的掠食動物。獵豹的成功率最高，約獵殺到五八％的獵物，獅子其次，不到獵豹的一半（二五％成功）。狼只抓到約一四％的獵物。真正要命的殺手是任何人都想不到的：蜻蜓。

根據哈佛大學二○一二年的研究，蜻蜓能抓到約九五％的目標獵物。蜻蜓也許不起眼，不會成為被崇拜的對象，也很少有人把小小的飛行昆蟲當成榜樣，但牠是非常有效的掠食者。牠的眼睛演化到可以發現最細微的動作、牠的翅膀可以用難以想像的速度迴轉與俯衝、牠的腦子演化成不僅看到可能的目標，也能預測未來的行動且極為準確。蜻蜓的厲害不僅在於看到了獵物，而是可以預測獵物的行動，並計畫如何反應。

在撲克世界中，艾瑞克是蜻蜓。他不會昂首闊步或洋洋得意，不會用吼叫來彰顯自己。

他只是安靜觀察，然後根據他對獵物的觀察來改變獵殺的方式。他不僅知道對手在幹什麼，也能預測他們會做什麼、動作時是什麼樣子，因此能計畫自己未來的行動。雖然蜻蜓是飛行的生物，是昆蟲而不是鳥，但艾瑞克的細心觀察的確有飛禽的特質。

我首次看到艾瑞克的蜻蜓匿蹤模式，是在幾年前的網路影片中。我聽說了這個傳奇，就搜尋來看。那是二〇一五年五月，艾瑞克打進歐洲撲克巡迴賽超級豪客賽的最後二人對決：十萬歐元參賽費，冠軍可拿兩百萬歐元。他的對手是來自波蘭的年輕新秀迪米屈．烏巴諾維奇（Dzmitry Urbanovich）。過去幾個月，烏巴諾維奇在歐洲撲克界頗有斬獲。三月時贏得歐洲撲克巡迴賽在馬爾他的豪客賽，獎金超過五十萬，然後在其他小比賽中贏了三次冠軍與一次第二名。他是全球撲克指數的年度最佳牌手候選者，氣勢正旺。

「那是經典的年輕新秀對上老恐龍。」艾瑞克後來告訴我。我還沒告訴他我的蜻蜓理論，就算我說了，他大概還是會爭取恐龍的地位。雖然他常打到決賽桌，卻總覺得自己是過去的笨重巨獸，等待著最後的彗星來襲。

對決開始時，烏巴諾維奇的籌碼比他多三倍。但是幾個小時之後，艾瑞克慢慢恢復籌碼，並取得優勢。在蜻蜓的那一手牌局開始時，他有四十一個大盲注的籌碼量，烏巴諾維奇有十七個大盲注。艾瑞克是大盲位置，拿到方塊 J–4。這不是什麼好起手牌，但兩人對決時，任何同花牌，尤其是有一張高牌，價值就增加。他的對手跟注入池，補上了大盲注，艾

瑞克過牌。翻牌圈是Ａ－Ａ－6，兩張黑桃一張方塊。除了連續發下方塊，艾瑞克沒有太多指望，於是他過牌。烏巴諾維奇也過牌。底池沒有增加籌碼。轉牌：方塊Ｋ，讓艾瑞克有了同花聽牌。他再次過牌。烏巴諾維奇下注三十萬，約半個底池。有了同花聽牌，艾瑞克跟注。

河牌是紅心5，完全沒幫助。黑桃聽牌與方塊聽牌都不成。艾瑞克什麼都沒有，只有高牌Ｊ。他已經投入很多籌碼，這種局面不理想，於是他過牌，烏巴諾維奇只下注半個底池。在這個階段，許多牌手會立刻棄牌。有什麼好考慮的？你的底牌完全不成牌，任何其他高牌都勝過你。但艾瑞克不是一般牌手。他一直在觀察，他預測到了可能會有這樣的發展。

他搖搖頭，首次改變了他的招牌姿勢：左手肘靠在桌邊，手臂跨過胸部，手掌放在右肩上。他摸摸下巴，身體往後靠，嘆了一口氣。他咬咬嘴唇，聳聳肩，凝視烏巴諾維奇與公用牌。三分鐘過去了，他還沒有棄牌。他看了烏巴諾維奇最後一眼，丟了一些籌碼到牌桌中間：他跟注了。烏巴諾維奇翻開了黑桃4－2，不成牌的同花聽牌，艾瑞克的高牌Ｊ贏了。

烏巴諾維奇昂起眉毛，苦笑一下，彷彿他自己也難以置信。歷經超過五小時的戰鬥，艾瑞克贏得了冠軍，也是當時他事業上的最大贏利。贏了之後，他保持著平常的謙虛。

「我如果得到第二名也很高興，」他在頒獎受訪說，「當然第一名讓我更開心。」

底牌一無所有，怎麼能跟得下那麼大的注？我懷疑我這輩子是否有勇氣這麼做——尤其

是在電視上，冒著全世界都在觀看的風險（或少數觀看的觀眾，但在聚光燈下感覺是全世界），看著我把自己的錢拿去燒掉。那種我所缺乏的能力是來自於蜻蜓效應：觀察著最輕微的動靜，肌肉準備反應，使用經驗來預測對手的行動，然後順勢而為。

艾瑞克的觀察有幾個層面，那是他數十年來對這種情況累積的知識。

「感覺有 **A** 的牌在翻牌圈之前會加注。甚至有 **K** 也可能會加注。」他說。

他的對決經驗夠多，知道激進型的對手（烏巴諾維奇就非常激進）不會拿著好牌跟注而已，他會立刻施壓。「他不會用 **Q** 下注，」艾瑞克繼續說，「所以詐唬比表面看起來更有可能。」（**Q** 有攤牌價值：可以勝過艾瑞克可能的聽牌不成牌型）但那只是過去的一般觀察經驗。艾瑞克的特別之處是能夠分析個別的對手，他比當年落入陳金海陷阱時進步良多。

烏巴諾維奇到目前的玩法如何？非常激進。比賽稍早時是典型的強勢牌手，但他們一對一之後，激進程度又增加了一級。玩了許多手之後，艾瑞克觀察到一些原本沒有的模式。

「他在我們對決之前不會太瘋狂。」艾瑞克說，「然後他就變得很瘋狂。他的下注是因素之一。如果他有成牌，他會那樣下注嗎？感覺不太說得通。」

通常艾瑞克很快就會做出反應，但他在這裡幾乎花了五分鐘。

「我是在回想他成牌時是如何下注，」他告訴我，「有這些其他的因素，這就成了很複雜的一手牌。」過去，烏巴諾維奇會用大牌來下大注──因為他是好牌手，知道不能只是在

詐唬時下大注。甚至是對中等牌力的牌，他也會有信心地下注，來取得所謂的薄價值：你沒有最好的牌，但你知道仍然可贏一些較差的牌，你很樂意下注來取得更多價值。很多牌手會選擇用中等的牌來過牌，就不用冒險被加注，或被更好的牌跟注。「當時他在巡迴賽的成績驚人，」艾瑞克告訴我，手氣正熱的人比較喜歡動作，如果有好牌通常會早點下注。「有那樣的手氣，你會覺得比賽是屬於自己的。」艾瑞克說。早點下注也不會感覺是在詐唬。這很容易，籌碼任你奪取。你是打不敗的。烏巴諾維奇正常的敘事手法並沒有出現在這裡。艾瑞克判斷，一個手氣正熱的牌手，如果手中的牌有價值，就不會這樣下注。

還有，艾瑞克很清楚自己的形象。他身為老派的職業牌手，有著老派的形象。對決稍早時有一手牌，艾瑞克以同花贏了烏巴諾維奇許多籌碼，烏巴諾維奇問艾瑞克：「你會詐唬嗎？」年輕牌手缺乏了艾瑞克的經驗，不知道這位較老的對手不僅能夠詐唬，也能夠用高牌J跟注。再加上烏巴諾維奇的激進牌風。如果你覺得施壓就可以讓人棄牌，你就會施壓。但你最好每次都用同樣的方式施壓，不然善於觀察的蜻蜓就會發現你動作上的改變，然後順勢而為。

在動物王國中，艾瑞克是殺手蜻蜓。如果談的是軍事策略，他是游擊隊指揮官。從暗處觀察，不引人注意，融入周圍環境中，觀察要如何接近敵人。沒有一體通用的武器、沒有既定的策略，只有極富彈性、極為致命，極具耐心與觀察的系統，願意付出一切來贏得勝利。

「頂尖牌手並不在乎自己給人的觀感，」艾瑞克說，「他們的手法很有娛樂性。有時候

可能錯得離譜，因為走在極邊緣上。尤其是在無限注德州撲克，可能讓他們看起來是世界最

傻的笨蛋。你會好奇這傢伙到底在想什麼？你必須能夠接受。」

「事實上，」他繼續說，「我不在乎你犯下多少錯誤，只要你的思考夠實在。有時你甚

至可以玩爛牌，只要你有好理由。」我的 J-10 非同花並不總是壞事，只要我知道自己在做

什麼、希望達成什麼。只要我的作戰計畫是根據好情資，那就勇往直前吧。

我把自己的戰爭領悟告訴他——不是細節，而是較華麗的說法：「所以，撲克就像戰

爭。我需要好戰略。」

他想了一秒鐘。「我是想成自己身在一個爵士樂團。」這不是我預料的說法，但艾瑞克

很少讓人預料得到。「要與其他樂手協調。這其實與自己無關，那部分不是爵士樂。重要的

是這些人在幹什麼，我要如何反應？」他繼續說，「我想有些成功的牌手是有一種風格。但

要盡力成為一個自由思考者，就不要有一種固定風格，你懂嗎？」

這是很紐約的比喻。我喜歡爵士樂，這是比較柔和、比較流暢的想法。我的想法是「零

和遊戲」（編注：屬非合作賽局，即一方有所得，其他方必有所失），他的想法則能容納更多「正和互

動」（編注：盈虧總和大於零的情況）。我的想法是有傷亡；他的想法是大家將一起玩一段時間，

也會一起演進、互相回應，慢慢成長。這說明了他的成功——如果有新成員加入樂團，或你

從大樂團換到酷派爵士，再換到自由爵士，都必須學習新語言才能存活。而艾瑞克總是能學到。

我承認感覺有點洩氣。我們才看了一手牌，我覺得自己基本上必須加強一切。有太多東西要記住。

「你會沒事的，」他安慰我，「撲克不是那麼依靠記憶，而是依靠經驗。」我打得不好，但我至少有打。「我很希望你多打一些」。你目前的工作是去習慣什麼是好牌、如何形成、有什麼可能的打法、哪些打法很瘋狂。沒有任何學習比得上實際去打，然後犯下一堆錯誤。」

我在這方面當然是很有進展。

戰略性激進

但是我後來發現，儘管起頭不順，我在其他方面可能還是有進步。

爵士樂的比喻很有詩意、有啓發性。但戰鬥心態讓我獲得了首勝，而且來得正是時候。

畢竟線上撲克只是我計畫的第一步。我還沒有玩過現場賽──我必須玩得比那可惡的 J─10 更好才行──線上訓練花的時間比我想得要久。我無法經常去紐澤西州，無法強迫自己找咖

啡店去玩我想要玩的比賽，也當然無法玩多桌遊戲（同時打開很多賭桌、現金桌或錦標賽，這是幾乎所有線上職業玩家都會做的）。

多桌遊戲的紀錄保持者是劉藍迪，網名nanonoko。他在二〇一二年創下金氏世界紀錄，八小時之內玩二十五桌到四十桌，總共二萬三千四百九十三局。唯一的條件是結束時必須獲利，來防止他只是開桌然後蓋牌。最後的結果：獲利七塊六毛五分美元，與他平常的表現相差甚遠，但他示範了一位老練的線上職業玩家在特定時間內可吸收多少資訊。我呢……我連一桌都還無法穩定獲利。白天越來越短，天氣越來越冷，主賽事越來越接近，我的目標似乎遙不可及。

「我能不能跳過這個，直接去玩現場賽？」我嘀咕。

「你不行。」艾瑞克只是這樣去回答。我想要像小孩一樣抱怨，說他自己開始時都沒有玩線上！但我忍住了。我知道好歹。要是他有機會這樣快速練習，他會創下自己的紀錄。他從來不會放過進步的機會。

晚上九點，我累死了。我從五點開始玩一場參賽費十六美元的線上錦標賽。我喝了很多咖啡，店主不久前走過來，問他是否能玩幾手。我本來來擔心他會因為我沒繼續點餐而把我趕走，雖然我在這裡吃了午餐，但那是很久之前了。原來他自己也是個撲克迷。我解釋說我不能讓他玩……不僅是因為那樣不合規定，我也記錄下來要給我的教練看。他聳聳肩，祝我好

運。

開始時有超過兩百位參賽者。現在剩下約六十名，前二十名有獎金。我發現自己被移到了新牌桌，在我左邊的是一個名字有紅框的牌手（這個網站讓人可以用顏色標記對手，紅色是我給激進對手的標記）。我不記得他的網名，但我顯然把這個對手寫下了ＡＩＡ的標籤，意思是「凶猛白痴混蛋」（Aggressive Idiot Asshole），因為他的下注模式與他稱呼我「臭娘兒」與「蠢母狗」。（牌局有公開聊天功能，大家也不怕使用。雖然有一個對手比較幽默，在我勉強勝過他時，他說「壞狗狗」。但我們沒有交談，因為我的原則是完全不回應對話。）

在這一手，我在翻牌圈中了Ａ高牌同花，這是最好的牌型之一。我拿著紅心Ａ─3同花，三張公用牌都是紅心。另外二人跟我一起入池：ＡＩＡ與另一個沒見過的。第一個人過牌，我是第二個，我可以過牌或下注。我知道自己有最好的成牌，但我想盡量多贏一些籌碼，而不只是贏就好。

過牌的風險是可能無人下注，底池就很小：下注的風險是大家都棄牌，我就無法多贏一些。這時候我的行為評估經驗就派上了用場：我非常確定ＡＩＡ會下注，因為他對上我時總會下注，而且都下大注。所以我過牌，他接著下了大注。第一個人蓋牌。甚至在這裡，我也不加注，只是跟注。下一張公用牌是Ａ。ＡＩＡ全押：顯然他認為我是個軟弱被動的女生，會被這張高牌嚇到而棄牌。我跟注。ＡＩＡ攤牌，這人根本什麼都沒有：非同花的Ｋ─Ｑ，

完全沒中公用牌。我有了最佳的牌型，或所謂的堅果牌（nuts）：A同花。我贏了。籌碼加倍

到幾乎一萬三，讓我成為了籌碼王之一，平均籌碼約為八千。（我保持著好品格，沒有寫

出ＡＩＡ後來對我拋出的一連串髒話。雖然我很想。ＡＩＡ，如果你讀到了這一段，你要知

道，我靠著意志力保護了你的名聲。）以這樣的優勢，我贏得了我最大的一場錦標賽：就在

晚上十一點之後，我得到了第一名。謝謝你，ＡＩＡ。請多多惠顧。

幾乎每次我玩牌，都可以聽到艾瑞克說：「挑選你的時機。」任何白癡都可以用好牌來

贏牌，但那不是撲克的重點。你拿到好牌的機會不多，如果每次都等待好牌，籌碼就會越來

越少。更重要的是，等你終於拿到了Ａ－Ａ，你也無法贏錢，因為連最粗心的玩家都會注意

到你只玩好牌，對你敬而遠之。就算你贏了，你也輸了。

重點是要長期下來贏錢，而且**用好牌盡量贏到最多，用壞牌盡量輸到最少**。為了達到這

種目標，你需要學習選擇時機：知道何時要激進、如何激進。被動的玩家無法贏，恐懼的玩

家總是覺得別人的牌更好，也無法贏。但公然激進的牌手也無法贏，他會走上凶猛白癡混蛋

的命運。你必須是戰略家。不要戒愼恐懼並不意味著得要猛烈攻擊一切。要激進，但要戰略

性地激進：在適合的情況用來對付適合的人。

我的Ｊ－10錯誤很讓我氣餒，但也讓我進步。我等待，我評估敵人，我在心中為他制定

專屬的計畫。當然，我握有最具威力的武器——絕對的好牌，不需要戰略性的詐唬。但我也

很容易就可能下大注，洩漏了自己的實力，無法贏到大底池。就算是ＡＩＡ也偶爾會蓋牌。這次，我等待、我暫停、我調整。當他失敗後，我沒有洋洋自得，我掌握自己的優勢。這只是一場小戰役，我有了更多兵力，但戰爭還要打數小時才會結束。我行動不是因為我不想看起來很弱，而是要獲得最後的勝利。ＡＩＡ把他的籌碼給了我，但我後來沒有把籌碼輸掉。

至少這是進步。

我感覺很棒，有勝利感。這種感覺很持久。

第一次撲克勝利幾週之後，一家雜誌社找我來寫一篇文章。我回顧以往的電郵，發現我跟她交手過。她以前找過我很多次，只是價錢太低而不值得，所以我沒有為他們寫過任何東西。每次我提到了錢，她就離開。部分的我想要接下這個案子：這很有趣，我已經做過很多背景研究，價錢也不算太差。有人出過更糟的價錢。此刻，這會是很好也很需要的推動力。

但在某種層面，部分的我想到「不要玩得戒慎恐懼」「不要害怕自己像什麼樣子」「不要害怕別人因為你的選擇而離開」「你必須玩得聰明」。所以我決定過牌：我回信說自己最近不太接稿，我正在寫下一本書。這不是拒絕，而是至少保持行動開放。扭轉決定的動勢，讓我能占有位置的優勢，在行動之前先衡量對手的反應，不透露我的底牌強度，直到最後。

一天之後，我又收到電郵：「如果我們付比先前更高的價碼？」這是對手的一個空隙，以前的我會衝進去，但新的我決定不需要衝。聰明的策略可能是反其道而行，但我不確定那

樣是否足夠。我回覆說，因為我必須拿到比我本來的雜誌社更高，才值得我去花有限的時間。事實上我這是跟注，但我沒有加注。我只是繼續玩下去，看看情況如何。下一封電郵：

「一個字三塊。」成交。我贏了這一手，拿到了超過我預期的價值。謝謝你，ＡＩＡ，你教得很好。

我還不覺得自己準備好坐上眞正的牌桌，但虛擬牌桌感覺不陌生了。也許我可以達成自己的世界撲克大賽期限。我突然很想去拉斯維加斯，試試眞正的撲克，線上撲克仍然感覺不夠眞實。

突破刻板成見

「撲克也是一種男性儀式。

在大多數時候，輸家感覺懊惱或省思，

告退時就算不夠優雅，至少也很輕快。」

——大衛・馬密，〈論男人〉，一九八六年

——紐約市，二〇一六年冬季

群眾安靜下來。有人穿著低胸晚禮服，也有人套上九〇年代的搖滾演唱會運動衫與燕尾服配棒球帽。大家都充滿期待地看著講臺。

我們在一個金色大廳的圓頂之下，約有三十張桌子。有些人是名人：演員、導演、運動員。我似乎認出一位尼克隊的球員。有些是撲克界的名人：世界撲克大賽冠軍們、世界撲

克巡迴賽冠軍們、紀錄保持者、過去與現在的明星。有些人如我，是無名小卒，沒錢、沒名氣，偷偷溜了進來。但我們都來這裡做同一件事：玩撲克。

「現在，我知道你們聽了許多演說，只想要開始玩牌。」感激的噪音喧鬧著，「但請你們再包容我五分鐘……」群眾又回去聊天，可能也有集體的抱怨聲。「開玩笑啦！發牌員，開始發牌。」神奇的字眼，全場發出笑聲。現在剛過七點，夜晚終於降臨。

這是我的第一次現場撲克錦標賽，完全不是我想像或計畫的。我計畫在數週之後去拉斯維加斯一段時間，艾瑞克與我都安排好了。直到幾分鐘前，我甚至不知道要緊張。我以為這次是來當觀眾看艾瑞克打牌，幾週之後才真正上牌桌。當有人在登記處給我一張看似無害的白卡片，上面寫著桌子號碼（第五桌），我還以為是晚餐的座位。把我帶來這裡的艾瑞克另有盤算。他對我友善地揮揮手。我瞪著他。

他用慣常的傻笑招呼我：「我覺得這樣比較好玩。」他告訴我，「跟線上機器人玩夠了，現在你要首次玩現場賽。」

「但我還不能玩現場的。」我抗議。突然間，拉斯維加斯變得很遙遠。我在想什麼？一場線上錦標賽的勝利不足以造就出撲克牌手，我覺得自己才剛搞懂電腦螢幕上的下注尺。

「我還沒準備好。我不知道真正的牌局要怎麼打。」

「很刺激！」他回答，「你會很棒的，有初學者的運氣。」

「拜託，你知道我不相信那一套。」

「嘿，會很好玩。潔美也要玩。你可以見到她。」潔美是艾瑞克的女兒，看來撲克是家族的傳統。艾瑞克很自豪地告訴我，她贏了她上次的錦標賽，那是另一場慈善活動，她打贏了幾百位牌手。

「可惜我不是潔美，」我說，「我不認為自己會贏。」

艾瑞克微笑地望著潔美。「我很好奇我能帶領她在撲克上走多遠。但我不確定，甚至不知道我是否想鼓勵她。」他停頓片刻，「因為撲克環境對女性而言很糟糕。女性撲克牌手在線上幾乎沒有不被騷擾的。」

這不是他第一次提到，但在這裡我感覺不太一樣。我還不確定究竟是什麼，但在心裡呼之欲出。

「但是認真打牌的女性似乎自成一格，」艾瑞克繼續說，「我要說，有趣的是打撲克的女性都比男人更聰明。她們都很傑出。當然，也有很多聰明的男人，但我們有一些讓人佩服的女性牌手。」

我不意外，基於他對撲克環境的描述，這就像找到一位有閱讀障礙的成功人士。他們成功不是因為閱讀障礙，而是儘管有障礙也能成功，因此他們更有才華。身為女人，這是一場

逆勢上坡的戰鬥，必須加倍傑出才能存活。

我問他，能不能至少給我最後一刻的訣竅，幫助我從線上世界轉移到這個陌生的領域？

「沒有，」他說，「去玩就好。」此時，訣竅只會讓我腦袋轉不過來。「喔，有一件事。慈善錦標賽非常流行推籌碼。」

推籌碼？

「基本上是高速賽。盲注增加的速度很快。你必須很激進，用力踩下油門。」

我只能想像自己看起來很震驚。我所學習到的超凶類型並非我的天性，每當我嘗試時，就會進入「J─10非同花」的領域──也就是錯誤的位置、錯誤的時機、錯誤的手法。

「其實現在想一想，這是去拉斯維加斯的絕佳練習。我們需要加強你的激進，沒有比高速賽更適合的了。」

這個鼓勵並沒有讓我很興奮。我們一再討論過，儘管我贏了那個凶猛白癡混蛋，我自己的激進仍需要大幅加強。這不會自然發生，出現了感覺也不自然──我一直無法踩下內在的油門來輾壓我的對手，我感到無力。就算我那小小的線上勝利，最後致勝的策略是讓凶猛白癡混蛋來攻擊我，我就可以被動地接受他的籌碼，我仍沒有進行任何大型攻擊或任何值得驕傲的詐唬。

當艾瑞克看到我放棄激進路線，而選擇較被動的方式（跟牌而非加注，聽從直覺蓋牌，

而不考慮再加注來詐唬，只用最好的牌型再加注，而不是用更激進的組合）他說我錯失了重要的機會。

「你學到了基礎，但我希望你開始練習成為更激進的牌手，」他告訴我，「波動會更大，但這樣學到更多。你可以玩更多手。」激進卻不總是成功也沒關係。玩更多手就學習得更多，就這樣簡單。而且我已經知道他與丹對於失敗的看法。

還有，他認為我身為女性也許對我有利，雖然並不一定。

「這是一個很有趣的問題：什麼樣的形象較好？瘋狂的形象，讓你真的有好牌時，別人也會跟注？或較保守的形象，讓你可以更容易成功詐唬？我真的不知道答案。但在你有任何形象之前，」他說，「你的無名女性身分也許能讓你不愛用的激進路線更容易得逞。」

還有那愛惹麻煩的 Q-8 同花，我似乎每次拿到都會打錯。我描述自己在小盲注的位置用來跟注了一次加注，我都還沒說完，就看到艾瑞克搖頭。「在這裡跟注是一個錯誤，除非你有很好的解讀。」他告訴我，那手牌沒強到可以在沒有位置時玩多人入池。我遺憾地點點頭。看起來很美，我很不願意棄牌。

「其實你可以認真考慮加注，」艾瑞克說。沒強到可以跟注，但我可以加注？「加大注，也許六倍。」意思是比先前加注高六倍。對於不強的牌，這樣似乎太多了。艾瑞克解釋，「利用你的形象。因為來自於你的加注通常是超級強牌。就算你被跟注了，情況也不會

太差。但只是用來跟注的話，就只是放火燒籌碼。」

我似乎是用來跟注的話，就只是放火燒了很多次籌碼。就像我用同樣的 Q‐8 在大盲注跟注，然後在翻牌圈沒中任何東西，我過牌，有人下注，有人跟注後，我就蓋牌了。「在大盲注只是跟注比較沒關係，因為那是很好的入池票價。翻牌圈雖然沒中，但你可以考慮過牌加注，」艾瑞克說，「來自於你，在這裡的過牌加注簡直是超級強。」如果對手夠好，此時就會棄掉大部分的牌，敢在這裡詐唬三個對手實在是太瘋狂了。

聽到了很多次的「來自於你」之後，我開始了解他的重點。我不僅是個未知數，我也是女性（「那種形象在現場會更有價值」）。就算是線上，其他人看不到我的臉，只看到小狗圖像。對，人們比較會詐唬我。但當我有瘋狂的動作時，他們也比較會棄牌，只因為他們不認為我會詐唬。我可以利用這個優勢來玩得更激進、累積更多籌碼，這是我以前做不到的。

我總是自動採取被動路線：跟注、過牌、蓋牌。而艾瑞克告訴我，我應該挑戰讓自己更激進：加注、過牌加注、再加注。

被動有一種虛假的安全感，你會覺得自己不會惹上大麻煩。但事實上，每一個被動的決定都慢慢導致失去籌碼。如果我在牌桌上選擇這種路線，很可能有更深刻的問題。誰知道這種自動採取的被動讓我這輩子失去了多少籌碼？有多少次我選擇放棄，只因為有人展現了力量？有多少次我被動地留下來，最後蒙受損失，而沒有主動掌握控制、扭轉局面？

被動等待只是看起來像容易的對策。事實上，可能是更大問題的種子。

現在我環顧賽場，想到艾瑞克對於撲克環境的感嘆，明白了是什麼在我心中呼之欲出。

這裡的群眾有很多女性，但坐上牌桌的大多是男性。當然每桌也有一、兩位女性（後來我知道還是遠超過了一般的比率，除非是所謂的女士之夜，不然女性的比率總是只有約三％），但基本上是穿西服的男生來這裡玩牌，穿低胸晚禮服的女性是來觀賽與社交的。

此時我對這種困擾有了一個領悟，而我完全不喜歡這個領悟：我在激進上的許多失敗是來自於我的社會制約。多年來，我學到女性的激進是不值得的。激進的女性對於當權者沒有魅力可言，雖然當權者主要是男性，但也包括了少數爬上頂端的女性，她們不希望自己的地位動搖。

這不只是觀感，這是現實。我記得幾年前報導了一個故事，關於一位女性得到了少有的學術職位邀約，在一所小型自由藝術學院的哲學系擔任助理教授。當她寫電郵去詢問薪資條件，邀約就立刻被收回。顯然她不再被視為合適人選。

女性在協商時會因為要求更多錢而被懲罰，男性則不會。女性會被男性懲罰，也被其他女性懲罰。女性被視為激進不僅失去價值，而是一種缺點。相對的，男性的激進被視為極大的潛能。如果女性設法爬到了領導地位，她若表現出權威或決斷，比較會被負面看待。當女性受雇為員工之後，通常重視的是她的社交能力而不是她的專業能力；男性則會繼續以當初

受雇時的標準來看待。

當女性表現得較女性化，較不衝撞時，我們不是害羞或愚蠢，我們是聰明，我們是反應了世界的現實，知道如果不這麼做，可能導致改變生命的懲罰。我們遭社會制約為被動。畢竟，我們不都希望受人喜歡，讓我們可賺錢謀生嗎？

我知道這一切，但我認為自己的心理學背景、我對這些偏見的了解、我在人生中達到了某種的專業成功，意味著我克服了自己的社會制約。我為自己挺身而出，不會因當權者是否喜歡我而影響我的行為。

但現在撲克讓我真正看到，這與現實相距甚遠。我在這裡，在一個全新的世界學習一種全新的技術。我與頂尖高手學習，我沒有壞習慣，也沒有不良的舊思維模式，完全是一張白紙，願意聆聽、學習、吸收最好的方法。

從一切看來，我應該學習得很正確。當然這不是全貌。真正的一張白紙應該聆聽教練——有何不可？如果艾瑞克要我嘗試一種策略，我就應該去嘗試，而我就是做不到。只要我嘗試，就會感覺不順，就會失敗。並不是我無法學會激進的做法，或不了解其優點。重點是我學到了，也理解了，但就是做不到，因為我沒有覺察到過去在整個職業生涯中累積的情緒包袱。我其實完全不是一張白紙。這個領悟並不愉快，但很重要。現在我看清楚了，也許我可以開始處理。

如果我不處理，我在撲克世界就待不久。這個遊戲的女性如此稀少，九七％是男性，部分的原因是我們一輩子都必須面對的偏見，在此大規模地呈現出來。如果我們女性要與頂尖高手一戰，內心要克服許多東西。

我現在才領悟到的，艾瑞克早就發現了，而他自己完全不是瘋狂的激進牌手。他如此明顯地推動我朝向激進，讓我覺得他看到了這是我需要加強的地方。

我難以置信地搖著頭。那不是我，那是另一個女人。不是嗎？

艾瑞克誤以為我的不自在只是緊張。「別擔心。來吧，拿杯葡萄酒。如果你很快輸光，至少這裡的食物很不錯。」他說。

「我以為你說玩牌時絕不要喝酒。」

「這是慈善活動，不適用。喝酒可以幫助放鬆神經，讓你更願意去玩。」

我想這也無傷大雅。我當然已經夠驚嚇了。我拿起一杯酒，坐上牌桌，環顧周圍的臉孔。幸好我沒看到熟悉的人，職業高手都被安排到其他地方了。我左邊是唯一的另一名女性，她正在偷看手機上的牌型高低表。順子比同花大嗎？同花順呢？我感覺稍好一些，至少我知道這些東西。

♣ 運氣是公平的嗎？

我尋找艾瑞克，想從他的目光中得到一些勇氣，但他坐他女兒旁邊，在房間另一邊。他們正在笑──希望不是笑我。我試著深呼吸，我在文章上與演說中經常強調靜心練習、冥想能幫助帶來平靜與覺察。如果我叫別人這麼做，我自己當然也做得到。有幾秒鐘時間幾乎有效。

然後第一張牌發下了。這完全不像線上撲克。我覺得沒有足夠的空氣，像個以為自己會游泳的溺水者，雖然在兒童泳池練習過，但慢慢明白海洋是完全不一樣的（後來我會認為慈善撲克比賽是兒童泳池，但那是很久以後了）。我以為自己學到的一切都被拋開了。就像我首次玩線上撲克，只是更糟糕，因為大家都看得到我在掙扎。在虛擬世界中，他們不知道我搞不懂下注尺的用法，因為緊張與無能而一直按錯。他們看不到我玩錯之後的咬牙切齒，或拿到快樂牌後的興高采烈（我在腦中將這稱之為快樂牌與不快樂牌，有時根據我的喜愛程度而大聲說出來）。在這裡，我完全暴露了自己。這麼多燈光、聲音、氣味、人們要去注意。

艾瑞克是怎麼做到的？

我感到無法招架、無法注意情況。我很確定大家都看到我的手在發抖。我差點在翻牌圈之前棄掉了一對 A。現場打撲克完全不像書上說的、電視上看到的，或甚至在電腦螢幕上玩

但慢慢地，我開始用狗爬式。我沒有棄掉那一對A。我也許沒有贏到應該有的價值——我發現自己有好牌，就興奮地下了大注，成功阻止更多的下注——但我贏下了那個底池。不知如何，我靠運氣又贏了幾手。我沒有什麼詐唬，我太害怕了。我得到了一些好對子。我很想說出究竟是哪些，但我的腦子忙著記住其他一切，所以完全忘記了。儘管記憶不佳，我先前的訓練開始發揮作用。我記得在每一個決定之前要暫停。我還是玩最直截了當的方式。在這麼亮的燈光下怎麼能詐唬？但至少我考慮了這種可能性，承認了我的限度。有時候，我甚至知道自己該怎麼做——我通常不會做，但至少我理解了。有一次我下了正確的注，拿下了一個避險基金對手的一大疊籌碼，以及一聲「玩得好」。避險基金男表現得很冷靜。我禁不住微笑，覺得自己好像是幼稚園的五歲小孩，因為說對了完整的一句話被老師誇獎（我剛上學時不會說英語。當時我們剛從蘇俄遷移到美國）。

短暫的勝利很快就被遺忘，我又開始擔心大家會發現我是個冒牌貨。周圍的玩家一個個被淘汰，我不禁覺得自己也應該加入他們。房間似乎變得更小，周圍的牌桌空了，我們被移到靠近中央的牌桌。我不停被移動到別桌，沒有機會了解對手：當我開始適應了一桌，就被移開了。我無法解讀他們，只能盡力好好玩牌。但至少我還在玩，這表示我不是「最魚的一條魚」（我學到「魚」是輸錢玩家的綽號：「鯨魚」是有大錢可

的。

輸的人：「鯊魚」是宰殺他們的職業牌手）。

「那是一條活的。」我觀看艾瑞克比賽時，他常這麼說。放下誘餌。如果有耐心，就可以從他們身上得到很多錢。活魚很好，我覺得此刻自己就是一條活魚。儘管還坐在牌桌上，但很難覺得自己屬於這裡。我可以想像桌上的生意人看著我在腦中說，活魚上鉤了。

幾小時之後，我很驚訝地發現自己有了新的感覺：這很好玩、我不算太差。當然，我腦中的心理學家正在大聲警告：過度自信！我知道自己連新手都算不上，目前的成功大多是運氣好，但部分的我在想，也許我有這方面的天賦。

我在理論上所知道的偏見，在實際上更難以對付。玩線上撲克時，我很努力學習以前沒注意到的基本策略。現在我知道了一些較基本的概念，我在思維上的短缺就變得非常明顯。

在一手非常幸運的順子聽牌，我本來根本不該入池的，我攤牌後贏了下來──發牌員懷著善意對我說：「這不是真的吧？」──我開始想，也許手氣熱的說法是有道理的。這種說法最早是來自於籃球，大家認為手氣熱的球員投進了球之後，會繼續投進更多的球。但真的有這種事嗎？就算其實沒有，相信有這種事是否會成真呢？在籃球上，心理學家認為這是一種謬論。他們研究了波士頓塞爾提克隊與費城76人隊，發現手氣熱完全是一種幻覺。但在其他的情況下，是否會不一樣？我有深厚的學術傳統思維，但現在我認為自己的手氣正熱。我應該下大注。很大的注。

那個想法在我輸掉一對 J 之後遭受重大的打擊，但這手牌其實還不錯。翻牌圈有一張

A 與一張 Q——很可能讓其他對手成為更強的一對——我過去半小時都拿到壞

牌，我在這裡應該要贏牌！我拒絕棄牌，結果輸掉了一半的籌碼，難以自拔，越陷越深！這

種情況以後還會一再出現。我沒有重新評估，反而開始追逐虧損：這是否表示我快要轉運

了？我不可能一直輸下去。這樣不公平。這是賭徒謬論，認為機率有記憶的錯誤理論。如果

一直連續輸，「應該」會贏一次。我應該暫停，但我還是繼續下注。

真是有趣，對不對？連續輸或贏的情況讓人很不自在。在我們腦中，機率應該如理論

正常分布。如果拋銅板十次，應該約有五次是人頭。當然機率並非如此運作，雖然連續拋出

一百次人頭應該會讓我們懷疑銅板是否作假，或來到了某種另類現實，但連續十次或二十次

人頭並非不可能。我們的不自在是來自於小數據法則：認為小數據的樣本應該反映大數據。

其實不然。有趣的不是我們的不自在，那是可諒解的。有趣的是當情況對我們有利或不利

時，那種不自在的差別。手氣熱與賭徒謬論其實是一個銅板的兩面：正面的近況與負面的近

況。**我們對於運氣事件會過度反應，但事件的利弊本質也對我們的知覺有著不該有的影響。**

我們心中有著既定的形象：笨賭徒覺得自己連輸到了神奇的數字，我們很高興地認為那

不會是自己，我們會認出連續的輸贏是統計上的機率。但當這種情況發生在現實中，我們會

有點激動。

「我們遭遇的這一切騷動是天氣好轉的跡象，事情將變得順利。」賽萬提斯一六〇五年的小說中，唐吉訶德對他的隨從桑丘說，「因為壞事或好事都不可能永遠持續，所以既然壞事已經持續了這麼久，好事應該快降臨了。」

我們人類很早就希望運氣是公平的。當我們遊戲中的運氣似乎不符合直覺看法，我們就感到挫折。法蘭克・蘭茲（Frank Lantz）花了超過二十年時間設計遊戲。他告訴我關於遊戲設計的一個特質。「電玩遊戲中的隨機事件，例如拋銅板，通常會被關掉隨機性來配合大家錯誤的直覺看法。」他說，「如果連續兩次拋出人頭，就不太會第三次拋出人頭。我們知道這並非事實，但感覺應該是事實，因為我們對於大數據與隨機運作有奇怪的直覺。」設計出來的遊戲是配合謬誤的理論，好讓人不會覺得有作弊或不公平。「設計者做成不太可能會第三次拋出人頭，」他說，「但他們操弄了機率。」

蘭茲一直都是認眞的撲克牌手。他喜歡撲克的理由之一就是其中的機率沒有被操弄，反而強迫你面對直覺上的謬誤。「撲克讓我面對了現實，而不去配合我的錯誤成見。」他說。最好的遊戲會挑戰我們的錯誤認知，而不會為了吸引玩家來遷就錯誤的觀念。

如果你想要贏，撲克就會把你推出了妄想與錯誤的舒適圈。「撲克不是現代遊戲設計者所想出來的。」蘭茲指出，「根據現代的電玩設計觀念，撲克其實是不好的遊戲設計。但我覺得撲克是更好的設計，因為它不會討好玩家。」如果你要成為高手，你必須認知自己沒有

「應得的」——不管是好牌、好報應、好的健康、金錢、愛情等等之類的。機率是沒有記憶的：每一個未來的結果都是完全獨立於過去。但我們堅持認為機率不僅有記憶，而且有私人恩怨。我們最後會覺得到獎勵，只要我們有耐心。這樣才公平。

這是人性的通病：我們對於連續的有利情況沒問題，所以就有了熱手氣。當我們贏的時候，完全不會想到隨時會改變。如果對我們有利，我們會很高興永遠繼續下去。我們認為壞運明天就會過去，但沒人希望好運結束。

為什麼聰明人會堅持這樣的模式？就像許多偏見，這些幻覺可能有正面的成分，與我們最感興趣的項目密切有關——我們對於運氣的概念。我們可能會誤以為自己的行動能影響結果，機率與我們有私交。我們應該可以得到公平分配，因為我們的一對 A 今天已經被擊破了兩次，所以不可能再次失敗。我們忘記了歷史學家吉朋早在一七九四年的警語：「機率的法則，大致上非常正確，個別上又非常錯誤。」這在歷史上尤其是很好的教訓。雖然機率長期下來會平均，短期上則是天曉得。任何事都有可能，我甚至可能在這場慈善活動打入決賽桌。

有一件事可以確定：除非我治好自己對連續輸牌的厭惡與連續贏牌的欣喜，不然我會損失很多錢。也許我如果輸得夠久，就不會再覺得紙牌欠我任何東西，不管是連續贏牌或結束連續輸牌。希望如此。不然我將成為破產的撲克牌手。

♣ 看見自己的弱點

儘管我的無能顯而易見，但還是設法在慈善比賽中撐了三小時。十點半，我為了一手我知道不該玩到底的牌（K－J非同花）而出局。我們不是說過這個嗎？我責備自己。我到底在想什麼？其實我知道自己在想什麼，或我沒有想什麼：我是被刺激得砸錢下去。

我加注，一個橫掃全桌的激進男再加注我。我犯下了沒有棄牌的第一個錯誤。我很難不覺得自己是被欺壓了，於是決定堅守我的陣地。也許真是如此，但我沒有選擇最好的時機或方法來這麼做。部分的我知道堅守這樣中等的牌是一個錯誤，如果我要玩，我應該加注，提高激進度，進行詐唬。艾瑞克說的「來自於你⋯⋯」在我腦中迴響，但我的另一部分缺乏勇氣加注，又太固執不想蓋牌。所以我跟注，只留下一點寶貴的籌碼。然後我翻牌圈完全沒中。公用牌又與我無關。現在幾乎沒有指望能成為更好的牌型了，不詐唬就要棄牌。但激進男先行動，他下了大注，足以讓我全押跟注。我沒有什麼選擇了。我無法詐唬，因為如果我跟注，就必須指望剩餘的公用牌會對我有利，就算他是詐唬，可能也比我目前的牌要強。但就在我準備悲傷地蓋牌時，我左邊的男士插嘴。

「什麼？你要讓他得逞嗎？」

我緊張地笑笑。

「拜託，你必須跟注。他在詐唬，你看不出來嗎？」

全桌都開始起鬨，肯定我有跟注的責任。而我，丟開了所學的一切，照著去做。激進男

翻開了一對A，我的首次現場撲克錦標賽就此告終。

我茫然離開，痛恨自己。我知道不該那樣打，我的知識完全沒有發揮作用。那是最糟糕

的習性組合：不安全感與膽小，導致了永遠無法贏的半吊子做法。我讓他們「激將」了我。

我不想被施壓，但我也不自在被施壓。結果就是這樣的一手爛牌。我在這個遊戲沒指望了。

顯然我在生活上也沒指望，一個膽小的女子希望被人喜歡超過了希望勝利。也許我不想去拉

斯維加斯了，也許世界撲克大賽沒有我參加比較好。

我晃過去看艾瑞克，當然，他還在打牌。

「你出局了？」他問。

「對。」

「什麼樣的牌？」他往後靠，把牌輕推到桌子中央──他蓋牌了。

我告訴他那糟糕的K–J，省略了我還太氣忿而無法分享的細節。

「對，你不該玩那個。」他實事求是地說，從來不怯於指出錯誤。「我大概比大多數人

更少玩K–J。那真的不夠好。」

我點點頭，有點悲慘。

「但是，嘿，你撐了一段時間。那樣很好。拉一張椅子過來。」

艾瑞克讓我觀戰時可以看他的底牌，而我卻鮮明回想著自己首次現場撲克賽的失敗。事實上，我很久沒有當新手了。我不記得上次我學習一門全新技術是什麼時候。我覺得格格不入。我為何如此慘敗？我為何無法記得自己如此細心學習的技術與策略？我以為我知道自己在幹什麼。當我舒適地坐在電腦螢幕前時，我甚至表現出我知道（或至少知道一些）。為什麼在我最需要的時候——我的首次現場考驗——這些就全都消失不見了？沒錯，我是撐了幾小時，但以我的表現來看，我無法把這種短暫的存活歸因於任何技術。

簡單的事實是：我呆住了。我們都願意相信記憶是可靠的，情緒會讓記憶更強烈。早在一八九〇年，威廉‧詹姆斯就描述了情緒記憶：「刺激的情緒幾乎在腦部組織留下了疤痕」。高度的情緒，高度的衝擊，高度的回憶。根據這個邏輯，我所有的知識應該都會在激烈的時刻鮮明躍出。我應該可以處變不驚，想起我所學到的並表現出來。但我們現在知道這個邏輯並不正確。記憶不僅隨著時間改變，而且情緒越高昂，就越無法明確喚回記憶。當我們情緒高昂時，例如成為撲克錦標賽的新手，不管我們有多確定可以控制一切，仍會想不起特定的細節。我們可以想起重點，但不是其中的微妙變化。

換言之，即便我那晚如此譴責自己，我也不一定是個差勁的學生——尤其是雖然我應該留下來看艾瑞克打牌，我卻選擇提早回來睡覺。（他後來得到第二名。「你必須加強熬夜能

力，」他在我離開時說，「撲克是一場馬拉松。」）因為我只是個新手，被情緒所衝擊，無法清楚思考。

但時間久了之後就會不一樣。有些事件——死亡、遭受攻擊、致命意外——對任何人都充滿了情緒，理應如此。但一場撲克錦標賽，只有對於我這樣一個害怕的新手，才會充滿情緒。等你多經歷幾次，就會忘了有什麼好緊張的。不需要多想。

到了那個階段的知識，你不再需要有意識地處理所有複雜的行動。然而，兩種階段都有學習的機會。在新手階段，一切都很困難，你必須努力才能做得正確。但你也明白這有多麼困難——知道你的成功有多少是由其他人與運氣來決定。撲克的好成績不只是要打得好，也要相對於其他人而定，就算頂尖高手也可能會輸，因為運氣是盲目的。（那場慈善錦標賽贏了艾瑞克的人是一個完全的業餘玩家。）

一旦你開始熟練，你也會失去了客觀，開始自動駕駛——我這方面很行，我可以一邊開車一邊查看手機，我就是這麼厲害，忘記了這麼做其實很困難，涉及了多少運氣。當然，那是最容易招來厄運的時刻。車禍最常發生在自家附近有兩個原因：第一是簡單的機率，在自家附近開車的機會最多；第二是舒適感，如果要一邊開車一邊傳簡訊，自家附近是最熟悉的地方。

訣竅是要超越停滯階段。**我們對運氣與技術的認知是U型曲線。沒有技術：運氣就增**

加。較高的技術：運氣降低。到了專家程度：你再次看到自己的弱點，明白不管技術程度多高，運氣總占有重要的地位。在撲克與真實生活中，學習模式是完全一樣的。

我也許是個緊張害怕的新手，但至少我能客觀承認。我開始了解自己的許多弱點是來自何處。這不是簡單的成就，這是撲克所帶來的。

這是好處，那壞處呢？嗯，我還有得忙了。我的弱點很嚴重。距離撲克界最大的錦標賽只剩八個月，我卻讓自己被誘騙，用無望的一手牌進行無望的跟注。理論上，我學到了很多；實際上，我幾乎快沒救了。我連慈善比賽的菜鳥都對付不了，怎麼能指望去跟職業牌手玩一萬美元的錦標賽？我連在這裡的小比賽，都無法運用我這幾個月塞進腦中的任何知識，怎麼能去拉斯維加斯？

那天晚上，我把丈夫從沉睡中叫醒，承認我可能無法繼續下去。K－J打垮了我、發現自己內心有更多不願承認的性別刻板成見打垮了我、整件事的困難程度打垮了我。坐在電腦螢幕前時，我從來沒有感覺過一個晚上實際拿籌碼與人玩牌的那種規模。我甚至不想再搭地鐵到紐澤西州了，更別說是搭飛機去拉斯維加斯。也許撲克與我本來就無緣。

我有一部分的腦子知道，光就那晚做出結論有點傻，但其餘部分的我只感覺到疲倦、挫折與幻滅。拜託，我連鼓起力氣在慈善比賽多待幾小時吸收寶貴經驗都做不到，只能像小孩一樣爬回床上。我要怎麼熬過連續數天的比賽，一天十二、十三、十四小時，打到凌晨？

「去睡吧。」一個不清醒的聲音說，「你總是告訴我，早上一切都會比較好。聽聽你自己的建議吧。」

他翻過身，表示談話結束。

於是我就去睡了。他說得對，第二天早上的確清晰多了。我拿起我的筆電背包，前去地鐵站。我也許還沒準備好，但如果就這樣承認失敗，我就太糟糕了。這樣豈不是在刻板成見上又加上了刻板成見？我會給他們好看，我這樣想著，搭上地鐵來到紐澤西州，看到了一家星巴克。

我會給他們所有人好看。

讓心智專注在決策

——拉斯維加斯，二○一七年冬季

「你永遠不知道厄運是否會變成好運⋯⋯

別忘了不幸很可能讓人免於更糟的處境，或當你犯下了大錯，

它也可能比最好的忠告更能幫助你。」

——邱吉爾，《我的早年生活》（*My Early Life*），一九三○年

有一件事可以說明拉斯維加斯的一切，就是它根本不應該存在。你從飛機上第一眼看到它，就會感覺到那種不協調。首先是高山，頂端有白雪。然後雪消失了，只有群山與一些沙漠。然後是廣闊的沙漠，沒有任何阻隔。不久之後，整齊而相同的房子，看起來就像從大富翁桌遊中拿出來的。然後突然間，中間出現了綠洲：高爾夫球場。尖銳的對比，鮮明的綠色

與周圍的一切。黃色、褐色是最明顯的跡象，讓你知道自己進入了一個不是來自於大自然的區域。

一下了飛機，虛構與現實的界線就變得模糊。這不是典型的機場。出了閘門就直接通往一堆吃角子老虎。如果拉斯維加斯在大規模上是開發商與創意家的夢想，在個人的規模上則是美國早年西征的夢想：致富。這是永不死的淘金熱，遠超過了洛杉磯，這是夢想的城市。拉斯維加斯是真正的美國，希望的城市。只要命運女神眷顧，或你自己有勇氣，任何人都可能成功。

等你離開了機場與賭場之間的模糊地帶，就更難判斷現實是否還存在，或完全消失了。拉斯維加斯的賭城大道上，座落著各家的賭場與休閒中心，設計得讓你永遠看不到日光。這裡有藍色假天空下的威尼斯，運河與廣場全在一個大屋頂之下。這裡有星空之下的羅馬，讓你無望地迷失在凱撒宮的柱廊之中。如果飛行是一種客觀感的練習，讓你從高空看到小小的地球，知道自己有多渺小，拉斯維加斯的賭場則有相反的效果。這裡靠設計吸引你的注意力，感覺整個世界盡在此地。這是開發商的真正願景：這裡就有全部的生活，你永遠不需要離開。

賭場的設計會消耗你的決策能力與積壓的情緒。有些是蓄意的：吃角子老虎、免費酒飲、便利的設施，讓你永遠不需要望向賭場之外。但有一些副作用。我不知道賭場老闆是否

研究過創意心理學或情緒健康，如果有，就會知道建造一個永遠不用離開的世界，其實是一個剝削的世界。

新鮮的空氣、天空、水、樹，是讓頭腦清楚的要素。我們的心智在綠意中能夠重新啓動，在大自然散步會讓我們放鬆下來，也比較不會生氣、更有精神、更能夠思考。甚至都市中的綠意，如公園而非真正的樹林，也有類似的效果，能降低壓力荷爾蒙，增加我們的愉悅感，改善我們解決困難問題的能力。（「原來賭場不是設計成幫助決策？」我分享了自己的觀察後，艾瑞克問我。「真想不到。」）

整個賭場，尤其是牌桌，都是細菌的溫床。可能比幼稚園還要糟，因為幼稚園會定期消毒。我摸過似乎從一九七○年代就使用的籌碼，感覺完全沒洗過。

我討厭拉斯維加斯，我在心裡想，同時拖著我的行李箱遠離吃角子老虎，走向出口。難以置信的冷空氣朝我襲來。現在是拉斯維加斯的深冬。沒人告訴我這裡也會冷。除了其他那些討厭的東西，我也在發抖。由此可見我對沙漠天氣的了解。

「我覺得我討厭拉斯維加斯。」我告訴艾瑞克，把行李箱放入他的後車廂。我首次來到西部，他決定來機場接我。

「我知道這種感覺。」他說，「這裡不是紐約。但我們安排了一些好東西。」我們有滿滿的撲克時間表。我如果想要在六個月後的世界撲克大賽有一點機會，我就有很多工作要

做。我也許已經度過了慈善比賽的衝擊，但除了那次真實的撲克經驗之外，我讓自己只玩線上撲克。這將是我首次真正每天玩現場撲克。

「除非你花時間，不然你永遠不會進步。」艾瑞克說，「當你每天玩牌時，進步最快。」我必須好好利用這段時間。我這輩子接受過許多訓練，我知道六個月很勉強。沒時間可浪費了。

我在筆記本上寫下賭場撲克時間表：上午十點到凱撒宮或好萊塢星球，十一點蒙地卡羅或幻景或米高梅。我看有什麼錦標賽可以玩，但仍有時間看艾瑞克玩豪客現金桌。有幾十場可選擇。喔，在阿麗雅賭場有一場！那是艾瑞克玩牌的地方，有很美麗的撲克室。我很高興他們的比賽比較符合我的預算，而不是參賽費二萬五或五萬的。我在旁邊畫下一個星星。

「不行。」艾瑞克對我的選擇有明確的回答，「你不能打那一場。」但是為什麼？那裡很方便，很刺激。「你還沒準備好來玩阿麗雅。」

為什麼不行？我幾乎每天都玩線上撲克。我甚至贏了約二千美元！如果我不能玩這個，他怎麼能要我將來玩一萬美元參賽費的比賽？

「首先，那些牌手都太強了。你需要從低層級開始。」

哼……

「其次，一百四十元太貴了。你必須建立更大的資金庫（Bankroll），才能玩那麼貴的。」我覺得自尊受到了打擊。他認為我玩不起一場幼兒錦標賽。還有，資金庫是什麼？

原來，儘管我的撲克策略從慈善比賽後進步許多，仍有一些基本觀念必須補充。資金庫正如其名，就是能用在撲克上的金錢總額。大多數人都是嚴重預算不足，尤其是錦標賽撲克，波動比現金桌高很多。除非我開始贏四十美元的錦標賽，不然就不能玩一百四十美元的。

我上了一堂速成的撲克經濟學。有些牌手有人贊助。詳細情況因人而異，但大致上，就是有人拿現金給你打撲克，分享贏利。但如果一直輸，就必須填補輸掉的贊助金之後，才能收下任何贏利。也可以買下某種比率的參賽金來取得同樣比率的贏利，例如一○％。如果成績不錯，可以漲價出售：讓別人花多一點錢來買你的戰績。如果你很佩服另一位牌手，你可以要求交換某種比率。也許你拿他們五％的贏利，他們也拿你的五％。這些都是為了分散風險。

頂尖高手不僅知道何時該賭，也知道何時要降低賭博性。

現實中很多撲克牌手會破產，連職業好手也不例外。太在意自己的資金庫就顯得不夠瀟灑。「他們應該知道怎麼做才對，但他們太揮霍了，」艾瑞克告訴我，「最難接受的是看到有天賦的牌手不了解真實的波動，他們也許一年半或二年連續贏錢，賺了兩百萬或五百萬。他們覺得紙牌不會跟他們作對，所以就亂花錢，去玩賭場的遊戲。」然後不可避免的事情會

發生。「他們開始經歷連續輸的階段，一無所有，過去十年的輝煌戰績沒有留下任何東西。這種事情屢見不鮮。」

我們從小到大就被教導要節儉，或至少經常聽到：要存錢以備不時之需、不要亂花錢。但要找藉口很容易：我賺的錢不足以存下來、我的房租太貴了、我住在紐約市，你怎麼能指望我存錢？而且我們通常不會因為差勁的財務決定而受到懲罰。我們不會因此生病，不會丟掉工作。缺乏保障並不會帶來真正的危機感。我們得過且過。

撲克就沒有這麼仁慈。如果你玩得太大、冒太多險，你會不可避免地發現自己瀕臨破產。很多職業牌手很自豪破產多次又東山再起，但對艾瑞克而言，這沒什麼好自豪的。因為你無法指望永遠能借到錢、找到贊助、有機會東山再起。到了某個時候，你的破產將是永久的。

的確，艾瑞克的成功祕訣之一，是他能夠在連續輸錢時保持平靜。「我似乎在這方面還可以，」他很少見地談到了自己的優點，「財務上的波動都是我可以應付的。我經歷過。我沒有像其他牌手那樣的情緒波動。我覺得那是很有價值的。對這些事情要很認真。」

從艾瑞克對資金庫管理的說明，就可清楚了解必須尊重運氣的力量、波動的角色。沒錯，長遠下來，世界上如艾瑞克這樣的高手終究會脫穎而出，他們的技術會勝出。但如果你在短期內沒有準備緩衝運氣的變化，你將永遠無法看到長遠。這不是自尊問題，這是實際的

求生。**真正的技術是知道自己的極限，以及短期的波動力量。因為誰知道「短期」究竟會持續多久？畢竟機率的分配並不記得過去歷史。**所謂的技術，就是別當笨蛋去打一百四十美元的錦標賽，而我甚至還沒有專門為撲克開設的銀行戶頭，必須從我每個月的生活費中拿錢來參賽。沒有安全網，技術就不重要。你也許是自己所選擇的行業中最有才華的，但如果你沒有準備好應付衝擊，就可能永遠沒有機會復原。我默默同意降低目標。

「我要帶你離開賭城大道。」艾瑞克看完了我的時間表後說，「去看看真正的拉斯維加斯，見識一些真正的角色。」

他決定去一家我沒聽過的賭場：金塊賭場。

「這是老派的拉斯維加斯，」艾瑞克說，「這裡會讓你真正感覺到這地方以前的樣子。」於是我們前往市中心。

「現在的世界撲克大賽跟我當年相比改變了很多。」我們開車時，艾瑞克回想。因為規模更大了嗎？我問。「更大，而且比賽的種類也讓人驚訝。有高達一百萬買入的比賽，也有很多你並不知道，但我覺得你會想玩的比賽。」

我們抵達了金塊賭場，看起來非常……黃。不是金色，更像是單調的芥末色。我真的要在這裡開始我的拉斯維加斯撲克事業？

「如果你在這裡能夠持續有好成績，我想你就可以在更大的比賽有機會。你甚至可以考

慮世界撲克大賽的淑女賽事。」

什麼？淑女賽事？這是我首次明白，這不只是我晚上的夢魘，而是我可能真的無法準備好去玩我想要的比賽。這段談話不是要鼓勵我上大聯盟，而是讓我有臺階可下，也許我最終的命運是小聯盟。

「別誤解了，」艾瑞克立刻補充，顯然看到了我失望的眼神，「你當然要朝更高的挑戰前進，我知道，我也支持你。我要你確實知道，這是你真正可能用實際的買入金額而占有優勢的地方。」

我沉默地點頭。我是明白，但我對於淑女賽事的興致不高。那是為女性而設計的賽事，以前的參賽費是一千美元，但是後來有男性參加來開玩笑（因為認為女性賽事會特別容易），所以參賽費提高到一萬美元，與主賽事一樣，但女性有九千美元的折扣（為了避免觸犯性別歧視法，這場比賽在技術上必須也開放給男性參加）。是的，不管正確與否，這場賽事被視為整個世界撲克大賽中最容易的比賽。

「我想，要短時間趕快達到高額買入的比賽有點太樂觀。但我們可以在拉斯維加斯找到較小的比賽，你可以開始參加而覺得其實不太糟。這是很有價值的。」

我知道艾瑞克只是想保持實際。他很重視期望的設定，很重視實際。只用你資金庫中的錢來玩，沒有不必要的風險；除非占有優勢，否則不要玩更高的。但聽起來讓人喪氣。我讓

自己的臉戴上堅決的面具。如果我有辦法，我將把主賽事當成目標，而不是淑女賽事。我還無法清楚表達，但光是想到淑女賽事就讓我感覺不是滋味。我了解其中的用意──吸引女性來參加九七％都是男性的遊戲，讓她們有機會贏得手鍊，而現實中的世界撲克大賽（不僅限女性），歷史上只有二十三場比賽是由女性贏得。目前比賽的歷史總數超過了一千五百場，也就是只有一‧五％的手鍊由女性獲得，比女性的參賽率還少。很不好看。我完全了解其中的用意，但隔離女性就是承認她們無法在公開比賽中競爭，感覺既貶低又氣餒。我還不知道自己會成為什麼樣的撲克牌手，更激進或更保守、更有創意或更傳統、更穩定或更波動。我不知道自己會有什麼名氣、我的技術會如何進步、我的直覺會如何發展、哪種風格會更適合我。但在走進我的第一扇賭場大門之前、走進金塊賭場來玩五十美元的比賽之前，我對自己許下了兩個承諾。首先，我要堅持下去。我要掌握這個遊戲，就算是要花超過一年時間。我將成為不容小覷的對手──或拚了我的小命。其次，如果我要在這個遊戲中留名，我要被視為一個好撲克牌手，而不是好的女性撲克牌手。不需要性別形容詞。

♣ 牌桌上的狐狸

那個男人的臉是我最先注意到的。很狡猾，眼睛掃視著房間，尋找著什麼漏洞。如果艾

瑞克要我見識一些角色，這一個就是了，這一個就是了，他看起來是來這裡獵殺，彷彿回到了我不確定是否真正存在，但在我想像中很真實的狂野西部，有著手槍、刀子與拳頭。他應該戴一頂牛仔帽來搭配他的細繩領帶與靴子。

我站在登記桌前排隊。穿過了走廊，經過吃角子老虎、賭桌與地點奇怪的手扶梯，我終於找到了撲克室。雖然因為長年使用而稍顯失色，這裡的色彩因為彼此衝突而讓人眼花。地板是一系列的黑色、金色與紅色方塊。牆壁有閃亮的金色菱形。吃角子老虎的霓虹燈反射於所有表面上。一切似乎有一層細灰塵，不是真正的灰塵，而是多年來人類留下的痕跡。香菸、香水、身體碰觸。無可置疑的人煙，無可置疑地存在著。

那隻狐狸，我在腦中如此稱呼他，在附近窺伺，瞄著登記隊伍，看有多少人要玩下午的比賽。我拿出我的現金。

「有沒有玩家卡？」

我搖搖頭。我不知道需要卡片。沒人告訴我。艾瑞克為何沒有提醒我？我一定看起來像隻迷路的羊；桌子後面那位飽經風霜的婦人表情柔和了一秒鐘。

「別擔心。你可以去那裡辦一張，很快。」她往左邊一揮手。「下一位。」

十分鐘後，我拿著嶄新的卡片回來。那人仍在那裡窺伺、潛伏著。比賽快要開始，但我快要來不及了，很擔心會遲到。我的第一次錦標賽可不能遲到。我再次拿出現金，這次被接

受了。

我找到了一張磨損的褐色椅子，把我的座位卡交出去，一疊籌碼被推到我面前。我環顧四周，大家似乎都很自在，籌碼都排放得很整齊。有幾個人在玩籌碼。我還沒有掌握這門藝術。每當我想玩超過三枚籌碼，就會發生籌碼大噴射。我在心中記下要更努力練習。這張桌子還有幾個空座位。

我準備去往我在拉斯維加斯的第一張賭桌。

我們開始打牌。十分鐘之後，狐狸走過來，坐上一張空位子。我的座位在中間，第五位，他坐在我右邊，第二位。

「大家好！」他對全桌說，「這群人看起來很友善。」

我們微笑歡迎他。

「很好，」他繼續說，「因為我從來沒真正玩過。我會需要很多幫助。」

我立刻警覺起來。我讀過這樣的人——見鬼了，我研究過這樣的人。典型的「強就是弱，弱就是強」招數、無辜的菜鳥戲碼。這是書上最古老的把戲。我才是這裡真正的菜鳥，但我寧願死也不願意告訴任何人，這是我首次踏進賭場的撲克室。當然我也許錯了，但我懷疑狐狸先生會是新手。

「啊，真是的。我不知道是該跟注或蓋牌什麼的！」狐狸在一手牌快結束時誇張地表示困惑。他加重自己的音調，彷彿是說：我不是本地人，只是個無害的傢伙。「啊，我猜我跟

注吧，看看會怎麼樣。」

他的對手秀出了兩對，他秀出了順子。「這可以嗎？我贏了他嗎？或他要拿走我的錢？」

「好牌，先生！」他友善的鄰座說，似乎準備當狐狸的老師，輔導他比賽。

只有我覺得事情不對勁嗎？

狐狸繼續同樣的戲碼，直到第一次休息時間，不知如何，我們桌上大部分的籌碼似乎都堆到了他面前。我們去伸展雙腿時，他的鄰座搖著頭。「嗯，一定是初學者的運氣。一小時前他還不知道什麼是葫蘆，現在看看這些籌碼！」周圍傳來同意的低語。我保持沉默。

休息結束後，狐狸與另一個牌入池，在河牌面對了大注。他咕噥著玩弄籌碼，最後，他拋了一枚籌碼到桌中央。他的對手亮出最佳的堅果牌。

「等一下，等一下！別讓我看到你的牌！我還沒決定是否要跟注。」狐狸抗議。

「你拋出了一枚籌碼。」他的對手說。在現場桌的牌局中，拋出一枚籌碼到桌子中央就代表要跟注。

「啊，我沒有！」狐狸悲傷地搖著頭。「我笨手笨腳的，不熟悉規矩。籌碼滑掉了！」

「算了。」友善的鄰座說，「他是新手。」

我知道的不夠多，不能說什麼。我自己是個新手，但我完全不喜歡這種情況。

「我蓋牌，我蓋牌！」狐狸作勢蓋牌。

就這樣，我見到第一個打拐子牌手（angle shooter）的確是老拉斯維加斯。

我不久之後就出局了。沒有第一次打獵的運氣，但我學到了網路世界或更華麗的撲克室無法學到的東西。不是因為那裡沒有打拐子牌手，而是因為那些人比較會出現在有新手的較低金額比賽中。

我也看到了鯊魚與魚的比喻出處。狐狸先生身旁的確圍繞著小魚。他是掠食者，我們是他的獵物。這時我看到了這個環境有多麼荒涼與殘酷。外觀會騙人，撲克世界沒有太多勝利者。

我有多少次發現自己處於這樣的環境？我猜想只是自己不夠覺察，沒有更仔細注意，無法區分資訊與雜音，因此沒發現有一條鯊魚在咬我的腳，還快樂悠遊著，以為他是我的朋友？我有多少次是那個友善助人的鄰座？當然我置身於這種處境不只一次。我以為有人要幫我，結果背後被捅了一刀。本以為是一段友誼的開始，結果發現對方是要打拐子。等他們得到了想要的，他們（與友誼）就消失了。感覺自己被需要是很好的，直到你明白自己是被利用了。至少在這裡是公開進行，只要你知道該注意什麼。

接下來幾場比賽也沒有很順利。金塊賭場之後，我去了其他賭場，每一家的經驗都稍微不同，隨著每一手牌局，我開始看到過去所學到的種種模式展現在真實生活中。不全是金塊賭場的激進鯊魚策略。有被動的牌手、保守的牌手、主動的牌手、鬆的牌手。有喜歡喝酒

的、喜歡入池的、絕不棄牌的。有來這裡渡假遊樂的、認真想贏的、來占別人便宜的、只是想在牌桌上認識新朋友的。有愛說話的、愛暗算的、霸道的、友善的。每一次出局的手牌，我都寫下來。我要如何調整？我要給別人什麼形象？我要如何從輸到贏？

有天我參加了六十美元的每日錦標賽。很小型，只有兩桌玩家，但我感到很自豪，看到人數減少為一桌，然後八個、七個、六個……我打入最後四強。我發現自己在翻牌圈中了三條 9，幾乎按捺不住自己的興奮。有人下注，我愉快地把所有籌碼推到中間。這就是了。我所學到的一切終於有了回報。我將首次拿到錦標賽獎金。結果有人聽同花跟注，中了同花，我出局了。我哀痛欲絕。

♣ 停止受害者思維

我走回阿麗雅賭場。艾瑞克在打參賽費稍高的二萬五千美元比賽，正好是休息時間，我開始描述自己的不幸遭遇。

「別說了。」他說，我還沒講完三條 9 推注後有人跟注。我停下來，有點困惑。根本還沒說到精采的地方（或糟糕的地方）。艾瑞克也很少打斷我。他是我所認識最好的聆聽者。

我望著他，等他說話。

「你對於自己的打法有什麼問題嗎？」

「唔，其實沒有。」我回答，「我中了三條……」

「那我不想聽。」

我有點驚訝。

「聽著，每個牌手都會想告訴你，他們的一對A是怎麼被擊破的。不要耿耿於懷，那樣完全無法幫助你成為更好的牌手。就像把垃圾倒在別人的草坪上，只是很臭。」

「好吧，這樣的確說得很清楚。但我不能發洩一下嗎？」

結果，我不行發洩。

「專注在過程上，而不是運氣上。我有沒有打得正確？其餘一切都是我們腦袋在鬼扯。」艾瑞克告訴我，「那樣想無法讓你進步。你知道撲克的這種隨機性，但去想它完全沒有幫助。你要注意別成為撲克室裡大驚小怪愛抱怨的傢伙。那是其他人會幹的事。」

我並沒有這樣想過，但一如往常，他說得有道理。**我們如何陳述事情，不僅影響我們的思考，也影響我們的情緒狀態。**也許這沒什麼，但我們選擇的用詞（經過我們篩選，最後決定使用的字句）反映著我們的思考。清晰的言語是清晰的思維，表達了某種情緒。不管看似多無害，卻會改變你的學習、你的思考、你的心態、你的情緒、你的整個觀點。如奧登說

「他繼續說，「在意爆冷門（bad beat）是很糟糕的心理習慣。不要耿耿於懷，那樣完全手。」

的：「言語是思維的母親，而不是僕人；言詞可以讓你知道自己沒想過或感覺過的東西。」

我們使用的言語會成為我們的心智習慣，進一步決定我們如何學習、如何成長、成為什麼人。不只是用詞上的問題：說爆冷門的故事是有影響的。我們對於運氣的思考會影響我們的情緒健康，影響我們的決定，以及我們對世界與自己角色的看法。

沒有所謂的客觀現實。不管我們經歷了什麼，我們都會自己詮釋。我們如何用詞（是主動或被動），可以決定我們是自己命運的主宰或更高力量的棋子。我們把自己視為受害者或勝利者？受害者：紙牌與我作對。事情發生在我身上，不能怪我，我無能為力。勝利者：我做了正確的決定，結果不如預期，但我在壓力下的思考正確。那是我能控制的技術。

改變陳述的影響是值得考慮的。如果你對撲克爆冷門耿耿於懷，你仍然可以參加下一場比賽，在賭桌上大談撲克之神的不公平（你一定會很受歡迎）。如果你在生活中遭遇爆冷門，可能會對你有更大的衝擊，也持續更久。突然間，你的陳述就更重要。殘酷紙牌的受害者？我覺得這可能會有阻擋運氣的效果：因為**你悲嘆自己的不幸，就無法看到可以克服不幸的做法，機會就此擦身而過**；別人厭倦聽你抱怨，你的社交關係與機會也隨之減少；你甚至不想參與某些活動，因為你想著：「反正自己會輸，何必呢？」你的心智健康受損，繼續惡性循環下去。

如果你反過來想：你幾乎是勝利者，正確思考、盡力做對了一切，但碰上不好的波動。

沒關係，你還有其他機會。如果你繼續正確思考，最後就會達到平衡，這是毅力的來源，能夠克服無法避免的爆冷門，讓自己的心智在下次有所準備。大家也會與你分享事情：如果你失業了，大家會在有新工作時想到你；如果你最近離婚或分居或分手，有合適的單身者出現，大家就會先想到你。我覺得，這種態度是運氣增強器。當然你無法改變自己的牌，波動終究存在，但你會覺得更快樂、更能調適，以承受生命的衝擊，你準備好的心智可承受遲早發生的波動變化，就算那是在很久以後的未來。

的確，很容易看到爆冷門如何感染一切。不只是抱怨爆冷門，而是一般的抱怨。一旦開始如此，就陷入了危險的心智漩渦。我的牌桌抽籤不佳：為何我這桌有這麼多高手，其他桌卻很容易？我的牌很冷：為什麼其他人都拿到高對，我卻總是拿到無法玩的爛牌？（稍後，艾瑞克在一場大錦標賽把我拉到一旁，說他擔心我的思維。我陳述事情時總是說我砸上了什麼，而沒有為我的行動負起責任。如果我不停止這麼做，我在這場賽事將撐不久。）爆冷門的陳述將決定我們對其他事情的看法。

好牌手不會這樣。這太耗費精神，而且讓自己成為受害者。受害者不會贏。牌桌抽籤不佳？表示這是一張具有挑戰性的牌桌，可以逼你玩得更好。你不能換桌，所以你最好喚起所有內在力量，打出最好的程度，並將這視為一次學習的機會。牌冷了？沒人看得出來。如果你的表情就是牌冷了，所有人都會輾壓你，你只能棄牌。如果你決定利用機會培養出保守

的形象，然後適時詐唬，你就突然占了上風。高手不需要一對 A 才能贏。一切在於自己的認知。

這是典型的半杯水是半滿或半空的概念，只是我們在生活中一直面對這種情況而不自知。抱怨爆冷門會拖累你，讓你的心智專注在自己無法控制的東西——紙牌，而不是你能控制的東西——決策。忽略了自己能做的，就是根據現有的資訊做出最好的決定；結果並不重要。如果你明智地選擇，會重複做出同樣的決定。**專注於運氣不好的結果是有害的，就算你沒把垃圾倒在別人院子，你自己的心智已經被毒害了，讓你無法在未來做出清楚的決定。**

「我們來約定，」艾瑞克說，「我不在乎牌局的結果。我不在乎你贏或輸。當你告訴我牌局時，不要說出最後的結果。我要你自己努力忘記結果。那是沒有幫助的。」

我點點頭。他誤以為我的沉默是因為被指正而不高興。其實我是在回顧自己的過去，我想到我可以省下多少的情緒能量，讓爆冷門拖累了我，早在我知道這個概念之前就是如此。想到我可以省下多少的情緒能量，用在更有建設性的地方，只要我能遵守這個簡單的建議：別在意爆冷門。完全忘記這件事。

「休息結束了。來吧，你可以看我們打牌。」我們回到了撲克室。

注意力背叛了技術

——拉斯維加斯，二○一七年冬季

「如果一個人敏銳觀察，他將看到命運女神；
因為她雖然盲目，但她不是隱形的。」

——法蘭西斯・培根，《論運氣》，一六二五年

這場小型比賽的世界頂尖高手濃度極高。過去數週徘徊在賭場中，我習慣了吵雜與酒飲，大家都不停喝著啤酒與雞尾酒，因為是免費的。我習慣了不止息的牌桌話術，大家都認為自己精通解讀人性，想要取得優勢地詢問：「你真的要用頂對來這樣打？」然後盯著對方的反應。這裡則是不一樣的世界。

我認出了一些臉孔。有道格・波克（Doug Polk），穿著一件運動背心，我看過他的一些撲

克影片。凱瑞‧卡茲（Cary Katz）穿著一件黑夾克、藍襯衫、戴著棒球帽。還有丹尼爾‧內格里諾（Daniel Negreanu），綽號撲克小子，似乎只有他在快樂地跟別人聊天。有個牌手看起來像極了哈利波特，一頭黑色亂髮，黑框眼鏡，什麼都有，只少了那道疤，後來我知道他是艾克‧哈克斯頓（Ike Haxton）。還有頭髮染成粉紅色，似乎直接從火人祭（編注：美國內華達州黑石沙漠舉辦的年度活動，會焚燒巨大人形木雕。活動並沒有單一焦點，其特色取決於參與者）過來的。還有一似乎剛完成鐵人三項訓練，而不是來打牌的。有一個看起來很像友善的卡通人物，總是微笑跟著心中的節拍搖頭晃腦。還有很多牌手似乎剛從航空動力學的研討會中出來。很多戴眼鏡的，有些戴著圍巾，有些戴著軟帽。

這是很多元的一群人。但我還不知道有多麼多元。我在未來幾個月所知道的事情是我現在完全想不到的。拉斯維加斯在另一方面也是真正的美國，比其他地方更美國。在撲克牌桌上能找到最接近小說中的美國夢。當然有些牌手是來自有錢家庭、受過教育的穩定家庭。有一位擁有布朗大學的哲學學位，有一位曾經在哈佛大學教經濟學。他們在任何交誼廳中都不會顯得突兀。

但是還有其他人。有位牌手來自西維吉尼亞州貧困的鄉村，由母親獨自扶養長大，他的凶暴酒鬼父親經常待在監牢。他經歷過無家可歸，很多人說他將一事無成，但現在他在這裡，身價數百萬，被視為世界頂尖牌手之一；有一位是被祖父母養大，因為吸毒的母親入獄

了：一位來自白俄羅斯的小村，青少年時開始為當地組頭跑腿。很多沒有讀完高中，更別說大學。他們全都來到這裡，與其他較有傳統教養的對手平起並坐。常春藤大學生旁邊是商業大亨與五元資金庫起家的小鬼。

所有人都可以參與。沒人能因為你不是來自好學校或沒有好關係而拒絕你。只要你拿得出參賽費，你就可以玩，就這麼簡單。沒有面試來得罪人事處主管，也不會因為社交手腕不佳或有壞習慣而被懲罰。不像其他運動，不需要天生的身高或肌肉。如果你失明或耳聾，或有其他殘障，你還是可以玩（的確，很多牌手是在醫院病床上開始玩起，因為沒有其他活動可做）。我見到不只一人把撲克稱為救命良藥。撲克沒有不成文的言行規矩，你只需要好好打。如果你的技術夠好，就有玩撲克的權利，歡迎參加。這是美國希望成為的樣子，但在其他行業從來沒有做到。

當然，撲克並不完美，它不是真正的菁英制度。就像其他事情，如果你有學習的餘裕是有幫助，如艾克·哈克斯頓（擁有布朗大學哲學學位，家中也有幾位教授）聽了我的說法之後告訴我：「不管有沒有資金庫，家中的社會經濟情況讓你在年輕時不用全時工作養活自己，我覺得很有幫助。」對於任何事情，穩定與支持都是重要的成功因素。如果缺乏了，就需要克服更多困難，移除更多阻礙，才能追趕上其他較幸運的人。

當然，也有很多天生的運氣因素：你的基因、你的性別、你的情況，以及你成長時的外

在生活運氣因素。你是否有機會了解撲克是什麼？你剛開始玩的波動運氣，是否一開始就幸運？

有位德國牌手費德・霍茲（Fedor Holz），幾年前創下了歷史性的錦標賽連勝。有人列出了機率分布表，看有多少機會重複。結果發現費德的紀錄是在分布表的很右邊，算是一個離群值，統計上只有不到1％的機會。他是名優秀的牌手，但運氣也站在他這邊。我知道世界上也有相反的費德：位於分布表的另一邊，進入撲克時運氣非常差，從來沒有發現自己有技術可以克服。世上其實並沒有真正的菁英制度，但撲克世界是我所看到最接近的。當然有些人不會選擇進來——我從來沒有忘記那三％的女性——但如果選擇進來，就有機會證明自己的價值。

♣ 機會眷顧觀察者

我溜進艾瑞克後面的椅子，手上拿著筆記本與筆。我來這裡想要從傑出的撲克高手身上獲得一些撲克智慧，我必須準備好隨時記錄下來。畢竟我如果不準備奉獻時間與精神，來研究分析世上頂尖好手的打法，我要如何進步到下一階段？

我想要觀察牌局。每一手之後，艾瑞克讓我偷看一下他的底牌，然後才棄牌丟出去，

於是我就知道他是怎麼玩的，而不會在牌局進行時透露什麼信息。「不要讓他們有兩張臉可以研究。」他解釋。他的對手也許無法從他臉上得到什麼訊息，但對於沒經驗的我就不一樣了。我懂得夠多，不介意我的撲克臉受到懷疑。

儘管遲一點才看到他的底牌，我還是可以欣賞到這位爵士樂手的演奏。這時我發現在這群人之中，艾瑞克是低音大提琴手，維繫著一切，無聲無息地調整平衡所有其他樂器。如果不注意聽，也許完全聽不見他。但一名好的低音大提琴手是樂團成敗的關鍵。他不是如薩克斯風、喇叭、小號這樣的獨奏樂手在中央勁揚，讓全世界知道。他不是鼓手，用激進的節拍推動一切前進。他只是在那裡，不被注意，但微妙地調整他的演奏，跟隨著音樂的變化。現在安靜一些，現在大步向前，現在穩定下來。我幾乎可以聽見紙牌的樂曲。

艾瑞克贏下了凱瑞‧卡茲的大底池。凱瑞轉身對我說：「他是個無聲殺手，安靜地殺人。」

無聲殺手。聽起來很正確。我聽到的另一個綽號是賽伯格（Seiborg）：不會流血、不流露任何感情，永遠無法打敗的生化機器人。當然，只要能讓我發言，他們不久之後都會叫他蜻蜓。一隻安靜的昆蟲要比冷酷的機器人更好。

我們又到了休息時間。「你還好嗎？」艾瑞克問。

「有點吃不消，」我承認，「實在太多東西了。」

我想的是，我怎麼可能達到這種程度？我連每一手的思考過程都無法想像。撲克剛開始時似乎可行，規則很直接了當，策略不是那麼困難。現在看到了這個。這是完全不同層級的競賽。

艾瑞克點頭。「在牌桌上時，專注的程度能帶來很高的收穫。」他告訴我，鼓勵我盡量吸收。「注意觀察。你更可能發現下注的模式、破綻之類的東西。有太多事情正在發生。」

我點點頭。注意觀察：這是他一直告訴我的。但我只有這麼多的注意力，有太多方向牽引著我。幸好似乎不只我覺得專注很困難。

他繼續說，「現代撲克有一件事很有趣：連頂尖高手都坐在那裡使用手機，他們錯失了桌上的所有訊息。眞的有點離譜。」

我笑了。一方面覺得這些傑出的牌手會錯失任何東西實在好笑，另一方面是我突然發現他說的話呼應了我最喜歡的詩人奧登：「注意力的選擇：注意這個，忽略那個，對內在生命而言等同於外界的行動選擇。在兩種情況下，人都要為自己的選擇負責，接受後果。」

注意觀察，不然就接受你的失敗後果。

「我要你仔細看阿丘（Chewy），」艾瑞克說，「說到專注，他是最棒的一個。」

我稍早怎麼會沒有注意到他？艾瑞克提到他很多次，但沒告訴我要注意什麼。阿丘當然很顯眼。凌亂長髮直到肩膀下方，大鬍子遮住了一半的臉與脖子，紫紅色帽兜蓋住他的頭，

看起來好像剛從山裡出來。他的網名是LuckyChewy（幸運阿丘），他是世上頂尖牌手之一。本名安德魯・李奇伯格（Andrew Lichtenberger）。

也許不只我這麼想，乍看之下，阿丘這個名字的意思是說他很像星際大戰中的長毛怪丘巴卡。這個問題不好問，但我決定冒險一試，畢竟我是新聞記者，可以說是為了報導正確。但我很失望得知，不能怪星際大戰。阿丘在事業初期，總是準備了一堆燕麥棒（chewy bar）放在旁邊桌上，在玩牌時吃個不停。手拿著燕麥棒，他不停打入決賽桌。因此人稱幸運阿丘。

今天，沒有看到燕麥棒。這是我首次看到他本人，我立刻注意到的不是鬍子或頭髮或運動衫，而是他在牌桌上的儀態。他的姿勢完美，雙手放在桌上，修長的指頭完全不動，抗拒著玩籌碼或查看牌的誘惑。他的目光平衡而嚴厲，觀察著整個房間。他是專注的化身。我在兩小時之後又看到他，唯一改變的是他面前的籌碼。增加了三倍。

如果我們是在瑜伽休閒中心，阿丘會很融入（他寫了一本很薄的撲克書，名為《撲克的瑜伽》，五十頁）。儘管我最初很好奇、疑惑，現在我專注觀察每個人的、嗯、專注，我看到艾瑞克說得對：阿丘是職業撲克世界中的罕見例外（我所看過的職業撲克世界）。甚至在這個頂尖的層級，身邊大多數牌手都會使用手機、傳簡訊、瀏覽體育比賽分數、詢問附近電視是否可以換頻道，用手機下注，只有當他們入池時才會注意牌局。阿丘則像艾瑞克，總是觀察著當下。他不跟任何人說話。看不見他的手機。他的目光總是放在其他牌手身上，我覺

得他一定觀察到了我沒注意到的細微行為模式。我一直等待他的大動作，但他玩得很安靜，看起來比其他人更被動。他在等待。

他終於入池了。他加注，被一位德國高手跟注（就稱他為愛德華），還有一位較老的業餘玩家，經常玩高額比賽的生意人（就稱他為鮑伯）。翻牌圈之後下注三分之二底池。轉牌時下注全底池。鮑伯繼續跟注。最後的河牌，愛德華把籌碼全推到牌桌中間。鮑伯跟注。鮑伯亮出了王牌中的王牌：同花順。愛德華的一對A輸了。

運氣不好嗎？其實不然。阿丘一開始時有參與，但是當鮑伯第一次跟注後，他就棄牌了。後來我問他的想法。這是他當晚對鮑伯觀察到的：鮑伯沒有玩很多手，而在他起手的牌局中，他不會只是跟注。他有時棄牌、有時加注、有時當他的下注被再加注則會棄牌。而他有時會跟注，當他跟注時，通常會握有最好的牌。他的跟注是有力量的訊號：他等待別人來攻擊他。如果他看起來很平靜，阿丘知道他的牌一定非常強。這是棄牌的時刻，不管你的牌一開始有多好。所以沒有任何懸念，阿丘棄掉了他的頂對。

但愛德華大部分時間都在看他的推特，只有入池時才注意牌局。他沒觀察到這些事情。他從一開始就設定的策略，根據仔細計算的程式，他的牌、他的座位、他的籌碼與鮑伯的籌碼來決定自己應該如何行動。過去也不常與鮑伯玩牌。所以在這一手，愛德華遵照著他從一開始就設定的策略，根據仔細計算的程式，他的牌、他的座位、他的籌碼與鮑伯的籌碼來決定自己應該如何行動。

愛德華很用功，沒人能說他是鬧著玩的。他是很傑出的牌手，有數百萬元贏利。但他的打法有一大部分是根據解算器程式（solver，電腦程式演算數萬手牌局，告訴你優化賽局理論的打法）。

當他在翻牌圈之前看到自己的底牌，他已經知道自己有多少時候應該加注，有多少時候應該再加注或跟注別人的加注。在這一手牌中，他握有一張關鍵牌，方塊Ａ——阻擋了堅果同花。公用牌中有兩張方塊，他知道對手不可能有堅果同花，因為他有方塊Ａ。如果又發出一張方塊，他就能夠可信地讓對手覺得他可能有堅果同花方塊，儘管他只有一張方塊。所謂的阻擋牌，就是阻擋對方擁有我可能有的牌。

我後來學到阻擋牌很有價值。這個訊息讓你可以成功詐唬，也可以成功棄牌。如果你握有了阻擋對手成為好牌的牌，就可以大膽詐唬。同樣道理，你想要「反阻擋」他們的詐唬，就是不要握有任何他們可能會棄掉的牌，也可以利用阻擋牌。聽起來很複雜，但重點是：我握有的牌，就意味著你不可能有。如果這張牌有價值，我就擁有了重要的訊息，來決定我的打法。

但是阻擋牌的問題是：就算阻擋了有價值的牌型，並不表示對手無法有好牌。如果你有一張Ａ，當然你的對手有一對Ａ的機率就會減少（但他還是可能有一對Ａ）。阻擋牌增加了你的機率，但絕非確定。解算器程式數學的額外資訊，有時候會讓你有虛假的確定感：因為

數學這樣說，我會比較有信心（這是應該的），但也許太有信心了，你就會錯失了新的訊息（例如牌手在牌桌上的行為）。你會根據虛假的安全感來做出決定。你會想，他不可能跟注的。

額外訊息可以讓你更有信心，但完全不是確定的。訊息與信心之間的關係高度不對等。為了說明這種現象，一群醫師被要求根據病人的病歷來做出專業的診斷意見，同時也要說出他們對自己的結論有多確定。然後，給予醫師更多訊息，再次要他們做出診斷，說明確定的程度。研究人員發現，診斷的正確性並沒有真正改善，但對於診斷的確定感則增加了，兩者之間是不一致的。對自己意見的過度自信，只因為有了更多資訊，就覺得自己知道的比實際更多，這是很危險的。

在這一手牌局中，愛德華是阻擋了堅果同花沒錯，但還是有同花順的可能，在河牌時就真的發生了。但那時愛德華已經對自己的策略投入太多，無法調整。缺乏當下的覺察導致了失敗。（「愛德華在想什麼啊？」艾瑞克在休息時間對我說，「鮑伯絕不可能那樣玩弱牌。注意訊息就知道他至少同花。」這樣想的似乎不只艾瑞克。艾克．哈克斯頓聽到我們的談話，也聽到了愛德華離開時的抱怨，用他慣有的嘲弄笑聲補充：「撲克的好處是有足夠的運氣因素，你永遠不用承認輸掉是自己的錯。」）注意觀察是對於過度自信的有效緩衝：強迫你重新評估自己的知識與策略，不讓自己太執著於某種行動。如果輸了呢？你會承認是自己

的錯，而不是爆冷門。

觀察與爆冷門有更深的關聯。你越能專注觀察，就越能在爆冷門發生之前增加你的技術優勢，降低了把命運交給紙牌的機會。你先棄了牌，就不用在事後對鄰居倒垃圾發洩。你無法完全避免爆冷門，但專注是我所看到最好的方式，來縮小負面波動滲入的漏洞。在一個總是讓人分心，訊息永遠不中斷的年代，我們過於忙碌而錯失了轉向的訊號，導致撞上了爆冷門。

關於運氣，最常被引述的一段格言是來自於路易‧巴斯德的「機會眷顧有準備的人」。但大家常忘了整段話其實不太一樣：「談到觀察時，機會只眷顧有準備的人。」我們會強調後面的「有準備的人」。努力用功、準備好自己，等機會發生時，你就會注意到。但前面的也一樣重要：如果你不好好觀察，仔細注意，不管準備多麼充分也不夠。兩者缺一不可。

幸運不是因為比較多好事發生，幸運是因為你注意到好事的發生。「雖然我們無法刻意造成機會發生，我們可以有所警覺，做好準備，當機會發生時可以認出來，因而獲利。」威廉‧貝佛瑞奇在《科學調查的藝術》（The Art of Scientific Investigation）上這麼說。如果我們要成功，「我們需要訓練自己的觀察力，培養出時時警覺的心態，養成檢視所有線索的習慣。」

我們無法控制波動、我們無法控制事情的發生。但我們可以控制我們的注意力，如何選擇注意觀察。

愛德華有所準備，這是可以確定的。但他的觀察不足。他的注意力背叛了他的知識與技術。所以愛德華被淘汰出局。艾瑞克後來是第四名，哈克斯頓第五名。（阿丘在進入錢圈前被淘汰，但在我記憶中，他是第二名——記憶經常不符合事實。這讓我知道我內心覺得他應該得獎，他的光環讓我讚嘆。）當然也可能不是這樣的結果。在單單一場錦標賽中，任何人都可能輸給波動。就算是最專注的牌手，做出最好的決定，仍然會出局，但我對這一天的課程還是印象深刻。

🍀 能量的饗宴

阿丘入定似地坐在那裡，周圍是碰撞的籌碼、閃爍的手機，與雞尾酒女侍不停的穿梭招呼聲，這幅畫面在我腦中久久不散。我問他是否可以見個面，談談他對撲克的想法。他同意，我盡全力探索他的光環。那種強烈的專注是刻意的決定或他的人格特質？是天生的或學來的？培養出來的或輕鬆得到的？

我不意外聽到阿丘的無限專注能力並非得來容易。瑜伽只是他練習的開始，但他說那也不太夠。他也練習功夫與太極。「瑜伽中的流動與功夫不一樣。在一套太極氣功動作中比較容易體會。我不知道你熟不熟悉。」我完全不知道太極氣功是什麼。

「其實很簡單，」他解釋，「太極是能量運動，氣功是能量脈衝。通常是站立的姿勢，只是一些動作。理念是讓身體自由流動，每一個動作是由前一個動作來決定。所以可以是無限的流動、持續的動作，但保持著功能性。」

每一個動作由先前的動作來決定：沒有當下的計畫，只是持續地反應著當下。當然這種做法需要專注的注意力。愛德華是遵照計畫。阿丘是順著流動。

他把整個撲克遊戲視為流動。「撲克有一種流動，一種事情展開的方式，」他說，「我用宏觀的方式來看撲克，類似太極，完全是能量的運動。以簡單的拳擊來說，如果我只是一直出拳，而沒有防禦，我會被打倒。有人會踢我或什麼的。動作必須有戰略，適時攻擊，適時防禦，適時移動。」要做到這樣，只是觀察自己的能量並不夠，必須追蹤整張牌桌，因為能量在牌手之間流動。「撲克的一切都是某種能量流動，能施加正確的壓力、容許適當的後退，就可以贏牌。如果找到平衡就會很棒。這樣就會成功。」阿丘說。

這個概念似乎很實在。但要如何實踐？原來阿丘對於輸牌也很有禪心，就像丹・哈靈頓，堅定相信「輸」是學習如何贏的重要條件。但他們倆對於輸的態度就很不一樣。丹認為輸可以用來學習策略與分析自己的打法，尋找錯誤與封住漏洞；阿丘則有更宇宙性的描述，他認為輸是更大模式的一部分。「也許在宏觀的生命中，超越了我們此刻所能看到的，我們這一手不該贏，因為必須有其他的事件發生，我們才能成功。」他說。這是同樣的流動概

念，一件事導致另一件事，有著天衣無縫的連漪效應，你無法事先預測其模式。

在哲學上，這是對生命很有力量的看法。（「撲克就像生活，但是有立即的報應。」阿丘說。）但是實際上，需要某種程度的超然。在一個追求金錢最大價值化，而不是靈性的領域中，這顯得有點格格不入。但阿丘在各方面都說到做到，而且做到了極致。來看看他可以做到什麼地步。例如，他賣掉了房子，決心要過簡約的生活。「我所有東西大概可以放入一輛小轎車中。」他告訴我，「可能還可以載一些乘客。」還有，他曾經暫時放棄了這一行的主要收益：金錢。我問了前一年聽到的傳聞：他交換了自己在主賽事一〇〇%的獲利。也就是說，他與許多牌手交換了很多比率，如果他有獲利，會什麼都拿不到。（後來他打到第四百九十九名，兩萬兩千六百四十元的獎金全分給別人了。）

他笑了，「我大概不會再那樣做了。那是很有趣的經驗，我也很高興自己做了，但有點傻。我對人生的靈性態度是感恩豐饒，但把自己在主賽事的獲利全交換掉並不是很豐饒。對朋友很豐饒，但對我自己不是。不過，還是很好玩。」「好玩」是很有趣的形容詞，來描述放棄可能賺進百萬的機會，當成超然的練習。但對他似乎很有用。

最後，他只是很感激可以做自己所愛的事情來維生。在生命的宏觀上，這裡不應該有任何負面情緒。「有些人過於投入自己的悲傷與不幸，」他說，「他們忘了要感恩可以參加比賽，然後把剩餘的籌碼都輸掉。」那是不好的態度。不僅感覺很糟，決策也受影響。**「每個**

人在任何事情上都有成功的機會，每個人都有獨特的天賦。我時常看到，我們對自己造成的最大困難，是去反抗可能對我們有益的養分。」

我們結束之前，他說我的訓練有很好的老師，艾瑞克非常處於流動之中。儘管艾瑞克沒有練習正規的靜心，但他的專注是一種靜心，他與牌桌之間有交流。然後阿丘又補充了一個賽戴爾比喻：「我覺得艾瑞克就像座大山。你懂嗎？他非常自信與穩重。而我比較像一把黑曜石獵刀。有一點瘋狂，可能會出問題，但如果命中目標，就會非常有效。」他停了一下，「我想我應該說他比較像一座火山，因為火山會爆發，大山不會爆發。」火山的確很適合──一座蜻蜓恐龍火山。顯然有豐富的比喻可以形容艾瑞克。

喝完那次咖啡之後，阿丘與我沒有再聯繫。二〇一七年與二〇一八年，他從撲克界消失了；有一些不好的成績、一些疲憊、一些私人的變化，需要暫時離開。我在幾乎兩年後又碰到他，在一處夏令營，也就是世界撲克大賽，全世界的牌手齊聚里約賭場。我幾乎認不出他了。鬍子剃掉了，短髮剪得很整齊，紫紅色帽兜運動服換成了乾淨的灰色運動衫。他熱烈擁抱我，我們聊了起來──我們正在一場比賽的休息時間，還要回到牌桌上。他仍練習瑜伽、仍練習武術。他最近在世界撲克巡迴賽的主賽事得到第三名，獎金幾乎百萬，是很好的回歸禮，他曾經覺得必須暫時離開這個競賽的世界，只是為了可以再次回來，補充了能量，有所準備。

但那是兩年後的事。今晚，他的頭髮還很長，波動仍對他有利，能量流動也很正常。

阿丘是一座靜止的島嶼，周圍是可以吞噬我的洶湧波浪。在這個我仍很陌生的撲克世界中，他的話是我聽得懂的。我離開豪客賽時，腦中塞滿了本來不知道的術語。阻擋牌、蓋牌價值（fold equity）、封頂範圍（capped rang），傑森・孔恩（Jason Koon）在我的筆記本寫下了說明：對手底牌的強弱因為打法而有了限制。例如，你知道對手如果底牌是一對 A，必然會在翻牌圈之前再加注，對於 A－Q－3 的公用牌，他最強的牌力就被封頂在三條 Q。真是太多了。我覺得我永遠無法弄懂這一切。我把這些告訴艾瑞克。

「最後都會聽得懂的。」他告訴我，「別太擔心。」

我點點頭。

「明天有什麼計畫？」他問。「更多比賽？」

「沒錯。啊，我終於要見菲爾・高芬（Phil Galfond）。」

「太好了。我很高興你安排了。菲爾是最棒的牌手之一，他知道這些深奧的術語，比我更數學。他會幫助你搞懂的。」

我又點頭。他會幫助你搞懂的。當然希望如此。

一切行爲背後的故事

「在月光下對我說謊，說一個好故事。」

——費茲傑羅，《外海的海盜》（The Offshor Pirate），一九二〇年

——拉斯維加斯，二〇一七年三月

對於菲爾·高芬，我唯一知道的一件事，是他曾經在紐約東村買下兩間工作室公寓，相差一個樓層，然後用一個滑梯連接。用不鏽鋼訂製的坡道裝置，顯然有點太陡太快，後來菲爾比較習慣用傳統的樓梯上下樓。他離開紐約搬到拉斯維加斯時，滑梯留了下來。最後以一萬五千美元賣掉。

我預期看到一個招搖的傢伙，也許有幾個紋身，穿著時髦，我準備可能談到晚上，聽到前所未聞，又酷又新鮮的東西。但艾瑞克告訴我，菲爾是頂尖的牌手，而且可能是世界上最

棒的撲克老師，我應該好好請教他。我在拉斯維加斯待了數週，沒什麼成績，除了減少的銀行戶頭金額與一些擦身而過的機會（「幾乎進錢圈」並不算數）。我很渴望見到任何能幫助我進步的人。我知道沒有神奇藥丸或神奇建議可以取代練習與學習，但我很樂觀地想著，也許菲爾可以提供一些無可名狀的智慧，推動我朝往正確的方向。我從旅館房間出來，穿過賭場迷宮，尋找我們約好的地點時，我想至少自己可以學到一些溜滑梯技巧，下次去水上樂園時派得上用場。

結果迎接我的，是我所見過最溫文儒雅的一個人。我沒看到任何紋身，只有整齊的鬍鬚，灰色運動衫與牛仔褲，還有滿臉的笑容，看起來他在科技公司會比曼哈頓夜店裡更自在。你看起來不像個訂製滑梯的人，我想告訴他。謝天謝地。

「真高興終於見到你。」菲爾熱情擁抱我。「我聽說了關於你的好事情。」他的聲音簡直可以為舒暢的大自然紀錄片旁白配音。我放心地鬆了一口氣。

晚餐時，我們約在比較遠的餐館（「我想要躲開阿麗雅賭場的那些牌手！」他稍早傳簡訊給我）。他有幾個生意合夥人也一起來用餐，但在晚餐中，他很樂意協助我的撲克旅程。真是會利用時間。

我覺得不好意思開口，但他很誠懇願意幫忙。他與艾瑞克的相似之處似乎還不少。他們都熱愛撲克，喜歡任何推動的機會。

「撲克真是很棒的遊戲，」菲爾告訴我，「我很高興你也感興趣。」這種無私的熱情與我對撲克牌手的想法完全相反──這遊戲不就是要自私嗎？──但我現在明白這種熱情其實並不算少見。

當我告訴艾瑞克，我很驚訝菲爾如此不符合我腦中對他的形象，艾瑞克笑了。

「盧雅與我總是很反對我們的女兒與任何撲克牌手交往，」他說，「但我們決定，如果非得如此，我們可以對菲爾例外。」

如果我對菲爾的調查結果是一座公寓滑梯（他說是紐約市第一座公寓滑梯），他對我的調查就比較仔細。他讀了我寫的一些東西，知道我是學心理學的。他為此想出了一種說明撲克的方式，似乎是專門為我的頭腦與理解能力而準備的。

「首先你要知道，最重要的是，撲克就是說故事。」他說。撲克是一種敘事的拼圖，你的工作是拼出所有的碎片。

「我知道你已經有很好的開始，艾瑞克是很棒的老師。但是……」他在這裡預告了一項我自己還要四、五個月才有的領悟，「我真的希望你不會因為時間壓力，而選擇較容易的學習方式。這是一種優美的遊戲，我認為你的頭腦能夠欣賞。但你不能抄捷徑。」

我不會抄捷徑的，我告訴他。他了解，但是他提醒我，一個固定的時限可能不是理想的學習過程。主賽事只有四個月之遠。我也許贏了一場小小的線上錦標賽，有偉大的撲克高手

可諮詢，如果我這四個月全都花在撲克上，可能真的有機會在主賽事進入錢圈，但他希望我的野心可以更高一些。

菲爾告訴我，學習撲克有幾種方式。一種是靠死背與記憶。「很管用，沒有太大的失敗風險，只要能記住與正確執行一切。」他說可以學習技術打法，看錦標賽晚期的全押／棄牌表，背下比賽初期較嚴格的入池範圍來「避開麻煩」，記住有用的策略來玩稍後的階段。

「這樣，」他說，「是達到稱職的最快方法。」

我點頭同意。

他說得對。我們知道，幾乎在任何環境中，要想不搞砸，最好的方式就是遵照特定的程序、清單、步驟、模組，便能在最短時間得到高成效。只要一切符合計畫，就算失敗也符合預測。**死背學習法適合大量與立即的應用，但是當脫離了課程計畫或面對預料之外的事情，就會比較無法應付。你會很快就達到稱職，但不容易精通。**就像在學校為了考試熬夜，幾個月後就忘記了一切。或當你升了一個年級，卻不確定如何運用你記得的東西。你也許知道概念，但你比較無法自己思考決定。

知道再加注的做法或阻擋牌的細節固然很好，這是我可以背下來的。我可以發展出固定程序，用什麼牌來回應什麼特定的行為，這樣我大概就會沒事。但這就等於是填鴨死背概念，而不是發展判斷力來推論與應用這些概念，就算不知道術語也沒關係。

要想短期獲益，死背的做法是訣竅。要想長期成長，我需要喚出內在的神探福爾摩斯。

「在撲克中，你是一個偵探與說故事者，」他告訴我，「必須查出對手行動的涵義，有時更重要的是行動中所沒有的涵義。」他到底是什麼意思？是像福爾摩斯小說中的那隻不吠的狗——不存在的訊息——傳達了關鍵證據？一隻不吠的狗意味著闖入者是狗認識的人；如果是陌生人，狗就會吠叫。這是所謂的無視省略現象（omission neglect），我們會注意狗吠，但不會留意不吠的狗：我們忽略了被省略的事物。

但那不完全是菲爾的重點。他是要觀察整個敘事結構。「你必須找出對手故事中的漏洞，從那裡推論出他想要隱藏什麼。」

但你必須覺察到自己也是同樣程序的被調查對象。你對其他人的任何想法，也可以用在你自己的行動上——這也是我們常忘記的，不管是在牌桌上或牌桌下。

「你同時也在建構自己的故事，盡力讓一切都說得通。」換言之，在你採取任何行動之前，先想一想該如何行動來符合自己的故事線。如果不符合，也許就不會達成你要的效果。

你要對自己的故事夠了解，讓故事有連貫性、合情合理。「當對手認為自己說的故事很合理，而我知道並不合理時，我就有了最大的優勢。」他告訴我，「我知道他們應該要如何玩某些牌，比他們還清楚。」

身為作家，必須知道筆下角色的動機。他們為何要做這些事情？如果沒有想清楚動機，

行為就會脫序。他們會突然做出不合理的事情，他們的故事會變得不可信。在撲克中也是同樣的現象：必須找出動機，讓故事有連貫性。這個人的故事是什麼？根據你所知道的，這是否合理？找出動機是關鍵，讓你可以更進一步，不只是稱職而已。永遠要問為什麼：他為什麼這樣行動？我為什麼這樣行動？找出為什麼，就找到了致勝的關鍵。

「這是我給你的挑戰。」菲爾說。任何行動之前，儘管看似無足輕重，都要問為什麼這麼做。在判斷其他人的行動之前，也要問同樣的問題。「對手的任何行動背後都有理由，有意識或無意識的。」他說。

他聽到新手（有時甚至是老手），最常說的是對付一個壞牌手有多麼困難，因為他們無法被解讀、因為他們什麼牌都玩。「不對，」菲爾說，「就算最糟糕的牌手，行動也有理由，你的工作就是去查出來。」他告訴我，「攤牌後，試著回想對手的決定，想出他們可能的行動理由。」不要批評他們，不要貶低他們，連在心中都不要罵他們做了什麼亂下注、胡亂跟牌、瘋狂加注的糟糕行動。只要去想他們背後的理由。

這是非常有力量的建議。**我們是否經常批評別人做出我們自己不會做的決定，說他們是白癡，然後生悶氣？如果我們學會問自己，他們為何這樣行動，而不是批評、歧視與情緒反應，我們會省下多少時間與情緒能量？**如果我們能停下來問自己的行為與動機，我們能省下多少心理諮商費？

別忘了問爲什麼。我寫下來，在心中對自己默念。我很不願意去想自己多麼容易只是行動。我知道理論上，我應該明白任何決定的理由，但我總是只有行動，急於反應，而沒有停下來思考。

我看著自己的筆記。菲爾提供了我一個完整的心智形象，似乎很適合我。我不是軍隊指揮官，我不是爵士樂手。我是一名偵探，我是一個說故事的人。我是我本來的模樣——只是現在更豐富了。

在我們說晚安道別之前，菲爾給了我另一個建議。菲爾也許不知道這個術語，但他了解這個概念，這正是他對於撲克術語的看法。不需要去研究就知道，如果你是某方面的專家，你需要經驗來平衡描述。不然你只會有一些知識的幻覺，沒有實質內容的知識。只因爲讀了一篇文章，就覺得自己是專家，這是所謂的沙發哲學家：越是不稱職，就越難以覺察到自己的不稱職。他發現人們很快就會從「清楚知道自己極限的謹慎新手」變成「無意識的不稱職者」，不再認爲自己所知不多，而覺得自己很厲害。

啊，這是經典的描述與經驗的差距。我需要出去實際應用這一切。我向這麼多不同的人學習、觀察、徵求意見，這固然很好，但太多也不好。「學太多而不應用，很難完全吸收知識。」他說我會有滿腦子的策略與事實，使用時會很雜亂。

朝向勝利的信心

接下來的一週，我每天都打牌、寫筆記與艾瑞克討論，很用功。我是一個偵探、說故事者、探險家，而不是被鯊魚吃的迷失小魚。這是我一再對自己默念的格言，希望最後可以成真。

週四早上，我很早醒來參加十點的錦標賽。我很驚訝有任何真正的撲克牌手會這麼早醒來，但真的有人。（雖然他們就像我，不一定是真正的撲克牌手。）撲克室是在賭場中央。我前往登記桌，拿著玩家卡登記參加每日的錦標賽。現在我熟悉這套流程，我是老手了。

今天參加的人不少。這幾週來，我知道有時上午的錦標賽只有一、兩桌牌手。現在已經有三桌了。我蓄勢待發。

比賽是高速式的。每二十分鐘盲注增加。這種結構適合激進，快速得到結果。如果等待太久，就會發現自己籌碼都耗光了，所以必須快速行動。但如果太快速，就會發現自己出局了。我慢慢讓自己適應了每日錦標賽的快節奏，試著在時限內盡量遵照我的課程。今天，終於感覺進入了情況。我很專注，觀察著牌手。不因為盲注增加而驚慌。每次發牌後，我想像自己解釋著為什麼要行動，然後才行動。有些牌手開始出局，而我還在比賽。

我們只剩下一桌，我看到了一對Q，很好的一手牌。我加注，有人跟注，另一位牌手決

定全押。以前的我可能會蓋牌，覺得兩個牌手之一會勝過我，不想冒著出局的風險。但今天的我懂得夠多來跟注。我這一週常被詐唬。我面對了許多誤植的自信。我知道他們以為能勝過我，就算事實並非如此。看起來有自信與真正握有強牌是兩回事。

我後面的牌手蓋牌，我們攤牌。我的對手有Ａ—Ｋ。除了我小的對子之外，這是我能希望的最好情況。當然他可能會中一個Ａ或Ｋ、當然我不會太高興，我寧願他是Ａ—Ｑ或Ａ—Ｊ，降低他勝過我的機會。但至少現在我稍微領先。這是所謂的經典跑馬，拋銅板的機率：口袋對子守得住嗎？或Ａ—Ｋ會中牌而贏嗎？這一次的波動對我有利。我守住了，籌碼不只加倍。突然間，我成為了籌碼王。

我們還剩五人，其他四人似乎交換了一下眼神。當然他們都是男人。

「你要不要談談分錢（Chop）？」我右邊的牌手問我。分錢就是錦標賽剩餘的參賽者同意均分獎金，而不用繼續玩。有時候是籌碼均分（根據你的籌碼大小來分獎金），有時候是根據所謂的獨立籌碼模型（Independent Chip Model，ICM），籌碼的價值並非平等，也要考慮本來的獎金結構（個別名次的獎金比率）以及你目前位置的可能名次。不管如何，都可以分了錢，結束比賽回家。

身為籌碼王，必須說服我來分錢。我看看其他牌手。我的籌碼比第二多的多了一倍。我搖搖頭。「謝了，我想繼續玩。」

另一位牌手出局了。「來吧，我們來分錢。」我的鄰座說。

「對啊，我們分吧。」另一位鄰座說。

「分錢對你最有利。」剩下的第三位牌手說，「你現在的地位有利，可以拿到較多錢。」

但你知道也可能很快就會輸掉籌碼，來得快去得快。等著瞧。」

夠了，欺人太甚。他的話激怒了我，我堅決搖著頭，不信任我這時候能清楚地跟他吵。

當時我還不知道所謂的暴衝（Tilt），但那句自大的話正是讓我暴衝了，把情緒注入了我的決策過程。不需要知道這個術語，也明白這種感覺。

在研究所進行論文口試時，至少在哥倫比亞大學，你可以選擇只有委員會的成員私下進行，或開放給任何人都可以旁聽。我決定公開進行。要對世上最好的心理學家報告，我很緊張，但也要確定我說的內容可以讓所有人聽得懂，包括對我的題目一無所知的人。有一部分的我尤其感到擔心：如何描述聰明的人常有的過度自信，而不至於讓聽眾覺得被冒犯。我想好了一種描述方式，但直到我在口試時真正使用之前，我不知道自己是否真的敢用。

那是因為我在描述中會把人說是「搖擺的巨大陽具們」。我是借用麥可・路易士的書《老千騙局》中，對於所羅門兄弟投資銀行交易部門的描述。賺最多的交易員享有特權，因此被稱為搖擺的巨大陽具們，路易士的目標就是有一天自己也成為搖擺的巨大陽具。這個意象讓我難忘，所以我決定，當我要描述最聰明的心智都無法適應現實，堅持對自己的策略與

膽量有著非理性的自豪，我就會舉出「搖擺的巨大陽具」。我也這麼做了。讓我鬆了一口氣的是，偉大的沃爾特・米歇爾與其他人都笑了。這是很完美的意象，說明了我們一再觀察到，當人們沒有考慮到外在的運氣對事件的影響，而表現出不適當的頑固自大感。

這就是我現在的感覺，在我第一次的決賽桌上，全都是搖擺的巨大陽具們，不是嗎？他們得到金錢、支持與奉承。最不理性的得到最多的信任。他們習於大搖大擺地推開任何擋路的。他們習於像我這樣的人同意分錢，讓他們拿走更多的錢，因為我會屈服於他們的自信，心想你說得對，我會很快輸掉我的籌碼，這些來得快去得快。部分的我當然了解他們也許是對的，但另一部分的我準備自己來搖擺一下。

剩下三個：分錢嗎？不要。接著剩兩個，然後，奇蹟發生，只剩一個。我贏了首次錦標賽，獎金約九百美元。我簡直快樂地上了月球。

現在我整趟旅程的費用都付清了。我有了資金庫！我是名牌手！這比贏了線上比賽刺激多了。

我走到太陽下，發了兩則簡訊：給艾瑞克與我丈夫。同樣的文字：「我贏了首次錦標賽!!!」

對艾瑞克，我加上一句，「現在我可以玩阿麗雅的錦標賽嗎？」

「你掙得了這個機會。」

那天晚上，我坐在阿麗雅賭場。不是旁觀，而是終於入座！我覺得充滿活力。我掙得的。艾瑞克自己說的。我很快就出局了……沒有什麼從輸變贏的神奇開關。但第二天我又去玩，以及再隔一天。然後我終於得到了獎金：第二名，這次比九百元多很多。我的名下多了兩千兩百一十五美元，我手氣正熱。

不僅是贏錢，當然那很棒。現在我贏了超過三千美元！這是資金庫很好的開始，如果想打世界撲克大賽就更重要了。現在我可以考慮去參加更大的比賽，為夏天的主賽事做準備。以前我沒這個資格。現在可以考慮了。

「你可以開始玩一些較高額的比賽，看看如何。」艾瑞克告訴我。從五十美元或甚至一百五十美元的錦標賽直接跳到一萬美元的並不合理。中間有太多等級，每一種等級都有不同的牌手、不同的挑戰。連我也不會認為自己現在玩的比賽跟更高級別的一樣。技術程度會增加、複雜度增加，挑戰也增加。拉斯維加斯每日錦標賽的小勝利並不足以保證其他地方也如此，也不足以資助提高買入。但這是一個開始，對於我的目標已經夠好了。

我現在明白自己該感激艾瑞克限制我一開始只參加一百美元以下的比賽。我陸續來拉斯維加斯比賽幾乎二個月，要花這麼多時間才到達目前的地步。參加了很多五十美元的錦標賽，加起來很快就是不少錢了。這很讓人氣餒，一直參加比賽卻無成績可言，更讓我失去動力，覺得白費工夫，不管怎麼努力都無法進步。

所以不只是金錢，這場勝利對我的信心非常重要。顯示這麼多學習、這麼多時間、這麼多努力，終於有了某種回報的跡象。這是我需要的推動力。誰知道，要是完全都沒有結果，我可能就會放棄。搖搖頭，認定實驗失敗。我還不知道自己是否可以參加更高等級的比賽。

但至少現在我對自己有了新的信心，相信我的學習能力，我對這個陌生世界不感到退縮。如果我停下來想一想，兩個月其實不算太久。從我第一次坐下來參加錦標賽到第一次勝利。當然只是個小錦標賽。但勝利就是勝利。

也許訓練有了成果，也許艾瑞克的引導，還有丹的基本策略，加上豪客牌手們的技術分享，與阿丘的冥想智慧，最後融合了菲爾的說故事描述、阿麗雅賭場的快速決賽桌，感覺的確有了成果。當然也許我只是幸運。現在要確定還太早。但我突然有了探究的渴望。

我離開拉斯維加斯之前，艾瑞克與我坐下來討論接下來幾個月的計畫。一個半月之後的四月份，歐洲撲克巡迴賽將在蒙地卡羅舉行年度賽事。

「你去參加也許不是個壞主意。」艾瑞克說。這大概是他能表達最接近贊成的說法了，以免過於專制。「不是壞主意」「也許說得通」：我已經把這些評語當成驚嘆號看待。意思就是「去做」！艾瑞克從來不想讓人覺得被強迫去做什麼。畢竟撲克從來沒有十拿九穩的。

但當他說某個想法「也許有用」，意思就是應該去試試看。他從來不命令我。但如果我仔細聆聽，他會說出自己的想法，也許能提升我到下一個等級。

「他們通常有很多小型賽事可以玩，牌手也強了很多。那會是世界撲克大賽之前很好的測試，時機也很好。」

我不再漏失重要的訊息。我很自然會注意到以前完全忽略的事情：籌碼大小？我懂了！他說我已經有不少進步。不僅是獎金，而是我描述牌局的方式。

VPIP？沒問題（不是我原來以為的重要人物VIP，而是一個牌手在翻牌圈之前自願入池的比率〔Voluntary Put Money in Pot〕，約略可看出激進程度）。偏離正常下注？知道了。原來我一直在學習這些東西。只是當我還沒有成績時，不太感覺得到。

蒙地卡羅將是重要的測試。儘管即將來到，但一個半月不上牌桌還是太久了。所以我們在這段時間計畫了一些紐約附近的賭場小比賽、線上練習與撲克網站上的策略課程。我們每週會談談我的進展，如果一切感覺很好——也就是我是否有正確思考、做出正確決定、玩得正確，而不是有沒有贏——四月時我將到海外，參加一場主要的撲克賽事。如果順利呢？歐洲撲克巡迴賽的最後一場與世界撲克大賽的第一場僅隔一個月，距離主賽事只有兩個月。如果我能成功越過所有障礙，那有點說得太遠了，但不管如何，我都渴望繼續前進。

當我從拉斯維加斯回來後，似乎已經發生了改變。幾週後，我發現我丈夫安靜地觀察我與我的演說經紀人打電話。我剛拒絕了一次演說邀約——這是我在演說生涯中第一次這麼做——我告訴他們，我的價值比他們提出的價碼更高。

「一切都還好嗎？」我問他。

「你不像以前那樣忍氣吞聲了。」他意味深長地說，帶著我覺得是一種佩服的語氣。

「很不錯。」

我笑了。也許我真的是個搖擺的大陽具。

別滿足於只拿參加獎

「我必須向那位有力量但任性的女士致敬，命運女神，

她選擇賜福於我的私人生活，

儘管我花了大半數學生涯想證明她並不真正存在。」

—馬克‧凱克（Mark Kac），《機運之謎》，一九八五年

—蒙地卡羅，二〇一七年四月

我是詹姆士‧龐德。搭乘直升機從尼斯飛到蒙地卡羅。柯妮可娃，瑪莉亞‧柯妮可娃。

聽起來不太像龐德，但我可以接受。詹姆士‧龐德不會害怕，而我則是在想自己的死訊。畢竟直升機的墜機機率高得嚇人：每十萬飛行小時中有三‧一九次意外，聯邦航空總署在我旅行數週前告訴我這個資訊，因為我上網搜尋了所有正常人出發前都會搜尋的：「直升機墜機

率」。那樣算多嗎？還是算少？我不知道，但我不太想查清楚。這已經比我喜歡的多了三‧

一九次。什麼樣的虐待狂發明了直升機？這麼多銳利的旋翼，一瞬間就可以削掉人的腦袋。

我從紐約搭上半夜的班機，在機上的最後一小時，我試著進入適合的禪定狀態。畢竟

這將是我的盛大登場，將站上真實的撲克舞臺。我這樣告訴自己。蒙地卡羅是大聯盟。到目

前為止，一切都只是揮棒練習。拉斯維加斯的每日錦標賽、紐約附近賭場的練習，都是小兒

科。蒙地卡羅是國際性的。我看起來這麼恐懼並不太好。唉，我培養內在平靜的那一個小

時，因為班機降落後被困在尼斯機場而消耗殆盡。等我終於找到了直升機服務臺，我被告知

尼斯目前的飛行狀況不佳，直升機都停飛了。我提議可以搭車，但他們不同意，直升機還是

值得等待。

好消息！一位服務人員朝我跑來，用法語說「雲層暫時散開了」，要我快點，以免錯

過。意思是錯過雲層散開。我跟著她跑，拖著行李，心懷恐懼。要是我不夠快，錯過了雲層

散開會怎麼樣？我不指望像龐德那樣大難不死，尤其是我的手眼協調能力顯然比不上他。

恐懼很快就變成了讚嘆。雲層散開，我看到了完美的地中海藍天，周圍是群山與燦爛的

色彩：褐色、亮黃色、深綠色。銳利的岩石變成了海浪，美得讓我暫時忘了可能的災難。我

想像自己的樣子：完美飄逸的長髮、平靜的眼神、注定偉大的神態，我滿意地笑了笑，好一

個詹姆士‧龐德（稍後我看到照片，時差效果讓我看起來更像王牌大賤諜）。我們降落了，

我還活著。蒙地卡羅等待我來征服。

第一天晚上，我爬上山坡，來到這家有名的賭場。我還沒有要玩，歐洲撲克巡迴賽是在湖邊的另一個場地，而且不管如何，艾瑞克警告過我，不要一下飛機就打牌：時差與清晰的思維不是好朋友。但我想看看現場，我的故事誕生地。

爬了幾層樓梯，轉了幾個彎，我來到了明亮的燈光下，周圍是珠寶、晚禮服、白長裙、曬黑的皮膚、金錢。我深吸了一口氣，輕鬆財富的氣味。在這個國家，銀行開戶的最低金額是一百萬歐元。在其他地方，贏得了高額錦標賽會成為英雄。這裡則對你幾乎有點憐憫。

喔，一、兩百萬讓你這麼興奮，真有趣！我是在蒙地卡羅賭場。我走過鑲金的地毯，幾乎可以想像當時的情景。就在左邊那裡，輪盤桌，時間是一九三六年。

🍀 運氣與領悟

奇怪的男人坐在輪盤桌。他讓人注意的不是外表：油亮的黑髮，兩邊有點禿，專注的表情、濃密深鎖的雙眉跟周圍的賭客沒什麼差別。不一樣的是他面前有一大疊紙，寫滿了一排排難以辨識的圖案與數字——在賭博的混亂中看似有秩序，對克萊莉來說是難以抗拒的吸引力。她一直很有數學的頭腦。她決定就近查看。所以當她丈夫法蘭斯去其他賭桌時，她靠近

了那個有一小疊籌碼與一堆紙的男人。

約翰似乎很高興有人找上他；他喜歡與群眾談話，也喜歡被女性注意。況且克萊莉年輕又美麗，有著褐色鬈髮、身材嬌小、燦爛的笑容，全身都散發著活力，而且還對他的理論感興趣。他介紹自己叫約翰，說明自己想出了一套統計系統，複雜的機率計算讓他可以對付看似靠運氣的輪盤。甚至還有參數可以算出賭場是否造假，那種難以覺察的作弊。這套系統還有一些小問題，並不是萬無一失。但那天晚上，他決心要「好好測試」。他對此抱有很高的期望。克萊莉聽了笑笑，決定繼續在賭場中閒逛，最後來到酒吧點了一杯雞尾酒。她喜歡數學，但是賭博，就算是有系統，也不是她的所愛。

幾杯雞尾酒後，她發現約翰過來了。「我永遠忘不了他來到我桌子旁的害羞抱歉模樣，他問是否可以加入我，」她後來寫下來。她點頭同意。「當然可以，拉一張椅子。我討厭一個人喝酒。」

「喝酒，眞是好主意。我很樂意與你一起喝酒，但你有錢嗎？」約翰回答。他解釋，系統不如預期，現在他沒錢了。

故事地點是蒙地卡羅，而約翰‧馮諾曼的系統確實有些小問題要解決，最後從中誕生了當時最強大的應用數學。而克萊莉會與傳統保守的丈夫離婚，成爲約翰的妻子（她也成爲世上最早、最強大、最高明的女性電腦程式設計師）。

運氣是有趣的玩意兒。一個人先是輸光了，然後就認識了未來的妻子。他想要逆向破解運氣，也明白目前做不到，但他發現賭博的祕密就是最複雜的機率分布——二十世紀最重要的微積分。也許他現在還做不到，但將來有一天，他所發明的計算機（後來被稱為電腦）或許可以做到。現代化的核心不是在實驗室中構思出來，而是在賭場。

我就在這裡，馮諾曼的領悟之地——他的研究激發了我對撲克的興趣，成就了他的重要理論。我感覺自己將在這裡面對首次真正的考驗。我首次踏上全球職業撲克界，不再是地方上的每日錦標賽。這是一項大型國際賽事，牌手來自世界各地。撲克也許不是古巴飛彈危機，但對我而言，這是大事。也許在這裡，馮諾曼的領悟之地，我會更接近目標，進而解開撲克的密碼。

♣　書呆子對上牛仔

我懷著如此遠大的期望，走進了星辰撲克室（Salle des Etoiles），歐洲巡迴撲克賽的舉辦場所。這裡被視為世上最美麗的撲克室，我可以了解原因。不管是以前或後來，我都沒看過任何可以媲美的場地。

主要的比賽區域是圓形的。上方的天花板可收起，露出了天空，讓牌手們稍微感覺沒有

與世界那麼脫節。四周的牆壁是玻璃的，可看到四面八方的海景。如果所有的撲克都可以在星辰下玩就好了。似乎很適合。機會、命運、星辰的力量。

我稍早抵達我的第一場賽事，一千一百歐元買入的全國冠軍賽。我要看看艾瑞克打豪客賽（他幾天前就到了）。我要準備好。我最討厭感覺倉促，那會讓我慌張失措，不管做什麼都出錯。尤其是這場比賽要比我所玩過的貴上五倍，對手們可能比我所面對過的都要強許多。這個環境在任何層面都不一樣，我連一秒鐘都不要遲到。我要好整以暇感覺這個地方，習慣適應，等待重要的時刻來臨。

因此我有點驚訝，首先注意到房間左邊角落的喧鬧聲。那是艾瑞克玩牌的地方——保留給十萬歐元錦標賽的區域（這裡一千歐元以上的錦標賽是以參賽費來命名，而不是特定名稱），也被稱為開什麼玩笑，你一百萬年也不會在這裡玩的區域。我從來沒看過超級豪客賽，但我想一定更嚴肅，比低價的一千歐元賽事要嚴肅一百倍。這裡是真正牌手玩牌的地方。

我設法進去找艾瑞克，卻看到了奇怪的景象。兩張撲克桌之間，有個人身穿浴袍面朝下趴著。在他上方，拿著馬錶的是諧星凱文·哈特。

「時間一分一秒過去了，」凱文叫道，「你不可能贏的。」躺著的人開始撐起手臂，我認出他是丹·科曼（Dan Colman，錦標賽贏利超過兩千八百萬美元的牌手）

「一、二⋯⋯」這幅景象開始有了意義。凱文‧哈特在計算丹的伏地挺身次數。一小群人在一旁打氣加油，有些牌手站在椅子上觀看。丹又完成了一組伏地挺身，然後跑回到他的牌桌去看他的牌（他似乎也正在玩牌）。他棄牌，又衝回到地板上。

我所看到的是一場主題投注（Proposition Bet），賭特定的題目。例如在這場十萬歐元錦標賽的二十二分鐘內做完一○五次地挺身。我讀過這種賭法，但沒有親眼目睹過。

「加油。十、十一，你要用力地挺身！」凱文‧哈特吼叫著，「再兩下！用力，加油！十二、十三⋯⋯你快垮下去了！那一定會很痛！」

丹沒有垮下去，那樣就輸了，他爬起來休息寶貴的幾秒鐘。

「甩一甩，甩一甩！」伊格‧庫根諾夫（Igor Kurganov）催著他，這位職業牌手似乎是賭丹這一邊。「加油！」

丹回到了地板上。

「就是這樣！」哈特喊著。

「一、二、三⋯⋯」他們一起計算下一組伏地挺身。

「好耶⋯⋯你這個混蛋！」凱文‧哈特很開心，雖然看來他可能會輸。七、八。「好耶，混蛋！你這個混蛋！」九、十。「真是的，這混蛋很強壯。你垮了，你垮了。你就要垮了，老天——！」丹還是沒垮。他做了一○五下，時間是二十一分五十二秒，他贏了打賭。

「幹得好！」伊格叫道。

「混蛋。」凱文‧哈特跟他握手。

啊，超級豪客之間的禮儀。

這也許是我第一次看到主題投注，但這種賭法在撲克世界屢見不鮮——比德州撲克歷史還悠久。通常比丹‧科曼與凱文‧哈特的賭法更明確。如虛構的賭徒史凱‧馬斯特森（Sky Masterson）在音樂劇《紅男綠女》中描述他父親給自己的建議：「將來在你的旅程中，有一天會有人給你看一副尚未拆封的全新紙牌。然後此人將與你打賭，他可以讓黑桃 J 從全新的紙牌中跳出來，然後噴汽水到你耳朵。但是，兒子，別跟他打賭，因為你鐵定會被噴得一耳朵汽水。」

現代的主題投注（通常）是完全不一樣的玩意兒。以前的大師們其實都是靠作弊。當然不是堂而皇之的作弊，但他們會設好陷阱，等受害者上門。這不是公平的打賭，因為資訊是不對等的。他們知道的一些門路，是你所不知道的，所以他們不可能輸。新的主題投注則是靠賭博的不確定性：測試技術控制的極限。如伏地挺身，四十八小時內從洛杉磯騎單車到拉斯維加斯，待在漆黑的浴室中一個月不用手機或聽音樂，從加勒比海的一個小島游泳到另一個小島：現代的主題投注者是尋找一個超越極限的賭法。

其實這是跟馮諾曼的做法相反：書呆子對上牛仔。數學家想要控制運氣，賭徒知道其實

做不到，至少在撲克牌桌上不行，所以想出了新遊戲，可以自己設定極限。這是數學與人類的互鬥。時時都有挑戰，最終的勝負因素是未知。

「我不要你跟這些墮落的賭徒搞在一起。」艾瑞克看到我的迷惑後就笑著說。後來我得知，這裡說賭徒墮落，是指賭得有些超過了極限。如果你從錦標賽出來後就去擲骰子，你就是墮落的賭徒；如果你玩比自己等級稍高的高速錦標賽（高速賽的結構會減少了技術價值）你就是墮落的賭徒；如果你把撲克贏利押到運動賭注上，你就是墮落的賭徒。「我知道蒙地卡羅這方面的誘惑很高，」他說，「但是保持頭腦清醒，去幹掉他們。」

我點點頭。那是最不困難的一部分。墮落賭徒一點也不吸引我。主題投注、吃角子老虎、運動賭注都讓我畏懼。我一點也不想要靠近。

「我在休息時間會去看你，」艾瑞克說，「要寫下任何有趣的手牌。」就這樣，他讓我去打我的首次一千歐元比賽。

到了凌晨兩點，我很高興知道自己不僅打入了第二天，我也進入了錢圈！比賽的結構是第一天打到剩下一二％的牌手，所有人都保證拿到比賽的最低等級獎金。這場比賽的最低獎金是一千五百四十歐元，獲利四百四十歐元。共有一千兩百五十二人次參賽（比實際人數多，因為這場比賽可以重新買入，有些人買入數次。我不是其中之一，我沒那麼多錢。）有兩百九十三位存活到第二天。我是其中之一。我傳簡訊把好消息告訴艾瑞克，然後走進黑夜

中，尋找我的旅館。通常我會有點害怕一個人走在海邊的無人道路上。但稍早艾瑞克告訴我，他曾經在半夜從蒙地卡羅賭場拿著數十萬元到另一家賭場。他詢問安全狀況，結果被嘲笑了一番。顯然在蒙地卡羅這個彈丸之地，可以把一大堆錢放在任何地方，也無人敢碰。這樣一定很不錯，我想著，然後上床睡覺。

第二天我很快就出局了——第一百九十三名，同樣的最低獎金。我如果能再存活多超過兩個人，就會達到所謂的獎金升級，可以多三百二十歐元。對我不無小補。但我的錦標賽策略還不夠高明，我輸掉了一個大底池，只剩下兩個大盲，於是下一手就把籌碼都推到中央，而沒有等待幾手來獲得更多獎金。

♣ 「羅登想什麼？」的遊戲

「你會學到的。」艾瑞克說，我們當晚走去吃晚餐，慶祝我的首次「大」獎金。「你表現不錯。要感到自豪。」

我們從蒙地卡羅灣走上一條彎曲的路，就鑿在一座懸崖旁邊，打算去艾瑞克幾年前發現的一家義大利餐館。蒙地卡羅到處都是高價而讓人失望的食物（二十六歐元的披薩，品質只有我家附近布魯克林披薩的八分之一；或三十歐元的漢堡，讓我想念起紐約的速食店；或聽

起來不錯的冷春捲，要價十八歐元？）他說那家義大利餐館鶴立雞群，讓他在紐約都想回來吃。我們繞過彎角來到高處，看到了海灣。那裡有一家吉米Z夜總會，撲克之星將在那家夜總會舉辦牌手派對。

「我第一次來這裡就有那家夜總會，」艾瑞克說，「我有沒有跟你說過？」

我搖搖頭。「你來這裡打撲克嗎？」

「不是，那是雙陸棋比賽。我只是個孩子，沒有什麼錢。那對我非常重要，」他回想。

「我必須去租一套禮服。真的很盛大。」

我從來沒看過艾瑞克穿禮服，禮服簡直無法想像。我昂起了眉毛。

「是啊，當時非常華麗。沒有穿禮服不能去比賽。我在這裡的一天晚上，我們一群人去吉米Z夜總會。我沒有點酒，也沒有錢買其他東西，所以我只點了一杯柳橙汁。」我想像年輕的艾瑞克坐在那裡喝著他的柳橙汁，周圍都是夜店客。很合適。

「他們送來帳單。我不記得詳細數字，但大約二十五歐元。我簡直不敢相信。那對我而言是一大筆錢。」他搖著頭回憶著，「好消息是，我想價格沒上漲多少。柳橙汁應該還是一樣。」

我決定不去參加牌手派對了。

又往右轉了一個彎，經過了加油站與角落的亞洲商店，就看到了左邊的招牌上寫著皮亞

薩餐館。粉紅色霓虹燈的字樣，下方是有白色遮雨棚的戶外餐桌。有透明塑膠布圍繞著戶外

餐區（四月份很冷）。簡單的餐桌、米黃色桌布、同顏色的椅子、格子狀地板。

「你會喜歡的，」艾瑞克說，「這是我在全世界最喜歡的餐館之一。」

這地方客滿了，我們被帶到室內的餐桌。我左邊是窗戶，右邊是一對母女，似乎剛採

購了時尚雜誌的目錄。她們有相同的金色長髮、相同的紅唇膏（我知道這種唇色有特別的名

稱，但超過了我個人或記者專業的範圍）、相同的粉紅色尖頭高跟鞋，皮膚也有相同的金色

光澤。她們說著俄語。我來到此地四十八小時，已經發現說俄語的人似乎超過了法語。我聽

到她們的談話內容後——似乎爸爸參與了某種不算是合法的生意——努力設法忘記我會說俄

語，練習擺出最好的撲克臉，把注意力放在菜單上。

我們的食物來了——美麗的龍蝦酪梨沙拉與龍蝦番茄通心粉，因為這些是來到蒙地卡羅

就必須一吃的。我也聽艾瑞克談到過去的很多主題投注，包括了減肥、增重與其中的種種

（如：吃什麼、怎麼吃、何時吃、跟誰吃、何時與如何去上廁所——有個賭注是規定不能用

跑的，導致一位玩家被錦標賽取消資格，因為他決定偷偷尿尿在瓶子裡，而不跑去廁所。）

「說到主題投注，我要問問你。」我一直想問艾瑞克關於一個奇怪的遊戲，至少我覺得

是遊戲，我前一天在比賽休息時間去豪客桌看他時聽到的。有一群人在喊數字，似乎是在猜

測地球與木星之間的距離。我盡力說明，幸好艾瑞克立刻就知道我在說什麼。

那是『羅登想什麼』（Lodden Thinks）！」他說，「很棒的遊戲。非常好玩，對思考很有幫助。你會喜歡的。」

「羅登想什麼」是在二○○○年代中的某一天誕生的，兩名職業撲克牌手在電視轉播撲克桌上感覺無聊。「魔術師」安東尼歐·艾斯方達瑞（Antonio Esfandiari）與「聯合炸彈客」菲爾·拉克（Phil Laak）想出來消磨時間的遊戲。前者的綽號是他的前職業，後者是因為他喜歡穿帽兜遮住臉、戴太陽眼鏡遮住眼。同桌的還有強尼·羅登（Johnny Lodden），來自挪威的職業牌手。他們會輪流問羅登一個問題，然後下注猜羅登的答案。羅登會公布答案，猜得最接近的人就贏了。這個遊戲不久後流行了起來，世界各地的牌手都會下注來玩，賭注從一、兩塊錢到數萬元不等。

「羅登想什麼」的遊戲之美在於真正的答案並不重要。這個遊戲是關於認知心理學：羅登（或任何擔任目標的人）心裡的答案是什麼——你是否比對手更能夠從羅登的觀點來看世界？這不僅與撲克有關，也是許多社交情況的核心問題。**你是否能揣摩其他人看世界的方式，並讓你的行動配合？記住：客觀事實並不重要。主觀認知與你準確調適的能力才是致勝關鍵。**

在受歡迎的高額現金桌撲克節目「深夜撲克」（Poker After Dark），菲爾·艾維與道爾·布朗森（Doyle Brunson）玩了一回合的「羅登想什麼」，賭注是一萬美元。

「我要來賭克林·伊斯威特的年齡。」道爾出題。丹尼爾·內格里諾自願當羅登。等他

鎖住了答案（也就是想好了答案）大家就開始猜他的答案。

「我來玩。」菲爾·艾維說話了。他問道爾，「你要跟我玩嗎？一萬？」

道爾點頭。「好啊。」

「好。」

「好。」

道爾先說二十一。艾維現在可以選擇更低或提出更高的數字。他提出四十。現在道爾可

以選擇更低或猜更高，道爾立刻提出六十。現在遊戲開始玩真的了。艾維凝視著他一會兒，

然後說：「六十二。」道爾笑一笑提出六十四。然後六十六、六十八。

菲爾思索著：「丹尼爾有多笨……我想想。」他知道自己的優勢在於解讀這一個羅

登，他不需要知道克林·伊斯威特的真正年齡。

「你沒有跟他打暗號吧？」道爾問。

「我們算是有。」艾維回答。因為這遊戲的一部分就是觀察羅登的反應，看你能解讀多

少。就像生命中的許多事情，這是一個關於人的遊戲，而不是關於真正的事實。

遊戲停頓了一下，因為艾維把所有籌碼都推到桌子中央，秀出一對7——他們是玩高額

現金桌，底池超過了八千美元——然後他說出六十九，道爾說七十二。艾維看到對手是一對

8，他說七十三，道爾提高到七十四，艾維的選擇比七十四低，他們轉頭看丹尼爾。

「你輸定了。」道爾很有信心地對艾維說，等待著答案。

丹尼爾‧內格里諾笑了：「我猜的是七十三。」

艾維雖然輸掉了中央的底池，但還是贏了道爾的一萬。

道爾難以置信地搖著頭，「他是七十七歲！」似乎無法相信有人會不知道。

艾維離開，這一手牌局輸光了他的兩萬美元買入。同桌的菲爾‧赫爾穆特（Phil Hellmuth）提醒艾維還欠自己稍早的「羅登想什麼」一毛錢。不是什麼暗號，就是十分錢。

艾維伸手到口袋，掏出一毛錢丟到桌上。這一回合的「羅登想什麼」結束了。道爾雖然知道答案，但艾維了解他的羅登。

但是有時候，了解你的對象並不足夠，還需要仔細觀察互動的細節——太多個人資訊可能會阻礙勝利。艾瑞克回憶他最痛苦的羅登時刻，對手是羅登大師安東尼歐。艾斯方達瑞本人。那是二○一四年，艾瑞克來到南非參加十萬美元錦標賽。他並不是很想參加那場比賽，但丹‧哈靈頓想要完成自己的五十國旅遊計畫，他們已經去過澳洲參加澳洲百萬錦標賽，所以時機似乎不錯，他們就到了約翰尼斯堡。那場比賽不順利——只有九名牌手，還全都是職業的——但旅程很精采，賽後更安排了一趟原野旅遊，去了開普敦當地的一些景點，可以遠離塵囂一段時間。那天早上，艾瑞克、丹、安東尼歐等人搭上一輛巴士前往獅子公園。不意

外地，他們很快就玩起「羅登想什麼」——當時安東尼歐似乎只要有機會，就玩這個他協助創造的遊戲。

這一回合的羅登是丹·哈靈頓，艾瑞克與安東尼歐打賭。要猜的問題是：多少錢可以讓丹永遠不穿襪子？大家猜了起來，艾瑞克很快就猜五十萬美元。艾瑞克很有信心：畢竟他與丹是老朋友，他了解這個對象。賭注很高。

「我記得這個問題的賭注超過了五千元。」艾瑞克告訴我。

安東尼歐很快就選擇更低。他們期待地看著他們的目標。贏家是安東尼歐。丹的價碼是十六萬。

「太離譜了！」艾瑞克記得自己對丹說，「永遠不穿襪子耶？」

直到現在艾瑞克都搖著頭。「非常讓人暴衝。他常去健身院、他愛運動。再也不穿襪子？真的假的？」

艾瑞克做了他應該做的：他使用了對丹的理解、他們的長年友誼，來判斷如此不舒適的事情應該會有很高的價碼。畢竟丹又不愁錢。但大致了解你的對象並不夠。

「我沒有仔細觀察他的反應，」艾瑞克回憶，「安東尼歐有。」

大致了解沒有用，不管你的解讀有多銳利。重要的是當下、他目前的心理狀態、他目前的想法。

結果，艾瑞克對丹的理解超過了丹自己——思索了之後，丹承認他說的價碼可能太低了，但艾瑞克已經輸了。「我真的很想給他十六萬，要他忍受永遠不穿襪子的痛苦。」艾瑞克說。他笑了笑。「安東尼歐大概在羅登想什麼上賺了幾百萬。」

🍀 技術越高明，表現卻越糟

剩下來的旅程，我不停想著「羅登想什麼」的各種層次。這個遊戲濃縮了我想說明的撲克複雜性，以及生活決定上的複雜性。這是不斷的循環。有數學、計算、策略、來自在蒙地卡羅進行成千上萬次遊戲理論解答的模擬。但還有更多。如馮諾曼所知道的，人性總是阻礙著數學模型，因此他無法建立完美的模型：他想要人性，而人性總是會出乎意料之外。你必須知道基本策略，因此你必須根據特定個體來調整。然後，你必須根據特定個體「在特定時刻的感受」進行更多調整。如果他們自己沒有完整分析一切，如丹的情況，就自信地說出他們喜歡的錯誤猜測，暫時忘記了這個猜測的真正意義。你也必須把這情況列入考慮，不然你就會輸掉羅登想什麼、輸掉撲克牌局、輸掉戰略協商。總有人是錯誤地自信，甚至搞錯自己的想法。

我繼續玩下去，吃三十歐元的披薩，以及與我的同伴被趕出餐廳，因為摩納哥親王決定

當晚要在那裡用餐（我們得到了免費晚餐做為補償，我很願意每天都被親王趕出去）。我學到了要在摩納哥存活，就必須離開摩納哥。只要走十分鐘，就可以進入法國，晚餐只要十五歐元，柳橙汁價錢也很合理。我認識一些牌手，告訴我當地的民宿只有不到兩公里遠，價錢只有我住的旅館的一點點。他們為我在明年保留一個房間。再過幾天，我就幾乎是個本地人了。我學會了巡迴賽的生存之道。

十天之中，我總共參加了六場錦標賽，其中三場進入錢圈：第一場的一千歐元錦標賽之後還有兩次最低獎金。在四百四十歐元錦標賽的六百二十四名參賽者中，名列第九十三。獎金七百三十歐元，獲利兩百九十歐元；一千一百歐元六人桌錦標賽（一桌六人，而不是一般的九人或十人），是一百三十八人的第十八名。獎金一千八百四十歐元，獲利七百四十歐元！原諒我的驚嘆號。我太興奮了。我不敢相信自己在撲克錦標賽中賺了錢。我在十天賺了一千四百七十歐元。如果我能以這樣的速度賺錢，我就發了。距離主賽事的榮耀也不遠了。

但蒙地卡羅對我還有幾堂課程。當我搭機返回紐約之前，最後一次與艾瑞克共進早餐，我高興地說出自己進入錢圈的比率時，我期待著掌聲鼓勵，或至少是同儕的興奮，看他把我調教得多好？但我只聽到「這個嘛……」，我知道是當他對我搞砸一手牌時，想要提供什麼正面建議而又說不出來的反應。那就像父母剛吃了六歲孩子第一次烤的餅乾，發現孩子把鹽當成砂糖的表情。我必須承認自己感到困惑。這有什麼不好的？

「大致上，」艾瑞克說，「你的錦標賽錢圈比率應該約是二○％到二五％。不是五○％。」什麼？我進入錢圈太多次？這樣怎麼會不好？

「數學上，獎金集中在頂端。這一行真正賺大錢的人必須能夠打入決賽桌。」他說。

說得通，但我還是不知道自己做錯什麼。

「你的目標必須是勝利，而不是最低獎金。如果你經常進入錢圈，然後很快就出局，就表示你有地方做錯了。你接近泡泡時籌碼太少了。」我回想自己的比賽，明白他說得對。

每次我都想要撐到進入錢圈，靠近泡泡時，我都會非常小心好幾個小時、常蓋牌、屈服於壓力。我不希望成為泡泡——也就是在錢圈之前出局的最後一人。我要現金。想要現金跟想要勝利不一樣。「大致上，最常進入錢圈的人其實是輸家。只贏得最低現金是無法成為撲克贏家的，那是不可能的。」

他建議我自己計算。機票花了多少錢？旅館？食物？我沒有進入錢圈的錦標賽參賽費總共有多少？我這趟旅程究竟賺了多少錢？

我很洩氣地發現，根本沒有一千四百七十歐元的獲利，我其實是虧損。與拉斯維加斯比較起來，那裡是個小池塘。但我的六十五美元買入錦標賽贏了九百美元，獲利了十四倍。在阿麗雅賭場的第二名幾乎獲利十八倍。那些比賽人數很少，只要進入錢圈就差不多是決賽桌了。獎金也是集中在頂端，但我可以抵達目標。這裡不僅是牌手較高明，人數也多了許多。

不僅要熬過三十名或一百名牌手，也必須熬過幾百名，有時幾千名。數學上完全不一樣，考慮上也不同。我也許學到了基本策略，不會很早就出局，慢慢累積籌碼，玩很堅實的撲克。但我沒有真正學到多日錦標賽的運作。面對錢圈泡泡，必須表現什麼樣的激進類型（無法避免的激進）才能有機會得到好成績。在這種等級，撲克是不一樣的遊戲。我覺得在心理上難以負荷。目標變得遙不可及，而不是越來越接近。

「別搞錯我的意思，」艾瑞克說，「你在這些比賽拿到獎金是很好。四個月前，你還沒玩過現場賽。你應該要感到自豪。」但他如果不誠實地告訴我哪裡做錯了，他就不是個好教練。「現在你知道自己在這個等級可以進入錢圈，我們要找出你在進入錢圈的路上有什麼地方做錯了。我寧願你少進入錢圈，但進去後就要打到很深。」

要能夠不怕出局，採取更高波動的路線，就算可能輸光籌碼──但如果我贏了，就可以讓我的位置更有利，來打到更深、撐得更久、更接近決賽桌。要願意更激進，就算可能會輸更多。

撲克有句格言：如果你詐唬從來沒有被抓到，你就是詐唬得不夠。我試著回想上週有沒有自豪地秀出詐唬：當有人跟了我的注，雖然我知道自己什麼都沒有，仍然自信地攤開我的牌。我想不出來。

「好牌手會知道你很想進入錢圈，」艾瑞克說，「他們就會占你的便宜，對你狠狠施

在撲克上，我親身經驗了自己常在實驗室中建立模型的學習曲線：**學到越多，就變得越困難；技術越高明，表現卻越糟**——因為以前完全想不到的錯誤，現在都清楚可見，需要處理。**如果想要成長、想要進步，總是要繼續鑽研下去**。達成了里程碑是值得自豪，例如在國際賽事上進入錢圈，但也要專注於大局，知道自己還有多少沒完成。不要因為小小的勝利就覺得自己很棒，你只是比以前好，但還不足以真正算數。我們常把小小的獎勵當成了成就——有拿參加獎就好，不用站上頒獎臺——感覺這樣就夠好了。有時也許是如此，但不是現在，不是在這裡，這也不是我所要的。

艾瑞克不是要掃我的興。剛好相反，他把我的目標移得更高。他是要在我還沒發現自己自滿之前，處理我的自滿。進入錢圈固然很好，以前是好目標，只是讓我知道我可以玩，但現在我已經證明了我可以。我們要把目標調高，把目標調遠。我們有更大的野心。

管他的參加獎。我們要冠軍。

現在我知道，儘管蒙地卡羅在某個層面上證明了我可以玩更大的牌桌，仍延續了我從秋天在紐澤西第一次玩線上撲克的一些模式——我仍然玩得戒慎恐懼。也許沒有那麼常發生，但我仍寧願蓋牌而不想去賭，想要溜進錢圈而不是激進累積籌碼來真正衝向大錢。我被高明牌手欺負的程度可能超過了我的認知，被詐唬而棄牌、被擠出了底池、在不該蓋牌時蓋牌，

因為我太想要證明自己能存活且能進入錢圈，讓我的比賽獎金紀錄下多一面摩納哥的小國旗。

我經常如此嗎？我問自己。我在生活的決定上是也只想進入錢圈？抓住安全確定的事物，而不是冒險追求不確定但較吸引人的選項？我的生命中是否缺少了賭性？我是否讓自己被占便宜，因為對方看到了我眼中的恐懼？我不確定自己是否準備好知道答案。

「你認為我在兩個月內能準備好打主賽事嗎？」我的聲音小得幾乎聽不見。

「我們看看情況，」艾瑞克說，「我們會看初步的賽程表，看你的表現。」他提議我打較小的比賽，也許一、兩個衛星賽，看看是否順利。我在短時間內進步很多，這是事實。但他當初收我為學生時，我們討論要花一年來準備。在他心中，那是一整年打撲克，不是三分之一年。三分之一年對任何人來說都很困難。

我點點頭。我願意全力以赴。

「很難說，」他說，「我知道這對寫書很重要。但你也要認真去做。一萬元是一筆大錢。如果你只是為了寫書而這麼做，那是一回事。但如果你真的想要試試看，你必須評估自己的位置，是否有真正的技術優勢。不要讓自己被期限困住。總是還有來年。」

喔，但我這輩子從未延誤過期限，我想告訴他，我也不打算現在開始。

破綻百出的直覺

「在偉大的美國遊戲中，撲克……詐唬是非常重要的角色——

靠膽量與自信來打敗對手。

這種心理效果很強，讓詐唬的人打得更好、對手打得更糟。

詐唬者在日常生活中的心理效果值得注意。」

——克萊門斯・法蘭斯，《賭博衝動》，一九〇二年

　　　　　　　　　　　　　　——紐約市，二〇一七年五月至六月

「你會算牌嗎？」從尼斯起飛的飛機上，坐在我鄰座的男人問，因為我告訴他，我去蒙地卡羅參加撲克錦標賽。我解釋說他想的是——21點，很多人都會搞混，然後通常接下來就會問：那麼撲克破綻呢？我是否看得出來有人詐唬？當然，身為心理學家，而且為了研究

欺騙，我花了很多年觀察詐騙專家，我當然有方法透視牌手的靈魂深處吧？也許我可以教他一、兩招讓他用在賭場上？

我在蒙地卡羅對自己有了更多理解。首先，我似乎很樂於解讀對手靈魂。那是讓人難忘的一刻：我首次大型錦標賽正式進入錢圈，主題投注已經被我拋到腦後。我進入了第二天，首次錦標賽打到第二天！我無法忘記這是一場多日錦標賽，覺得自己有了重大突破。超過一千位參賽者，現在只剩下幾百位。還有我，我是其中之一！我準備好了，我全神貫注，我感覺得到。

一位新牌手來到我的牌桌。他穿著白色運動背心。二頭肌上都是刺青，壘壘有如小山。他的頭髮都剃光了。啊哈，我知道這種類型的。在我心中，我已經對他加注，讓他知道誰是老大。我不會讓這激進的瘋子哥欺負我。我已經學到了教訓，必須讓這種人知道我的厲害。

所以我才會坐在這裡，不是嗎？

他頭幾次的加注，我沒有位置來反擊，但第三次我就逮到他了。瘋子哥加注，大家都蓋牌，來到了我。我往下看到了美麗的 A－Q。非同花，所以其實不算非常好，但有著很好的阻擋牌價值（菲爾‧高芬說得沒錯。我玩得越多，這些術語用起來就越自然）。我有一張 A，他有 A 的機率就降低，而 Q 讓一對 Q 或強牌組合的機率也降低。這很適合詐唬加注。

所以我就再加注。回到瘋子哥，他反加了我的再加注。好大膽！我知道他在對我施壓──他

如果不激進怎麼會有這麼多籌碼？我在這裡要堅守立場。我把自己剩餘的籌碼全推到中央，他立刻跟注。這樣閃電跟注通常意味著我要完蛋了。的確，他亮出了我在分析中阻擋的一對了。

Ｑ。換言之，我的情況糟透了。如果我輸了（應該約有七○％的機會）遊戲就結束了。慘了。

公用牌發了下來，我中了奇蹟牌：Ａ，唯一可以讓我致勝的牌。瘋子哥把他的籌碼給了我，兩輪之後就出局了，他搖著頭。我把我不該贏到的籌碼堆起來，恭喜自己的傑出表現，立刻把這樣的反超（Suck out）從記憶中刪除（我也很方便地忘了跟艾瑞克回顧這一手牌）。

但在當下，我只是慶幸自己得救了。

「你在想什麼？」我左邊的愛爾蘭紳士驚訝地看著我。「他是巡迴賽最厲害的牌手之一。當他再加注你時，連Ｊ－Ｊ都要棄掉！」

沒錯，我到底在想什麼？我完全知道自己在想什麼。我的行動是根據成見與不完整資訊，想像我解讀了一個我根本沒資格解讀的人。我沒有觀察破綻，而是用我隱藏的偏見。當然有些是經驗累積出來的──我跟許多紋身肌肉男打過撲克，他們這幾個月來逼我放棄很多底池；在大西洋城的賭場，他們幾乎橫掃賭桌，但這些經驗並非來自於這位牌手，而且過於籠統（與偏頗），沒有真正的用處。

我也許走運，但這是一記警訊：我對一些自以為知道的事情太有自信。當然，我也許

在拉斯維加斯的四十美元錦標賽對一般牌手有了一些認知，但這裡並非那裡。這裡更盛大、牌手更高明，而且來自世界各地。如果我想成功，必須在我自己擅長的領域——也就是人性——更進一步。也許數學是比較容易的部分，現在我理解了數學，更困難的是對人性的調整。我很慶幸從來沒有面對「羅登想什麼」的挑戰，我想我一定會輸得很慘。

♣ 危險的「看似可信」

我們從一見面就開始建立對某人的印象。二十世紀最偉大的一位心理學家所羅門・阿希曾經寫道，「我們看到一個人，立刻對其性格產生了某種印象。看了一眼，說了幾句話，就足以告訴我們很複雜的故事。我們知道這種印象的建立極快速與容易，後續的觀察也許強化或推翻我們的看法，但我們無法防止其快速成長，就像我們無法避免看到東西或聽到音樂。」

的確，我們現在知道，甚至不需要幾句話或真正看一看：在短短的眨眼瞬間，我們已經產生了判斷，覺得此人可信任或很激進。看得越久，我們對這些判斷就越有信心，但我們時常不會改變最初的判斷。這個過程是發生在認知上，而非思維上：這是潛意識的，由我們的視覺系統來處理，而非我們負責邏輯判斷的腦部。而且它非常有力量。

我看到了剃光的腦袋與刺青，啊哈！我就想到了激進，想到了瘋狂，想到了霸凌。我看到了一位七十幾歲的老人，帶著溫和的笑容請我幫他翻譯，因為他發現我會說俄語，而他不會說英語——沒問題！我很樂於幫忙——當他在一個大底池加注我時，我棄掉了自己的兩對，因為他顯然打敗了我，結果他勝利地秀出詐唬。我的籌碼變少，感覺很難過，這位我幫助過的老人竟然詐唬。俗語說，撲克桌上無朋友，但我還是覺得他是針對我。他為什麼這樣得意地秀出詐唬？他不能至少假裝他有好牌嗎？

原來我們的頭腦是一具預測的機器。我們不停想要弄懂環境——猜測會發生什麼事。我們會超前一步猜測，再回來看我們的環境。我們的腦部是想像多於反應。我們的預測是否準確，要看輸入的資訊與預測過程而定。是否隨著時間而更準確，則要看我們的學習能力與意願。

當有新人坐上牌桌，我已經開始預測他將如何打。我已經調整了自己的打法，我已經改變了自己的策略，儘管是在最潛意識的層次，只是根據我的最初印象。我不是故意這樣做，我也不是主動這樣做，事情就是會發生。我必須要覺察到，如果錯誤了就要修正，否則我的行動會受影響，而我自己不會發現。

當我們對人做出膚淺的判斷時，我們輸入的資訊通常是錯誤的。我們被眨眼間判斷的臉部結構與表情之類的事情所影響，還有我們自己過去的經驗，但這些通常更像是周圍的噪

音，對當下情況毫無關係。我們判斷一個人激進，是因為他們有刺青的二頭肌，就像以前欺負過我們的人。但我們對那個人並沒有真正的了解（後來得知在此案例，我最初的判斷可能是來自別人，甚至不是我自己的經驗：男性的象徵如健壯的二頭肌，經常被評估為強勢與激進，可能是與高濃度的雄激素有關）。我們的判斷並非基於客觀現實，而是腦中一些潛意識的偏頗過程，我們使用這些立即的印象來做出決定，缺乏了更深入與系統化的思維。

膚淺判斷是來自直覺，根據較大的樣本。就像所有的統計數字，在個體的層次就失去了準確性。一個人的長相也許表現了可信度，但並不表示這個人是可信的。在一項關於撲克牌手臉部可信度的研究中，發現牌手會想太多。當對手的臉符合了對可信特徵的直覺看法時，就會犯下較多的下注錯誤。這個「破綻」不僅錯誤，也讓人玩得更糟。

我見過夠多的可信類型。蒙地卡羅那位俄國老先生不是唯一的一個。在拉斯維加斯有一次更讓人傷心，我真的以為交到了一位朋友。

那是我首次發現牌桌上還有另一位女士。她在錦標賽開始幾小時之後才到。「要等前注夠大了才算是錦標賽！」她坐下來後對大家說，然後溫暖地對我微笑。「我想我們會成為朋友，」她說，「給這些男人一點顏色瞧瞧。」我也微笑。她給我看她孩子的照片，告訴我她在幾年前搬到拉斯維加斯，可以告訴我所有值得去的地方。她對我越來越少的籌碼表達同情。「你可以重新買入，再來一次。」她建議，我向她坦承我沒有錢重新買入，這是我唯一

的機會。她很諒解地嘆口氣。

然後她詐唬我，讓我只剩下八個大盲注。我用一對Q加注，她跟注。翻牌圈是J高牌。我下注，她又跟注。轉牌是我最不想看到的一張牌：A。我過牌；她下了大注。我跟注。河牌是一張10。我過牌，她讓我面臨了錦標賽生命的決定：A。我一定有A或順子，我挫敗地想，只好棄牌。她秀出了非同花的K－10，只是一對10，但K有很好的阻擋價值。

「用A來詐唬很棒吧？」她告訴全桌，「你們男生總認為女生有A。」

當然，我不是男生。我很遺憾自己打錯了，但還是很痛。我棄牌的部分原因是我以為她不會詐唬我，畢竟她知道我無法再買入。說什麼女性團結！唉，說什麼不易上當。我多年研究詐騙專家還不夠嗎？我永遠都學不會嗎？不對，**看似可信完全不是真正可信**。

還有，大家都同意某些表面特徵是代表某種性格，並不意味著這種同意是真實的證據。以稱職來說，例如教師評鑑就與學生的實際學習沒有關聯：有時最受歡迎的老師不是最好的老師，評鑑較差的老師其實更稱職，在客觀評估下對學生的教育更好。如果共識就是正確的，那就永遠不會有金融詐騙案——我們只把錢交給最可信、最稱職的人，永遠不會碰上心理變態者——我們從老遠就可認出與避開心理變態的人，友誼或愛情也永遠不會因為碰到騙子而生變。

顯然事實並非如此。我們客觀上也知道這個事實，但仍堅決否認自己是根據暫時的判斷

來做決定。說我是根據短暫的臉部印象來打牌，我就會告訴你，我知道得更多；說我根據友善的交談來選擇投資顧問，我就會告訴你，不是，其實我看過許多客觀資料來做決定；說我是根據帥氣的下巴來找約會對象，我會當面嘲笑你。

但我們的否認掩飾了我們時常並不真正知道自己做決定的理由——我們用聽起來客觀的理由來辯護，事實上卻是根據錯誤的直覺解讀。如果我們願意聆聽、願意糾正，也還不算太糟糕，但我們時常會與真相爭論：如果有人把我們真實的思維過程告訴我們，我們不會承認，而會選擇自己建立的版本。

在一系列已成經典的實驗中，心理學家理查·尼茲彼與提摩西·威爾森（Timothy Wilson）發現人們就算面對了證據，也會系統化地否認自己做出決定的理由。首先，他們給學生看一段影片，內容是一位大學教授用歐洲口音講述教育哲學課程。在一些影片中，他回答問題時很溫暖友善。在其他影片中，他很權威多疑。然後學生評鑑他的可親度、外表、儀態與他的口音。看到溫暖影片的學生不僅比較喜歡這位教授（合理的反應），也把他的外表、儀態與口音評為有吸引力；而看到冰冷影片的學生不僅討厭他，也把那三種特質評為令人厭惡——儘管教授本人與講課內容是相同的。還有，在學生的心中，他們的評鑑理由被顛倒了：他們很確定自己對教授的喜好或厭惡是根據那三項特質，而不是剛好相反的真實情況。

讓我告訴你們，我很快就對蒙地卡羅那位無助的俄國老先生有了新看法。親切又困惑？

我打賭那個老混蛋會說英語，只是想拉攏我。這個屢屢見效的招數，我在詐騙專家的研究上非常熟悉：請別人幫你一個小忙（翻譯英語），你就會對此人產生好感。

我似乎沒有從金塊賭場的那隻狐狸學到任何東西。雖然這次不是打拐子，但我仍然就像那個善心的鄰座（幾個月前我很瞧不起的）。現在，我比那時更有經驗。老人玩得比較保守？哈。現在我知道該如何尊重他們的加注。下次等著瞧，我絕對會跟注。我有沒有說他還要我幫他拍照來給他孫子看，並強調他來自遠方——西伯利亞！——只為了能在這裡打牌，這場比賽對他是多麼有意義？讓我覺得他不可能冒險詐唬；如果他被跟注，就要回西伯利亞了！下次，我會親自把他送回那個凍原。我不會再犯下同樣錯誤。

但我們通常不會想要修正自己的錯誤判斷，反而會膨脹自己對人的認知力量。畢竟我們是社會動物！我們有豐富的練習經驗，總是可以把自己的錯誤判斷怪罪到其他事情上——我通常善於此道，但在這裡是個例外。我們善於為自己找藉口，解釋自己仍然很好。

後來我發現自己可能矯枉過正：我對另一位無助的七十多歲俄國老先生非常冷淡，假裝聽不懂俄語。他下注時被誤解，讓他感到非常氣餒，幾乎哭著離開賭桌，直到他們找到一位會說俄語的工作人員。我後來一整天都感到內疚，必須假裝沒看到一些會說俄語的朋友，以免被識破為無情的偽裝者。有一次很驚險，有個朋友在另一張賭桌上對我揮手。我被迫把手機丟到地上，然後鑽到桌下去撿手機，等他困惑地把手放下來。僅供參考，我不建議任何人

爬到賭場的地板上！

如果你的目標是準確預測，這種成績就足以讓你絕望。我能看透靈魂嗎？眞正的答案是響亮的不行，儘管我當時覺得可以。如果有人覺得只要研究過心理學與欺騙的心理，就有資格判斷別人是否說謊。抱歉，要讓你們失望了。但另一方面，如果要說我對詐騙專家的研究有什麼心得，那就是騙子越高明，我們越難發現被騙。心理學家發現大多數的人判斷謊言或實話，不比拋銅板好到哪裡。就算接受了相當的訓練，也不太能發現老練的騙子。臉孔並不是很好的基準，眼睛當然也不是靈魂之窗。如果你嘗試凝視一個人來判斷他們是否誠實，你注定會失望。所以我這樣是承認失敗，放棄觀察破綻嗎？

答案也是響亮的不是。印象，不管是根據某種外表（如我以爲是瘋子的超緊牌手），或根據某種動作（他每一手都加注我！），其實都有價值。我看過夠多的「羅登想什麼」遊戲，有些人眞的可以觀察到似乎看不見的資訊。也許不是說謊，但就是有訊息。只是必須符合一個特定的條件：最後的判斷必須是根據資訊。在撲克上就是數百手牌局、數千點的行爲觀察。透過無數小時、重複互動，很容易因爲符合現有的認知就做出判斷，但任何訊息的眞實性都高度可疑，除非經過專業檢驗。**孤單的認知捷徑很有問題，但如果我們有了資訊與觀察的支撐就會更有力量。**在牌桌上通常沒有足夠時間，除非我們與同樣的對手交手了很多很多次，或在電視上反覆研究過他們的打法。

幸好，有些研究者花了數百個痛苦小時觀察是否有訊息可得。比起我們對於剛上牌桌的新對手的任何快速解讀，他們的發現要更有用。我在蒙地卡羅出紕漏之後（現在我知道還有其他的解讀錯誤），我專注於尋找更多科學方法來評估對手。距離主賽事還剩兩個月，我是否能找到更多解讀的資料，來幫助我彌補技術上的不足？我無法在數學上打敗職業高手，但我努力加強陌生的撲克技術（見鬼了，我甚至買了本來發誓不會買的解算器程式），卻忽略了可能是我最大的天然優勢。我是否可以多利用一點我的心理學背景？要進步一點不會很難，因為目前我自己的「解讀」簡直是爛透了。但我想成為那些似乎真正能看透靈魂的牌手。如果其中有科學，我一定要找出來。

♣ 祕密就這樣洩露

麥可‧史列皮恩專門研究祕密。我們想保守祕密時的狀況是如何？祕密如何影響我們的行動？我們的外表？我們的身體行為？史列皮恩在大學研究膚淺判斷的心理學，給學生看很短的人物影片（幾秒鐘而已），看學生是否能猜出行爲中的涵義。例如爲何此人移動手臂？撿起一樣東西的意圖是什麼？

「我們想把個人認知濃縮到最基本的成分。」史列皮恩告訴我，他們有一些正面的結

果，決定更進一步：拍攝真實世界中的人物影片，用簡單的手臂動作撿起與放下東西。他們花了很多時間尋找符合條件的拍攝對象，然後發現了一個有豐富保密動作的金庫：職業撲克牌手下注的影片。於是他們開始了新的研究路線。「撲克研究實在太讓人興奮了，後來我們專注於此方面。」他說。

沒錯，正是這些研究讓我找上了史列皮恩：這項神奇的研究也許可以助我一臂之力，讓我在有限時間內提升實力。

在三項實驗中，史列皮恩的團隊要學生觀看世界撲克大賽的影片。有些影片沒有經過修改，可以看到牌手下注時的整個上半身與臉部；有些影片修剪成只看到頭部與胸部，看不到手部；有些影片只有手部，看不到牌手的長相，但可以看到處理籌碼時的手臂與手部動作。實驗中要學生根據影片來判斷底牌的好壞。

結果實驗中發生了奇怪的事情。當學生看到未修改的影片（我們平常所看到的）他們對底牌的判斷跟瞎猜差不多；當他們只看到頭部時，判斷比瞎猜還要差，也就是準確度不如拋銅板。這顯示臉部給予了更多錯誤的訊息，而不是有用的資訊（我覺得很正確，因為我一直都是根據臉部。也許大家都應該戴上面罩，才會對我有幫助）。但是當學生只看到手部的動作，他們的成績就大幅提升。甚至對撲克沒有經驗的人，突然都能較準確地判斷底牌的強弱。

手部為什麼能傳送訊息？在最後的實驗中，不是要學生判斷底牌好壞，而是判斷牌手的自信程度或動作的流暢程度。史列皮恩發現學生找到更好底牌的準確度高過了瞎猜。他們能挑出較有自信的人與動作較流暢的人，也就是握有致勝好牌的人。

之後數年，史列皮恩做了更多的手部動作研究，但有一些是主觀的。例如，如果對撲克有大致的了解，猜測某人底牌強弱的準確度就會比較高（但打牌的經驗似乎並不重要）。所以懂撲克是有幫助，但根據手部動作來判斷強弱，似乎是發生在較基本與直覺的層次。如果你善於觀察非口語的訊息會有幫助，也就是有注意觀察的習慣──不只是聽從艾瑞克的建議收起手機，而是注意人們的身體線索──就比較能夠發現這些資訊。

史列皮恩讓我對於破綻的力量比以往更有信心。是的，我們自己的直覺判斷時常是根據不正確的資訊輸入，極不可靠。但如果有人幫我們研究出該觀察何處（不是我們大多數人會自然去觀察的）我們就可能更為敏銳。不只是在撲克，而是可以做出各種準確的行為預測──不是對人的判斷，而是預測他們的行動，不管我們對他們有什麼感覺──**只要我們能放下平常喜歡觀察的線索（臉部），而去觀察身體，便可以從一個人伸手拿東西的方式來預測他是否準備合作或對抗。** 球員準備改變行進方向，想要欺騙對手時，旁觀者的預測可以勝過拋銅板。無論如何，我們都會預測，所以何不放下我們的自我與確信，讓比我們更能夠仔細篩選實際訊息的人，來引導我們的觀察？

我誓言在接下來兩個月，我將減少透視靈魂，而更專注觀察玩家手部的動作。我將觀察玩籌碼、下注、查看底牌、跟注與加注，看看會有什麼進展。我的解讀會進步嗎？反正不會更差了，但我真正希望的是現場賽的突破。如果我只要能進步幾個百分點（嗯，我已經學到教訓，在底部的幾個百分點有多重要）──任何優勢，就算只有一點點，只要有時間與精神就值得去追求。我會全力以赴，謝謝，等著瞧。我將成為這裡真正的「手相」專家。

史列皮恩的研究不僅給了我另一個目標，也讓我覺察到自己的直覺有多麼狹隘，雖然我對自己的判斷很有信心，但我也沒有注意到自己的行為。我知道自己應該要有張撲克臉，大家在各種情況都會這麼說，但我對於較基本與生理上的變化比較無防備。我擔心自己會臉紅，但我不擔心自己的手會替我臉紅。如果有人詐唬我，不是因為他們是凶猛白癡，而是因為他們讀到了我不自覺發出的身體語言，不知道要隱藏的訊息？

也許那個俄國老頭是看到了我的遲疑？也許那位無情婦人是從我的姿勢、我的過牌、我的跟注看出我對A牌的恐懼？現在想一想真的很簡單。但我太專注於學撲克，完全沒想到我可能是個破綻娃娃。我要如何控制自己根本不知道應該控制的東西？這也需要加強，而且要快。世界撲克大賽充滿了職業牌手。如果我會洩漏資訊，他們一定接收得到。

解讀自己

「水手對於天氣有一種形容：他們說天氣很會詐唬。

我想人類社會也可以這樣形容——

情況可能看似黑暗，然後雲層露出空隙，一切都改變了，有時相當突然。」

——E·B·懷特，《給納杜先生的信》(Letter to Mr. Nadeau)

——紐約市，二〇一七年五月至六月

我發現自己來到布魯克林的咖啡店，遠離了蒙地卡羅的閃亮紙牌、下注與詐唬，坐在布雷克·伊斯特曼 (Blake Eastman) 的對面。

史列皮恩是研究祕密、對撲克感興趣的心理學家：伊斯特曼則是前心理學家，轉為職業撲克牌手再轉為行為分析師。現在還不算是夏天，世界撲克大賽即將來到。我沒有很多時

間，但希望這短短的空檔便已足夠。畢竟我可以在最後一天決定要玩什麼。不需要提早投入（或提早失敗）。布雷克很友善，開朗的笑容配上美國式的短金髮與藍眼珠。方正的下巴、很寬的眼睛與圓潤的臉孔，可以讓他被歸類於「可信」的一端。他說話時身體前傾，用手勢來表達重點，眼睛的完美凝視，都散發著專業與自信。

過去十年，他研究非口語溝通的應用，專注於約會行為——我們在第一次約會時的身體語言如何傳達我們是誰、想要什麼、我們是什麼樣的人？——他的研究中讓我注意的是一項對於撲克牌手在他們的自然生態中（也就是牌桌上）的大規模調查。他觀察現金桌的牌手超過數千手牌局與一千五百小時，使用無線射頻識別技術（RFID）來偵測紙牌中的晶片，就可以知道牌手的底牌，然後有一組研究人員使用軟體來標註牌手行為。這些資料經過匯集與整理，尋找牌手的行動與底牌強弱之間的潛在模式。

但在我們談到撲克之前，布雷克想說清楚一件事：「我討厭用『破綻』這個詞。」他說，「不僅讓人誤解，以為在欺騙中可以找到小木偶的鼻子——找到破綻就對了！你就知道對方在想什麼——但這樣太簡化了破綻的研究。」（我還是要用這個詞，儘管他有所保留。）

以整體來看，破綻不是一個姿勢，不是一個動作就有訊息，而是重複的模式與行為。破綻不是完美的對等關係。就算你發現了符合特定結果的破綻，也不意味著將來永遠都符合，破

或沒有破綻時就沒有特定結果。「大致上，」布雷克說，「我們只是觀察行為如何補強該情況下講述的故事。」只是大拼圖中的一小塊。

「而且別管臉部了。」『撲克臉』這個詞實在很傻，」他說，「因為就算在基本層面，牌手也知道要隱藏訊息。如果你花所有的時間凝視對手，最多只能讓身邊的人感到不自在。撲克牌桌上大部分的動作只是雜音，當然可以列入訊息過程，但你在牌桌上要處理這麼多事情，通常只是讓人分心。」

那麼我們應該注意什麼？手部動作呢？我很想知道他對史列皮恩的研究有何看法。他點頭說扎實，並表示他的團隊也發現姿勢傳達了大量資訊，史列皮恩注意到的流暢度也是其中之一。「自信的人較快從 A 點到 B 點，沒有太多遲疑，」布雷克說，「當你是在撲克頂端的範圍時，通常你也會這樣。」頂端範圍就是指最佳的牌型組合。

但他的小組所發現的比上下注動作強弱更進一步。如果觀察夠多牌局夠長時間，就會開始發現可能有意義的模式。

模式通常有兩種形式。第一種是與思考過程有關：一個人如何思考與反應？「當人們猶疑不決時的籌碼擺弄，或在頂端範圍時的下注方式——這是我們要去注意的地方。」布雷克說。

他舉例 A–A 對上 7–9，當有 A–A 時，我非常清楚知道該怎麼做：就是加注。我的思

考過程清晰確實，我的姿勢也會同樣表達出來。但7～9是邊緣性的起手牌，兩種方向都有可能。如果有人在我之前加注，我可以蓋牌、可以跟注，也可以再加注。我可以真正考慮這三種策略──我的姿勢也可能表達出來。我可能會有點遲疑，花更多時間。不管我如何決定，都會不可避免地透過行動表達我的思考過程。

「經常可從牌手的手部動作看到這類事情，」布雷克說，「我在世界最大賭注的牌桌上看到過。有時候，牌手玩的時間太長，發展出這些微妙姿勢，他們沒有真正覺察到。」

最大的破綻通常是發生在牌局剛開始，牌手首次查看自己底牌時：他們如何查看、查看後的立即動作，通常是牌手在整個牌局中最誠實的動作。賭局還在初期階段，賭注還不高，沒有投入太多籌碼，所以他們的戒備較低。進行大型詐唬時，所有人都知道要藏匿破綻，但在這個階段，還不會有大型的詐唬，所以不太會考慮到藏匿。（我不禁想到過去在牌桌上以及牌桌之外，我可能被詐唬而沒看到跡象──可能我沒有注意或不知道該注意什麼。這讓人很不好受，我不太願意去多想。我不喜歡覺得自己是個笨蛋。）

藏匿破綻，或牌手刻意隱藏他們覺得是破綻的行為，是他的小組發現的第二種模式。

「這個更難處理與了解，」布雷克說，「其實不是處理原始的情緒，」──也就是所謂的撲克臉，「而是去了解牌手的藏匿程度與如何藏匿。」例如一個人有多麼靜止不動？也許他們詐唬時會完全靜止不動，拿著堅果牌時只會部分不動。「同樣的策略，不同的程度。」布雷

克說。或者，也許手部位置會不一樣，或呼吸方式不同。找出他們如何藏匿破綻，就可以逆向找出他們究竟想藏匿什麼。

布雷克不太願意說出更多具體細節，我不怪他。破綻就是如此：一旦大聲說出來，解讀就會失效。行為越是具體，當牌手知道之後，就停止了訊息傳達。但我想知道特別一位牌手的具體細節：我自己。布雷克是否同意分析我的非口語線索，如他在實驗中的做法？我是否比我自己以為的更清楚易讀？如果是如此，他能不能指點一二，讓我不那麼容易被解讀？他能不能讓我在面對夏季的鯊魚之前，變成一個上鎖的盒子，而不是充滿破綻？

「我喜歡這種研究，」他說，「我們來做吧。」

所以在接下來兩個月，布雷克進行了過去六年的實驗：他觀察我現場打牌好幾個小時，掃描了底牌，再與其他牌手數千小時牌局的資料相對比，最後給了我一份報告。

♣　留心那些可疑的動作

就像布雷克不願意對我透露他所有的研究，我也不太願意透露我自己行為的詳細分析。

但為了服務眾人，我必須犧牲一些自我。

一如預期，我自己的行為分析最豐富的區域是在翻牌圈之前，我查看底牌的動作。我有

個做法是布雷克特別不喜歡的：我會反覆查看底牌數次。

「你再次查看底牌時，就有落入模式的風險。」他警告。有些牌手只會再次查看普通的牌型——很容易記住你有一對K，但也許要再次確認是同花5─6或6─7。有些牌手改變再次查看之間的時間，有時會看比較久，有時只是看一下。那也可能與底牌強弱有關。

「真的必須打破這個模式，」布雷克說，「你給我的訊息越少，你的動作越少，我得到的資訊就越少。」如果我真的想再次查看——也許我是累了，精神不好——他建議我應該固定在翻牌圈發下之前再次查看底牌。這樣至少確定每次都是在相同的時間，就會成為一種習慣，而不會是一種偏離。

第二個可疑的動作：我會把手放在底牌上。

「不要這樣。根本就不要碰底牌。」布雷克警告。人們常在不同的牌型範圍中，用不同的方式來把手放在底牌上——一種方式代表強牌，另一種則顯示了普通牌。「事實上，」他說，「不要在底牌上放任何東西。就算是把一枚籌碼放在底牌上，幾乎都是一個破綻。不是籌碼擺放的位置，而是你擺放籌碼的方式。有直接的方式、有聳聳肩代表無所謂的方式，每一種都有不同涵義。」

第三個可疑的動作：除了再次查看底牌，我其餘的動作可能有點太規律，尤其是在比賽初期。隨著夜晚漸深，我感覺累了，就會開始偏離這種規律——因為我在初期的動作太一

致，這種偏離就變得明顯，傳達了不該有的資訊。我開始動得較多、姿勢變得較大，結果就傳達了較多訊息。

「很多人以為在牌桌上像機器人一樣動作是藏匿破綻的最好方法，但那其實是最糟的。」布雷克解釋，「你對於藏匿破綻的認知過程越多，就越可能在最後發生錯誤，透露更多資訊。」

與其保持規律的動作，他建議保持更深一層的規律，幫助我對抗疲倦，專注得更久。因為這是關於我的思考過程，而不是強迫我注意更多東西（我是不是用同樣方式下注？或把我的手放在同樣位置？）

「在每一個動作之前，停下來，想一想你要做什麼，然後執行。」布雷克建議。只要我能這樣做，我就可以確定思考了所有範圍的每一手，A－A、同花連張與垃圾牌都一樣。因為我在行動之前思考，每次都會有自信——我每次動作都會延遲，就不會產生「清楚決定時立即行動，複雜決定就延遲」的問題。整個過程會更自然流暢。當然我的手部姿勢可能不會完全一樣，但不太可能傳達任何訊息。

這個建議的好處遠超過了撲克牌桌。做自然流暢的決定，而不是立即動作或反應，建立起標準化的過程。這些工具幫助我們冷靜下來而不會衝動，幫助我們保持理性、看到大局。

思考過程自然流暢讓我更難被解讀——但也讓我更能夠看清楚自己的思考過程。

我計畫練習這種標準化過程。艾瑞克與我將安排五月份的一些小錦標賽。我在六月去拉斯維加斯參加世界撲克大賽的初期比賽，繼續練習。到了七月，我就可以搞定。我告訴自己，不會再有什麼俄國凍原老頭或無情沙漠婦人能夠解讀我。我會非常扎實，蓄勢待發。

喔，還有最後一件事，布雷克告訴我，我微笑與談天有點太多了。糟糕。

「對你來說似乎很自然，」布雷克說，「但我會小心。你是很會互動的牌手。如果我跟你玩牌，我一定會與你交談，看看是否能套出什麼東西。」

他說得有道理，不僅只說對了一個地方。天啊！無情婦人、俄國老頭，我們真的聊得很愉快，然後他們才痛下殺手。他們對我的解讀顯然比我對他們的要好很多。我是真誠的，他們也可能是，但他們也弄清楚了我。我是對話中較幼稚的一方。我嘆口氣，完全了解這可能是我的一大漏洞，但我仍感到很掙扎。我不認為我能夠，或想要完全革除我的一些行為。對我而言，這些行為是撲克的一部分，讓這個遊戲有趣生動。

言語的操弄——在牌局中誘騙對手說出訊息——是被高估的。通常這麼做所洩漏的資訊會超過對手，但是在牌局休息時的交談、對周遭的人表達真實的興趣又是另外一回事。我常花時間詢問同桌牌手的故事。他們為何來這裡、他們在想什麼、他們不玩牌時是做什麼的。這樣不僅改變了氣氛，減輕了肅殺之氣，也讓你對他們的動機有重要的了解。我後來發現，行動背後的理由才是最真實的破綻。我只是要小心，不要被用在自己身上。

心理破綻

當我在心理學研究所與沃爾特・米歇爾一起研究時，我很熟悉一種分析行為的特定模型：認知情感性格系統（Cognitive-Affective Personality System）。數十年來，沃爾特一直認為五大性格特性（開放性、盡責性、外向性、神經質性、親和性）基本上是錯誤的。這不僅沒有表達人性的細膩，更剝奪了環境的關聯，在說不通的事情上給予人們一種共通的評分。沃爾特舉例，也許有人在工作上盡責，在家中卻很懶散；或在老師權威面前很可親，在同學面前卻是個惡霸。性格必須與環境有關、與人際互動有關。如果沒有進行嚴密的分析，別想要解開其中的奧祕。沃爾特與正田佑一（Yuichi Shoda）在一九九五年，正式提出認知情感性格系統的概念：

在此提出的理論，顯示出個體的差異在於如何選擇性專注不同特性的情況、如何在認知上與情緒上分類與編碼，以及這些編碼如何啟動性格系統中與其他認知與情感的互動。本理論不把人視為對情況被動反應，或行動卻不注意細微特性，而是採取主動與目標取向，建立計畫與自我改變，部分地創造了情況。

人不是特性的組合，而是對情況的反應與互動的關係來的拼圖。如果可以拿到一個人的行為側寫檔案——用「如果怎麼樣……就怎麼樣」的關係來列表（例如「如果我感覺受到威脅，我就會發怒」），你就能夠解讀這個人在特定情況下的行為，而不是只依靠一套特性評分。

破綻是最難以掌握的撲克技術，因為沒有速成捷徑，必須靠經驗、靠長時間的分析，來找到牌手習慣上的準確資訊。每次換了牌桌、換了對手，就算是同樣的對手，只要換了環境，必要的計算就會改變。但認知情感性格系統是不一樣的系統，它不依賴行為的模式，而是心理與情感上的互動。

我的目標不就是要預測特定環境下的行為？這不正是認知情感性格系統設計的功能？撲克是認知情感性格系統理論學家的美夢：完全關於人際互動。在牌桌上可以看到許多狀況是在現實世界中要花好幾個月才會遇到的。撲克是活生生的戲劇，把各種情況濃縮在一起，強迫你去面對。有時高昂，有時低落，有時振奮，有時疲倦，有時處於防衛：所有的情況一再上演，每一手牌、每一次比賽的曲線，就像迷你版的人生故事加速進行，還有各種章節。

一個人對於贏得大底池有什麼反應？輸掉大底池？被詐唬？成功詐唬？一個人要如何面對一連串的壞牌？如何處理一連串的好結果？贏得一次拋銅板有什麼反應？輸掉拋銅板有什麼感覺？他們會在意其他人的想法嗎？不想表現弱勢？害怕詐唬（或被詐唬）？加注（或被

加注）？

有一些破綻是關於反應而不是行動，而且是動態的反應。

「你的對手會經歷不同的階段，」艾瑞克在我們的課程中說，「時常看到他們輸了很大的一手牌，然後突然間，他們很可能想要設法贏回來，他們的判斷就不會那麼好。這是很常見的情況。」也可能相反：他們變得害怕，想保護剩下的籌碼，不敢去詐唬或玩大牌。這是「如果怎麼樣……就怎麼樣」的模式，不是根據眼睛或鼻子的表情動作。不需要花幾千小時觀察，只要一些沃爾特所謂的診斷情況。

你的性格會顯現在牌桌上。你的包袱、你的經驗、你的自信、你的刻板印象，最後會產生一種動態，讓你不自覺地表現出來。

場景：六歲大的我在低價公寓後方的遊樂場玩耍，我們才剛搬來。沒什麼特別的，有一個鞦韆、一個滑梯、一組金屬單槓讓人攀爬盪吊。這些金屬桿是我的敵人。我非常想要用膝蓋倒吊著，自由自在放開雙手，用顛倒的方式來看世界。我姊姊做起來非常輕鬆。天啊，我真希望加入他們（雖然我從未說出來）。我覺得自己是個愚蠢的冒牌貨。他們有人取笑我。

我試了大概一百次。我坐在單槓上，慢慢往下溜，讓膝蓋靠著槓頂，如他們的做法。我開始往後傾，但無法放手，我的手不讓我放開。我怕自己的腳會背叛我，就會頭朝下摔到地上。我被卡在笨拙的半蹲姿勢，必須再次承認失敗，我開始設法讓自己回到坐著的姿勢。我沒辦法。我

滿腦子只想到脖子折斷，這樣的死法太沒意思了。

「膽小貓。」一個孩子叫道。

我真的是，我知道。但我就是放不開手。直到今天，我都還沒有倒吊在單槓上過。我能做頭頂倒立、手倒立、翻滾與平衡，但仍未征服遊樂場。我是隻膽小貓。在冒險分數表上，○分是絕不冒險，十分是永遠冒險：我大概是負二分。

但是，我上大學時，決定為了寫論文去喬治亞（是喬治亞共和國，不是喬治亞州）。我要趁那裡有內戰時去，因為我要觀察實際的決策心理學，體驗真正的人民與領袖在真正危機時的反應，而不是在大學實驗室中的危機。所以，手拿著筆記本，我飛越半個世界，雇用了一位保鑣，設法來到真正的戰爭前線。這樣可以得到多少冒險分數？

還有我放下《紐約客》雜誌的事業來打撲克？或害怕騎機車或搭直升機，除非逼不得已？或與現任丈夫才認識兩個月就同居？或從來沒嘗試過任何娛樂性藥物，連大麻都沒有，因為我害怕會永久傷害我的神經元？看了這一切，說說我是愛冒險或厭惡冒險？

答案，如沃爾特會說的，完全要視情況而定，不可能大概地判斷。但在撲克桌上，我的「檔案」，或沃爾特所謂的行為標籤，會完整浮現出來。布雷克找出一些可能透露資訊的習慣小動作，我當然會盡全力消除。但更重要的破綻將是心理上的。我避開小風險──在邊緣性的位置，更激進的牌手可能跟注或加注，我會選擇蓋牌。但如果情況適合，我也願意進行

瘋狂的詐唬，可能斷送掉我的比賽。花一天時間觀察牌桌上的我，就可以超過認識我多年的人，看出我的冒險方式。撲克是完整的生命戲劇，將多年的情況與條件濃縮到一天的錦標賽牌桌上。

但有趣的是，這種動態變化多端：情況可能因為牌手而改變。心理情況不是穩定的，因為不是關於紙牌與行動，也關於參與者的情感經驗，所以是相互呼應的。我如果覺得對方有不同的反應，我也會有不同的行動，反之亦然。在同樣的情況下，我可能會有不同的冒險分數。這是一種不斷調整的過程。

要戰勝對手，必須進入他們的戰術空間，找出他們在觀察什麼、他們的位置與決定、他們將如何行動，這樣就能預測他們。因為上牌桌就像作戰，最後將由資訊來決定勝負。打牌時會收到訊息，也會發出訊息。你的行動除了在牌局中導致特定的結果，也包括發出資訊讓對手來解讀，說明你的策略，讓人可以從中逆向想出你使用的策略。這是資訊處理中很深層、很多層次的問題。

任何人對我的初步解讀很簡單：我是女性。這會如何改變他們的認知情感性格系統？我發現有些男人會想保持紳士風度，覺得贏我的籌碼不高尚。他們常常秀出底牌給我看，讓我知道我棄牌是正確的。當我發現了這個情況，我就可以利用，比較常選擇蓋牌而不是跟注。

有些男人認為我根本不該玩撲克，我應該去做家事或包尿布。他們想趕走我，所以會施壓與詐唬我。當我發現時，我可以打得更被動些，讓他們把籌碼送給我。

有些男人不認為女人會詐唬。如果我加注，表現出勇氣，他們就會棄牌。我就可以比平常更被詐唬。有些男人寧死也不願意被女人詐唬，就會用很糟的牌跟我的注，只為了想要看我被打敗。對於他們，我可以下更多薄價值的注，但是要避免詐唬他們。而這一切都只是最初的層次。

現在來到了認知情感性格系統的互動部分——他們是否知道我在調整？他們這麼做是故意讓我以特定方式回應嗎？

我在蒙地卡羅碰到的一手大牌，六人桌賽事打到很深，是我那趟旅程的最後一場，我必須決定是否要用我的大部分籌碼跟注。我與一位俄國老先生打了一整天（不是之前那位，這位比較晚出現，但我對那隻西伯利亞狼的印象猶新）。他符合了我新建立的男性刻板印象：對他們而言，我應該待在廚房，而不是賭場。

就像騙我的西伯利亞老先生，他多次對我施壓，然後高興地秀出詐唬。我偷聽到他在休息時對朋友吹噓說：「打敗這女孩！」（幸好他不知道我會說俄語）。我也看到他咒罵另一位對手的 A－A 打敗了他的 A－K。他不喜歡輸。

現在我們到了河牌，俄國老先生全押了。如果我跟注而錯了，我會輸掉三分之二籌碼。

我的牌是所謂的詐唬捕手牌（Bluff Catcher）：只能夠勝過詐唬的牌型。雖然我有頂對，但對於此時的激烈戰況，如果他全押是爲了取得價值，我就落後了。我不知道該怎麼辦。

我思考時，他站起來開始舞動身體，慫恿我跟注。「拜託，快跟注吧！」他叫道，然後要求工作人員倒數計時。從來沒有人對我要求計時，我感覺非常糟。最後我決定跟注。他秀出三條，我把自己的籌碼交出去。

他是設計好的嗎？我很難不覺得他是設計好的，我被他引誘進去了。我讓自己心中的印象擋住了應該是很強的訊息：這男人在唱歌跳舞，他大概有好牌。連破綻大師麥克·卡羅都會告訴你，這種行爲代表了力量。我說連卡羅都這麼講，是因爲他的書雖然是最早談撲克破綻的，但他的理論沒有任何嚴密的分析，有一點跟不上時代，但這是最基本的判斷。在這一手牌，我是笨驢。

所以我還有什麼？顯然我的認知情感性格系統比我想的更爲動態與複雜。儘管研究這套系統多年，我從來沒有好好深入探索我自己的獨特動態。我忙著解讀其他人的動機，忘了計算到我自己。

我知道我想要超越基本有效的層級，成爲高手，正確解讀人們有多重要。對於激進的牌手跟被動的牌手要有不同的打法，對於很強的人跟對於很弱而且詐唬的人要有不一樣的打法。

我知道要正確解讀有多麼困難。透過仔細的觀察，你不僅需要學習區分易出錯的直覺與眞實

的資訊，也要了解如何利用你所看到的——還有你自己是否被利用。

最後那部分似乎被我遺忘了。我忙著解讀其他人，沒有停下來解讀自己。布雷克只能告訴我在身體動作上洩漏的訊息。他沒有足夠材料揭開我的內心，了解主宰我行動的內在拉鋸。在他分析的每一手牌局，都想像了有多少內心運作是我自己沒有覺察到。我做了身體上的側寫檔案，但是心理上的呢？我了解原因嗎？

我在目前的學習階段專注於破綻與解讀上，可能錯失了一個重要步驟：我必須解讀心理而非解讀身體的第一個人，就是我自己。要是我學到了這堂課，我就不會在那壯麗的懸崖與星光撲克室之後沒過多久，發現自己趴在里約賭場的廁所地板上浪費了一萬美元。

情緒炸彈引爆

——拉斯維加斯，二〇一七年六月至七月

「博弈是一種讓人著迷的巫術……（賭徒）不是被提升到成功狂喜的巔峰，就是墜落到不幸絕望的深淵；總是處於極端，總是置身風暴；此刻賭徒是如此安詳平靜，讓人覺得不可能被打擾，下一刻又狂暴易怒，威脅要毀滅自己與他人；如他勝利時的昇華，失敗後被激情的浪濤撲打，直到他失去了意識與理性。」

——查爾斯・考頓（Charles Cotton），《完全的賭徒》（The Compleat Gamester），一六七四年

六月來得比我想得更快，彷彿昨天我才從蒙地卡羅算是凱旋歸來。（此時我覺得應該更自豪一些）。目標會移動，雖然有了新的目標，不管看起來多難達到，也不能否定我達到了第

一個目標。況且我發現了正面心態的一個關鍵，是去找到其他比你表現更差的撲克牌手。詢問到夠多人連一次都沒有進入過錢圈，你就會對自己稍微不負面的旅程感到適當的滿意。）

我發誓要加強自己的解讀能力，同時降低其他人對我的解讀，盡全力準備迎接在遠處虎視眈眈的主賽事。

但我究竟是在什麼程度？

五月並不如預期。艾瑞克與我找到了一些地方賽事可以讓我練習，但當我回到布魯克林後，我發現自己不想離開。我從一月就一直在旅行。到拉斯維加斯二週或三週、馬里蘭州一週、康乃狄克州一週、蒙地卡羅幾乎二週。就算我在紐約時，也常去紐澤西州。咖啡店已經成為我的非正式辦公室，撲克成為我的生活。我的真實生活自然但也讓我驚訝地被暫時擱置了。

幸好我有一個完全支持我的丈夫，一直告訴我要對這個計畫全力以赴，看看結果如何。但當我回到家中超過二天，我明白自己感到非常孤單，已經忘了當初打撲克的許多理由。我是為了理解控制的極限、運氣的本質。我想讓自己的生活變得更豐富、更好。我有做到這些事情，但在我不停歇地想要在非常有限的時間內攀上世界撲克大賽主賽事的頂峰，我忘記停下來享受這一切──享受遊戲、享受旅程、享受新技術快速融入我的思考過程。我想留在紐約與我丈夫相處，他現在也開始了他自己的新冒險。我想欣賞紐約的早春──我一年中最喜

歡的時節。我想要享受自己終於控制好的身體健康，現在我可以出遊了。我想要探望我的家人，好幾個月沒見到他們了。換言之，我想要暫停。

掌握平衡總是困難的。你要花多少時間學習？多少時間留給自己？可以放棄一邊嗎？我有雙重目標：我的撲克旅程，以及撲克將導向的更大旅程，無法分割。我學習時，撲克技術當然需要自我知識、自我照顧與自我反思才能掌握。如果心智與情緒狀態不夠穩固，一切技術能力都會蒸發。我從蒙地卡羅回來後，有一件事很清楚：我需要重新充電。

我在五月正是這麼做。我仍每天學習撲克、觀看影片、寫筆記、思考策略。我練習觀察牌手的細微訊息與姿勢、觀看自己的影片，尋找該注意的地方。艾瑞克在拉斯維加斯，但我們每週通幾次電話來討論。不是我的牌局，而是其他人的。我們觀看網路影片、討論策略。

我在公寓中私下練習玩籌碼（好處：籌碼上沒有奇怪的髒汙，不會黏在一起）。我為自己打氣：六月會很棒，六月將是我需要的推動力、六月將讓我有打主賽事的信心，知道這筆錢將花得有價值，不會成為昂貴的記者遊樂。

五月三十日，我搭上了飛機。計畫是花兩週打初期賽事，回到紐約兩週（我的好友竟敢把她的婚禮安排在世界撲克大賽時舉行）。艾瑞克也警告我，在拉斯維加斯待一個半月來打世界撲克大賽，對於我現階段的學習旅程可能不是很健康，有太多刺激而沒時間思考與吸收調整。然後，在七月四日之後回去參加主賽事。當然這是假設六月的這兩週也很順利。

「有很多比賽價格較合理，有很好的價值。」艾瑞克告訴我。不只是淑女賽，還有巨人賽、百萬富翁創造賽、巨人大賽。我必須承認他們很會取名字。誰不想參加讓你成為百萬富翁或感覺龐大如巨人的比賽？很多人來世界撲克大賽不是打主賽事，而是許多較小的比賽。以資金庫的觀點來看，這當然是聰明的選擇。最先上場的是巨人賽，參賽費五百六十五美元，算是世界撲克大賽手鍊賽最實惠的。每年都號稱獎金可讓冠軍幾乎成為百萬富翁。我很興奮、很緊張，充滿了各種情緒。我的第一場世界撲克大賽，這就是我一直努力的目標。

這是我首次來到里約賭場，我走進去就立刻迷路，原來我走錯了入口。比賽不是在旅館，而是一年一度舉行世界撲克大賽的展覽中心。老鳥牌手知道直接去旅館的後面。艾瑞克忘了提到這個細節——或許他提到，但我太興奮而忘記了——我發現自己被困在奇怪的紀念品商店之間。

真的有人會來這裡嗎？我想。

這不是展開世界撲克大賽旅程的好心態，我感覺彷彿回到了金塊賭場。我經過了一家越南餐館，看到右邊有世界撲克大賽的黃色旗幟，終於嗅到了氣味。我急忙朝那個方向前進，經過一家星巴克，跟著紅箭頭繞過轉角。

我的方向正確嗎？頭頂上的箭頭給我肯定的答案，世界撲克大賽在右邊。我穿過很長的走廊，右邊是玻璃，左邊是小商店，我看到越來越多的人。走廊通往圓形的場地，充滿了人

聲與人潮。天花板上掛著一條很大的旗幟，寫著「歡迎來到第四十八屆世界撲克大賽」。前方，我看到很大的兩扇門，打開通往放滿牌桌的大廳。中央是一個開放式的商店，販賣世界撲克大賽商品。右邊是登記處，我需要去排隊確認我的帳號，將來可以線上登記。我事先在網站上讀過相關詳情。

我被指引到登記窗口，離開圓形場地走進另一條走廊。我往左轉，被眼前的景象嚇了一跳。走廊上都是小攤位，每一個攤位都在賣東西。看來每一個攤位至少有三名員工，不是站在商品後面，而是站在走廊中間攔住經過的人，想把人帶到販賣區。我是來參加撲克比賽，不是逛市集，但這裡真的很像市集。有不少旁門左道的怪東西。有個吧臺，彩色圓柱中冒著泡泡，看起來像電影《回到未來》怪博士的實驗室。

「想不想來一點純氧讓頭腦清醒一些？」一個活潑的聲音在我右耳響起。我轉身，準備大聲指出這種氧氣酒吧完全是騙局，不僅不會讓頭腦清醒，反而會感覺更糟，但我決定還有更重要的事情要做，就只是搖搖頭。

「充電器！耳機！充電器！耳機！親愛的，要耳機嗎？這些最棒了。」我推開兩個緊抓著充電器與耳機，有如這是救命繩索的男人。他們似乎非常喜歡這些玩意兒。我真的希望充電器可以救人一命，因為我瞄到價格是一般的五倍高。我很同情那些比賽到一半，手機沒電的人（幸好艾瑞克提醒了我準備錦標賽求生包：飲水、營養食品與手機

充電器。我自己加上了工業級的消毒洗手膏）。

還有攤位在販賣水晶——每一顆都有獨特的能量，招牌上這麼說：絕不要沒準備就上撲克桌。啊，正是我缺少的。我傳簡訊告訴艾瑞克，我不再擔心了，我會買一些水晶，然後手鍊就會跟著來。「好計畫。」他回訊。

也有一些正經的攤位。一家撲克書籍出版社正在廣告克里斯·摩門（Chris Moorman）的新書，關於他如何成為「史上最成功的線上撲克牌手」。有一張人型立板站在書籍旁邊，我想就是摩門。我記了下來，等回旅館後查一查他。我看到一個攤位是專門服務撲克牌手的會計公司。真聰明，等著為贏大錢的人服務。我不知道這家會計公司是否夠好，但顯然很有生意頭腦。最後，我看到了登記隊伍。我排到後面，等待入場。

🃏 世界撲克大賽這頭猛獸

五發子彈。意味著五次重新買入。五次付出聽起來很實惠的五百六十五美元參賽費——至少與一千、三千、五千、一萬美元賽事比較起來很實惠。這就是我最後在巨人賽花下的費用。我本來只打算付一次——但每次出局後，我就又回去排隊，希望再有一次機會。第二天也是，以及第三天。從五百六十五美元變成兩千八百二十五美元。我來這裡三天，已經花掉

兩週的一大部分預算。怎麼會這樣？我是怎麼搞的？我是個有理性的穩重人物，有一位理性的智慧導師，一再囑咐我對資金庫要有責任感。我到底是怎麼了？

當我在巨人賽最後一組出局後，頭昏眼花地離開里約賭場時，這就是我腦中的聲音，感到難以置信。這是我從未經歷過的：巨人賽是多次買入賽事，在三天內有六組初賽。每一組可以買入兩次。也就是說，如果你出局，而當天的買入時間還沒結束，你就可以再次買入——或再開一槍（撲克的俚語）。如果買入時間結束，但還有另一場初賽，你也可以再開一槍，最多十二發子彈。所以你如果想創下買入紀錄，可以花六千七百八十美元來建立籌碼。至少我沒有到那種地步，但目前已經超過了我的想像。

我不停搖著頭，跌跌撞撞回到阿雅麗飯店舔舐傷口。這是簡單的事實，我似乎還沒有如我想的那樣，準備好承受世界撲克大賽的震撼。我讓自己被賽場的興奮氣氛沖昏頭了。那裡的所有人都期待自己幾天後可以贏到手鍊，每個人都懷著夢想。可能是我，可能是我，就是籌碼彼此碰撞的合唱。然後你運氣不好，牌沒有順著你的意，你有三條而有人中了同花，你發現自己走到盡頭，準備承認戰敗離場……但你發現還沒結束。你只是這次不走運。你真的應該再給自己一次機會。

「你要再開一槍嗎？」你遇到的職業牌手們也合唱著。他們這麼做許多年了，資金庫

超過你一年的收入。「你真的應該再開一槍，這群人很棒。」於是你說：「好啊，有何不可。」你就再開一槍——沒有發現這群人之所以很棒，是因為有你。你將被宰殺，一而再，再而三，如果你是我，總共被宰五次。

就是這樣。世界撲克大賽是頭猛獸，而且不是我之前碰過的那種動物。不僅有幾乎無限的重新買入——雖然那也是我的頭一遭——而是那種氣氛，那種能量，還有，沒錯，那些比我強很多的牌手同儕壓力。對他們而言，運氣不好之後再開一槍很合理。我以為自己準備好了——也許策略上，我沒有差太多，但心理上呢？情緒上呢？我從來沒想到那會是我的弱點，但顯然是，所以有這種下場。

當我腦中的噪音止息，里約賭場的走廊被拋在腦後，我買了餐點回到旅館房間，坐在桌子旁，打開筆電上的撲克預算表，我感覺到了幾乎算是羞愧的情緒。我很氣自己這麼容易被沖昏頭，不夠堅強到知道自己的極限。我很氣自己讓職業牌手說服我去做自己不樂意去做的事。我甚至更氣因為他們有優勢，我就以為自己也有，可以勝過那些笨業餘玩家。但笨業餘玩家正是我自己，我不該妄想自己不是如此。

我闔上筆電，發誓要做得更好。我的自我改進旅程開始於第二天早上向艾瑞克的報告。我把巨人賽中的一些牌局當成下一堂課的材料。他讚美我發現這麼多有趣的細節——「這裡有好多東西可以討論！」我很順便地忘記提到我打了幾發子彈，才累積到這些有趣的材料。

接下來的兩週轉眼即過。我參加了一場六人桌賽事——我喜歡這種比賽，之前只玩過一次，進入錢圈——現在更愛上這種規格，因為我得到了首次世界撲克大賽現金：第二百三十七名，兩千兩百四十七美元。這有幾乎二千人參賽。當然，又是一次最低獎金。

一進入錢圈後我就出局了，再次發現自己的短籌碼碰上了泡泡，儘管事前與艾瑞克討論採取新的激進打法，但是知易行難，當下沒有那種勇氣。

但艾瑞克在我們最喜歡的胃壽司餐館（Kabuto Edomae）告訴我，這仍是一個里程碑。「這是你的首次世界撲克大賽現金，很棒。重要的是，你有威脅性。」他不是說我像剛逃出動物園的獅子那樣有威脅性，而是我有打到很深的威脅性。我越來越近了。只要多幾個動作、多一些運氣，我幾乎可以突破那些現金數字。

我參加了百萬富翁創造賽，兩次。我在另一場一千五百美元賽事有進入錢圈，所以再買入一次有何不可？我沒有成為百萬富翁，但我進入錢圈，第一千零六十三名——我知道這聽起來沒什麼，但有將近八千人參賽——獎金兩千兩百四十九美元。我仍然虧損，但至少幾乎打平了兩次買入。

我最後一場錢圈是巨大賽，三百六十五美元的賽事，在我的百萬富翁賽事打掉第一發子彈的那一晚。一萬零一十五人參賽，我打到五百九十五名，獎金一千兩百五十二美元。比最低獎金稍高，稍微撫平了另一場馬拉松撲克賽之痛（兩千六百二十美元，超過我的等

級，但在我心中感覺很值得，因為結構類似主賽事，可以幫助我準備速度較慢、較深的錦標賽）以及另一場一千五百美元的手鍊賽事都無功而返。這兩週最後總結：參賽費共一萬一千八百一十美元（啊！），獎金五千七百四十八美元，淨虧損六千零六十二美元。那還沒計算旅館費、食物、機票與我每天往返賭場的車資。

我飛回紐約參加朋友婚禮，精神遠比來到拉斯維加斯時低落。職業錦標賽牌手是如何做到的？我累死了。我想念我的床、我丈夫與家常料理。腎上腺素消退了，但空空的口袋感覺很真實。

我的總成績：首次世界撲克大賽進入錢圈三次是不容小覷的，艾瑞克不停告訴我。技術上，我有進步。我也許沒有把布雷克說的破綻處理得很徹底，但我想自己也有進步。至少我沒有更多絕不會詐唬我卻咬了我一口的鄰座故事。我在言語與姿勢上更有警覺性，我覺得很有收穫。這是真的，我有威脅性。但我是否能真正構成威脅？現在我知道為什麼只進入錢圈並不夠。我需要好好評估自己是否能打得更深，越過障礙讓一切都值得。我玩過了初賽，但我真的準備好去打主賽事嗎？如果還沒有，我會不管如何都去打嗎？一萬美元來寫一個故事，做一場夢？

去年夏天想出這個計畫的我會毫不猶疑跳進去。這一切不就是為了這個嗎？帶著記者的筆記本，進入未知領域的一次報導探險。但如今的我已經走了這麼遠，不禁感覺不太一樣。

如果我的旅程是要了解運氣、控制的極限，知道如何優化與取回自己的力量，同時降低愛莫能助的波動風險，那麼撲克已經達成了效果。

撲克教導我了解賭博的陷阱，必須慎選遊戲來增加自己的優勢，取得統計上的有利地位，讓你的技術可以取勝；撲克教導我避免技術派不上用場，因為技術就是不夠到家，必須依靠波動才能取勝的情況。

如果不管如何都去打主賽事，雖然不會像玩樂透那樣糟糕，但當然也好不到哪裡。這是一個免費的人生教訓：尋找對你有利的情況，避開落水狗的情況。這不表示永遠不冒險試試看。跳級挑戰是撲克常見的情況，去打比以前更高一級的錦標賽，比以前更大籌碼的現金桌，看看是否撐得住。如果不越級，就無法知道自己是否準備好晉級。

但過去這兩週算是越級挑戰：更高的費用、更激烈的賽況、更多的參賽者。這些比賽所表達的是，雖然有成功的種子，我還沒準備好。聰明的做法是撤退、玩小一些、重整、儲備、再試一次——在撲克策略與心理強度上變得更好、更聰明、更機智、更有技術。

如果我尊重這趟旅程的意願，而不是用它來當成寫書的材料，結論很明顯：延後計畫。

七月當然回去，但不是打主賽事，而是更多較小的賽事。重建我的資金庫、磨練我的技術，一年後再回來打主賽事。不要跳入運氣的懷抱，大喊別摔下我！不要在剛被打倒後就越級挑戰。這是對遊戲的尊重——不僅是撲克這個遊戲，這已經超越了單純的新聞好奇心。

幾個月前菲爾‧高芬才提醒我，總要找出每一個動作、每一個決定、每一個行動背後的理由。有一件事我很確定：不管決定如何，理由絕不能只是為了炫耀自己曾經做過了。至少對目前的我來說，這個理由不夠好。

後見之明總是很完美，也是很強的成見。當然，知道我注定在主賽事第二天一開始就會出局，我應該選擇省下寶貴的現金另做他用。但這不是後見之明的成見。在現實中，我應該在決定參賽時就知道。我只是選擇忽略了我所知道的。為什麼？

非理性堅持

丹尼爾‧康納曼喜歡說他在以色列參與教育改革計畫的失敗故事。他與一群教育專家進行創造新課程的任務，包括了教科書、在學校裡教導決策過程。他與小組在一次會議中，決定嘗試課程中的一項預測方法：他要大家預測需要花多久時間來完成教科書。他收集了大家的預估（從一年半到兩年半之久），然後問當地的課程專家，過去類似的計畫花了多久時間完成。結果有超過四○％永遠沒有完成，完成的則花了七年到十年。

「我們那一天就該放棄。沒人願意花六年來進行失敗率四○％的計畫。」康納曼說。但他們沒有。他稱之為非理性的堅持：「面對抉擇時，我們寧願放棄理性也不願放棄計畫。」

這是所謂的「計畫謬誤」，我們在規畫時間、目標、遠景時會過於樂觀，只看到最好的

情況，而不會用過去來推測更真實的情況。在某方面，不能怪我：我的冒險沒有基準案例可

以參考。我不知道任何人從零學起、沒眞正玩過撲克，並把目標設爲世界撲克大賽。我是唯

一的基準。但我有錯，因爲我剛有這個念頭時是估計一年時間（我從一開始就太樂觀）。一

年後是嚴冬，沒有任何世界撲克大賽。如果我連一年的開始都沒弄對，不難想像訓練本身也

沒弄對。我怎麼會認爲七個月的時間足夠？

我最初的計畫謬誤把目標從本來就很短的時間又提前了半年，而我沒有學乖，變本加厲

堅持到底。我有計畫、有特定的目標，雖然情況有所改變——而且改變很大——我還是堅持

到底。這是維持現況的成見：繼續已經決定的行動，不管新的資訊。艾瑞克警告過我，好撲

克牌手最重要的事情之一是要保持彈性、願意承認自己的錯誤、接受任何決定之中的不確定

性。「較少確定，較多探索。」他的話不能更直接了。

玩一手牌永遠沒有單一的正確方式，當然也沒有單一正確的方式來達成目標。爲何不延

後一年？或改變六個月後的目標，維持時間表但改變賽事？爲何不發揮一些旅程的創意？我

太執著於「應該」的樣子，而沒有思考我之前是根據不完整的資訊做了決定——現在我知道

更多了，應該改變路線。沒人說要放棄撲克，只是重新評估我的位置。

但是不知如何，我說服了自己，變卦不意味我的思考有彈性，而會傷害到我的名譽，是

無能失敗的表現。這是典型的沉沒成本謬誤：繼續保持路線，因為已經投資下去了。我經常描述這種情況。只是到頭來我沒有應用在自己身上。在我心中，沉沒成本應該是實質的。我沒想到它也可能是無形的。正確的自我評估應該可看出我完全沒準備好去實行我的計畫，保持路線可能會有更大的名譽受損。無所謂。

我們很容易看到別人的沉沒成本。這個人抱著賠錢股票太久、那個執行長沒有針對新的市場情況改變他的經營策略、那家公司沒發現他們的明星產品已經過時。對自己則比較困難，尤其是面對著不是具體的行動，而是暫停行動。

撲克策略中非常重要的一項，與自我評估息息相關：有時候，你不玩的牌讓你贏得冠軍。我們都記得英雄跟注（Hero Call），那麼英雄蓋牌（Hero Fold）呢？你沒有做的可以帶來偉大，而不是你有做的。**放手的藝術才是屬於強者。承認自己落後，而不是繼續砸錢下去。承認情況已經改變，你自己也需要改變。**

在我們生活中常見這種事。我們發現自己處於有利的情況，然後就緊緊抓住不放，就算任何客觀的旁觀者都可以告訴我們，情況早已不利。我們從事有希望的職業，但是升遷一再被跳過，我們還是認為這份工作很棒。我們展開一段有希望的戀情，雖然發現與伴侶越來越不同調，還是勇往直前，拒絕承認原本看似正確的現在已經錯了。

有時候，最困難的就是停止繼續玩下去。我們總是堅持已見，其實早該棄牌。

不管你的牌在一開始有多好，你都必須願意解讀訊息來放手。你不是在真空中玩牌，你面對著對手，你必須願意解讀訊息來放手。我的牌不能更好了：有艾瑞克當教練，我又有決策心理學的背景後盾，還有各種的專家建議與資源可運用。但是，在世界撲克大賽之後的自我評估中，我發現遊戲已經改變了。不只是單純練習看自己能有多進步。在那趟旅程中，我已經學到了好好打的重要性──意味著要正確選擇我的戰場。我知道至少在目前是蓋牌的時刻，而不是加注。我知道，我思考過了，但不知為何，我無法這樣告訴自己，而最後我選擇了加倍下注。

這種謬誤與固執的思考方式，正是我在大學研究所時觀察到的錯誤投資者──他們想出了策略，然後堅持執行，就算情況已經惡化。因為他們很聰明，對自己的能力很樂觀，不輕言放棄。現在我也完全一樣。

當然，康納曼不會感到驚訝。他在一九七七年給國防部的備忘錄中，談到如何達成特定的軍事目標。他警告：雖然知道有成見，並不表示能避免成見，成見仍然極有吸引力：「謬誤的直覺與視覺幻覺有很重要的相似之處：就算當事人完全了解其本質，兩種謬誤仍非常具有吸引力。」我也許明白自己的思考有所謬誤，但我仍然喜歡自己的計畫，我可以說服自己相信這仍然是好計畫。當然有一些計畫上的失誤、維持現狀的成見，但我都看到了，也都列入了考慮，而我仍然認為這是個好計畫。

我當然很容易可以修正自己的幻覺，不管那看起來有多美麗。「在可能產生視覺或直覺幻覺的情況下，」康納曼繼續說，「我們必須讓自己的信仰與行動是根據對於現實的判斷與評估，而不是我們的第一印象，不管那有多麼迷人。」啊，但如果我的第一印象實在太美好了，我就是不想修正呢？

我發現自己是這麼想：我已經可以跟頂尖高手平起平坐，這不正是蒙地卡羅的收穫嗎？（好吧，收穫之一，但誰要計算？）我沒有搞砸，我進入錢圈。我玩了六場賽事，半數進入錢圈。如果這樣不好，怎樣才算好？在蒙地卡羅之前，我不是贏過一場錦標賽嗎？我不是在另一場進入決賽桌嗎？我不是很短時間就超過了所有人的預期？我一直非常努力，這一切是我掙來的。我甚至有三場世界撲克大賽進入錢圈的紀錄（輸掉的很順便地遺忘了）。

我應該知道這聽起來多麼地過度自信──畢竟這是我的研究、我的專業領域。我簡直就是非理性地興奮過度。訊息並不足以支撐我：我眼前就有黑白分明的試算表。我一直在虧損中。這裡有一些沙發哲學家效應：越不稱職的人就越可能高估自己的能力。越不懂就越認為自己懂，只要知道足夠言詞來流暢表達就好。我從來沒想到這種成見可以用在我自己身上。

老天爺！我可是有心理學博士學位啊！但我仍然在剛嚐到了一點成功滋味，就感覺可以挑戰全世界。

這就是我的想法，我不想被勸阻。人們經常主動避開能幫助他們做決定的訊息，因為他

們的直覺或內心偏好已經做出決定了。例如，他們不想知道某些迷人甜點的熱量。他們心中知道，這些資訊可能會改變他們的決定，所以他們就選擇忽視。

這樣會不會比較合理：我去問問艾瑞克對於我現在是否該打主賽事的意見？當然合理。我的非理性部分想要獲得他人讚美我的錢圈獎金與進步，而不只是討論有趣的牌局。但我的非理性部分想要獲得他人讚美我的錢圈獎金與進步，而不是理性的聲音，說最低額的獎金並不足夠，我不應該再買入，我應該重新考慮。所以我沒有徵詢我不想聽的智慧建議，我決定告訴他我要去打。這樣會不會比較合理：我進行客觀的分析，使用艾瑞克給我的工具，分析我的資金庫、我的成績、我的投資報酬率？但我卻決定這些數字並不重要。我感覺很好，難道我不該順著感覺走嗎？

甚至在主賽事當天早上，我還有機會收手。

艾瑞克一再強調，絕對不要感覺必須打某場賽事。「看看自己早上感覺如何」是我耳熟能詳的艾瑞克忠告。他的理由很簡單：只有當你打出最好的狀態，你才有優勢。要打出最好的狀態，你就必須是最好的狀態。充分休息，敏銳專注。如果狀態不佳，原本應該贏的就會突然輸掉，原本有把握的也會變成一場賭博。

我以為他這麼說只是為了讓我好過些，以免我對於大型賽事過於緊張——但並非如此，他自己也這麼做。我看過他放棄了一場五十萬美元買入的重要錦標賽（有很崇高的頭銜），

只因爲他感覺自己狀態並非最佳。他做了自我評估，決定他當時並不是自己應該有的狀態，

於是平靜地買機票飛到紐約，在錦標賽的那個週末去看最新的百老匯秀、欣賞藝術展覽，完

全不後悔。他身體力行自己所說的話。**絕不要因爲別人期待你去做就感覺非做不可，就算那**

個期待的人是你自己。知道何時該後退，知道何時該重整，知道何時該重新評估自己的策

略，之前的計畫作廢。沒有關係。他翌年參加了那場錦標賽──這次他覺得狀態很好──結果打到第四名，

獎金超過一百二十萬美元。

「看看自己早上感覺如何。」這句話在我腦中迴響，我準備出發時，感覺到後腦上方有

些微的搔癢，那裡正是我偏頭痛發作之處。同樣的位置，同樣的搔癢。這些年來，我會很注

意可能的發作，以免讓自己處於不愉快的情況。但我聳聳肩。我睡得很好，有運動，有吃東

西，我不應該會偏頭痛。當然更重要的是，我不要偏頭痛，所以我決定那是不可能的。期望

將與現實結合。我蹣跚地前往里約賭場。

這是一個赤裸裸的眞相。

我沒有修正自己的決定，不是因爲我做不到，而是因爲我不想修正。

♣ 理性的我會這麼做嗎？

於是我提早來到了主賽事，充滿虛幻的高昂期望。不只我一個人懷著期望，四周全是懷抱夢想的人。有些人的理由比較好。我牌桌上有個男子穿的圓領衫上印著照片。他解釋說自己稍早癌症過世的朋友夢想打主賽事，發現自己無法如願，就在遺囑中留給每個來他家打牌的牌友參賽費，到拉斯維加斯打牌紀念他。這個人知道自己沒什麼機會，但他真的是有一個打牌的好理由。

在這個場地，此時此刻，夢想非常真實。我玩了最初的幾手，贏了一些小底池，發現自己也開始夢想。也許，也許我真的有機會。然後頭痛加劇，慢慢累積來的籌碼被遺棄在桌上自生自滅，而我趴在廁所地板上，希望幾乎破滅，拿著手機，對那個信任我的人隱瞞著實情。「繼續撐著。」我傳簡訊給他，他祝我好運，我知道我的目標快完蛋了。

我設法在當天結束之前回到牌桌。我設法找到了裝籌碼的神奇塑膠袋：從原本的五萬籌碼減少為兩萬九千五了。這一組有一千六百四十三名參賽者完成了第一天賽事，我是第一千三百五十一名。不是很好，我都看得出來，但我還沒出局。

「你打到第二天了。很棒。」艾瑞克很高興地鼓勵我，我也很高興但感到內疚。畢竟我沒有打出最好的狀態。我沒提到偏頭痛與廁所。

「很多人沒有打到第二天。這是你的第一次，真的是好消息。」他繼續說。

「對，但我籌碼很少。」我告訴他。

「你還有超過三十個大盲。」足夠操作了。你會沒事的。」

他說得對，我睡前回想著，頭痛與緊張讓我非常疲倦。我是撐過了第一天，很多人沒有。這不是一個好兆頭嗎？想像一下如果我全力發揮會有多好。我來打的決定真的很糟糕嗎？明天又是新的一天。我還有發光發熱的機會。我的成功幻想如羊隻一樣在我腦中跳躍著，帶著我進入夢鄉。

我希望自己可以說夢想成真。第二天，我的經驗不足現形了，我失去了耐心。儘管艾瑞克說三十個大盲足夠了，但我開始緊張籌碼不夠。我如果要存活，就必須想辦法做點事情。

於是我做了他告訴我不要去做的事——與他人比較，而不是專注於自己的表現。

每一場比賽都有一個大鐘，顯示著相關資訊，包括還剩多少參賽者，大家的平均籌碼是多少。這是有用的參考，但也會讓人分心。

「別管平均籌碼量。」艾瑞克指示，「只要專注於你還有多少大盲。平均量對於策略沒有意義，重要的是你的籌碼深度。」我們討論過籌碼在大量（深籌）、中量、與少量（淺籌）時的不同策略。我只要知道我的籌碼是多少個大盲就可以，不用擔心其他人有多少——至少不用知道其他牌桌的。我當然應該注意我這桌上的籌碼量。但全體平均量是無關緊要

的。艾瑞克對我有很重要的了解是我自己沒看到的：如果我開始比較自己與平均量，我就會開始驚慌。他要我專注於我能控制的東西，而不是無關的雜音。

但我想知道自己該期待什麼，所以我的眼睛不停瞄著大鐘。糟糕，我落後平均量太多了，我的狀況很糟。所以，在當天第一階段還沒有進行很久，我就幹了蠢事。一位牌手在前位加注，我在大盲位，用K–J非同花跟注（「我玩K–J的次數大概比其他人都少。這不是很好的牌。」我幾乎可以聽到艾瑞克的聲音）。公用牌翻出了K，我中了頂對。通常如果籌碼少於三十大盲，頂對就是很強的牌。可以放心全押而不會犯下大錯。但「通常」不適用於主賽事。

主賽事在一些方面不一樣。首先，這是所有錦標賽中步調最緩慢的：沒有任何比賽的單一盲注階段長達兩小時。因此可以好好等待，完全不用失去耐心。主賽事很像現金桌，盲注不會很快升高，三十個大盲可以維持很久，不會在一個小時之後很快縮水。其次，這是主賽事。對許多人而言，這是他們畢生的機會。他們存了很久的錢來參加，這是他們努力的目標。意味著大部分牌手不是老練的職業好手，而是計畫了一整年的娛樂性玩家，他們不太可能冒險詐唬。對許多人而言，就算是那些通常敢大膽奪取籌碼的人，主賽事是每年只要進入錢圈就足夠的一場比賽。目標是能夠說你在主賽事打入了錢圈。如果沒有必要，就不要出局。

這一切的意思是，在主賽事如果不太確定自己的強弱，就必須更加謹慎行事。通常不要太輕率全押跟注，也就是不要用中等牌力冒著出局風險跟注。因為大致上，別人不會輕易讓你這樣做。

所以回到牌桌上。我中了頂對，我的踢腳是 J。踢腳就是如果對方也有頂對，用來分出勝負的第二張高牌；踢腳越大，贏的機會就越大。通常 J 是很大的踢腳。但如果有人在前位加注，J 就成為了中等的踢腳。因為前位的牌手會用 A－K 與 K－Q 來加注──若是如此，A 與 Q 都比 J 大，K－J 的情況就很糟糕。現在看看其餘的公用牌。有一張 10 與一張 9，都是黑桃。這對我是什麼意義？加注者很可能有 K－10 同花，就是兩對。我的情況還是很糟糕。我再查看了我的底牌。沒有黑桃。如果他有兩張黑桃，再發下任何黑桃都會讓我的頂對毫無翻身的可能。

當然他也可能是較差的對子，例如一對 Q 或 J。如果他是一對 10，他就中了三條，一對 9 也是三條。他當然也可能有這些牌，也可能完全沒中。例如 A－Q 同花。但問題是，我已經有了頂對。如果他什麼都沒有，或是更差的對子，我應該要讓他詐唬，把籌碼送給我。我不太需要保護自己的 K。這裡唯一能讓他變強而傷害我的，是公用牌出現了 A，那就只好認了。

如果他是聽牌，觀察情況發展不是比現在就冒險下注更好？

這是我應該有的思考。但我看到了自己的頂對，感到非常高興。我已經在心中計算我的

籌碼翻倍到很舒適的六十個大盲。我過牌，他下注。我還沒停下來思考，如我被教導在每一個決定之前要做的，我就加注了。我似乎在過牌之前就決定要過牌加注。我太興奮期待籌碼翻倍，沒有停下來考慮我的其他選擇。我的對手沒有那麼快，他思考了一會兒，然後很慎重地再加注，足以威脅到我的錦標賽生命。

讓我們暫停片刻來考慮我們所知道的。大多數人在這個階段不會用空氣牌來贏三十個大盲。我已經把牌桌上所有人都拍照寄給艾瑞克與一些職業牌手朋友，沒人認識這個人，因此他不是知名的職業牌手，職業牌手會把我歸類為業餘，不介意用三十個大盲來逼我蓋牌。但這個人可能是像我一樣的業餘玩家，很珍惜籌碼與打牌的機會，不會輕易這樣加注。還有他的手部動作與加注前的深思。如果我好好注意我的史列皮恩與伊斯特曼理論，就會知道他的動作充滿了決心。這名牌手覺得自己很強。他不是要欺負我。我的中等牌力頂對如何面對強牌？很糟糕。我此時應該明白我的過牌加注是錯誤的，然後蓋牌。我會還剩下約二十個大盲，可以等待更好的機會。

但我沒有停下來考慮，沒有花時間評估新訊息，我決定跟注。我知道更好的做法。我打過更好的做法。但此刻，我不太想得到「更好」。就這樣，他的 A－K 黑桃中了同花堅果，我出局了。在某種層面，當我把籌碼推到中央，我也知道自己不應該這麼做。理性的我不會這麼做。但一個驚慌又稍稍過度自信，自以為很懂的我呢？這個我投入了太多情緒，難以想

像可能的失敗？那就是另外一回事。我的錯誤決定甚至無法怪罪於偏頭痛。唯一的罪魁禍首是我自己。

♣ 揪出心理弱點

幾個月前，我收到一位傑瑞・譚德勒（Jared Tendler）的訊息。他說自己是一名心理學家與智力遊戲教練。他聽說了我的計畫，想知道我願不願意跟他進行一些療程，聽聽他的做法。當時我只是謝謝他，說以後再連絡。不是因為他不合格。剛好相反，他有諮商心理學碩士學位，客戶名單中有一些撲克牌手與頂尖運動員（我得知他在諮商撲克牌手之前是諮商高爾夫球手）。他的網站上有很多推薦。他看起來很專業，只是當時我不覺得自己需要。我是心理學家，我告訴自己。我從來不需要任何諮商。我了解決策，我控制了自己的健康狀態，我為何需要心理教練？

現在我從主賽事悲慘出局。很難描述知道主賽事美夢破碎時，從頭到腳籠罩自己的深沉失望感。我明白自己也許正需要一位心理教練，幫助我後退一步，嚴格評估自己。不是花時間跑解算器模擬程式或談詐唬頻率與下注大小，而是幫助我整理腦中的雜亂資訊。我忘了主賽事成績不佳並不意味著我的旅程結束，也沒人說我必須停在主賽事。那是我自己的想法，

我只是忘記了。主賽事是一記警鐘、一次反省與重新評估的機會，看我要如何改進。我也許在主賽事出局，但這個過程著實讓我大開眼界。我已經有了撲克決策的教練，何不也找人幫助我處理似乎完全被我忽略的心理層面？

我從拉斯維加斯回來後，傑瑞與我先透過視訊見面（我們各別身在不同的城市與時區）。就算是在電腦螢幕上，傑瑞也很可親。他的儀表整潔，散發著自信與愉悅。他經常微笑、仔細聆聽、有同理心、提出回饋。他聽起來不會讓人失望。

他到底能怎麼幫助我？他為其他人究竟服務了什麼？

傑瑞打開天窗說亮話。「我就直接說了：一切都在於自信、自尊、自己的身分，也就是所謂的自我。」他告訴我。這是他想要確認的核心。你是誰？你在意什麼？「當你坐下來打牌，你就是自己站上了火線。你必須了解，最重要的是你這個人，撲克牌手是其次。」找出打牌時的情緒漏洞，關鍵是找出為人處世時的情緒漏洞，你為何想要打牌。「你對自己的感覺如何？你是想要證明自己不是笨蛋，或想克服痛苦，或實現自己成為頂尖高手的夢想？」

傑瑞說，牌桌會讓我內心已有的恐懼浮現：害怕失敗、壓力——全都會被放大，在牌局中被帶出來。「我把這些現象都當成是更深弱點的症狀。我們要一起來找出那些更深的弱點。」

找出弱點就可以在當下處理，而不是事後。「在牌桌上承受極大壓力，時常會表現出自

己想要避免的錯誤，儘管自己早就知道。要訓練自己移除那些觸發點，就不會在當下有那些情緒反應。」傑瑞在這裡建議我：找出潛在的情緒漏洞，讓自己成為拆彈專家，解除情緒炸彈，以免它們冒出來影響判斷。

我們討論時，我說出自己的終極目標。「這次的世界撲克大賽不如我預期，」我承認，「所以我想要找出自己在情緒上的錯誤。然後希望明年可以更好。」

傑瑞打斷我。「你剛用的那個字眼。」

什麼字眼？

「希望。希望有其用處，但並不是在撲克上，」他說，「對於撲克的希望，去他的。」

有意思。我還以為希望是心理健康的根本。

在某些層面，沒錯，但並不能讓我成為艾瑞克的訓誡──對爆冷門耿耿於懷，就是用希望來取代了分析與思考。這段話清楚說明了為何我今年不該打主賽事──因為這個決定就是基於希望。實際的我知道自己還有很多要準備。我發現自己猛點頭。現在要開始停止希望，實際去做。

所以我們開始合作。

解析情緒化訊息

撲克中的暴衝概念非常有彈性：可以用在各種情況。意思是讓與決策無關的突發情緒影響決策，你不再能夠理性地思考。一般用這個詞來承認並形容自己的決定違反了本意。

我們會把暴衝的牌手想像成脾氣火爆的牛仔。「常聽到賭徒會吃掉紙牌、敲碎骰子、打破桌子、弄壞家具，最後跟別人打成一團。」安德魯・史坦梅茲（Andrew Steinmetz）一八七〇年在關於賭博的論文《遊戲桌》（The Gaming Table）中這麼說。在情緒的驅使下，人類什麼事情都幹得出來。有人把撞球桿插入口中太深，必須動手術取出，還有人因為憤怒而咬木桌，結果牙齒被卡住了。

但每個人的暴衝都不一樣。暴衝通常是一種負面感覺，憤怒、挫折之類的，也可以是一種正面的情緒：非常高興贏了一手，喜歡牌桌上的某個人之類的。意思就是你體驗了某種情緒，嚴格來說與你的決策無關。

要做出扎實的決定，情緒不一定必然是壞事。情緒可以成為正確決定的有用訊號。神經科學家發現，如果缺少了情緒，會讓人在賭博時破產（臨床案例由於大腦前額葉皮質受傷而無法體驗情緒）。不在乎重大虧損時的負面情緒，就無法分辨出較好的決定，而會選擇較大的賭注與較大的波動。

同樣的，社會心理學家諾柏‧史瓦茲（Norbert Schwarz）與傑拉‧克羅（Gerald Clore）花了數十年研究情緒對我們思考與行為的不同影響，認為在適當的情況下，情緒可以成為正確決定的強大推動力：只是要把情緒與決定融合，而不是讓它們成為副產品。碰觸熱鍋讓你感到痛苦與憤怒，以後你就會避免去摸熱鍋。預期到痛苦產生負面情緒，下次就可以做出較慎重的決定。我們體驗情緒是有理由的，因此目標不是要停止體驗情緒。

目標是學習辨識自己的情緒、分析原因，如果情緒不是我們理性決策過程的一部分——通常不是——就不把它們當成資訊來源。

史瓦茲與克羅研究他們稱之為「情緒化訊息」的現象，他們打電話給不同地區的人，詢問對生活是否感到滿意——很單純的問題，不需要太複雜的決定。地區是根據氣象報導來選擇。有些地區是晴天，有些地區是雨天。平均而言，有太陽的地區，人們對生活表達了較高的滿意。但是當實驗人員讓人們注意到天氣再詢問「你那裡的天氣如何？」這種效果就消失了。換言之，如果我們注意到情緒的真正原因，情緒就不再有影響力。

史瓦茲與克羅的實驗在多重情況下重複進行。在多雲的天氣，覺得股市獲利較低；支持的球隊勝利時，覺得股市獲利較高。一再有這樣的現象，無關的事件影響了不該影響的決定，只因為它們影響了我們的感受。但只要說明了情況，通常就可以克服這種影響。

這對於暴衝的處理是好消息，至少在某個程度上是。如果我開始了解自己的暴衝源頭，

就有機會停止把情緒誤扯上其他事情，而將之視為無關緊要。如果我因為輸了一個底池而生氣，我可以承認這個事實，知道在技術上與下一手牌局無關。

很遺憾地是，這種對策似乎只對較含蓄的情緒有效——比較悶燒型而不是猛爆型的。如果是更強的情緒，通常難以避免。憤怒、狂喜、有強度的情緒（發自肺腑的）不管如何都會滲透進來。知道自己是被情緒而非理性驅使並不足夠：這個認知無法保護或防止你繼續前進。告訴咬桌子的賭徒，他只是在生氣，並不太可能防止他弄斷牙齒，通常只會讓你也被捲進去。

在這些情況下，學習在情緒出現之前先有所預期，就可以斬草除根。沃爾特·米歇爾常說他不能讓家中有巧克力。他太了解自己：如果有，他就會吃，就算他畢生都在學習自我控制。巧克力會帶來正面的暴衝，他無法否定的強烈渴望，因此從一開始就防止那種情緒非常重要。要學習預期什麼東西會產生情緒，然後在當下處理。

在我的撲克訓練初期，我讀到葛斯·韓森（Gus Hansen）回顧他贏得澳洲百萬撲克大賽的每一手牌。韓森算是有名的賭徒：他非常激進，常輸掉整個資金庫（以及更多）。因此有一手特別讓我印象深刻：那手牌完全不像典型的葛斯，我很難不注意到，但要到很久之後才明白其涵義。

在錦標賽的一個戲劇化時刻，葛斯用最好的起手牌之一下了大注：A-K，卻發現自己

碰上了難題：隨後的牌手全押。葛斯的籌碼比對手多。他知道自己的激進形象意味著對手的牌可能比一般全押的牌要差（因為大家知道激進的葛斯可能用中等的牌來加注，他們就會用更寬的範圍來回應）。他大可以跟注而領先，但有一件事阻止了他：在他跟注之前，他思考了如果輸掉的後果。他不再是牌桌上的籌碼王、將無法用他想要的方式來打牌──他必須更處於防守。他這一天就會因此失去心理節奏，無法正常發揮。所以葛斯做出了其他人絕不會做的：他蓋掉了最強的起手牌之一。

他的真實牌手經驗在這裡閃耀。大多數時候，我們非常不善於預期自己的情緒。我們不確定會有什麼感受、會有什麼遺憾。自我覺察是一種學來的技能。在此刻，葛斯展現了超乎尋常的水準，也當然超過了我的程度。我真希望可以時光旅行，發揮一點葛斯的能力來處理那糟糕的 K—J。

暴衝讓你倒退成最糟糕的自我。傑瑞告訴我，把自己的表現想成是一隻身體有三段的蠕蟲。A 段是我最好的表現，不常出現，必須全力發揮才能達到。C 段是我最差的表現，至少在理論上也應該不常出現。B 段是蠕蟲拱起來的部分，最長也最明顯。要加強我的表現，我必須像蠕蟲一樣慢慢拱起我的 B 段，讓 C 段變成 B 段，而 A 段也縮到 B 段，就會有更好的 A 段出現。暴衝不僅停止這個過程，而且還逆轉，除非我努力改善，否則我將無法前進。

「唯一可以真正預期會出現的是最差的表現，」傑瑞告訴我。「其餘一切都必須每天努

力爭取。」

我們必須加強自己當下的思考過程。艾瑞克給了我事前與事後的所有策略建議，幫助我進行與分析牌局。他甚至讓我對暴衝有所準備。「你必須確定自己仍然思路清楚，能進行思考過程，不因為你剛輸掉或贏了一大筆錢而受到影響。」他這樣告訴我。但在火熱的當下，我必須準備好處理必然會湧現的情緒。我要如何控制情緒，恢復艾瑞克與我建立的理性思考過程？若要如此，我們需要進行情緒上的探索。我已經知道自己有一些情緒觸發點──我自己承認了。現在要回顧過去，找出難忘的特定情況，看看能學到什麼。

傑瑞給了我一項功課：我畫出自己的情緒過程地圖，讓我來設法解決個別問題。我必須坐下來寫一張試算表。每次發生事情，就寫在情況或觸發點的欄位。下一個欄位寫下想法與情緒反應，以及觸發的行為。每一欄都要盡力評估潛在的錯誤或問題，最後，寫下我在當下可用的邏輯分析，為這個問題注入一些理性。

當天晚上，我坐下來回想過去這六個月，有什麼是我難忘的？讓我感到不自在的？憤怒的？傷心的？我很快就看到了其中的模式。

第一個不需要挖太深，我一直都很清楚，只是沒發現它有多麼強烈或普遍。我記得我第一次的大型比賽，在拉斯維加斯的一家大賭場。一個穿著閃亮綠色田徑運動服的男人坐在我右邊。他的口音很奇特，部分是華語，部分是德州腔。他自動說他是來自中

國的生意人，在德州住了幾年。

「你很美麗。」他告訴我。

我敷衍地笑了笑。我學到最好不要完全不理會這樣的交談，不然會得罪人，如果對方坐在你身邊數公分之外玩同樣的撲克遊戲，氣氛會不太好，但我完全不想參與。

「喝杯酒如何？」

我說我已婚、打牌時不喝酒。其實我根本不需要說這些。

「打完牌後喝一杯呢？」

我搖頭。他似乎沒聽到我說自己已婚。

他繼續靠近。我試著移動，但牌桌上沒太多空間。我開始失去專注，他仍不肯罷手。

「我也已婚！」他拿出手機，秀出一張嬰兒的照片。「這是我兒子，他死了。」

「我很遺憾。」我說，不然還能說什麼。

「唯一無法忘掉的爆冷門，失去了兒子。」

我點頭。

「所以喝一杯如何？」

太過分了。用死去的兒子來當喝酒的藉口，這是前所未見的低級。我決定採取完全不理會的模式。沒什麼效果。就算沒有回應，他仍繼續攀談，也為自己又點了一杯酒。

不久之後，我輸了很大的底池。我不確定自己是不是看起來很難過，或他只是在找任

何藉口，但他靠得太近，我聞到了廉價的酒氣與香菸味，他微笑說：「寶貝，你這麼漂亮，

實在不該因為輸牌而傷心。我很樂意等比賽結束後給你一些參賽費。我住在樓上三二○五號

房。」

「發生了什麼事？有人向我買春嗎？

我張大了嘴巴。牌桌一片寂靜。我處於憤怒與哭泣之間的狀態。「可以找主管來嗎？」

我終於說。

我說我要那人被移到其他牌桌，這樣我無法打牌。他們拒絕了，表示他沒做什麼太糟

糕的事，至少沒罵我是臭婆娘（我也遇到過，而我並沒有這麼生氣）。沒人支持我。不久之

後，我就出局了。

或這一個。

開始訓練了幾個月，我在康乃狄克州的賭場。一天晚上，我很累。一個坐在牌桌對面的

傢伙不肯放過我。

「嗨，小姑娘，」我坐下來時他對我叫道，「準備好上大聯盟嗎？」

一會兒之後。「小姑娘，你一定有大牌。」

之後。「你丈夫打牌嗎，小姑娘？所以你來這裡？」

小姑娘，小姑娘，小姑娘。他每次開口，我就咬牙切齒。我會給你好看的，等著瞧。我告訴自己。

「我過牌，小姑娘，看看你怎麼做。」他說。逮到他了，我想，我把籌碼推到中央。但他有堅果牌，我沒逮到他，他卻逮到我了。

然後在另一家我很喜歡的賭場，這裡從來沒有菸味。一切都很新、很閃亮。大家很友善。每個人都在聊天。一切都很好。

我右邊的男子偷偷靠過來。「嗨，」他口氣友善。「我可以給你一些建議嗎？」

「什麼？」我問。

「你疊籌碼的方式不對。你這樣疊，我立刻就知道你是業餘的。你要像我這樣，看到沒有？只是友善的建議。」

他是一片好意，但我覺得那個晚上已經被毀了。我有向他徵求友善建議嗎？像個業餘的有什麼不好？我現在會很希望自己像個業餘的。

佛洛伊德式突破

這個觸發點，其實是最容易處理的。我打牌時沒有戴帽子或太陽眼鏡──我發現隱藏自

己時會錯失更多訊息，而且脫下或戴上時可能洩漏更多資訊，但我有一副阻隔噪音的耳機，那是我經歷了小姑娘事件後買給自己的禮物。

我必須開始主動預防，而不是被動反應。當我反應時，已經太遲了。暴衝已經要來了。

就算知道我的反應是根據無關的情緒，也無法阻止暴衝。那種感受太強烈了。如果我看到情況可能惡化——很多情況下是真的有可能發生的——我應該戴上自己的耳機來控制我的環境。我不需要真的聽音樂。但現在我有了社交容許的方式來選擇我的交談。我還是可以聽到牌桌上的一切，不會錯失重要的資訊，但我不用承認我聽到了。我有了逃脫的計畫，讓我擁有了本來沒有的控制。因為不管我是被騷擾或同情或討好（除了顯然的性別歧視），這些情況都少了自主控制。我處於必須反應的位置。戴上了耳機，讓我取回了一些空間。

另一個情緒區域比較困難。在接下來的幾個月，傑瑞與我有系統地探究了許多連我自己都沒覺察到的情緒。在自信的外表下有一種持續的冒牌者症狀——我是個假貨，沒資格打這些比賽。我總是沒有歸屬感。

我們終於找到了這個情緒的源頭——真正的源頭。

我在幼稚園。那是上學的第一天，我五歲。其他孩子都拿到了名牌，但桌上沒有我的名牌。只剩下一張別人的名牌，老師堅持要我掛上去。我搖著頭。那不是我，我想要尖叫。

你為什麼要我當別人？但我叫不出來。我不知道怎麼說。我不會說英語。我只知道如何寫自

己的名字。我唯一確定的身分受到了質疑，卻什麼都說不出來。所以我哭了，激烈地大哭。

現在每當我覺得沒有歸屬感，無法控制局面，我就想大哭，但哭泣是社交上不太被接受的反應。傑瑞說這是我的佛洛伊德式突破。

還有一種時時都有的焦慮──我令相信我的牌手、支持我的人，還有我自己失望。我不敢去推翻的高期望。害怕犯錯的恐懼從來沒有消失。我打牌時，常常如蒼蠅般從上方觀看下面的情況。我完全知道應該要詐唬，也知道如何詐唬，但就是沒有勇氣扣下扳機。我知道除非自己有感覺，不然我無法詐唬。要全心全意才管用。否則其他人會發現我的假冒、我的弱點、我的不全心全意。我應該從對手身上看到這些東西，而不是反過來。當我克服了恐懼去做，我才有最好的表現，我才開始贏。但我無法用意志力來喚出這種內在力量。

傑瑞說這是我的落水狗症狀。

「你不希望被未來的自己責備，所以你不自覺地畏懼自己未來的力量。」我沒有勇氣，因為我仍然害怕看起來很蠢、害怕犯錯、害怕被他人或自己批評。「要這樣來處理落水狗症狀，」他說，「告訴自己，當然，我也許錯了，但畏懼未來的自己是更大的錯誤。更大的錯誤是不採取激進路線，就算可能是錯的。未來的瑪莉亞必須學習接受。」我告訴傑瑞，未來的瑪莉亞聽起來像個臭婆娘。

我們慢慢地處理了這一切。我們設下目標，練習情境想像：計畫好我要如何反應，這

樣比較容易執行，把未來的我放在心中的最前方。我們討論了我的最佳壓力程度：如何逼自己到可以好好表現，但又不會太過頭而失去信心。我學習如何坐直，占據空間，投射出我可能沒感覺到的自信——自我欺騙的技巧時常是產生信心的第一步。這種過程被稱爲具體化認知：**把你想要表現的感覺具體化，你的心智與身體就會配合。召喚出你的外在戰士，你的內在很快也會跟上來。**

我開始看到了成果。我與傑瑞合作時，我也跟艾瑞克構思新的攻擊計畫。我們決定：我需要後退一點，回到較小的比賽，沒有那麼多高手，參賽費不超過一千美元。我也決定，藉著傑瑞的幫助，在撲克上全力以赴意味著我的情緒狀態也要全力以赴。所以我要安排好在紐約一次停留數週。這是很微妙的平衡。遠離牌桌太久，會影響到之前的努力與進步。但待在牌桌上太長，也會有同樣的問題——如我的瘋狂巨人賽。那會讓人失去客觀，失去情緒穩定，失去準確衡量自己決策的能力。就像我剛開始玩線上撲克時，那個該死的倒數計時器——我明白計時器的時間壓力如何影響我的決策，卻沒發現我去參加主賽事時，我在腦中自己創造了一個巨大的紅色計時器。難怪我無法清楚思考。我成爲了自己的實驗品。

所以我們計畫好，我不會超過三週不打撲克，但我會在這之間好好充電。那對於學習也非常重要。充電也是好好表現的一部分。很有趣，要一位心理教練才能幫助我明白這個道理。我一直支持在任何行動上要能夠後退一步，休息一下，喘口氣。眞是的，我甚至在《紐

約客》雜誌上寫過一篇文章，關於一週工作四天（或甚至三天）的好處。但當你展開新的行動，很容易就失去客觀，在過程中失去了部分的自己，以及為什麼要這麼做的理由。

過去六個月流離失所的感覺開始消散了。當然，還是有很多同樣的旅館房間與賭場地毯，但我在來去之間感覺更踏實了。我回到拉斯維加斯，我來到紐澤西，甚至在夏天的假期中安排了去巴塞隆納參加歐洲撲克巡迴賽。這些比賽中，我只有一場進入錢圈──巴塞隆納第一百零九名，獎金三千七百九十歐元，但我感覺比以前樂觀多了。我感覺自己打得更好、思路更好，我也比較少被動反應，有了更多主動的決策。現在解除了時間壓力，腦中的迷霧也一起散開。我有了思考的空間──我獲得了許可這麼做，先是傑瑞，然後透過重複練習，也得到了我自己的許可。

我也開始對這個世界感到更自在。我玩得越多，那些臉孔也變得越熟悉。我開始認識友善的人。有人邀請我吃晚餐、喝酒。有些撲克媒體注意到我的計畫，在文章與影片中介紹我。有人從影片中認識我，問我的書寫得如何。感覺很好，我有了新的決心，讓這個旅程比我最早的計畫走得更遠。

不久之後，我在一場國際錦標賽首次進入決賽桌，撲克之星都柏林節慶的一場高速賽，取得了第二名。那是一百七十歐元買入的比賽，艾瑞克與我都同意的價位。我很興奮能去那個城市。我準備好了情緒觸發點的清單表。我像蠕蟲一樣推動自己前進。我感覺很好。

我的對手是個瑞典人，不僅喝醉了，也口無遮攔，一有機會就朝我的方向咒罵。當然我應該可以在我們對決時打敗他，因為他的思考已經受酒精影響，但我只是很自豪沒有被他激怒，可以打到這麼深的地步。以前的我很可能會在數小時之前、他坐上我的牌桌之後沒多久，就暴衝出局。我慶祝我的第二名勝利，用視訊告訴艾瑞克一路上大部分重要的牌局——都柏林的比賽對他有點太小，他已經回到拉斯維加斯。他說的「幹得好！」非常眞誠，充滿了驕傲，我一整天都笑得合不攏嘴。當然他也有一些批評，但他顯然很高興。那天晚上，我與一群愛爾蘭牌手喝酒。這趟旅行很輕快有趣，而且終於有獲利。我回到紐約時，不像平常那樣疲勞。我開始習慣這種享受了。

不久之後我又拿下一次第二名，在拉斯維加斯。這是我當時最高的獎金——將近六千美元。我甚至同意去做我覺得有傷自尊的事情：均分獎金。那時候是凌晨四點，我累死了，我客觀判斷波動可能會對我不利。我在不久之前是籌碼王，現在是第二高，而且籌碼快速減少中。所以當有人提議六人均分，我同意了。我不認為是個人的侮辱。我進行了自我評估，成見比以往更少，做出了對我的終極底線最有利的決定。當然，我也許放棄了一個獎盃。但我也保護了自己的籌碼不繼續下滑。這是在疲倦的情況下很聰明的轉移風險策略，不是對自尊的打擊。

我來到布拉格，在兩千兩百歐元賽事拿到第十二名。也許不是決賽桌，但要比我之前的

歐洲撲克巡迴賽成績要好多了——也是我在這個等級比賽最好的成績。我沒有責備自己不爭取更好名次，而是自豪終於在真正的大型國際賽事中更進一步。以前我在這種等級從未進入前一百名。這是非常大的躍進。

我的信心——真正的自信——慢慢增加。我開始期望下一場賽事，我聽說了幾個月——

撲克之星加勒比海冒險撲克大賽（PCA）。這是最悠久的現場撲克巡迴賽之一，有十三年歷史，也是最崇高的比賽之一。比賽地點巴哈馬當然也沒有壞處。我很興奮有機會參與如此經典的比賽，此時正好也是我進入撲克世界的一週年——本來預定是在世界撲克大賽的夏天，後來我的時間表不可能配合。現在真正的一週年快到了，我很想知道自己的進展。

榮耀之日

「運氣總是有著價值或無價值的光環，

在這個世界，幸運的人會被當成天才。」

——歐里庇得斯，《赫拉克勒斯後裔》(Heracleidae)，西元前四二九年

——巴哈馬，二〇一八年一月

巴哈馬很美，或我從旅館房間走到賭場的那短短幾分鐘看起來很美。其實我很高興正下著大雨，讓我感覺好一些，因為我沒時間去海灘享受。而且如果打撲克又去觀光，就可能會打得更糟；如果表現不錯就沒時間去戶外了。那正是我的情況，而我非常高興。

兩天前，我從紐約飛來這裡。我準備妥當，第二天早上就登記我首次的 PCA 錦標賽——全國冠軍賽——很遺憾那天稍晚就出局。幸好那天晚上還有另一組高速賽，我設法存

活下來，那天的比賽長達十六小時。我爬上床，卻發現睡不著，腎上腺素實在太強烈。我進入了熟悉的失眠循環：我要睡覺才能好好打牌，睡不著，我不睏，太糟糕了。當你的心思都放在睡眠時，就是失眠的開始。

今天是咖啡因助長的混亂，我缺乏睡眠的腦袋靠最後一口氣來作戰。但我的蠕蟲有進展。我進入了錢圈，拿到一些好牌。我沒有出局。也就是──請來點鼓聲──我設法打入了決賽桌。我興奮地無法言語，疲倦地超過想像。我必須承認，我有些擔心：我知道這有多重要，我知道自己需要睡眠，我知道自己的身體充滿了腎上腺素與咖啡因。這種情況將讓晚上無法成眠。我的心頭有著陰影。艾瑞克說的「看早上感覺如何」並不太適用於多日錦標賽，你不管感覺如何都必須上場。

我離開撲克室，經過一間熱鬧的廳房，看到了熟悉的臉孔──許多我認識的牌手。一部分的我想要趕快上床，但另一部分的我知道自己反正還是會睡不著，所以不如趁機問一問這些撲克高手，他們如何應付這種狀況。這是我全新的體驗，但對於這十幾位聚在一起品嚐威士忌的豪客牌手，這種狀況是家常便飯。他們的職業生涯似乎就是接連不斷的多日錦標賽。

「我睡不著。」我開口說，沒有特別問任何人，有人給了我一杯酒。也許這杯陳年波本酒會有幫助。「你們是怎麼做到的？這麼多腎上腺素？我的頭腦無法停止運轉。」

「喔，這個，我可以幫你！」一位豪客拿出一瓶藥。褪黑激素。這是個有趣的想法。但

我懷疑是否該在這麼重要的時刻嘗試新東西。

「其實我喜歡這個。」另一雙手拿著一瓶藥出現在我身邊，大麻二酚藥丸。這當然不是我的菜，但我謝謝他的好意。

另一位牌手提供建議：「我的房間有一些煩寧（Valium，抗焦慮藥物），如果你需要。可以幫助你安靜下來一些。」

「我們現在準備去抽些草，你要不要一起來？」第四個助人的聲音。當然是指大麻。

「讓你緩和下來，睡得像個嬰兒。」

這個場景幾乎像是編造出來的——只是我從來沒想過有這種可能性。我難以置信地搖搖頭。我還以為自己幾乎學到了撲克世界需要知道的一切，但我似乎低估了我所碰到的敬業精神。

原來撲克牌手們都有著完備的藥物來應付各種場合。

需要補充能量？有各種劑量的咖啡因藥丸。需要更強的補充？尼古丁藥丸可效勞。深度賽事難以維持注意力？阿得拉（編注：Adderall，含有第二級管制藥品「安非他命」，主要用來幫助過動症患者提高專注力或治療嗜睡症，目前臺灣尚未核准上市）、利他能（編注：Ritalin，成分含有第三級管制藥品「派醋甲酯」，為中樞神經系統興奮劑，廣泛應用於注意力不足過動症和嗜睡症治療），都可以找得到。更別提各種形式的大麻與豐富的迷幻藥。

這並不表示撲克高手喜愛藥物是為了追求快感。無止盡的藥物證明了更重要的事情：

這些職業牌手幾乎對一切都採用了優化賽局的模式。對於認真的牌手而言，撲克就是一種運動，他們會使用一切手段來讓自己有最好的實力。

他們要讓自己的身體處於最佳狀態——用最有效的方式。例如，我很驚訝得知艾克‧哈克斯頓主修哲學，他每天早上起來都先吞一顆藥丸。

「我吃一顆咖啡因藥丸。」我問他在大錦標賽前的例行公事時他這樣說，「然後我在床上翻滾三十到四十分鐘，再靜坐八分鐘，沖澡，接著去打牌。」

「咖啡因藥丸？真的嗎？」我在心中記住要問靜坐的時間與不吃早餐的理由，但咖啡因藥丸真的很讓我驚訝。我喜歡早上喝茶，絕不會想用藥丸來取代。對我而言，喝茶就是靜坐。所以，當我發現這麼不同的做法，我覺得難以置信。

「嗯，我以前會喝咖啡，」他解釋，「然後我開始經常旅行住旅館，必須花太多時間去找咖啡，這所花的工夫與喝到的咖啡品質不太對等。所以我決定開始吃咖啡因藥丸。」

品質比率、衡量利潤與成本、計算時間的利用、以不同因素評估生活品質：歡迎來到真正的撲克牌手進行大多數決定的內心世界。

以前我只有在心理實驗室看到這樣的做法，要實驗對象去進行特定的成本利潤計算。通常都是在做出了多重錯誤決定、表現了一些成見，因此才試著為日後的決定消除成見。但通

常當實驗結束後，舊的心態就會恢復。

但這樣的生理手段在最敬業的牌手身上都可看到。

他們有最專業規畫的飲食，有些人旅行時還有私人廚師隨行。生酮飲食很常見。還有素食、靜坐、運動。艾瑞克在我認識他的這一年來開始學瑜伽，身心的和諧。

最近的研究顯示，頂尖棋類遊戲高手一天比賽可燃燒六千卡路里熱量，新陳代謝模式類似頂尖運動員。我想職業撲克牌手也會有同樣的效果（在這次旅程，我一週內沒怎麼努力就減重快四公斤。「我應該考慮把這本書名為《撲克減肥》。」我這樣告訴艾瑞克時，他回答：「立即成為暢銷書。」）

我感激為了重要的明天，而幫助我入睡的種種示範。但我無法讓自己去嘗試。我從來都不需要睡眠輔助，我會試試看午夜靜坐，希望有效。

當我回到自己房間後，我當然沒有熟睡，只是每次睡幾分鐘。當我睡著那次，我驚醒過來，感覺做了一個噩夢。我試著回想夢境內容，發現那個噩夢其實是我在腦中回憶一次撲克爆冷門。我笑了起來，感覺有點歇斯底里。

也許我應該試試褪黑激素。

♣ 前進決賽桌

上午十一點，我的手機響起簡訊聲。是艾瑞克。「今天的工作：放鬆、專注、思考。你為了這個很努力。不要容許分心。」

我點點頭，忘記他看不到我。

簡訊聲又響起。「我很興奮，盧雅也是。」

我緊張地無以復加，但我將全力以赴。我收拾好東西，走向賭場，不敢相信自己在這裡。決賽桌。我是僅存的八位牌手之一。我以前打入過決賽桌，但不是這麼大的賽事。從來沒有。我看看四周，彷彿進入了另一個時空。

克里斯・摩門坐在發牌員的左邊。就是世界撲克大賽那位人型立板。我跟他還不認識，但現在我知道了他的名聲——一位可怕的錦標賽牌手，曾經名列線上錦標賽世界排名第一。那個賣書的攤位沒有說謊。

一個名叫哈里森・金貝爾（Harrison Gimbel）的牌手坐在我左邊第二位。我也還不認識他，但我知道他贏過眾所覬覦的撲克三冠王——世界撲克大賽手鍊、世界撲克巡迴賽冠軍與歐洲撲克巡迴賽冠軍。其實他也贏過這裡的主賽事。這是他的地盤。

我雖然不認識右邊那一位，但我知道他是誰。我前一晚查過（這是基本的準備步驟）。

他是國際象棋大師與荷蘭國際象棋冠軍名列世界十大國際象棋范維利（Loek van Wely），曾經名列世界十大國際象棋手。有一位牌手是加拿大職業好手，贏利將近一百萬。另一位職業好手來自芝加哥，贏利超過一百萬。我必須說我的挑戰很艱鉅，但這樣也不太對。我感覺完全是個冒牌者，一個運氣好的傻瓜，不屬於這個賽場。

傑瑞不會贊成我的想法，但我難以自拔。我們曾經討論過這件事。「記住，」他告訴我，「你沒看過這些牌手當初的模樣。你不知道他們第一場十萬元錦標賽是別人贊助的。你不知道他們的運氣成分。」我試著回想，看著這一桌，感覺好像所有人都有資格在這裡，除了我。「所有人都有走運的時刻。剝除他們的神話，他們還是有弱點。他們都是人，然後才是牌手。」

我試著安撫自己，深呼吸，想著自己的進步。很不適當地，我籌碼量第二多，有超過七十個大盲可以操作，這是進入決賽桌的最好情況。我也有一個很大的驚喜：我走進撲克室，艾瑞克在那裡迎接我。他沒告訴我他會來，他必須提早醒來為我加油打氣。他今天也有決賽桌，但那是幾個小時之後。他本來可以休息，但他要來看我第一場真正的錦標賽勝利——就算我沒打好，能來到這裡已經是勝利了。我好開心。我告訴他，我緊張到沒吃早餐，我擔心如果我有任何動作，都可能會嘔吐。

「一次一手牌。」他說，「當你注意觀察牌局時，緊張就會消失。你可以的。」

他說來容易，他有無數次的決賽桌與冠軍經驗。我鼓起勇敢的笑容，問他有沒有最後一刻的建議。

他有。「別成為魚兒。」

就這樣，他去開始他的一天，從遠處觀看。親眼去看決賽桌很無聊。只有從螢幕上才看得到底牌。現場非常無趣，什麼底牌都看不到，也得不到任何策略建議。

別成為魚，我在心中默唸，坐下來，對攝影機微笑。別成為魚，別成為魚。但是，喔，魚正是我的感覺。我是出水的魚兒。

不久之後我就證明了這一點。我短短撲克生涯中最重要的一場比賽，還沒過三十分鐘，我在槍口位置拿到了一對美麗的 A─A。我只加注二個大盲，很遺憾看到大家陸續蓋牌。但是大盲位的國際象棋冠軍范維利跟注防衛了大盲，我非常高興。我有最好的起手牌，我準備大贏一筆。

翻牌圈出現一張紅心 K，一張梅花 Q，一張紅心 J。對口袋 A 而言不是很愉快的公用牌──這是所謂的潮濕牌面，或有很多聽牌可能的牌面，也讓很多本來落後我的牌有了改善空間。當大盲位跟注了槍口位的加注（槍口位有位置的優勢），也通常有著很強的牌。至少在目前的比賽階段，可能有很多高牌，很多同花連牌。這個公用牌可以搭配很多牌。但我都沒有想到那些。我想的都是我可愛的一對 A。我下注約半個底池。范維利跟注。目前一切都

好。

我們來到轉牌。一張方塊6，算是空白牌。沒有任何聽牌得到改善。范維利過牌後，我決定再下一個大注。A-A，哈哈哈。但是現在他沒有跟注，而是加注。此時應該揮舞紅旗，響起警報。我應該蓋牌。我完全無法勝過他的價值牌型——很多組合的順子、兩對，甚至三條。而他會詐唬嗎？我有紅心A，阻擋了堅果同花聽牌，這是他很大的詐唬範圍。很難想出他為何要冒險用超過一半的籌碼詐唬，很高的獎金等級就在眼前，除非他有我不想看到的牌型。但這些都沒有進入我腦中。我幾乎沒停頓就跟注了。A-A耶！！！

河牌又來了另一張K。范維利再次過牌。這時我腦中有東西醒了過來，也許可能情況不如預期。我也過牌。他秀出了9-10，在翻牌圈就中了順子。我的籌碼離開了我。在這一手，我輸掉了超過三分之一籌碼。從籌碼領先者變成了桌上的短籌碼。我知道自己搞砸了，我非常難過。

艾瑞克不久之後傳來簡訊——（他在網路上追蹤牌局）證實了我已經知道的：我搞砸了。但是他接著又傳簡訊：忘掉剛才發生的。

「從腦中清掉，回去工作。」他寫著。

我們稍後再討論策略。現在只要專注於下一手，忘掉剛輸掉的籌碼。心理上重新啟動，進行短籌碼策略。一次一手。

我最喜歡的一本關於寫作的書，是安・拉莫特的《寫作課：一隻鳥接著一隻鳥寫就對了！》。書名來自於她告訴弟弟的一個故事。他在小學時有一關於鳥的大作業，有幾週的時間可以做，但他拖到最後。第二天就要交作業，他坐在桌子前哭。他怎麼可能寫得完？

「一隻鳥接著一隻鳥寫就對了。」她這樣告訴弟弟，「一次一隻鳥。」

「一次一隻鳥」成為我的某種內心格言，每當我感覺無法負荷時就會聽到。當壓力太大，我永遠無法完成，永遠一事無成，我就閉上眼睛告訴自己，一次一隻鳥。然後我開始做清單上的下一隻鳥。一次一隻鳥，一次一手牌。也許感覺無法負荷，但我做得到。我深呼吸一口氣，閉上眼睛，按下重新啓動的按鈕，就像傑瑞與我所討論的。

一次一手。重新啓動。不僅是策略上重新啓動（我要如何打短籌碼？）也是情緒上的重啓（不生自己的氣、不對自己感到挫敗，只要專注、往前看；我也許會犯錯，但我還是有能力）。我盡力讓呼吸緩和下來，放下我的失誤，往前看。

接下來兩小時安靜地過去。我沒有參與很多大底池。我慢慢來。在過去，我也許現在會想要增加進度，把那些籌碼贏回來，回到原來的地方。現在有了心理上的策略，我等待適當時機。我的籌碼漸漸減少，但我不能讓自己驚慌。尤其是在比賽目前的階段，耐心是關鍵。

克里斯・摩門，我最怕的一位對手，在第八名時出局，被表現比我好很多的一對 A－A 幹掉。這條小魚少了一條鯊魚。「摩門出局！」我高興地傳簡訊給艾瑞克。「對。」他回

訊。他知道我很怕這個對手。對，但別想太久。還有很長的路要走。摩門的籌碼到了哈里森・金貝爾手上——我另一個最怕的對手——而不是到我右邊第二位的老先生，我把他視為這群可怕敵人中的一個弱環節。我昨天跟他打了一整天，他被我歸類為凶老頭。我認為他打得太激進了，太愛使用老先生招數。大家常認為超過某個年齡的牌手會打得很緊與保守，我也發現有些老先生喜歡提高激進度來占便宜。他似乎對於施壓我們這個做法有點過於自信，尤其是對我。我在心中記住要等待。這不是私人恩怨。

我們休息二十分鐘。傑瑞為我想出了一套休息時的做法，我會照做。

休息時間的前五分鐘：放鬆與清空頭腦。我寫下一些重要的手牌，之後就不會占據我的頭腦空間，以後再跟艾瑞克分析。現在重要的是把它們從我的系統中清空，讓心智準備好接收新訊息。然後是花幾分鐘思考我的決策，問自己：我的思考如何？有沒有受情緒影響的決定？我仍然不會在此時分析，只是記下來。接下來十分鐘：什麼都不做。不談撲克、不思考。只是散步放鬆。然後，就在休息結束前，做幾分鐘的暖身。讓我的心智準備啟動。

我的目標是讓心智盡可能保持清新，越久越好。每次休息都會越來越難恢復，因為疲倦增加。但是現在，我準備好了。

我們坐回桌上。我還沒機會把頭腦調整回到牌局上，它們就又出現了，喔，可愛又可恨

♣ 個別擊破

的A−A。但這次的故事不一樣。一位巴西牌手（我不需要猜他的國籍，他穿著巴西國旗的

運動衫）把他剩餘的籌碼推到桌子中央。我往下看到那對辜負我的牌，或我辜負了它們。我

跟注。巴西牌手秀出了梅花10−8。我感覺很好。公用牌是兩張Q與一張6。乍看很安全，

但我發現6與一張Q是梅花。糟糕。他的贏率激增。我沒有梅花A，所以如果又出來一張

梅花，我就會輸掉一大筆籌碼。拜託撐住，我在心中說，我想很多牌手都有這樣的祈禱——

願撲克之神公正，或比較平淡的說法——願波動朝向我這一邊。這次如願以償。我撐過了翻

牌圈的非同花10（但現在他可能會有兩對！更多聽牌來形成比我更好的牌！），也撐過了河

牌的9。他第七名出局，我獲得了急須的助力。我仍然是桌上兩個短籌碼之一，但至少我前

進了一名。

又過了一個小時。我再次減少到約二十個大盲注——還是可玩，但不太舒適。沒什麼重

大情況，只是壞牌，壞公用牌。沒什麼機會動作，只能蓋牌等待。但現在我這麼做感到自

在多了。等待、挑選時機，就像艾瑞克常說的。理論總是說得通。我的心理紀律終於跟上來

了。

國際象棋大師加注。我用漂亮的黑桃A－5跟注。牌力普通。我可以蓋牌、可以加注，但考慮到我的籌碼，我決定不要那麼激進，看看情況變化。大盲位剛好是凶老頭，他也跟注，我們三個等待公共牌發下：紅心9、紅心6與方塊5。我中了底對。不差。許多撲克評論者喜歡在電視上提醒你，德州撲克中對子很不容易。更好的是我有位置優勢……我是最後一個動作的人，所以可以先看到其他人的動作，再決定要如何進行下一步。這是最棒的決策輔助：在行動之前得到最多的訊息。凶老頭、象棋大師過牌，我決定跟他們一起過牌。我不需要把自己的牌變成詐唬。我有很多攤牌價值：我的牌不用詐唬也可以贏。如果有人加注我呢？很多牌會讓加注很有吸引力，我很不願意棄掉本來會贏的牌。最好是過牌，看看情況如何。

下一張牌又是一張6。凶老頭下注、象棋大師蓋牌，我面臨抉擇。要跟注嗎？或最好是蓋牌？我沒有很多籌碼，十八個大盲注，跟注會少了三個大盲。凶老頭不喜歡蓋牌，所以他很可能有一張6──較緊的牌手不會在有另外兩人入池時玩這種牌。當然，他也可能有7－8，在翻牌圈中了順子。

但我心裡有聲音說：若是那樣，他會先下注。他不是慢打的類型。另外，我看到每次大家在公用牌都過牌時，凶老頭都會在轉牌下注。他可能不是完全空氣牌或聽牌。我決定根據我所看到的情況，我要冒險跟注。河牌是方塊J。所有明顯的聽牌都沒中同花、順子等等。

他下了一個大注。超過我剩餘籌碼的三分之一。如果我跟注而輸了，我就會只剩下不到十個大盲注，進入真正危險的處境。籌碼越少，操作能力也越弱。基本上只剩下一樣武器：全押。複雜的技術層面全都消失了。

我很掙扎。我思考兩種決定的邏輯。他會這樣來打真正的強牌嗎？他會這樣來打普通的牌嗎？我都已經跟注兩次了。畢竟我的底對連普通的牌都無法勝過。一張9、一張J都會打敗我。我幾乎要棄牌了。

但是，有某種東西推動我跨越極限。我想起了菲爾·高芬幾個月前在拉斯維加斯的晚餐所告訴我的：從頭開始再說一次這個故事。說法是否流暢，或有邏輯上的缺失？我是個偵探，我是個說故事的人。我在撲克之外的專業經驗告訴了我什麼？我慢下來，開始回想，不僅是這一手牌的故事，還有凶老頭過去三小時以來的故事。他如何打他的強牌？他如何詐唬？我的撲克策略知識已經用光了，所以回到我所擅長的：尋找行為上不連貫之處的訊息。

我想到稍早也是多人入池的一手。就像現在，大家在翻牌圈時都過牌，凶老頭在轉牌下注被一人跟注。河牌沒什麼特別的，他支支吾吾了幾秒鐘，然後說，「好吧，好吧，我過牌。」他的對手也過牌，他面露不快之色，秀出了同花。「你為何不下注？」他質問，「我明明很弱啊！」

當然我知道一次訊息不代表模式，但我也知道他喜歡施壓。不僅對我，我看到他迫使金

貝爾蓋牌多次，而金貝爾比我強多了。他也對尚未出局時的摩門施壓。凶老頭喜歡使用他的老頭形象。全都列入考慮之後，這些資訊讓我跨越極限。我跟注。他秀出了高牌A——沒有對子，什麼都沒有——我贏下了底池。我深深鬆了一口氣。現在我有超過三十個大盲注，而且我還存活著。

兩手之後，我在翻牌圈中了三條J——非常強的牌——贏下了另一個底池，來到四十五個大盲注。我終於不再是桌上的短籌碼了。我可以多操作一些，多冒一點險，甚至開始享受一下了。

接下來一小時沒什麼狀況。我輸掉一些，沒贏多少，停留在平均籌碼量附近。我運氣很好，用一對Q淘汰了另一個對手的一對J（這不需要技術），我們剩下五人。

不久之後，凶老頭贏了我一些籌碼。我在翻牌圈之後過牌，他連續在轉牌與河牌下注，我決定棄牌給他。現在是下午五點，這一天開始感覺很累了。我還沒吃東西，完全是靠腎上腺素撐著。我無法好好迎戰，我做出了策略上可疑，但個人上很需要的決定，等待下一次的出擊機會。我需要補充能量，而且要趕快：我再次成為桌上第二短的籌碼——不久就成為最短的——哈里森·金貝爾在一小時之後被象棋大師淘汰了。

終於來到了休息時間。我放棄了慣常的散步，去喝了一些綠茶，吃了一條能量棒。腦部需要燃料。我知道有些牌手在錦標賽時會斷食，但我完全不知道他們怎麼做到的，

而且似乎也不太合乎科學。

在現代的生產力文化中相當流行斷食，許多生產力專家都很推崇，但是科學上對於斷食的決策能力影響，顯然有負面的看法。斷食被證實能影響我們的延後等待能力：我們會開始喜歡較小、較快的獎勵，而不願等待後來更大的獎勵。我們於是變得更衝動。就算有些研究顯示斷食對於某些工作有好處，也承認思考過程會更依賴「直覺」──也就是由自己的胃來決定。

這一切對於艾瑞克這樣的人也許很好，他的直覺經過數十年的鍛鍊，不需要刻意調整，對於我們其餘的人而言，我們的直覺可能是錯誤多於正確（我們也無法區分兩者）。我們會更依賴反射性思考而不是冷靜的衡量。我們常把身體傳來的飢餓訊息當成負面的情緒──所以稱之為飢餓──**當我們誤把情緒解讀為訊息時，負面決策效應就可能會進入我們的思考過程。**

摩里斯・艾希利（Maurice Ashley）是國際象棋界的傳奇人物──史上第一位黑人大師。近年來他教導孩子下棋。他與其他的象棋大師在週末觀看八歲大的孩子們下棋，分析他們的棋譜。有一次週末，艾希利似乎只從一組棋譜就推論出孩子的狀態。

「這不是你下的。」艾希利瞄了棋譜後告訴他。

「是我下的。」他反駁。

「好吧。你早餐吃了什麼？」他回問。

「沒吃。我們遲到了，所以沒時間。」

「這就對了。你下得像個飢餓的人。下次你必須吃早餐。」

我可不希望這種事在此關鍵階段影響了我的思路清晰。我真的需要補充燃料。

我不知道是不是因為自己做了這些事、攝取咖啡因，或吃了零食，但當我在二十分鐘後坐回牌桌時，我感覺煥然一新。我可以做到的，不用再投降了。我也許是籌碼最少的，但那也讓我具有力量：我可以施壓對手，不用擔心被詐唬。我只需要把籌碼推到中央，他們知道我無所顧忌。

很快，我就這樣做了。我在大盲位，象棋大師從小盲位加注。我往下看到了一對7──只剩下十二個大盲注與一個夢想時，這是很美的牌。我領先了象棋大師在這裡的加注範圍，很樂意一搏。非常樂意，直到他閃電跟注，秀出了……一對A。我難以置信地搖著頭。這一天剛開始時，我的一對A就是被他擊破，現在他要用同樣的牌來終結我。翻牌圈全是黑桃：一張9、一張8、一張6。我突然又有了生機：任何10或5將讓我中了順子。只要不是黑桃就好，因為象棋大師握有一張黑桃A。轉牌：奇蹟的非同花10。如果我在河牌能躲掉黑桃，我就存活下來了。河牌是美麗的梅花2，完全無害。此時我感受到了平衡的力量，我設法反超了象棋大師。我的全押處境不能更糟糕了，而我的運氣也是不能更好了。他們常說，

要贏得錦標賽一定需要運氣。光靠技術無法讓你衝過終點線。

不久之後，象棋大師與我們道別，第四名出局，現在剩下三人。我感覺渾身是勁，充滿了新的目標感。我專注而自信。我是三人中籌碼最少的，但我完全無法想像可以打到這麼深。我的一對7讓我覺得其餘的一切都是紅利了。我根本不應該坐在這裡。

我又贏了籌碼。凶老頭讓我翻倍了。他想在翻牌圈之前對我施壓，我用同花K─J迎戰，抵抗了他的Q─10。然後我對他施出了致命一擊。他從小盲位加注，我在大盲位發現自己有紅心A─K，在任何情況下都是強牌，尤其是現在。我再加注。他決定受夠了我，全押出去，我當然立刻跟注。他有A─2非同花，我大幅領先。公用牌是J─8─7─Q─10。我中了順子。現在只剩下兩人。這是我的首次大型決賽桌，我準備贏得首次重要的頭銜。

雙人對決要怎麼打？完全不同於滿人桌的撲克，需要不同的特性。耐心不再是美德了。

你必須準備快速作戰，帶著信心好好打。沒時間等待了。

撲克對決就像原本喧鬧的酒吧派對變成了初次的單獨約會。而且不是隨便的初次約會──這可不是天作之合。這是越來越少見的、必須盡全力表現的初次約會。你在前一天晚上的派對中做對了一切事情，讓現在坐在你對面的人同意接受邀請。派對是暖身的滿人桌撲克，你有朋友為伍，有酒與道具，有支撐系統。你可以在對話中保持沉默一段時間，直到想出完美的開場白來驚豔全場，包括了你的目標。你可以等待時機，確定展現出最迷人的風

采。你也這樣做到了。

現在你來到這裡，雙人對決，一對一，一起喝酒，你希望可以延續到晚餐，這個晚上充滿了期望。但這次你是單槍匹馬。如果想不到任何好話題，你不能讓其他人替你說話；如果你不太想回答某個問題，你不能交給你信任的同夥。他不在那裡。只有你，你必須時時採取行動，不能停頓。

於是你採取行動：展現你最好的狀態、說出最好的故事、最好的話題。如果你沒什麼好說的，就要假裝。初次約會不只是要誠實。沉默與尷尬必須花時間才能容許出現。初次約會就是要華麗炫目，每一手牌都要參與，就算你寧願蓋牌回家，承認失敗。

雙人對決時，你被迫去玩在滿人桌時絕不想玩的牌。原本該輕鬆棄牌的變成了加注，跟注或加注變成了全押。打法更加誇大與變形，出現了全新的技術與期望值。

幸好，這次我有所準備。我在過去兩個月正是在加強我這方面的策略，專注練習對決戰術。為什麼？因為我在都柏林輸給酒醉的瑞典對手，拿到第二名，他一手拿著啤酒，另一手拿著太陽眼鏡。我不是因為輸了而難過，但我覺得自己本來可以贏，只要我有所須的技術。

這次，我決心要贏。

我們開始之前，我傳簡訊給艾瑞克。「對決！我籌碼領先。」我問他，我是否應該考慮分錢。「如果你覺得他很強。」他回傳，但停頓片刻後他又說：「但你有練習。」

他說得對，我的確有。

「這樣才對！」艾瑞克回答。「我們要過去你那邊！真令人高興。」他與盧雅要來這裡為我加油，光是這個念頭就為我注入了活力。

「我想我要一戰。」我回訊。我感覺得到。

這股活力推動我打了幾手，直到我面對一個可說是比賽關鍵性的決定。我拿著梅花 A 與黑桃 K 加注。對手是來自芝加哥的職業牌手亞歷山大·席斯金（Alexander Ziskin），他跟注。翻牌圈是兩張 10 與一張 7，有兩張黑桃。他過牌。我決定持續下注：我的牌仍然很強，就算他有對子，我還有很多機會超前。但亞歷山大沒有選擇容易的蓋牌或跟注，而是加注了我的下注到幾乎三倍。我遲疑著。他有一張 10 嗎？如果有，我的處境就很糟。我認為他如果有 10應該會跟注。在這麼乾燥的牌面上，他為何不讓我自己送錢出來？我有兩張高牌與後門同花聽牌。我跟注了他的加注。轉牌是黑桃 2，公用牌上的第三張黑桃。「全押。」他宣布。糟糕，我只有高牌 A。我該怎麼辦？

我的腦袋開始計算。如果我跟注而錯了，他就取得了籌碼領先與動能優勢。這是重大的決定，尤其是我連對子都沒有。但我有一張黑桃，這是有意義的。意味著就算我現在落後，還是有可能反超。我煎熬了幾分鐘，計算著他可能的詐唬組合是否超過他的價值組合，最後我決定不能棄牌。底池賠率對我有利。數學是站在我這一邊。他大概知道這對我有多麼困難，讓他更可能會想要詐唬。他是職業牌手、我是業餘的：他經歷過這種事，我沒有。所以

我跟注。

亞歷山大秀出了方塊 J 與梅花 8。他是順子中間聽牌（一張牌可讓他成為順子）還有同花聽牌——但我的牌還是領先他。我的同花聽牌勝過他的。我只需要撐住，避開可能讓他致勝的八張牌（非黑桃的 9、J 或 8）。攝影機都靠上來，記者也擠過來。我尋找艾瑞克與盧雅，但一切都發生得太快，他們還沒來到這裡。發牌員等待著主管示意她可以翻出下一張牌。

我們坐著等待，彷彿無盡期之久。最後，她收到訊號，發出了河牌。一張紅心 K。我難以置信。亞歷山大站起來，走過來與我握手，我還是不太能相信。我贏了這場比賽。獎金八萬四千六百美元。我是二○一八年撲克之星加勒比海冒險撲克大賽全國冠軍。

＊　＊　＊

故事應該結束於此。我舉著驚人的獎盃，幾乎剛好是我開始打牌後的一整年。我永遠無法預期到的勝利——終極的自主控制，我的生命重新得到了掌握。**我展開旅程學習運氣的極限，我證明了自己必須向自己證明的東西：用正確的心態、正確的工具，就可以克敵制勝，凱旋歸來。**儘管會有挫折、儘管原先的地圖可能有錯，需要被取代。

但我不禁感覺在這裡結束對我來說太容易了、太優雅了、太乾淨了。經典的英雄旅程，從艱困到凱旋。雖然這是真實的生活——真的發生了！我可以一直捏自己，但真的發生了。

還是有事情困擾著我：我會不會是個冒牌貨、曇花一現的天才、一閃即逝的火花、蜉蝣短暫的飛行？我是否有學到可以永續的知識，讓我處於波動正確的一邊？我的技術是否超越了彷彿只是昨日的無助感？或我只是感覺很棒，因為生活改善，我很幸運——當一切順利時，世界就變得更美好？

當然，我很努力，比大多數人都努力。當然，我的背景讓我可以加速學習，用局外人的觀點，加上頂尖高手的指導來幫助我優化。但不是也有人同樣努力，而且更久，卻從未抵達高峰？畢竟，只要那對 7 有不同的結局，我就不會舉著獎盃，而成為一個幾乎成功的故事。

那座獎盃、那個頭銜，使得結果不一樣。如果我不是幸運，就不會是這個結果。我了解。

「在白手起家的人面前不能提到運氣。」E・B・懷特在二次大戰時寫道，「苦幹實幹的社會是很自傲的社會，其中成員莊嚴地對自己的偉大與成功負起完全的責任。」我知道自己不是白手起家。我知道我有多幸運。

如果我要破解那道謎語，建立如懷特所言的「努力與運氣之間的誠實比率」，我必須繼續前進：直接面對命運女神。不然我要如何知道：我究竟是真的很強，或只是幸運？

從運氣取回自主控制

「一個人是否能碰觸到賭桌而不立刻染上迷信？」

——杜斯妥也夫斯基，《賭徒》（The Gambler），一八六六年

——澳門，二〇一八年三月

我勝利的那一天不僅是幸運。我不僅贏得了大型國際賽，那天也是我的結婚週年。我高興得差點忘記這個日子，直到那天晚上，與艾瑞克和盧雅在義大利餐館共進慶祝晚宴，盧雅提到他們的結婚週年日快要到了，我腦中一顆燈泡亮起。

「失陪一下，」我告訴他們，「我必須打電話給我老公。」他們笑了。我打了電話。化解了危機。至少我會帶很棒的週年禮物回家。「我對你感到好驕傲，」他告訴我，「我一直都知道你做得到。」我再次覺得自己是天下最幸運的人。

那天晚上之後事情進展得很快。勝利帶來的改變是第二名所沒有的。結果撲克世界喜歡我的故事：從無名小卒成為冠軍，一年而已；她要寫一本書，結果看看發生了什麼事！吸引人點選的標題幾乎自動產生。

艾瑞克是我的教練也很有幫助，大家都想要沾上一些賽戴爾智慧。（「我保證不會透露你的祕密。」我告訴他。因為，我在心中補充，根本無法透露。艾瑞克是老練的爵士樂手。不斷演進、不斷調整、不斷回應。古典音樂可以教導，爵士樂魂是無法傳授的。）訪問的邀請開始湧入。

我仍沉浸在自己的新撲克名氣時，撲克之星提供我正式的合作關係。我將是他們最新的職業牌手成員。職業隊！從我嘴中說出來很陌生與奇妙。一名職業牌手，我真的可以成為職業的嗎？可以，我想我可以。

我有了全新的可能性。我的選擇大幅增加、我可以更常旅行、我可以參加更高額買入的錦標賽、我可以重新買入而不用擔心資金庫不夠，至少對於較小的賽事可以如此。商業贊助讓我有了正式性，給予了我一個平臺，讓我有了緩衝，我感到更有信心。當我接受了新的一年全時打撲克，我覺得一切都終於符合了我完全無法預見的一種模式，而我非常高興配合。

但還是有東西困擾著我，在我首次嚐到勝利滋味之後從未消失：感覺我仍然不知道自己的技術程度。我不想只是一次性的天才。如果我其實是個假貨，只是幸運贏得國際賽事，

我不想宣稱不實的能力。所以對我而言，有機會更全面進入撲克生活，沒有前一年的緊張壓力，完全不一樣。不僅有機會成為我非常佩服與喜愛的遊戲大使，也有機會在更大的舞臺上測試我的實力。如果我要真正擁抱職業頭銜，真正感覺有資格被稱為冠軍，我必須證明。向我自己證明，我能夠繼續成功、我可以不斷地獲得勝利。然後，只有到那時候，我才可以說技術超越了運氣。否則，我必須向可愛的命運女神低頭，感謝她的協助，然後退回到二線。

♣ 命運女神的神壇

要了解崇拜運氣時是什麼樣子、要把它放在手中、要讓它變得真實，只須到澳門就可以。如果說拉斯維加斯不應該存在，那麼澳門的路氹城本來就不存在：這裡位於無中生有建造在沙子與填海而生的土地上。現在是東半球博奕中心，很多人會說，是世界的博奕中心。

幾個月來，大家都告訴我，我如果不旅行到世界的另一端，就無法了解撲克的真正本質、技術與運氣的內在鬥爭。澳門是昔日的拉斯維加斯，但是更激烈、更真實、更原始。我不想聽，因為我似乎不想看到自己可能會找到的。賭博，真實的賭博，而不是我習慣的高水準撲克。這讓我感到害怕，也害怕我所敬重的一些高水準牌手朋友也擁抱這種賭博。

對我而言，撲克是讓我從運氣取回自主控制。但澳門展現了公式的另一端：全然臣服於

運氣在生命中的角色，徹底拜倒在其神壇前。澳門是賭徒的世界。也許無可避免的，要測試我宛如新發現的自主控制，我至少應該來這裡。澳門讓我可以化解自己的幸運感，讓我可以面對命運女神。

前往路氹城的旅程，很恰當地必須經歷極大的轉變，不僅是空間上，也是時間上的改變。這是世界上最長的一段直飛航班，從紐約到香港，然後是一小時的渡輪，越過中國海到老澳門，然後又要穿越島嶼，來到路氹城的新賭場──新濠天地：一個大型商業區，有旅館、餐廳、娛樂設施，就像一個怪異又幾乎外星般的拉斯維加斯。有同樣的旅館與地標，但是像來自火星。空氣潮濕停滯，有點難以呼吸，加上一些下水道的氣味（對面一家新旅館剛開張，似乎設施有一些運作不順）。具有未來感的新建築物，感覺表面之下隱藏著某種東西，但不一定是你想要暴露出來的。

這是拉斯維加斯，只是更大、更奇怪，沒有拉斯維加斯讓人居住的便利，全都是大型商場。這裡的威尼斯人酒店是世上最大的賭場，年營收超越了許多國家的生產毛額。沒有什麼表演。除了賭博之外，沒有但拉斯維加斯的其餘特色在這裡卻奇怪地很缺乏。其他體驗。中國政府的賭場執照更新條件中，也包括了嘗試非賭博的多元化。他們希望把澳門重新塑造成適合家庭的樂園。但澳門就是要避免家庭娛樂，任何不直接與賭博相關的都難以生存。

拉斯維加斯式的夜總會只營運了幾個月就改成百家樂賭場；金沙飯店的多元化是與名聞遐邇的太陽馬戲團合作，在世界其他地方都非常賣座賺錢，但在這裡三年後就解除了十年的合約；美祿可集團的歌舞秀也關門了，年度虧損超過三百萬美元。在澳門經營賭場數十年的賭王家族，其中成員何猷龍這麼說：「非賭博業要在澳門生存很困難。就是這麼簡單。」

這裡純粹就是為了賭博而建，不需要掩飾。讓人著迷，但也很冰冷。澳門感覺似乎沒有心腸。來到這裡的牌手都是眼中只有金錢的鯊魚，精準計算求取最大的財務價值，其他一切都不重要。他們將享用那些被驅使來此的魚群。一旦來到這裡，就失去了離開的意志力。因為澳門會吸光你的能量。這是一個可怕的地方，是野獸的肚子。這頭野獸將讓你看到在其他撲克世界被忽視的東西。

應該不算是合法（希望如此）的應召女郎在街上遊走，不敢停下來以免被逮捕。只要她們一直移動，不惹事生非，就不會被抓。她們在葡京酒店繞著圈子走，那裡被當地人稱為賽馬場，可以當場挑選你想要的商品。生意人從中國來這裡享受賭場招待旅遊。在中國，不僅賭博違法，匯款到這個罪惡之窩也是非法，所以他們以觀光度假為理由來到此地。對於現金，則有一些聰明的手段。賭場招待的旅遊可以借錢給他們玩，日後再收欠款，金額可能高達數百萬美元。還有當鋪。在中國買一支手錶或一件首飾，可以到當鋪兌換成現金。賭博後如果還有錢可到當鋪贖回（或幸運贏了錢可以升級商品），最後再退回到當初購買的商店。

或完全不用商品：有些當鋪讓人可以借貸現金，不需要購買任何東西。

這地方的一切都讓我感到退縮。我自己是絕不會來這裡。但我聽到很多聲音告訴我，我在這裡能找到其他地方找不到的東西。他們說得對，所以我來到這裡。艾瑞克也在這裡是一大幫助。我的新贊助商在這裡主辦亞太撲克巡迴賽──以豐厚的豪客賽事而出名，他不想錯過。尤其是讓他有機會在賽後到日本一遊。

早上七點。我四點就醒來了，或我以為是四點。這次的時差是前所未有地嚴重。我半醒半醒，不知道時間。感覺很不對勁，彷彿一切都沒有正確歸位。

我的睡眠戰鬥宣告失敗，因此決定出去探索新環境。賭場中，就算是午夜也沒什麼差別：人數超過拉斯維加斯任何時間的任何賭場。有些人好像已經在這裡數天之久。有人在尖叫，我後來得知這是玩百家樂的必要禮儀。如果尖叫聲不夠大，你的牌就沒有足夠的能量來神奇地變成你要的。喧鬧震耳欲聾。大家寫著數字，但不是統計圖與撲克的範圍計算，而是某些輪盤與牌桌上的數字，來想出可以賭哪些幸運數字。到處都是紅色：亮紅色的運動服、紅帽、紅鞋、紅裙。紅是幸運色；如果身上沒有紅色就太怠慢了。這種氣氛，我前所未見。

這裡讓典型的拉斯維加斯賭場顯得蒼白而且理性。

一個色彩、一個數字、一個動作、一套服裝、一個字、幸運數字、幸運符、幸運衣服或首飾或帽子或眼鏡、牌桌上的幸運座位（的確，首先要先有幸運的牌桌才行）。幸運的過牌

與下注姿勢、幸運的兆頭、圖騰、小玩意兒、標誌、咒語。澳門是命運女神的神壇，很多撲克高手來這裡擁抱她的力量。

運氣是種迷信嗎？

「我其實故意培養出一些迷信。」艾克·哈克斯頓對我說，我們逛著新濠天地。我提到許多賭客穿著紅色衣物，到處都看到數字8。哈克斯頓指出了我沒注意到的一些細節，如長的小指指甲。「那是財富與地位的象徵，因為勞工無法留小指的指甲，」他解釋，「你在這裡會看到很多留長指甲的小指，就知道那人是來這裡賭博的。」我難以置信地搖著頭。

我本來希望哈克斯頓可以解釋一下，為何我周圍的人似乎都失去理智，但他說的話卻是我沒料到的。哈克斯頓？我在撲克世界裡外碰到最有數學邏輯頭腦的人，故意培養迷信？

「你不會真的相信那些『東西』吧？」我問。他顯然看到我不相信與幾乎哀痛的表情。

「唔，我覺得腦部不太能處理運氣，」他解釋，「所以對好運或壞運有關的事情很掙扎。我只是設法掌握控制。」

這聽起來就像諾貝爾獎物理學家波耳的軼聞。他的一位朋友來到他的辦公室，注意到門上掛著的馬蹄鐵，終於按捺不住好奇。波耳這樣傑出的心智真的相信馬蹄鐵會帶來好運？

「當然不相信，」波耳回答，「但我知道不管我相不相信，馬蹄鐵都是幸運的。」

所以哈克斯頓是做出理性的決定來成為非理性，好讓非理性更為⋯⋯理性？

「差不多是這樣。」他說。

「舉個例子吧。」我問他。

「嗯，主要是幸運物件與服飾。」他告訴我，「就像我贏得布拉格兩萬五單日錦標賽時穿的襯衫，現在是我指定的兩萬五單日錦標賽襯衫。我口袋中放著一枚幸運兩毛五硬幣約一年半。我想我的皮夾中有一張幸運的一元紙鈔。」

他皺起眉頭，伸手掏出皮夾檢查是否有那張紙鈔。有的。

「為什麼幸運？」我問。

他說那是一個名叫尼克的職業牌手給他的，他們在佛羅里達的錦標賽有五％交換獲利。「他傳簡訊告訴我來激怒我，因為我非常在意不要錯失任何一手牌。」哈克斯頓回憶，「那真的讓人無法接受。」所以尼克去吃晚餐時，哈克斯頓快速計算了一下，尼克提早休息讓他損失了多少期望值？差不多是一美元。哈克斯頓告訴尼克，晚餐後，尼克儀式性地給了他一張一元鈔票。下一手，哈克斯頓就贏光了一位對手的籌碼。哈克斯頓後來打到很深，那一元鈔票就成為了幸運符。「後來就一直放在我的皮夾中。」

尼克提早離開了一手牌去吃晚餐。

「那麼，如果你剛才發現一元鈔票不見了，」我問，「你會怎麼樣？或你的幸運襯衫被洗破了？」

「一元鈔票……我想會不高興幾分鐘就忘了吧。」破襯衫我應該還是會繼續穿。」

我抗議說他避開了我的問題。讓自己的心理狀態與隨機物件扯在一起似乎很危險吧。」你也許覺得自己掌握了控制，但其實只是增加了一個額外的因素，是你最終無法控制的？

例如在義大利進行過的一項研究，七百名學生被隨機指派座位號碼來參加一場筆試。有些號碼被視為幸運（在義大利文化上有帶來好運），有些號碼不幸運。結果發現坐在「幸運」座位上的學生經常會感覺過度自信，坐在「不幸運」座位上的則預期分數較低。自信心是影響表現的重要因素。難道你不會想減少可能的負面變數嗎？

另一方面，我知道安慰劑的力量：如果你相信有效，就可能有效。如果你認為有東西帶給你好運，你就會更有信心。但是那些「幸運」座位上的義大利學生所表現的不是信心，而是過度自信。他們以為自己表現得更好，但證據並不支持他們。

然後還有安慰劑效應的反面──恐嚇劑效應：相信邪惡的徵兆或厄運。真的有人會把自己嚇死。如果你覺得自己受到詛咒或生病，你可能真的會生病、健康惡化或真的死掉。在有記錄的醫療案例中，有人被診斷出轉移性食道癌，只剩下三個月壽命。

驗屍時，醫生發現是誤診；他是有癌症，但只是肝臟的非轉移性小腫他不久之後就死了。

瘤，臨床上不應該會致命。但是被告知將死於絕症，似乎就帶來了這種結果。另一個案例，有人認為自己被巫毒術士詛咒而瀕臨死亡，但奇蹟似地康復，因為一位有創意的醫生用一連串瞎掰的字眼「逆轉」了詛咒。還有第三個案例，一人用藥過量，因差點死在急診室。他參加了憂鬱症的藥物實驗，決定用開給他的抗憂鬱劑來結束自己生命。他的生命跡象非常微弱，治療他的醫生覺得他可能活不下來，直到他們發現他的血液中沒有任何藥物，他服用的是安慰劑。當他得知自己並沒有服下致命的過量藥物後，他很快就康復了。我們的心智對身體的影響力是非常可怕的。

信仰是很強大的東西。**我們的心智狀態與我們的表現息息相關。到頭來，一些迷信也許可讓你有一層虛假的自信，也有力量摧毀你的心智平衡。**我喜歡把這想成是黑貓效應。你前往錦標賽時看到黑貓在眼前過街，你心中想到厄運，你的表現不佳，於是怪罪黑貓，你出局了，覺得預感成真。**迷信是錯誤的歸因，讓你對自己的能力產生錯覺，最後就阻礙了學習。**如果你的幸運符被馬桶沖掉，或洗衣店把你贏得比賽的襯衫弄丟了，你要怎麼辦？

你也許認為自己可以從容應付，買一件新襯衫或任命一件新幸運符，但研究顯示並非如此。當失去了幸運符的那一刻，通常心理上的平衡也隨之而去，不管你有沒有意識到。你也許感覺有些異常，也許比較不會全力發揮。可以說，你失去了控制，因為在你控制之外的力量奪走了你賦予力量的物件——就算只是開玩笑。

有位奧運選手總是在脖子上掛著一串護身符。奧運開始時，大家都預期她會好好表現，但她找不到自己的項鍊。不久之後，她感覺事情不對勁。她在練習時摔倒、感冒。她失常了，最後沒有得到任何獎牌。該怪罪遺失護身符嗎？也許不是有意識的。但當一樣陪你共患難的象徵性物件不見了，你真的能準確評估自己的潛意識，大喊其實沒關係？我認為這不是無傷大雅的消遣，而是對於長期表現可能有不良影響的做法。

哈克斯頓不太同意。「我覺得這種做法是承認與接受我的心智不管如何都會這樣聯想，所以嘗試控制這種過程。」他告訴我，「還有，老實說，我覺得談這些事很好笑，因為大家會覺得很奇怪。我並不是真的相信，但我會花中等程度的力氣來確定我的幸運物件都在。」

還有他的不幸運物件。最近他被迫放棄一件他喜歡的襯衫，因為當他穿的時候總是贏不了。「我第一次穿的時候是在十萬元錦標賽的決賽桌，我打了四手就出局。第二次穿的時候是另一次十萬元錦標賽的決賽桌，我幾乎立刻從籌碼王變成了最少的，結果第四名。於是我決定在比較沒壓力的情況下穿，PCA主賽事第一天，六手後就出局了。」就是那樣，哈克斯頓喜歡的襯衫沒了。

這算是信仰神明的另一種理由：你其實不真的相信有神，但相信又有什麼壞處？也許有，也許沒有。不管如何，哈克斯頓這樣子的時間比他打撲克更久，至少從中學就是如此。

（「我有條幸運內褲，穿來踢足球。上面印了北極熊。」幸運內褲？「我想我只是喜歡，然

後我穿著去踢足球，我們贏了，我就認為是幸運符。」）哈克斯頓想要掌握控制的不只是物件，他的做法也包括了例行公事與行為習慣。如二〇一七年夏天，他打到世界撲克大賽五萬美元錦標賽的最後一天。每天比賽結束之後，他都去里約賭場附近的一家墨西哥餐館點一份豬肉絲。「有一天我沒去，但我叫了外賣。」他的散步路線有幸運的地點、幸運的例行公事，如果之前有帶來成功的結果，就一定要重複。

芝加哥大學心理學家珍・萊森（Jane Risen）稱哈克斯頓這種聰明、受過教育、情緒穩定的成年人有這類的思考是一種姑息。我們知道有些事情是錯誤的、非理性的，但刻意選擇這種虛假的信仰，而不是修正。「人們知道一種行動路線在理性上較優越，但選擇走上另一條路線。」萊森這麼說。

你知道自己支持的球隊不會因為你沒穿幸運球衣就輸球，但你還是會穿上。你也許不相信占星學，但去看自己的每月星座運勢真的有害嗎？你知道自己的襯衫並不會影響到發給你的牌，儘管如此，你還是會穿（或不穿）。

哈克斯頓絕非特例。陳金海打牌時都會放一顆柳橙在身邊、山米・法哈（Sammy Farha）會叼著一根未點燃的香菸、道爾・布朗森則有一枚魔鬼剋星撲克牌紙鎮，甚至還出租給需要運氣的人（半小時兩百美元）。在世界撲克大賽中，我還看到一位牌手拖著一隻填充企鵝娃娃參加比賽。你也許會質疑我為何說「拖著」，但我保證這個字沒錯。那隻企鵝非常巨大，有

一場賽事威脅他要把企鵝從賭桌區域移走，不然就取消資格。據我所知，他的比賽都沒有什麼進展，但企鵝總是忠實地陪伴在身旁。

還有二○一四年歐洲撲克巡迴賽蒙地卡羅主賽事，記者訪問冠軍得主安東尼歐‧布南諾（Antonio Buonanno）是否迷信，他說完全不會，表示自己這些年來試過了所有的迷信，沒有任何管用的，所以他放棄了。但是不用說，他穿著前一天的同一件襯衫，因為那件衣服讓他打到這麼深，他不敢換其他衣服來挑戰運氣。他也戴著自己的幸運眼鏡。但是完全不迷信。

稍後在澳門的錦標賽區，我看到一位世界頂尖高手（很多人認為是當今最厲害的錦標賽牌手）襯衫下掛著一條有隻小動物造型的項鍊。他妻子說那是他所屬的中國十二生肖。她幫他買的，也買了一些送給他的朋友——其他傑出牌手。像他這樣專精於數學計算的牌手，對於每一手都有著似乎百科全書般的知識，在解算器程式上花了無數時間，應該不會迷信。但也許是出於同樣的姑息：我知道其中的虛假，但我還是選擇這麼做。我拒絕承認這樣也許有害。

這種迷信超過了物件，到了某種妄想的地步，你不會認為頂尖牌手也是如此。菲爾‧赫爾穆特常常說他有「白魔法」，能夠看穿對手的靈魂與底牌來進行大動作；甚至傑森‧孔恩也承認在大型賽事中，他會因為「感覺幸運」而全押，儘管自己落後很多，他就是知道下一張將是他要的諾常宣稱自己可以預見下一張牌（他經常在網路上這麼說）；

牌。新時代信仰中的願景板（Vision Board），讓我們可以把自己想要實現的夢想貼在板子上，到了這裡則變成了通靈板（Ouija board）。

當你看到成功的牌手擁抱神奇妄想，只會稍感驚訝而已。畢竟四分之一的美國人都承認自己有一點或非常迷信。在二○一九年的意見調查中，二七％的人說四葉苜蓿是幸運的、二三％認為打破鏡子是不吉利的、二二％會敲打木頭來求好運、二一％不願經過摺疊梯子下方（其實那似乎很合理，常走在摺疊梯子下方的人是沒有基本安全知識的笨蛋）。甚至兔子腳對一四％的人是幸運符，黑貓會讓一一％的人一整天心神不寧。我們還沒有進入數字的領域。數字13，尤其是搭配到星期五：對某些文化是不幸運，有些則是幸運。旅館與飛機經常大費周章避開某些數字的樓層與座位。球隊運動服也是如此：有些數字絕不能使用，有些則有崇高的歷史意義。

但是在更高的層次，就算是有世界上最理性的頭腦，也可能很混亂。因為在最高的層次，心智渴望掌握控制。我們無止盡地想把自己的印記蓋在根本不在乎我們的事物上。就算不合乎理性，也別管我。

「那些玩意兒讓我非常受不了。」艾瑞克聽了我關於幸運符與神奇妄想的看法後這樣說，我們正在鼎泰豐吃水餃。這裡是最適合賽前與賽後用餐的地點，距離撲克室很近，可以在休息時間過來，但又夠遠，不會聽到硬搖滾咖啡餐廳從下午到深夜的八○年代與九○年代

現場搖滾樂的尖銳演奏聲，每天都不間斷。我連戴上耳機都無法遮住噪音。

這家水餃又快又好吃，但我對於澳門的疲乏感正開始迅速上升。又一盤水餃送來時，我心裡想，就算這輩子再也看不到水餃，我也不介意。

「你對於澳門的反感似乎很正常。」艾瑞克說。

「哈，我真的看起來有那麼難受？」

「對，我感同身受。嗯，等你經歷了澳門，你就熬過了最惡劣的狀況。」他說，「從這裡之後的一切都會更好。里約賭場會像是峇里島的四季大飯店。」

我咬開一顆湯餃。艾瑞克挑起一片青菜，然後回到我們的話題。

「任何形式的妄想在撲克中都應該受到懲罰，」他繼續說，「看到反而被獎勵真是讓人受不了。」他說的不是哈克斯頓信奉的幸運符，而是被廣為渲染的我知道下一張牌是什麼的預感。但對於幸運符，他也有一些意見。他對那些東西是零容忍。「那只是培養錯誤的心態，」他告訴我，「遲早會給你帶來麻煩。那不是撲克。」

撲克是要準確。撲克獎勵邏輯與理性，當然還有創意，但背後要有理由。賭博是要混亂。賭博獎勵非邏輯、非理性的熱情。攻擊人性弱點。除非你玩百家樂時有辨識紙牌邊緣的技巧（尋找紙牌背面不經意留下的細微痕跡），來保證贏利，或在二十一點牌桌上算牌，不然你最後必輸無疑。

因此我有很強烈的直覺反應來否定任何迷信。迷信會招來混亂，招來撲克原本要控制的元素。姑息不是無害的。因爲當你姑息時，不管是多輕微，你就放棄了些許控制給迷信。如果你眞的相信，你就成爲了眞正的賭徒，準備與命運一賭，違反了撲克所教導我的一切生活態度。

澳門，原來就是我心中的地獄。

♣ 跨越運氣的障礙

我也許不迷信，但我能夠了解信仰的力量。眞的可能有所謂的手氣正熱，覺得自己財運當頭也許不是謬誤，至少不必然是。近來的研究顯示，是的，處於連續贏球的籃球球員也許不是每投必進，但有時候是的。球員的自信心會表現在執行的動作上，尤其是立即反應的行動。人類不是機器人。你的感受會影響你的行動。雖然紙牌或骰子本身的手氣正熱是不可能的——賭徒謬論永遠是謬誤的——但需要人類參與表現的手氣確實存在。越是屬於個人行爲的領域，例如個人心智是主要元素的創意工作，就越有手氣的現象。二〇一八年《自然》雜誌的一項研究，發現在藝術與電影工作及科學研究上，有明顯的手氣證據。手氣的出現很隨機，最後也必然會結束，但當手氣發生時，有自我強化的效果。

自我強化在幾乎任何領域都可以促進表現——撲克似乎特別適合當示範。因為在撲克桌上表現出自信，常讓對手做出不正確的假設：如果你看起來很確定，行動帶著信心，你的行動就會得到更多尊重。大家會常對你棄牌，你會更常勝出。這是某種自我實現的預言。

來到澳門時，我才剛拿下一次冠軍。我感覺勝利與有能力。當然，我也許質疑自己的技術程度，但沒人能否認我手氣正熱。接下來十天，我打進不僅一場，而是兩場決賽桌。雖然我沒有拿下另一個冠軍，但我打到第二名，獎金將近六萬美元。我輸掉的那一手？不是以前的錯誤。我是運氣不好——堅果同花碰上了葫蘆（這種雙強的牌型在雙人對決時很少出現）。當然，我知道自己的樣本數還是太有限，無法判斷我是幸運或高明、不幸運或拙劣。但證據顯示不可能都是運氣，我甚至不需要任何幸運符。

我已經找到了自己來這裡所要找的了。

澳門的凱旋可能要很久以後才會重現。我的榮耀時刻也許讓我懷著正式成為職業牌手的夢想，但澳門是我目前最後一次打入決賽桌。我並不是處於下風期，只是回復到了中間值。我失去了熱手氣，但我保留了一路上學到的技術。

至少我終於在世界撲克大賽主賽事進入了錢圈。

第二次的世界撲克大賽感覺相當不同。我知道正確的入口，甚至知道捷徑，省下了四分

鐘的乘車時間。我知道如何避開攤販。知道要早點來，把錢匯入我的網路戶頭，我就永遠不用排隊報名參加賽事。我跳過了巨人賽（或我在心中另取的名稱：巨坑賽），以及其他的無限重複買入賽事。這些比賽乍看似乎很划算，直到你發現每張牌桌上有多少職業高手在搶奪任何邊緣性的底池，因為他們知道自己可以無限重複買入。我知道要避開各種雜音——同儕壓力、爆冷門的抱怨，各種「如果怎麼樣……就怎麼樣」的故事。我的耳機是我最要好的朋友。

我的腦袋是前所未有的清楚。我租了一間夏天的公寓，再也不用換旅館了，再也不會感覺流離失所。我每天為自己做午餐，盡量回來吃晚餐。我丈夫會來這裡待幾週。現在我知道該去什麼地方，來享受真正的拉斯維加斯經驗。

主賽事又到了。我順利度過了頭兩天，沒什麼問題。不會再有K–J非同花。不再擔心地瞄著時鐘，我沒問題的。我們接近了錢圈泡泡。天色已晚，我幾乎快要做到了：首次主賽事進入錢圈。我很高興說自己並不是短籌碼。當然我沒有很大的籌碼優勢，但我也沒有任何危險。我是很舒適的平均籌碼。

「拿下來！」艾瑞克傳來簡訊。他稍早因為很噁心的一手冤家牌（Cooler）而出局，他的三條J碰上了三條A——我必須懇求，他才肯說出來，他非常不願意談爆冷門，但這手牌其實有此一有趣的決策——現在他要為我加油。

休息時間，我走到外面——盡量找機會呼吸新鮮空氣。我看到身材高大的派崔克‧安東尼歐（Patrik Antonius），這位芬蘭牌手在過去十五年來是現金桌上的猛獸。他對我揮手，問我情況如何。

「泡沫階段是我最喜歡的時間，」他告訴我，「你應該更瘋狂些，任何兩張牌都玩。」

我看著他，覺得他才有點瘋狂。畢竟這是主賽事。「我是說眞的，」他說，「沒人想在泡沫階段出局。這是賭博的好時機。」

我笑了。我無話可說。

「我不知道艾瑞克是否同意，」他繼續說，「但我覺得這是最好的策略。」

賭場召喚我們回座——這次休息是臨時的，爲了算出錢圈之前還有多少人。還有二十二人。

「我上個月在豪客賽是泡泡，」派崔克與我走回去時說，「但如果不成爲泡泡，你就可以欺負所有人。」

我謝謝他。我不打算此時接受他的建議，但他是很厲害的錦標賽牌手。我把我們談話的要點傳簡訊給艾瑞克。雖然派崔克大概不知道，他隨口提出的建議將有長遠的影響——「派崔克模式」將成爲泡沫階段無情激進的代名詞。

「想想派崔克，」艾瑞克將在一年後的另一個泡沫階段傳簡訊給我：「召喚派崔克。」

派崔克模式啊，寶貝。沒人想要成為泡泡出局。

還有二十二人就可進入錢圈，而我還存活著。「繼續告訴我狀況，」艾瑞克傳訊。「每一手都要。」

不知如何，派崔克還是產生了影響。距離錢圈還有二十人，我發現自己用一對Q全押了。沒人想要出局的理論似乎不太成立，因為有人跟注了。幸好跟注的是一對10。我籌碼加倍了。「好耶！」艾瑞克傳訊。還剩十人，還剩六人。「加油！」艾瑞克傳訊，「A─A全押！」他鼓勵我參與，不要蓋牌。我照做了。還剩二人，一人。我們來到了主賽事的泡泡。

然後……賭場主管宣布休息二十分鐘。我很不爽。

「只剩一人，他們要我們休息二十分鐘！」我打字。

「太糟糕了，」艾瑞克回訊，「還是A─A全押。」

「遵命。」我回應。

我們休息之後回來，已經是凌晨三點半，上午十一點將開始第四天的比賽。泡泡還沒破掉，而我們被告知開賽時間不會延後。我等待著，氣氛非常緊張。我桌上的一位牌手趁著休息時間快速喝醉。他開始大聲唱起了肯尼·羅傑斯的鄉村歌曲。「要知道何時蓋牌……」全桌都笑了。他接著唱起路易·阿姆斯壯。泡泡還是沒破，但在凌晨三點半，這樣還不算太糟。

終於，有人出局了。我明白我做到了。我正式在主賽事有獎金可拿。

「進入錢圈！」我傳訊給艾瑞克。

「好耶!!」回訊，「很重要的驚人成就。」

沒錯。我是有驚人的成就感。真的很棒。

我沒有打入決賽桌——也許將來有一天——但我幾乎打到了第五天。我很滿足地知道，也許我終於沒有讓艾瑞克失望。

兩天後，我在巴塞隆納打歐洲撲克巡迴賽，拿到了我在此賽事最佳的成績。超過一千五百人參賽，我是第二十四名，獎金九千兩百歐元。超過了最低獎金很多。我丈夫在賽後找我一起度假，我有足夠的錢付所有費用，還剩下一些。

我從歐洲回來後，搭巴士到大西洋城參加世界撲克巡迴賽。我還停留在歐洲的時差，但我打得很好，打到了最後三桌——不是決賽桌，但還是很接近，而且讓人滿意。一千零七十五名參賽者的第二十名。這是真正的比賽，真正的金錢，幾乎兩萬五千美元。我第一年在紐約市寫作的薪資是兩萬三千美元。這算是不壞的酬勞。我沒有贏得更多冠軍，但我似乎跨越了只靠運氣的障礙。有些技術似乎到位了。我進入了一種節奏。當全球撲克指標獎宣布時，我發現自己是年度新進牌手獎的入圍者之一。我沒有贏，但能夠入圍就感到很不可思議。我在二〇一八年名列前五大女性錦標賽牌手。

當然還是有不可避免的下風期：二○一九年夏天，我發現自己這一年虧損了。我也許前一年獲利超過十萬美元，但現在是朝向另一個方向。幸好我有工具來了解情況，也有能力不驚慌，好分析與研究，繼續前進。我願意放下自我，回顧我的思考過程，重複不斷。我養成習慣寫下每一次全押的結果，來看是否為運氣使然，於是發現自己是在波動不利的一邊──我輸的錢超過了我的賠率。這種結果讓人感到安慰：波動會影響兩邊，至少我不是在波動有利時還輸錢。

還有很單純而美麗的時刻。現在我學會暫停，不管身在何處。我會欣賞牌桌與其餘一切的對比，體驗而不是厭惡旅行。冬季的猶太會堂，布拉格的古老墓園裡，白雪覆蓋著一排排的墓碑。我過去的歷史，命運讓我的家族血緣延續到今日。駝背的老祖母用乾瘦的雙手抓著剛撈到的蛤蜊，微笑地捧到我的臉前。早晨一隻睜著大眼的鹿來到我們的小徑，我丈夫與我在錦標賽之前去散步，讓我能有清醒的頭腦與準備好的心情。

還有，雖然二○一九年在撲克上不算很好，但家人都過得很好。我母親也許沒有再找到程式設計的工作，但她發現了事業轉換的力量，現在教導孩子們如何寫程式。我丈夫在上次工作失敗後也找到了立足點。不只是立足，而是在世界最好的投資公司找到工作。但過了一段時間，他發現自己很不快樂，在二○一九年，他做出了我知道他必然要做的事情──創立自己的公司。他說我新找到的自信、我進入撲克世界的旅程，讓撲克帶來了改變，促使他也

跨越了自己的極限。我不認為完全是這樣——是他一再啓發我的——但我感激他這麼想。不管撲克對我有什麼影響，都是正面的。

「好了吧。」這句在俄語中表達了不耐，是準備離開的慣用語，當然是來自於我奶奶。她快要過九十五歲大壽，她孫女的撲克鬧劇似乎比預期更長。「好了吧，你能不能停止了？也許應該去教書？」有些事情似乎永遠不會改變，不管我有什麼成就、我走了多遠。有些頭腦就是不會改變。我對她微笑。「還不行，」我回答，「我應該短時間內不會停止。」她悲傷地搖著頭。

我繼續前進。又一場錦標賽，又一場牌局，又一次旅行。這是一種穩定的狀態——我不太確定應該在哪裡畫下界線。我何時會決定學得夠多？我的任務何時完成？

結果，撲克還藏了最後一手課程。我也許不知道何時該劃下界線，但生命總會替你做出決定。

克服充滿不確定的人生

「每一片藥中包含的運氣成分就跟藥物一樣多。

就連智能也是大自然的意外，

說一個有智能的人值得生命中的獎賞，就是說這個人可以走運。」

──E・B・懷特，一九四三年

我的聽覺先消失，然後是我的視覺。我設法抓住浴室的洗手臺，然後跌倒在硬磁磚地板上，腦中只有一個念頭：保持清醒。我想自己一定是中風了，或動脈瘤，或同樣糟糕的狀況。如果不求救，我可能會死掉，或有永久性的腦部創傷。不管發生了什麼事，我不能暈厥。我想叫喊，但不知道是否有發出聲音。我試著不嘔吐，但一股噁心湧上來，我還能意識

到嗆住的危險。然後，感覺過了幾分鐘，其實只有幾秒鐘，有人進入了浴室——看來我還是發出了聲音，我丈夫聽到了。

我朝他的方向伸手，說了一句話：「感覺很不對勁。」

　　＊　＊　＊

那天早上相當單純。又是世界撲克大賽，今年我是新科職業牌手，整個夏天都待在拉斯維加斯。我丈夫與我一起來，我們住在距離里約賭場約十分鐘的地方，每天我都去那裡打賽程上的任何錦標賽。

我不再討厭拉斯維加斯。我已經熟悉了它的古怪，它的節奏，甚至它的美麗。當然我還是討厭賭場——比以往更討厭，要感謝澳門——但賭場周圍的生活很活躍豐富。在賭城大道之外還有完全不同的世界：有讓人讚嘆的美食、和善的居民、儷人的大自然。我們習慣了工作與休息的節奏。我丈夫經營他的生意，而我打牌，一起吃晚餐，找時間在週末離開城市，去峽谷或加州海灘。一切都很好，直到不好為止。

前一天，早上醒來覺得有點痠痛，但我不能放假一天，或甚至賴床。這是賽事第二天，我的籌碼將在正午時分上桌。我整天都在對抗偏頭痛，沒有吃什麼東西。我在午夜時分被淘

汰出局。我回到家中，倒在床上。

我醒來時，丈夫早就起來了。我到起居室告訴他我醒了，然後去沖澡。那時候情況開始不對，我被扶到起居室，不知道是否能撐得過去。

我坐在沙發上。聽覺部分恢復了，耳朵中的血液噪音減輕，我可以聽得出一些字句。但我完全看不見東西。這是我最擔心的恐懼成真。我要丈夫扶我到有明亮陽光的起居室，我就可以知道自己是否還看得見東西。我們坐著，我等待著。這是我這輩子至今最恐懼的時刻。

二十分鐘，但感覺像幾個小時。我開始看見斑點，逐漸看到了輪廓，最後我終於恢復了視力。我渾身是汗。我丈夫後來告訴我，我的瞳孔擴大到整個虹膜，看起來就像兩個黑碟子。我打電話給我在紐約的醫生，然後打電話安排緊急斷層掃描與核磁血管攝影。

♣ 別去控制無法掌控的事物

統計學家納辛・塔勒伯（Nassim Tableb）不同意我的整個計畫前提：他認為我們無法把遊戲當成真實生活的模型，因為在生活中，來自於遊戲的規矩可能會無可預見地崩潰。這是所謂的戲局謬誤。遊戲過於簡化，現實生活有各種事情可能讓你的精心策畫失效。確實如此。

畢竟正是這個事實讓我選擇了撲克。現實生活充滿不確定，我們無法確知一切，無法完全掌

握控制，不管我們多麼以為自己能夠如此。

但撲克帶給我的是所須的技術，好處理撲克桌之外所遭遇到的混亂。在牌局中一再經歷較小的突發事件，教導我能夠在數學上與情緒上接受這些事件——存活下來。在撲克桌上無法否定真實生活，現實總是會滲透進來，或以更強烈的方式進入你的情緒反應。那年夏天發生了地震，迫使世界撲克大賽暫停一天；前一年，我在巴塞隆納時碰上了恐怖攻擊，我們的賭場被封鎖。

現實生活有突發狀況，我們還是要玩下去。我們玩下去，獲得了觀點、求生技能、力量與知識來成為征服者，而不是被征服。我們玩下去，認知在外界的動盪之下，我們是多麼幸運能坐在牌桌前，有機會來玩牌。

「大多數人永遠不會死，因為他們永遠沒生下來。」理查・道金斯在《解析彩虹》（Unweaving the Rainbow）一書中這麼說，「有可能在這裡取代我，但事實上沒有來到這世界上的人，要比阿拉伯沙漠的沙粒還要多。當然那些未誕生的鬼魂包括了比濟慈更偉大的詩人、比牛頓更偉大的科學家。」想起來真是讓人腦袋打結。「在如此渺小的機率下不是你與我，平凡的我們，置身於此地。」我們在這裡，我們有機會體驗生命的興衰、生命的不公、所有的噪音。數不清的十億萬個兆——超過了頭腦的想像——沒有機會誕生的人，卻是我們能在牌桌上打牌。

我們都中了不可能的生命樂透彩。我們不知道將來會是如何。生與死是無技術可言的。在生命之初與終結，運氣是不被挑戰的主宰。這是一個真相：世界大多是噪音，我們一輩子大部分的時間是想要弄懂它，但到最後只不過是噪音的詮釋者。我們永遠無法看超過當下，不知道下一張牌是什麼──甚至看到後也不知道是好或壞。

中國有個故事：一名農夫的馬跑掉了，他的鄰居過來安慰他，但農夫只是聳聳肩。誰知道是福或禍。第二天，馬回來了，還帶著十二匹野馬。鄰居來恭賀農夫，但農夫只是聳聳肩。不久之後，農夫的兒子訓練野馬時摔斷了腿。鄰居前來慰問。農夫只是聳聳肩。誰知道，國家發生了戰爭，軍隊來村莊徵兵。農夫的兒子因為摔斷腿而沒有被挑走。鄰居說真是太好了。農夫還是聳聳肩。也許吧。

你無法控制將發生的事，所以去猜測是無用的。運氣就只是運氣：沒有好壞，也不針對個人。如果我們不賦予它意義，它就只是噪音。我們最多能做的是學習控制自己能控制的──**我們的思考、我們的決策過程、我們的反應。**

「有些事情我們能控制，有些不行。」斯多噶派哲學家愛比克泰德在《手冊》（The Enchiridion）中寫道：「我們能控制的有意見、追求、欲望、喜惡等等，都是出自於我們自己的行動。我們不能控制的是身體、財物、名聲、命令等等，這些不是出自於我們的行動。」

如果我們自己做不到，我們就無法控制。我們能控制如何打一手牌、對結果如何反應，但結

果本身是我們無法控制的。

當你躺在一根大管子中兩小時，手臂上有靜脈注射，心裡知道如果稍微移動就必須重新掃描，這段時間可以想很多東西。機器發出聲響，儘管技術人員幫你帶上了耳塞，聲音還是大到幾乎讓人受不了，但心智可以自由翱翔，知道不會被突然打擾。斯多噶派的話語現在深得我心。我已經控制了自己能控制的，但我的身體暫時超過了我的控制，現在只能處理我的反應。

我家人有共進晚餐的傳統。每次我們聚在一起，不管是什麼場合——生日、週年、新年、感恩節等等——總會有一個敬酒的傳統。我們會在一切之前先做，然後靜默片刻，敲響酒杯，再繼續用餐與敬酒。願大家都健康。然後會有人接著說，「真棒的敬酒！」很有默契地呼應。這是唯一重要的敬酒。願大家都健康。

「你一直都保持清醒？」我的醫生很困惑。那是整件事最奇怪的一部分。如果我暈厥了，就不會那麼可怕，他們可以判斷是血壓突然太低導致暈厥。如果我驚慌了，也不會那麼可怕——他們可以判斷是恐慌症發作。但我意識清楚，可以描述整個過程：那才是真正應該擔心的。

我也不太相信自己能夠保持冷靜。我接受了情況，想好了要如何處理計畫。這與兩年前的我大不相同：一個撲克臉孔的我、一個終於學會了擁抱生命不確定性的我。

幸好撲克讓我對於未知感到更自在：掃描結果無法確定。有一些神經上的改變符合了一輩子偏頭痛的症狀，但沒有其他東西可以解釋我的情況。最後的結論似乎是我經歷了某種一次性的可怕偏頭痛，因為餓肚子打牌太長時間，而讓情況惡化，加上了心跳與血壓驟降。不是中風，但也不好。

最大的詐唬

在某方面，撲克是生活的拙劣替代品。你可以輸，但你不會被炸死；你可以比賽淘汰出局，但你（通常）不會進急診室。沒人要撲克來取代生活。你不想要消除不確定──連相信可以這麼做都太狂妄了──你只是想要了解不確定性。

一九七九年，卡爾・薩根在筆記本上寫下對於宇宙的敬畏，這是相對於迷信與假信仰的非理性。「我們活在這個宇宙中，原子是由恆星所產生，生命是由陽光與閃電所點燃，加上年輕行星的空氣與水；生物演化的原料有時是來自於半個星系之外的一顆恆星爆炸。」薩根思考著，「比較起來，迷信與偽科學的虛假是多麼蒼白。我們都必須追求與了解科學，這是專屬於人類的創舉──雖然並不完美與完整，這是我們了解已知世界的最好方法。」

承認未知、接受缺乏控制，而不求助於旁門左道，嘗試使用理性的工具來努力分析未

知：這是我們最有力量的步驟。

我很高興我逼自己去了澳門、繼續打撲克、面對了理性的有限，但還是繼續打撲克。因為現在看來更清楚，要避開那種虛假有多重要。

「有些人畏懼宇宙的真正本質，有些人希望假裝有不存在的知識與控制，希望宇宙是以人類為中心，這些人會喜歡迷信。」薩根做出結論，「但是有些人有勇氣探討宇宙的組織與結構，就算可能和我們的希望與成見有極深的差異。未來是屬於那些人的。迷信也許暫時帶來慰藉，但是因為他們逃避而不是面對這個世界，他們注定衰亡。未來是屬於願意學習、改變、接受這個獨特宇宙的人，我們有幸能夠短暫生活於其中。」

沒有任何東西完全是技術。我不願意說得太絕對，但我全心全意這麼說。因為人生就是如此，運氣總是一個因素，不管我們做什麼。技術能開啟新的觀點、新的選擇，讓我們看到其他技術不如自己的人所看不到的機會，也許不夠注意、不夠細心，就會錯失機會——但如果運氣與我們作對，一切技術能做到的就只是減少損失。

而最大的詐唬是什麼？希望技術足以戰勝運氣。這個希望在運氣最糟糕的時刻推動我們繼續前進，這個有用的幻覺讓我們不至於放棄。我們不知道，永遠無法確知，我們是否能度過難關。但我們必須說服自己，我們可以的。我們的技術足以撐過這一天。因為必須如此。

大多數人認為撲克是致富之道。是可以，但不是你想的那樣。我沒有贏到數百萬，而是

獲得了技術的財富，深入了解決策的能力、情緒上的堅強與自我認知——獎金花光之後，這些能力還能夠長久存在。

＊＊＊

艾瑞克與我走在河濱公園中。夏季結束了，世界撲克大賽已成為過去。

他轉身對我說，「我希望你在這一切結束之後繼續玩牌。」

我微笑點點頭。

他思索了片刻。

「我希望我可以繼續玩很久很久，」他終於說，「我不想要退休。這個遊戲實在太有趣了。真是一個美麗的遊戲。」

沒錯，真的是如此。

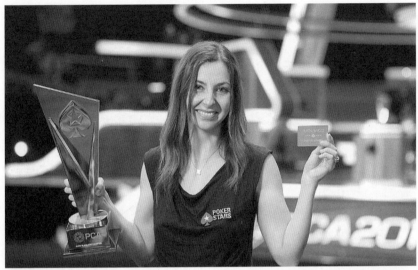

附錄

撲克術語‧中英對照

註記：這些術語是德州撲克專用，就是本書所談的遊戲。其他撲克也許稍有不同。

♠ All in 全押：下注所有籌碼。

♠ Angle shooter 打拐子牌手：在牌桌上耍小動作來占便宜。

♠ Ante 前注：所有牌手在錦標賽時都必須先下的小注，然後才能拿到底牌。原本是每一個牌手在每一回合牌局都要付出。現在通常改成大盲前注，由大盲位的牌手負責為全桌下注。

♠ Bad beat 爆冷：本來占有極大統計學優勢的牌手卻輸了。典型的例子：持有 A–A 的牌手被 K–K 打敗，因為公用牌翻出了一張 K，讓劣勢的牌手中了三條。

♠ Bankroll 資金庫：可以用來打牌的全部資金。

♠ Blinds 盲注：每一輪有兩位牌手強制盲目下注來開始牌局。小盲注通常是大盲注的一半。現金桌的盲注大小不會改變。錦標賽的盲注會逐漸增加。

♠ Board 公用牌：放在牌桌中央的五張牌。

♠ Bullet 子彈：錦標賽的買入參賽費。發射兩枚子彈就是買入參賽兩次。

♠ Button 莊位：在盲注位右邊的位子，有一枚印有發牌員的圓盤。這是翻牌圈之後最後動作的位置。

♠ Bust　出局：比賽時輸掉所有的籌碼。有時也指輸掉整個資金庫。

♠ Call　跟注：下出符合前位的注。

♠ Cash　錢圈：錦標賽領到獎金，通常是參賽人數的一〇%到一五%。也稱爲進入錢圈。

♠ Cooler　冤家牌：兩組強牌相撞。典型的例子：兩個牌手都中了三條，必然有高低之分。

♠ Deal　發牌：發給每位牌手的兩張底牌。

♠ Degen　賭鬼：太喜歡賭博，通常技術不夠。

♠ Draw　聽牌：尚未成牌，需要靠公用牌來增強。

♠ Edge　優勢：占上風。

♠ Equity　價值：手牌未來可能的價值。

♠ EV　期望值：採取動作的預期價值。可能是正EV或負EV。

♠ Feel　直覺：靠直覺與經驗來玩牌。

♠ Fish　魚：輸錢的牌手。

♠ Flop　翻牌圈：發下頭三張公用牌。

♠ Fold　蓋牌：棄牌。

♠ Flush　同花：五張牌同樣花色。

♠ Full house　葫蘆：三張同樣大小的牌與兩張同樣大小的牌。

♠ Full ring　滿桌：坐滿了牌手的牌桌。

♠ GTO　優化賽局理論：理論上無法被剝削的打法，不需要有所偏離。

♠ Grinder　慢磨牌手：花長時間打現金桌或錦標賽，通常是中低籌碼。

♠ Hand　手牌：發給你的底牌。

♠ Heads up　雙人對決：一對一。

♠ High Card　高牌：手牌沒有形成對子或任何成牌。例如 A 高牌意味著沒有對子、沒有順子、沒有同花、沒有葫蘆。

♠ Hole cards　底牌：發給牌手兩張面朝下的牌。

♠ Odds　賠率：牌手成牌的機會。

♠ Outs　聽牌數：可以讓手牌變強的牌數。

♠ Limp　跛跟：牌手只是跟注大盲。

♠ Muck　蓋牌：將牌推到棄牌堆中。

♠ Nut flush　堅果同花：有 A 的同花。

♠ Raise　加注：增加前位的下注。

♠ River　河牌：最後一張公用牌。

♠ Rebuy / Re-entry　再次買入：這種錦標賽可以多次重新參賽。

♠ Set　三條：底牌與公用牌可組成三張一樣大小的牌。

♠ Shark　鯊魚：技術高明的牌手。

♠ Showdown　攤牌：兩個或更多牌手打到了河牌，必須秀出底牌來分出勝負。

♠ Six-max　六人桌：這種錦標賽每桌不超過六人。

- ♠ Stright　順子：五張牌連號。
- ♠ Squeeze　擠壓：當有人下注，另一人跟注後，第三人加注來施壓。
- ♠ Suck out　反超：以較差的牌全押，然後中了一張奇蹟牌。
- ♠ Shove　推注：全押。
- ♠ Three-bet　再加注：別人加注後，你再加注。
- ♠ Tilt　暴衝：讓情緒進入了決策過程。
- ♠ Top pair　頂對：指底牌有一張中了公用牌中最高的牌。
- ♠ Turn　轉牌：第四張公用牌。
- ♠ Under the gun　槍口位：翻牌圈後第一個行動的牌手位置。
- ♠ Whale　鯨魚：有錢的輸家。

www.booklife.com.tw　　　　　　　　　reader@mail.eurasian.com.tw

心理　059

人生賽局：我如何學習專注、掌握先機、贏得勝利

作　　者／瑪莉亞‧柯妮可娃（Maria Konnikova）
譯　　者／魯宓
發 行 人／簡志忠
出 版 者／究竟出版社股份有限公司
地　　址／台北市南京東路四段50號6樓之1
電　　話／（02）2579-6600‧2579-8800‧2570-3939
傳　　真／（02）2579-0338‧2577-3220‧2570-3636
總 編 輯／陳秋月
副總編輯／賴良珠
責任編輯／蔡緯蓉
校　　對／蔡緯蓉‧林雅萩
美術編輯／金益健
行銷企畫／詹怡慧‧陳禹伶
印務統籌／劉鳳剛‧高榮祥
監　　印／高榮祥
排　　版／陳采淇
經 銷 商／叩應股份有限公司
郵撥帳號／18707239
法律顧問／圓神出版事業機構法律顧問　蕭雄淋律師
印　　刷／祥峰印刷廠
2020年9月　初版

定價 370 元　　　　　ISBN 978-986-137-302-7　　　　版權所有‧翻印必究

◎本書如有缺頁、破損、裝訂錯誤，請寄回本公司調換　　　Printed in Taiwan

有一些人，他們的每一點進步，都需要靠自己的努力奮鬥得來。

他們需要不斷去面對和解決自我發展道路上的種種難題，

努力讓自己一天天變得更好。

這是一種了不起，是我們每個人都可以擁有的了不起。

——陳海賢，《了不起的我》

◆ **很喜歡這本書，很想要分享**

圓神書活網線上提供團購優惠，

或洽讀者服務部 02-2579-6600。

◆ **美好生活的提案家，期待為您服務**

圓神書活網 www.Booklife.com.tw

非會員歡迎體驗優惠，會員獨享累計福利！

國家圖書館出版品預行編目資料

人生賽局：我如何學習專注、掌握先機、贏得勝利／瑪莉亞‧柯妮可娃
（Maria Konnikova）著；魯宓 譯. -- 臺北市：究竟，2020.09
336面；14.8×20.8公分. --（心理；59）
譯自：The biggest bluff : how I learned to pay attention, master myself, and win
ISBN 978-986-137-302-7（平裝）

1.柯妮可娃（Konnikova, Maria.）2.賽戴爾（Seidel, Erik, 1959- ）3.撲克牌
4.自我實現 5.成功法

995.5 109009195

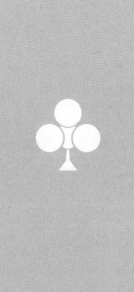